高等学校
公共艺术与人文素质教育系列教材

艺术欣赏

主　编　汪焱军　王清烨
副主编　谢昌斌　李布凡
参　编　邱　敏　张永敢　沈　阳　宋婷婷　武秋霞
主　审　胡先祥

华中科技大学出版社
http://www.hustp.com
中国·武汉

图书在版编目（CIP）数据

艺术欣赏 / 汪焱军，王清烨主编 . —武汉：华中科技大学出版社，2020.8
ISBN 978-7-5680-6468-2

Ⅰ.①艺… Ⅱ.①汪… ②王… Ⅲ.①艺术–鉴赏–高等学校–教材 Ⅳ.①J05

中国版本图书馆 CIP 数据核字 (2020) 第 140788 号

艺术欣赏
Yishu Xinshang

汪焱军　王清烨　主编

策划编辑：	袁　冲
责任编辑：	段亚萍
封面设计：	沃　米
责任监印：	朱　玢
出版发行：	华中科技大学出版社（中国·武汉）　　电话：（027）81321913
	武汉市东湖新技术开发区华工科技园　　邮编：430223
录　　排：	华中科技大学惠友文印中心
印　　刷：	武汉市金港彩印有限公司
开　　本：	880 mm×1230 mm　1/16
印　　张：	10
字　　数：	315 千字
版　　次：	2020 年 8 月第 1 版第 1 次印刷
定　　价：	49.00 元

本书若有印装质量问题，请向出版社营销中心调换
全国免费服务热线：400-6679-118　竭诚为您服务
版权所有　侵权必究

前言
Preface

2018年9月10日，习近平总书记在全国教育大会上强调，要培养德智体美劳全面发展的社会主义建设者和接班人。德智体美劳，每一个方面都有其自身的特点和教育中的功能作用。好的教育，不仅仅有分数和升学率，更要有完整的灵魂和坚定的价值追求；不仅关注知识和技能堆砌的厚度，更关注体质意志品质和涵养的高度。这也是建设更高水平的人才培养体系必须回答的课题。

随着时代的发展，人们对素质教育有了新的认识和理解。新时代发展素质教育，就是把培育和践行社会主义核心价值观作为其根本任务。在教育内容上，培育全面发展的、能够担当民族复兴大任的时代新人；在教育方法上，关注每个学生以知识和能力为基础的身心综合素质的健全发展；在教育结果上，通过科学精神与人文精神的有机融合，培养学生正确的价值观念、关键能力和必备品格。

为了适应这一新时代素质教育的迫切需要，我们特组织了湖北生态工程职业技术学院一批长期在一线教学的骨干教师编写了本书，旨在培养学生健康有益的审美观念和审美情趣，增强审美能力，提高欣赏水平，为培养学生的人文素质，提高艺术修养，增强发展潜力，激发创新能力，尽绵薄之力。

本书的编写突出了以下几个特点：

1. 注重实用性，原则上不做深入的理论探讨，言简意赅，贴近大中专学生生活。本书可作为高等院校艺术欣赏课程教材和艺术类专业课程教材、中等职业院校课程教材，也是艺术爱好者自学、提高文化素养的理想读本。

2. 以欣赏为主，所选作品突出中国传统艺术，具有审美性，使读者在各个艺术门类的相互比较中感知艺术的总体规律以及不同艺术门类间各不相同的形象塑造、情感表达，在美的氛围中培养、拓展美感，提高艺术欣赏能力。

3. 语言通俗易懂，图文并茂地讲解了各种常见艺术门类的基本知识和欣赏要点，介绍了一些经典作品、重要民族文化背景和历史文化常识。内容接近人们的生活，符合人们的审美情趣。对提高读者的文化素养、培养读者的生活情趣、振奋读者的精神和唤起读者的进取意识等都会有较大的帮助。

本书编写的具体分工为：胡先祥教授担任主审；主编汪焱军老师，确定组织人员、

编写思路和编写提纲，负责文字统稿、文字校正，并完成第 7 单元的编写工作；第二主编王清烨老师负责文字校正、图片审核和第 6 单元的编写工作；第一副主编谢昌斌老师负责第 1 单元、第 2 单元、第 8 单元的编写工作；第二副主编李布凡老师负责部分文字、标点符号校正和第 9 单元的编写工作；邱敏老师完成第 10 单元的编写工作；张永敢老师完成第 4 单元的编写工作；沈阳老师完成第 5 单元的编写工作；宋婷婷老师完成第 11 单元的编写工作；武秋霞老师完成第 3 单元的编写工作。本书是编写团队集体智慧的结晶。同时，本书在编写过程中，得到了学院党委书记宋丛文教授的亲切关怀和指导，同时也参考了有关资料和著作，在此谨向宋丛文书记和相关作者表示衷心的感谢！

编　者

2020 年 7 月

目录

第1单元　艺术与艺术欣赏 ………………………………………………………… 1
1.1　艺术的本质 …………………………………………………………………… 1
1.2　艺术的特征 …………………………………………………………………… 4
1.3　艺术的起源 …………………………………………………………………… 6
1.4　艺术的分类 …………………………………………………………………… 7
1.5　艺术欣赏的性质 ……………………………………………………………… 8
1.6　艺术欣赏的特点 ……………………………………………………………… 9
1.7　艺术欣赏的过程 ……………………………………………………………… 11
1.8　艺术欣赏的条件 ……………………………………………………………… 12

第2单元　建筑艺术欣赏 …………………………………………………………… 15
2.1　中外古典建筑艺术欣赏 ……………………………………………………… 15
2.2　中外现代建筑艺术欣赏 ……………………………………………………… 31

第3单元　景观艺术欣赏 …………………………………………………………… 37
3.1　景观艺术概述 ………………………………………………………………… 37
3.2　景观要素欣赏 ………………………………………………………………… 40
3.3　中外景观艺术欣赏 …………………………………………………………… 48
3.4　生态景观构建 ………………………………………………………………… 52

第4单元　工艺美术欣赏 …………………………………………………………… 54
4.1　陶瓷工艺美术欣赏 …………………………………………………………… 54
4.2　金属工艺美术欣赏 …………………………………………………………… 58
4.3　织绣工艺美术欣赏 …………………………………………………………… 60
4.4　漆器工艺美术欣赏 …………………………………………………………… 61
4.5　玉器工艺美术欣赏 …………………………………………………………… 62
4.6　家具工艺美术欣赏 …………………………………………………………… 64
4.7　牙角器、玻璃器工艺美术欣赏 ……………………………………………… 65
4.8　民间泥玩、皮影、风筝工艺美术欣赏 ……………………………………… 66

第5单元　绘画艺术欣赏 …………………………………………………………… 68
5.1　壁画艺术的特点与欣赏 ……………………………………………………… 68
5.2　国画艺术的特点与欣赏 ……………………………………………………… 71
5.3　版画艺术的特点与欣赏 ……………………………………………………… 73
5.4　西画艺术的特点与欣赏 ……………………………………………………… 75
5.5　装饰画艺术的特点与欣赏 …………………………………………………… 78

第6单元　书法艺术欣赏 …………………………………………………………… 82
6.1　篆书的特点与欣赏 …………………………………………………………… 82
6.2　隶书的特点与欣赏 …………………………………………………………… 83
6.3　楷书的特点与欣赏 …………………………………………………………… 84
6.4　行书的特点与欣赏 …………………………………………………………… 85

 6.5 草书的特点与欣赏 ·· 85
 6.6 书法之美 ·· 87

第 7 单元　戏曲艺术欣赏 ·· 91

 7.1 京剧欣赏 ·· 91
 7.2 豫剧欣赏 ·· 93
 7.3 评剧欣赏 ·· 95
 7.4 越剧欣赏 ·· 98
 7.5 黄梅戏欣赏 ·· 101

第 8 单元　音乐艺术欣赏 ·· 104

 8.1 声乐艺术欣赏 ··· 104
 8.2 器乐艺术欣赏 ··· 110
 8.3 中外音乐作品欣赏 ·· 113

第 9 单元　舞蹈艺术欣赏 ·· 120

 9.1 中国古典舞蹈艺术欣赏 ·· 120
 9.2 中国民间舞蹈艺术欣赏 ·· 123
 9.3 中国少数民族舞蹈艺术欣赏 ··· 125

第 10 单元　影视艺术欣赏 ·· 129

 10.1 动作片欣赏 ·· 129
 10.2 喜剧片欣赏 ·· 132
 10.3 爱情片欣赏 ·· 134
 10.4 科幻片欣赏 ·· 137

第 11 单元　摄影艺术欣赏 ·· 140

 11.1 摄影的基本分类及欣赏 ·· 140
 11.2 摄影欣赏要点 ··· 148

参考文献 ··· 153

第1单元 艺术与艺术欣赏

■ **学习目标：**
了解艺术的本质、艺术的特征、艺术的起源，掌握艺术欣赏的过程与艺术欣赏的条件。

■ **知识目标：**
掌握艺术的本质特征，了解艺术的起源。

■ **能力目标：**
初步具备艺术欣赏能力。

■ **情感目标：**
热爱艺术，热爱中国艺术，在艺术欣赏中提高审美能力与创造力。

艺术欣赏是人们经常进行的一项精神活动。进行这项活动起码要有两个条件：主体和客体。在这里，主体即欣赏者，客体即艺术作品，笼统地说，是"艺术"，也就是欣赏者欣赏的对象。因此，要进行艺术欣赏，首先要解决的是艺术欣赏的对象，即"什么是艺术"的问题；其次要解决的是欣赏者，即"什么是艺术欣赏"的问题。

1.1 艺术的本质

对艺术进行欣赏，首先要解决的问题是"什么是艺术"，即艺术的本质和特征问题，这是艺术的根本问题、核心问题。只有弄清了这一问题，才能顺利地对艺术进行欣赏。

关于艺术的本质这个问题，艺术史上主要有以下几种看法。

1.1.1 第一种：客观精神说

客观精神说认为艺术是理念，或者是客观宇宙精神的体现。古希腊哲学家柏拉图是较早对艺术的本质进行哲学探讨的学者。柏拉图认为，理性世界是第一性的，感性世界是第二性的，而艺术世界仅仅是第三性的。德国古典美学集大成者黑格尔，对艺术本质的认识同样建立在客观唯心主义哲学体系之上。中国南北朝的刘勰认为，"文"是"道"的表现，"道"是"文"的本源。宋代理学家朱熹认为，"文"只不过是载"道"的简单工具，即"犹车之载物"罢了。这样一来，"道"不仅是文艺的本质，而且是文艺的内容，"文"仅仅是作为"道"的工具而已。显然，这种"文以载道"说同样把艺术的本质归结为某种客观精神。

1.1.2 第二种：主观精神说

主观精神说认为艺术是自我意识的表现，是生命本体的冲动。德国古典哲学的开山鼻祖康德认为，艺术纯粹是艺术家们的创造物，这种"自由的艺术"丝毫不夹杂任何利害关系，不涉及任何目的。他强调，艺术创作中天才的想象力与独创性可以使艺术达到美的境界。德国哲学家尼采认为，人的主观意志是世界上万事万物的主宰，

也是推动历史发展的根本动因。在尼采那里主观意志被说成是主宰一切的独立实体，本能欲望被夸大为具有无限的能动性。在他的第一部著作《悲剧的诞生》中，他用日神阿波罗和酒神狄俄尼索斯的象征来说明艺术的起源、本质和功用乃至人生的意义等，它们成了尼采全部美学和哲学的前提。

1.1.3　第三种：模仿说或再现说

在西方文艺思想史上，自古希腊以来，模仿说一直是很有影响的一种观点。这种观点认为，艺术是对现实的模仿，发展到后来，更认为艺术是社会生活的再现。古希腊的亚里士多德在人类历史上第一个以独立体系来阐明美学概念，成为古希腊美学思想的集大成者。亚里士多德认为艺术是对现实的模仿。他首先肯定了现实世界的真实性，从而也就肯定了模仿现实的艺术真实性。亚里士多德进一步认为，艺术所具有的这种模仿功能使得艺术甚至比它所模仿的现实世界更加真实。俄罗斯19世纪革命民主主义者车尔尼雪夫斯基从他关于"美是生活"的论断出发，认为艺术是对生活的再现，是对客观现实的再现。车尔尼雪夫斯基的基本论点是艺术反映现实，他所理解的现实生活，不仅包括客观存在的自然界，而且包括人们的社会生活，使其具有更加深刻的社会内容。

1.1.4　对艺术本质的科学论断：马克思主义的特殊意识形态说

马克思主义认为，人类的社会生活可以分为物质生活和精神生活两大类，这两大类之间的关系是相互作用、紧密联系、辩证统一的，但从根本上说是前者决定后者，即物质生活决定精神生活，存在决定意识。而后者对前者又产生一定的反作用。艺术作为一种社会意识形态，作为人类认识和把握社会生活的一种形式，和其他社会意识形态、形式一样，都是以社会生活为对象，都是对社会生活的一种反映。

（1）以现实生活中的人物、事件为描写对象的艺术作品，其内容一般来源于社会生活。它们往往是对社会生活真实具体的反映。例如，油画《开国大典》（见图1-1）、人民英雄纪念碑上的中国革命史浮雕、大型音乐舞蹈史诗《东方红》等，其内容都同现实生活直接相关。

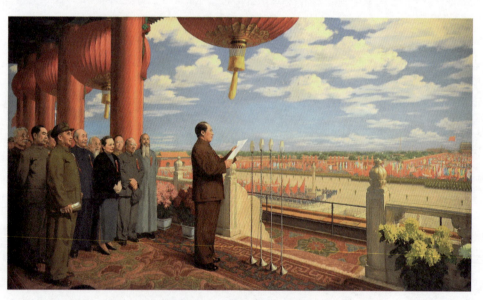

图1-1　油画《开国大典》

（2）以抒发艺术家个人情感为主要内容的艺术作品，其感情发生的根源仍然存在于客观的社会生活，这类艺术作品是社会生活的一种曲折含蓄的反映。从表面上看，这些作品只是艺术家个人的情感，例如，苏轼的《水调歌头·明月几时有》抒发的是离乡思亲的人生感怀，其实，它的背后是当时的社会环境，封建统治者对正直文人排挤打压，使他们报国理想不得实现，诗人由此而产生苦闷。所以，从根源上说，它仍然揭示了一定社会生活的本质。这种情感的个体性同人类情感的共同性是相通的，它们表达的"人之常情"是属于整个社会和全人类的。这类作品在长于抒情的诗歌和音乐中最为常见，如音乐中的《思乡曲》等，虽然是音乐家在特定情境下表达自己情感的产物，但它们往往能够感动千百万听众，引起人们的共鸣。

（3）以描写自然景物为主的艺术作品，其中也掺入了艺术家的情感、理念，它们是社会生活的间接反映。在艺术作品中有一类专以自然景物为描写对象，如王维的山水诗、徐悲鸿的《奔马图》、齐白石的《虾趣》等。

表面上看这类艺术作品似乎远离人们的社会生活,其实不然,因为艺术中的自然,绝不是纯粹的原始自然再现,而是经过艺术家的审美眼光筛选、加工,融进了艺术家的审美理想和思想情感,它们是艺术家情思外化的媒介,人类心灵的种种表现方式,归根结底仍然是社会生活的反映。例如,我国古代八大山人所画的鸟(见图1-2),很少啾啾鸣叫,大都是方眼睛瞪着一双白惨惨的瞳仁,充分表现了画家的清高孤傲和不与统治者合作的态度。而杨丽萍的孔雀舞,一展翅、一抬头、一举足,乃至一颦一蹙,都是对孔雀惟妙惟肖的再现,传达出一种人类共同赏识的纯洁、善良、优雅、可爱的品格。

(4)以超现实的虚幻事物为对象的艺术作品,它们是艺术家想象的产物,是社会生活的一种折射、反映。河南信阳出土的战国时代木雕镇墓兽(见图1-3),头上长角,眼睛圆瞪,吐长舌,露板牙,狰狞相,在现实生活中,显然并没有这种动物。这类超现实的怪异形象在艺术作品中十分常见,许多神仙鬼怪、珍禽异兽,乃至作为中华民族象征的龙等,无非是对现实生活中常见事物形象的变形、重组。用鲁迅的话说:"就是在常见的人体上,增加了眼睛一只,增长了颈子二三尺而已。"拿镇墓兽来说,不过是犀头、鹿角、猫面、马牙、狗舌等动物局部特征的夸张性表现。这类作品的意义不仅是一种想象力的表现,更重要的是艺术家凭借它们来曲折委婉地传达情感、理念,间接地反映了社会生活。

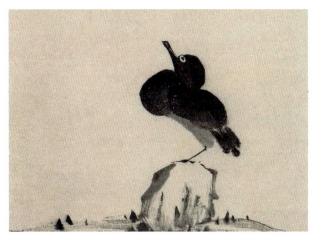

图1-2　八大山人所画的鸟　　　　　　　　　　　图1-3　战国时代木雕镇墓兽

(5)有些以前人留下的资料、作品为题材的艺术作品,表面上看,似乎同当时的社会生活有一定的距离,其实追根溯源,这类作品同过去以及当时的社会生活都有密切的联系。如一些艺术家以史料、民间传说或前人的艺术作品为依据,创作出戏剧或壁画、器乐曲,这些作品其实也来源于社会生活。理解这个问题,应从如下两点入手。首先,从源与流关系来看,前人留下的作品、资料、史料等,其实是艺术的"流",而不是"源"。倘若我们把社会生活比作艺术创作的源泉,那么前人留下的作品、资料就是艺术创作的"流"。它是前人彼时彼地生活的真实反映,是前人吸取了生活之"源"后创作整理出来的成果。因此,从这些史料、作品的最早来源来说,仍然离不开当时的社会生活。何况,后世的艺术家从中寻找资料或灵感时,实际上也间接地体验了彼时彼地的生活。其次,从个人体验角度而言,后世的艺术家虽然取材于前人的资料、史料和作品,但其生活基础、人生经验、情感理想等却是个人的,这些东西无一例外来自当代的现实生活,作品中灌注的必然是艺术家对现实生活的理解。也就是说,他不过是借历史材料表达个人对当今社会的看法,体现的是新的时代精神。所以,这些作品仍然是艺术家对社会生活的反映。

以上对不同文艺种类、不同反映对象、不同材料来源的考察充分说明,一切艺术,不管其传达内容多么复杂丰富,其表现形式多么离奇抽象,归根到底,都来源于社会生活,都是艺术家对社会生活或直接或间接、或曲折或明显的反映。

其次,艺术又是一种特殊的社会意识形态,它最大的特点是具有审美性。社会意识形态包含的类型很多,政

治、法律、哲学、宗教、道德等都属于它的范畴，艺术则是一种特殊的社会意识形态。它与其他社会意识形态的最大区别在于，艺术具有审美性。所谓审美性，是指艺术对社会生活的反映是建立在审美的基础之上的，艺术家是采用一种审美的方式去认识生活、审视社会、反映现实的。这种审美性贯穿于艺术创作的全过程，渗透于艺术作品内容和形式的各个方面。艺术家把社会生活作为一种审美对象去把握，着力发现发掘现实中一切美的因素，即使是现实中丑的事物，也要通过艺术家审美理想的烛照，揭示其丑的本质，从而达到对美的颂扬。在反映社会生活时，艺术家需要处处遵循美的规律和准则，创造出能供人享受美感的优美的艺术形式。

由此可知，对艺术本质的科学论断，只能是马克思主义的特殊社会意识形态论。艺术既是对社会生活的反映，又属于上层建筑领域的一员。同时，艺术又是一种特殊的意识形态，它对生活的反映是建立在审美基础之上的，艺术的本质属性就是审美性。

1.2 艺术的特征

艺术的本质与艺术的特征二者密不可分。本质是特征的内在规律，特征是本质的外在表现。艺术作为一种特殊的社会意识形态，艺术生产作为一种特殊的精神生产，决定了艺术必然具有形象性、主体性、审美性等基本特征。

1.2.1 形象性

1. 艺术形象是客观与主观的统一

任何艺术作品的形象都是具体的、感性的，也都体现着一定的思想感情，也都是客观因素与主观因素的有机统一。中国美学十分重视"传神"。在传神的艺术作品中，不但反映了对象的本质特征，而且表现了艺术家对生活、对人物的理解。如五代南唐画家顾闳中的作品《韩熙载夜宴图》（见图1-4），韩熙载原是北方豪族，早年曾当过南唐大臣，目睹南唐江河日下的现实，为逃避政治上的不测，故意以放荡颓废的生活来掩饰自己。南唐后主李煜想任命他为宰相，便派画家顾闳中潜入韩家窥探，用"心识默记"的方法画下了这幅《韩熙载夜宴图》。

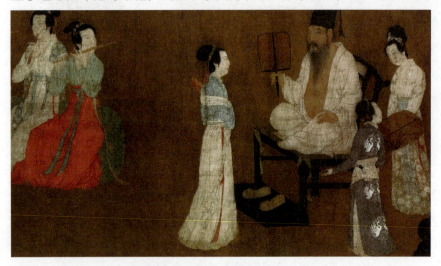

图1-4 《韩熙载夜宴图》局部

这幅长卷以听乐、赏舞、休息、清吹、散宴五个连续的画面描绘了韩熙载家宴的情况。尽管画中夜宴的排场很豪华，气氛很热烈，但仔细观察画面，韩熙载始终处于深思、压抑的精神状态。虽然是在夜宴歌舞中，他却并不纵情声色，反而流露出忧郁寡欢的表情，反映出内心的矛盾和精神的空虚。这一人物形象的生动性和深刻性，充分显示出画家"传神"的精湛才能和卓绝功力，也体现出画家对生活与人物的深刻理解。

2. 艺术形象是内容与形式的统一

任何艺术形象都离不开内容，也离不开形式，二者是有机统一的。艺术欣赏中，直接作用于欣赏者感官的是艺术形式，但艺术形式之所以能感动人、影响人，是由于这种形式生动鲜明地体现出深刻的思想内容。在我国传统的画论中，东晋时期顾恺之就提出绘画要"以形写神"的观点。罗丹根据巴尔扎克习惯在深夜写作时穿着睡袍漫步构思创作雕像的外形轮廓，他的《巴尔扎克像》（见图1-5）摒弃了一切细枝末节，这位大文豪的手和脚都被掩盖在长袍之中，使观众的注意力集中到头部，尤其是那双炯炯有神、气宇不凡的眼睛，那双眼睛突出了这

位伟大的批判现实主义作家与众不同的气质。这座雕像的成功，就在于内容和形式的完美统一，真正在形似的基础上达到了神似。

3. 艺术形象是个性与共性的统一

鲁迅先生塑造的阿Q这一艺术形象，是旧中国农村一个贫苦落后而又不觉悟的农民的艺术典型，在阿Q身上既有农民质朴憨厚的一面，又有落后麻木的一面，体现出这个人物形象的鲜明性和复杂性。阿Q身上最突出的性格特性，就是他的"精神胜利法"，明明在现实的生活中遭遇了许多屈辱和不幸，却习惯于自我欺骗、自我麻醉的奴性心态。这种"精神胜利法"可笑而又可悲，它是阿Q这个人物形象麻木、愚昧、落后的精神状态的集中反映，也是他长期遭受无法摆脱的屈辱和压迫的结果。然而，阿Q这个艺术形象又具有共性，长期的半殖民地半封建社会给人们造成的精神状态，是整个民族所共有的、具有普遍意义的国民性弱点。

1.2.2 主体性

艺术的另一个基本特征是主体性。艺术要用形象来反映社会生活，但这种反映绝不是单纯的模仿或再现，而是融入了创作主体的思想情感，体现出十分鲜明的创造性和创新性。主体性作为艺术的基本特征之一，体现在艺术生产活动的全过程，包括艺术创作、艺术作品和艺术欣赏。

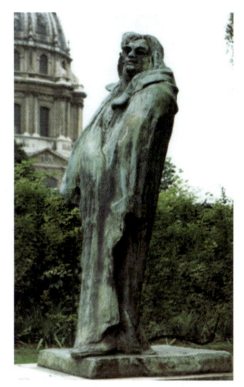

图1-5　《巴尔扎克像》

1. 艺术创作具有主体性的特点

动物的生产和人的生产的严格区别在于，动物只是按照它所属的那个种的尺度和需要来建造，而人却懂得按照任何一个种的尺度来进行生产，并且懂得怎样处处都把内在的尺度运用到对象上。艺术创作的主体性，集中表现在艺术家的创作活动具有能动性和独创性。艺术创作具有独创性的特点，每一件优秀的艺术作品，总是凝聚着艺术家独特的审美体验和审美情感，带有艺术家个人的主观色彩与艺术追求，体现出艺术家鲜明的创作风格和艺术个性，具有强烈的创造性与创新性特色。

2. 艺术作品具有主体性的特点

一方面，艺术作品是艺术家精神劳动的产物，艺术作品中所描绘的生活不是对生活的镜子式的反映，其中寄寓了艺术家丰富的思想内涵、情感愿望、价值取向和审美追求，是艺术家内在精神世界的客体化表现，这使得艺术作品表现出鲜明的主体性倾向；另一方面，艺术是生动的现实生活的反映，艺术作品中所刻画的人物形象本身也是有血有肉的形象，他们有自己的喜怒哀乐、爱恨情仇，其生活充满了鲜活的人世气息，这也是艺术作品具有主体性特点的原因之一。

3. 艺术欣赏具有主体性的特点

艺术欣赏是欣赏者的主体行为，其主体性的特点就更为明显，如艺术欣赏的差异性就是这一特点的显著体现。相关内容我们将在艺术欣赏部分加以介绍。

1.2.3 审美性

任何艺术作品都必须具有以下两个条件：其一，它必须是人类艺术生产的作品；其二，它必须具有审美价值，即审美性。这是艺术品和其他一切非艺术品的根本区别。

1. 艺术的审美性是人类审美意识的集中体现

作为一种特殊的精神生产，艺术生产的目的是满足人类的审美需要。事实上，艺术作为人类精神文化的一种特殊形态，它本身就是审美意识物质形态化的集中体现。

2. 艺术的审美性是真、善、美的结晶

艺术美之所以高于现实美，是由于通过艺术家的创造性劳动把现实生活中的真、善、美凝聚在艺术作品中了。艺术中的"善"，要通过艺术家的精心创作，使艺术家的人生态度和道德评价渗透到艺术作品之中，也就是化"善"为"美"，体现为生动感人、有血有肉的艺术形象。北宋著名画家张择端的巨型长卷风俗画《清明上河图》（见图1-6），就鲜明地体现出艺术中这种真、善、美的统一。这幅画卷取材于真实生活，它所描绘的沿街河旁、桥上各色人物，足有几十种职业、上百种姿态，情绪也各不相同，反映出北宋首都汴京各阶层人物的生活。这幅画又突破了自唐、五代以来，宫廷画家多以官宦生活为主题的人物画的桎梏，走向以中下层市民的现实生活为题材，直接反映了市民的生活理想和审美情趣，它的人民性和现实性直接影响到后来明清插图和年画的发展。画家娴熟地运用了散点透视法，熔时空于一炉，摄万象于笔端，使整幅图画有起伏和高潮，舟桥屋宇刻画入微，人物情态生动逼真，具有极高的艺术水平和审美价值。

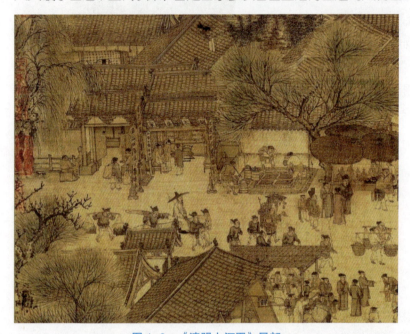

图1-6 《清明上河图》局部

3. 艺术的审美性是内容美和形式美的统一

艺术美注重形式，但并不脱离内容，它是二者的有机统一。每种艺术都有自己特殊的形式美。艺术贵在创新，随着艺术实践的不断发展，形式美的法则也在不断变化和发展。如距今2400多年的古希腊帕特农神庙，其造型端庄，比例匀称，被视为古希腊神庙的典范。这座神庙独特的柱列、完美的立面比例，反映出古希腊人对建筑形式美的刻意追求。神庙主体由46根洁白的大理石圆柱环绕形成一个回廊，这些圆柱的比例是经过精心设计的。帕特农神庙之所以这样美，是因为它的高、宽和柱间距等都符合"黄金分割"理论。随着大工业生产的发展和建筑艺术的突飞猛进，建筑师们坚决反对在艺术形式美上的整齐划一，提倡建筑艺术形式美的探索和创新。1973年建成的悉尼歌剧院，这座历时十余年、耗资上亿美元的建筑，刻意追求造型美，设计十分独特。它远看像是一支迎风扬帆的船队，近看又像是一组巨大的贝壳雕塑，也像一朵巨大的白荷花，作为著名的环境艺术和有机建筑的典型作品，与周围的海水融为一体。它造型的奇妙之处，不仅在于建筑物的四面富有艺术感染力，而且屋顶也精心设计为十分漂亮的立面。

1.3 艺术的起源

1. 艺术起源于模仿

这是最古老的一种说法，主要代表人是2000多年前古希腊哲学家德谟克利特和亚里士多德，他们认为模仿是人的本能，所有的文艺都是模仿。中国古代认为音乐也是由模仿现实生活中的自然音响而来的。

2. 艺术起源于游戏

这种学说的代表人是哲学家席勒和斯宾塞。这种说法认为，艺术活动或审美活动起源于人类所具有的游戏本能，它表现在两个方面：一方面，是由于人类具有过剩的精力；另一方面，是人将这种过剩的精力运用到没有实

际效用、没有功利目的的活动中，体现为一种自由的"游戏"。

需要注意的是，艺术起源于游戏的说法，仅仅从生物学或心理学的角度出发，未能揭示出艺术产生的最终原因。事实上，动物的游戏可以归结为过剩精力的发泄，而人的游戏则是为了精神需要的满足，二者之间有着严格的区别。人的游戏是以使用工具的物质生活活动为基础，并且具有了超越动物性的情感和想象等社会内容，成为一种具有符号性的文化活动。

3. 艺术起源于表现

19世纪后期以来，艺术起源于表现的说法，在西方文艺界具有较大的影响，流行于现代西方各种美学思潮。西方现代主义文艺思潮的主要理论基础，就是强调艺术应当表现自我，显示出这种说法的巨大影响力。系统地以理论方式提出这种说法的应当首推意大利美学家克罗齐。其美学思想核心是"直觉即表现"。英国哲学家科林伍德对克罗齐的表现说做了进一步的详尽发挥，认为艺术不是再现和模仿，更不是单纯的游戏，只有表现情感的艺术才是所谓真正的艺术。这种学说把现象当作本质，把结果当作原因，同样不能科学地阐明艺术的起源问题。

4. 艺术起源于巫术

此种学说的代表人物是英国著名人类学家爱德华·泰勒。他在《原始文化》一书中，最早提出了艺术起源于巫术的理论主张。他认为，原始人思维的方式同现代人有很大的不同，对原始人来说，周围的世界异常陌生和神秘，令人敬畏。原始人思维的最主要特点是万物有灵。山川草木、鸟兽虫鱼，在原始人看来，都是有灵的，并且都可以与人交感。英国著名人类学家弗雷泽认为原始部落的一切风俗、仪式和信仰，都起源于交感巫术。但艺术起源于巫术的理论又并不准确，因为原始时代的巫术活动是直接和当时原始人类的生产劳动密切联系在一起的，原始的艺术活动虽然具有明显的巫术动机或巫术目的，但归根结底还是离不开人类的实践活动，尤其是物质生产活动。在原始社会生产力低下和人类早期认识水平低下的情况下，人们无法把握自身，更无法支配自然界，于是，原始人便寄托于巫术，使得巫术与原始社会的日常生活和生产劳动都有了密切的联系。因此，无论是艺术的起源，乃至于巫术的起源，最终还是应当归结于人类的社会实践活动。

5. 艺术起源于劳动

在我国文艺理论界占据主导地位的理论，认为艺术起源于生产劳动。19世纪末以来，在欧洲大陆许多民族学家与艺术史家中，就广为流传艺术起源于劳动的理论。希尔恩在《艺术的起源》中就曾经列出专章来论述艺术与劳动的关系；俄国普列汉诺夫在《没有地址的信》中，通过对原始音乐、原始歌舞、原始绘画的分析，以大量人种学、民族学、人类学和民俗学的文献证明，系统地论述了艺术的起源及其发展问题，并且得出了艺术起源于劳动的观点。

1.4 艺术的分类

艺术品种繁多，各有特色，人们可以从各种不同的角度对它进行分类。

从时空角度分类，可以将艺术分为空间艺术（绘画、雕塑、建筑）、时间艺术（音乐）与时空艺术（舞蹈、戏剧、电影）。

从人对艺术的感知的角度分类，可以将艺术分为视觉艺术（工艺、建筑、雕塑、绘画）、听觉艺术（音乐）、视听艺术（舞蹈戏剧、电影）与想象艺术（文学）。

从艺术手段和形式的特点角度分类，可以将艺术分为表演艺术、造型艺术、语言艺术、综合艺术等四大类。

此外，人们还可以从偏重于表现或偏重于再现、动态或静态等角度对艺术进行分类。

1.5 艺术欣赏的性质

艺术欣赏是一种审美活动，它既不同于一般人们为了娱乐消遣而对艺术作品进行表层浏览、观赏，也不同于艺术评论家为了批评鉴别而对艺术作品进行深入的理性分析、评论。艺术欣赏是介于二者之间的一种融感性和理性、娱乐和赏析于一体的审美活动。

艺术欣赏是人们在接触艺术作品时被作品中的艺术形象所感染，通过感染、体验、领悟、玩味、想象等再创造活动，得到一种赏心悦目、怡情养性的审美享受和思想启示。艺术欣赏的根本性质在于它的审美性和再创造性。

1.5.1 艺术欣赏是一种精神性的审美享受

对待美的事物人们一般会有三种态度，即求真的科学态度、求利的实用态度和求美的审美态度。比如，面对一片荷花，植物学家研究的是它的科学性，如生态结构、药用价值、生长规律等；种植者关心的是它的实用性，如荷叶、莲子、藕的品种、质量和价格等；而赏花的游客关心的是荷花的审美性，是它的优美形态和它那"出淤泥而不染"的高超品格。可见，审美是一种不同于科学和实用的态度，它不受科学理性的牵制，也超脱了实用功利的干扰，最为自由潇洒。艺术欣赏就是一种审美活动。

艺术是现实中美的高度集中的概括，是艺术家审美理想的结晶。而追求美又是人类的天性，所以，艺术欣赏的根本目的就是追求美、欣赏美。艺术欣赏时，人们的心理活动不同于科学的认知活动。人们阅读科学理论著作时，面对的是一堆抽象的概念、符号，一般只引起理性的思考，而很少有审美的情感活动。而艺术欣赏则会调动人们的全部精神活力，投入自身的强烈情感，沉浸于艺术形象之中。如人们阅读陈寿的史书《三国志》和罗贯中的小说《三国演义》时，感受便完全不同。前者只是平实地记载了人物的生平事迹，只有史料价值；而后者却通过精彩纷呈的场面和紧张曲折的情节，把人物描绘得栩栩如生，使读者随着人物的遭遇和命运，时喜时悲，时爱时憎，产生心灵震撼和巨大美感。

艺术欣赏又是一种审美享受。审美活动包括多种多样的内容，主要是审美创造和审美享受。审美创造是艺术家按照自己的审美理想构思创作艺术作品的过程，它主要是一种呕心沥血的艰苦劳动，其中虽也有审美的愉悦，但主要是一种沉重的精神的付出。而艺术欣赏却是对艺术家审美创造成果的分享，其心态是轻松愉悦的，是自由洒脱的，即便是欣赏中的再创造，也完全是一种自在的心灵的解放。

当然，所谓审美享受，并不意味着都是轻松愉悦的快感，美感与生理的快感有着重大的区别。快感只是给予人感官上的快适，缺乏精神性的深层内涵和情感活动；而美感却是快感的升华，是一种精神性的享受。美感不但能给人精神情志上的愉悦，还能给予人灵魂的震撼和理性的启示。有时甚至痛感也可以转化为美感。例如，我们欣赏悲剧时，就往往是在痛哭流涕中接受崇高的洗礼，得到心灵的净化，它虽然不像欣赏轻音乐、观看山水画那样赏心悦目，却同样是一种深刻的审美享受。

1.5.2 艺术欣赏是一种再创造

在艺术欣赏的整个过程中，欣赏者并非仅仅是消极地反应、接受，而是在积极地参与、投入，在从事着能动的艺术再创造。所谓再创造，是相对于艺术家的艺术创造而言的。倘若艺术家从事的是"一度创造"，那么，欣赏者进行的便是"二度创造"。欣赏者在与艺术作品的审美沟通交流之中，受到艺术作品的诱发，投入自身的人生经验和审美经验，调动各种审美心理因素，对艺术作品的形象体系加以复现、填补、扩充，对艺术作品的情意内蕴加以拓展、发挥，从而使艺术作品实现一次新的完成，这就是艺术欣赏的艺术再创造。

艺术欣赏的再创造活动首先取决于艺术作品的未完成性。按照西方接受美学的观点，未进入欣赏者视野的艺

术作品，都还是未完成的。这时，艺术作品的社会意义和审美价值仅仅是一种潜能，是一种可能性，艺术作品实际上仍处于一种未完成状态。一部交响曲没有正式演奏，只是一本乐谱，对听众毫无意义。只有通过艺术欣赏，通过欣赏者能动的艺术再创造，艺术作品才能确证自身的存在，才能将自身的社会意义与审美价值从可能性转变为现实性，才能得到真正的完成。

艺术欣赏的再创造一般表现在以下两个方面。

一是欣赏主体对作品形象的补充、丰富、扩大和改造。例如，欣赏音乐时，处处离不开想象，常常要将诉之于听觉的声音形象转化为视觉形象，才能感受真切。例如，我们听着俄罗斯作曲家鲍罗丁的《在中亚细亚草原上》，就能从那缓慢沉重而单调重复的节奏、时远时近的铃声中，想象到中亚细亚草原的空阔寂寥以及驼队缓慢行进的情状。

二是在更高层次上寻求和发掘作品形象中所蕴藏的底蕴和深意，对作品中留下的"空白""象征""隐喻"等不确定意义，进行深入的探索。例如，李商隐的《锦瑟》，其中就留有大量的隐喻，含义难以索解，至今众说纷纭。仅仅对于"沧海月明珠有泪，蓝田日暖玉生烟"一句，就有人认为是悼亡，有人认为是咏瑟，有人认为是感伤身世等。在这种情况下，读者的再创造往往超出了作者的原意，会发现许多作者没有意识到的新意。当然，这种再创造，同样不能离开原作的制约而随意乱猜，而必须在原作形象的基础上进行，所以仍然是一种有限创造。

1.6　艺术欣赏的特点

艺术欣赏是一种主体与客体相互交流、融合的双向活动，其心理流程、审美效应以及功能目的的诸方面都呈现为一种复杂交织的辩证统一体。

艺术欣赏的特点大致可概括为以下三个方面。

1.6.1　感性与理性相统一

艺术欣赏无疑是以欣赏者的感性心理活动为主的，首先是以审美直觉的方式出现。当一件优秀的艺术作品呈现在我们面前时，我们无须加以思索，就会对作品做出反应，感受到一种愉悦的欣喜，这就是审美直觉。艺术欣赏的审美直觉，是欣赏者对艺术作品之美的直接迅速的心理把握，体现为对美的感性形式的敏锐感受和对审美内蕴的瞬间领悟。审美直觉是整体而非分解的；审美直觉是自然而非有意的；审美直觉是精微而非概念的。艺术欣赏中高度活跃的审美想象、审美体验、审美情感等心理要素，基本上也都属于感性层面。

然而，艺术欣赏并不排斥理性的渗透和介入。首先，有理性因素为依托，有助于艺术欣赏感性活动的深化。在人的心理结构中，感性和理性相互区别，同时又相互联系、互相促进。欣赏者的理性认识无形中影响和制约着审美直觉、审美想象的深度和广度。其次，艺术欣赏的主要心理形式，实际上已经融会贯通了感性和理性两个心理层面。比如审美直觉，有低级和高级之分，在低级的审美直觉中，一般只停留在对艺术作品的表层欣赏上，很难深入到艺术作品的底蕴，把握事物的本质。而真正能完成艺术欣赏任务的是一种高级的直觉。这种高级直觉包含内在的理性因素，它是人类文化发展历史的积淀和个人长期生活、审美经验积累的产物，它往往以潜意识的状态存在于人类的心理结构之中，一旦优美的艺术作品出现，它会条件反射地发生作用，完成对艺术作品的欣赏活动。

1.6.2　差异性与一致性相统一

"有一千个读者，就有一千个哈姆雷特。"这句话生动地揭示了艺术欣赏中差异性与一致性的辩证统一。所谓艺术欣赏的差异性是指不同的欣赏者在欣赏同一件艺术作品时，其审美感受和审美领悟必然存在一定的差别。这种差异性，根源于欣赏主体的个性差别，也同时代、民族、阶层的差别相关。每个具体的欣赏者都拥有着独特

的人生经历、独特的内心世界、独特的艺术趣味、独特的审美经验,这些因素综合体现于艺术欣赏之中,就形成了与众不同的审美个性。即使是同一个欣赏者,在人生的不同阶段,或在不同的心境下,欣赏同一件艺术作品,其感受和领悟也会不同。另外,不同的时代有着不同的精神生活、物质生活、时代风尚等,不同的民族有着不同的社会风尚、文化传统、心理习惯等,不同的阶层有着不同的思想观念、生活条件等,这些都是造成艺术欣赏差异性的原因。

所谓一致性,是指欣赏者在欣赏同一件艺术作品时,所形成的审美感受和审美领悟在基本方向上应该是趋于一致的。但其一致的程度是因时、因人而异的。艺术欣赏的差异性和一致性,实际上是一个问题的两个方面。差异性强调不同时代、不同民族、不同阶层的欣赏者在艺术欣赏中的不同,而一致性正是肯定同一时代、同一民族、同一阶层的欣赏者在艺术欣赏中的相似和相同方面。这种一致性的存在其根源还在于人类的某些共同本性的存在,在于人类对美的共同向往。尽管"有一千个读者,就有一千个哈姆雷特",但他们毕竟都是哈姆雷特,而不是李尔王。人们欣赏贝多芬的《第九交响曲》,其感情波动和灵魂震撼的细节方面肯定各不相同,不过,都会被作品以坚强意志战胜苦难、实现欢乐的崇高而神圣的审美基调所征服。

与一致性相联系的一种重要现象是艺术欣赏中的共鸣。

艺术欣赏中的共鸣是艺术欣赏高潮阶段产生的一种心灵感应现象,指的是欣赏主体与欣赏客体之间、欣赏主体与艺术家之间、欣赏主体与欣赏主体之间思想感情上的交流呼应、融会相通,产生大致相同的情感。这时,欣赏者的主观世界由于充分感受和领悟而与艺术作品的艺术世界形成深层审美沟通,并以艺术作品为中介而与艺术家和其他欣赏者的主观世界形成深层审美沟通。欣赏主体在欣赏艺术作品时,被艺术家的思想感情、理想愿望以及艺术作品中的人物命运深深打动,产生一种强烈的心灵感应,有时甚至达到主客体融合为一、物我两忘的境地。像贝多芬的交响曲、施特劳斯的圆舞曲、文艺复兴"美术三杰"的绘画、古典芭蕾舞剧《天鹅湖》(见图1-7)等都受到全人类的喜爱。这类共鸣产生的原因主要有两个方面:从欣赏的客体上看,艺术作品本身必须具有深刻丰富的思想内涵,形象生动真实,具有强烈的艺术感染力;从欣赏的主体上看,欣赏者的期待视野中蕴含着与作品相同或相似的思想情感与情感体验,即欣赏对象的某一方面因素带有一定的普遍性、共同性,与欣赏者在思想情感上能够沟通呼应。当一件优秀作品揭示某些人类共同的精神理想和情感美德时,比如,赞美自然风光、祖国山河、歌颂忠贞爱情、诚挚友谊,表现公而忘私、自我牺牲、反映思乡、思亲、人之常情,等等,这样的作品往往具有长久的生命力、感染力。此外,一些表现人生哲理、揭示生活真谛、富于真理性和启示性的作品,也常能跨越时空界限,激起世世代代人们的思索回味。对于欣赏主体来说,产生共鸣还有一个前提条件,即欣赏者必须具备一定的艺术修养,才能够真正理解、欣赏作品,倘若连欣赏作品的能力都不具备,是谈不上共鸣的。

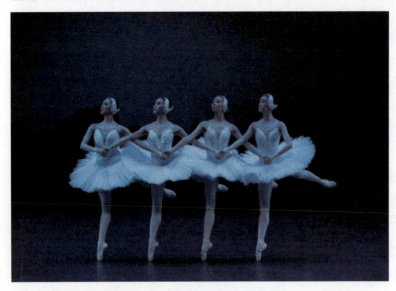

图1-7 古典芭蕾舞剧《天鹅湖》

1.6.3 超功利性与功利性相统一

艺术欣赏的真谛是审美欣赏者从事艺术欣赏,最根本的利益是获得充分的审美享受。从这个意义上讲,艺术欣赏是超功利的。欣赏者从艺术欣赏实践中所得到的不是一般的功利性满足,而是高级的精神满足,是情感的净化、人格的升华、人性的完善。艺术欣赏的超功利性表现在许多方面,比如:艺术欣赏不带有实用目的,它所产

生的审美愉悦也不与实用目的相关；欣赏过程中尽管可以产生强烈的情感冲动和审美体验，一般不会立即对现实做出行动反应；欣赏中一旦获得美感，往往希望与他人分享。这都说明艺术欣赏是一种无关个人利益的、无私的社会性活动。审美的超功利性，要求欣赏者必须以充分自由的心态对待艺术作品，才有可能真正进入审美境界。

当然，艺术欣赏的超功利性不是绝对的。实际上，艺术欣赏也存在着功利性的一面。仔细分析，每个人在艺术欣赏中的审美意识总是同他的思想观念、道德理想有关，直接或间接地反映出一定的时代精神、人文风尚，群体性的艺术欣赏总会对社会产生积极或消极的影响，带有某种社会功利性。再者，对于优秀作品的欣赏有利于净化、滋润人的心灵，确证人的本质力量，引人走向更为理想的人生境界，有利于人类的健康长远的发展。艺术欣赏的正常进行还能促进艺术作品的兴旺繁荣，形成二者相得益彰、互相推动的作用。此外，欣赏者在获得审美享受的同时，还可能多方面受益。比如，有可能使欣赏者得到哲理或道德方面的启迪，促进欣赏者智力的开发，增进欣赏者的身心健康，等等。

1.7 艺术欣赏的过程

艺术欣赏是欣赏者与艺术作品之间的双向交流，有多种心理因素参与并发挥作用，呈现为一个复杂的过程。依据一般的情况，艺术欣赏的过程大体上可以分为三个阶段。

1.7.1 艺术形象的感受

艺术作品是以感性形象的形态存在的，因此，艺术欣赏的第一个基本环节，就是全面深入地感受艺术作品的艺术形象。在这一阶段，欣赏者感受到艺术作品感性形式的各种外在表现，在知觉中将其复合为完整的表象，从而进入艺术作品所描绘的境界，体验到艺术家或作品的思想感情。例如，我们听古曲《春江花月夜》，那悠扬婉转的旋律，立刻会把我们引入一个月上东山、波光粼粼的优美境界，享受到一份恬静幽雅的情趣。这种感受在欣赏题材相仿的水墨画或山水诗时，也同样可以领略到。

在艺术领域，大多数艺术种类都是由特定的物质材料构成的，是直观的，可以由欣赏者的感官直接感知。像绘画、雕塑等形象，属于纯视觉形象；音乐形象，属于纯听觉形象；戏剧、影视等形象，属于视听综合形象。视觉和听觉各有分工，但并不等于说它们之间是相互隔绝的。欣赏者在感知艺术作品的艺术形象时，可能会有通感现象发生。例如，当我们欣赏法国印象派音乐家德彪西的《月光》时，听着那柔和而明净的旋律，眼前会浮现一幅月夜幽静的画面，月色把银光轻轻洒下，我们仿佛全身心都沐浴在那静静的月色中，还会感到丝丝清新的凉意，听觉、视觉、触觉得到全面的美感享受。

在形象感知阶段除了对艺术形象的感知和充实外，还需要融进欣赏者自身的审美体验，设身处地地同艺术形象融为一体，去领会体验作品中的情感。只有既能感知具体的艺术形象，又能切身感受艺术作品的情感氛围，才算真正进入了艺术形象的境界。

1.7.2 内在意蕴的把握

优秀的艺术作品，都是美的感性形象与丰富的审美意蕴的有机统一。因此，艺术欣赏活动在充分感受艺术形象的基础上，自然会转入第二个阶段，那就是深入探究艺术形象体系所包含的内在意蕴。例如，我们欣赏法国雕塑家罗丹的《欧米哀尔》（见图1-8）时，要通过对丑陋外观的透视，进一步体会作品所寄予的由美的毁灭而引发的深刻反思，激起人们对受摧残的女性的深切同情，对残害她的黑暗社会势力的愤怒抗议，同时，也引发人们对青春消逝、人生短暂的无比感慨。

内在意蕴的把握，实际上是对一部艺术作品做出基本审美判断的过程，所以，这一阶段也可称为审美判断阶段。仅靠审美直觉停留于艺术形象的感受阶段，我们的印象只是表层的、浅显的，往往偏重于形式方面，只有深

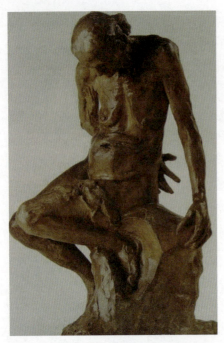

图 1-8 《欧米哀尔》

入到作品的意蕴之中，由外及内，由表及里，方能对作品进行整体性的、形式和内容相统一的全面评价。在审美判断中，欣赏者力图以自己掌握的对于艺术真、善、美的标准去冷静地衡量作品，以自己的审美体验，生活阅历去理解、评价作品。欣赏者所领悟到的情意内容，是自身的主观世界与艺术家所虚构的艺术作品的艺术世界相交融的产物，是在艺术实践中现实生成的，为艺术家、艺术作品、欣赏者所共同拥有。

1.7.3 寻索回味的深化

欣赏者经过前两个阶段的由外及内的欣赏后，已经对艺术作品有了一个总体的印象和概括的评价，对艺术形象的外在美和思想意蕴的内在美都有了初步把握。然而艺术欣赏并未至此终结，因为一件优秀的艺术作品远不是一次两次简单的欣赏就可以发掘它全部的审美内涵，穷尽它的审美价值的，而必然需要欣赏者反复揣摩、细细回味，方能透彻领略作品潜藏的美。

回味玩赏一方面是对艺术作品的美进行多层次、多角度的审视，寻索那些较为隐秘的、深沉的、未曾发现的美的精粹。同时，更要结合欣赏者自己的人生经历、情感体验，产生对社会、人生、艺术的新的领悟。例如，著名后印象派画家凡·高的《向日葵》（见图 1-9），初看只是一幅素朴的景物写生，然而久久观赏、玩味，你会发现其中蕴含着画家对自然、生命、人生的独特的情感体验，传达出一种既热烈又悲伤、既躁动不安又孤寂无奈的心绪，那沉甸甸的花盘以及向四周延伸而又扭曲着的花瓣，仿佛在暗示着旧生命的凋残和新生命的张力。

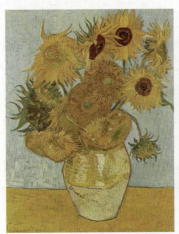 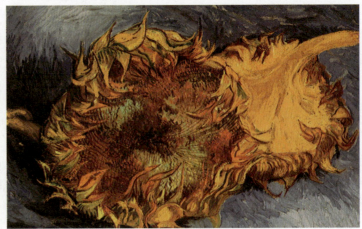

图 1-9 《向日葵》

艺术欣赏中的回味玩赏不仅是审美感知、判断的延伸，更是审美欣赏的升华，它往往使得审美更加深化、精细化，也更加情感化、个性化，同时也得到最独特的审美发现。唯有此时，欣赏者才会陶醉于艺术境界之中，心旷神怡，物我两忘。眼界于不知不觉中逐渐开阔，心灵在自然而然中得到净化，才可能得到最大的审美享受。

1.8 艺术欣赏的条件

在艺术欣赏活动中，欣赏者的主体性十分突出。艺术作品潜在价值的实现，受到欣赏者自身条件的制约。马克思曾说："对于没有音乐感的耳朵说来，最美的音乐也毫无意义。"艺术作品审美能量的发挥、欣赏者审美享受的获得与欣赏者的主观条件成正比。

那么，欣赏者应该具备哪些基本的条件呢？

1.8.1　丰富的生活阅历

艺术作品是人生的审美折射，包含着特定的社会历史内涵和人类生活艺术的体验。欣赏者为了与艺术作品进行深层次的审美沟通，丰富的生活阅历是不可缺少的条件之一。所谓丰富的生活阅历，不仅意味着对生活现象的广博见闻，而且意味着对人生真谛的深刻把握。

在艺术欣赏的第一步，感受形象的阶段，欣赏者的联想必须以已有的记忆表象为基础。一个从没有见过草原的人，聆听描述内蒙古草原的乐曲，就很难使听觉形象转化为视觉形象，产生身临其境的感受。至于生活阅历中的情感体验就更为重要，没有情感上的交流呼应，主客体之间就根本不可能产生共鸣。在欣赏实践中常有这样的情况：一个人早年欣赏某件艺术作品，所获甚微；然而在经历了各种人生坎坷磨难之后，重新欣赏同一件作品，却能够从中发现很多以前被忽略的意蕴，这就是生活阅历在起作用。生活阅历的增长，促进着艺术欣赏的深化。因此，读懂人生这本大书，将为艺术欣赏打下坚实的根基。

1.8.2　较高的艺术修养

各门艺术之间是相通的，它们既有自身的特点，又有一定的共性，因此，想要欣赏一件艺术作品，必须对这门艺术的基本特征和规律有所了解。马克思说："如果你想得到艺术的享受，那你就必须是一个有艺术修养的人。"艺术修养是综合性的，包括对艺术领域基本规律的把握、对各艺术种类特性及特殊语汇的熟悉、对不同民族艺术特色的认识、对艺术发展历史知识的了解等。

艺术有着共通的基本规律，然而不同的艺术种类，在服从基本规律的前提下，又呈现着不同的审美特性，有着个性鲜明的特殊表现语汇。熟悉各个艺术种类特性及特殊语汇的欣赏者，在审美的道路上将能更顺利地向前迈进。俗语说："外行看热闹，内行看门道。""看热闹"与"看门道"的差别，主要在于是否熟悉各个艺术种类的特性。显然，一个人只有知晓雕塑艺术的物质实体性特征及其以瞬间表现前后过程和心理的特殊表现力，才能从雕塑《大卫》（见图1-10）中看出他的满腔义愤以及准备随时出击杀敌的决心。在长期的历史演变中，各民族的艺术逐步形成了自身的特色。而认识艺术的民族特色，也会为艺术欣赏带来一定的帮助。比如，中国传统国画，重写意而轻写实，与西洋画的重写实有着明显的差别，只有了解了中西方绘画的不同特点，才能对中西方绘画进行比较欣赏，从而得出较为客观的答案。同时，掌握丰富的艺术发展知识，可以开拓欣赏者的审美视野，促使欣赏者将艺术作品放置在更为开阔的艺术背景之中来审视和评价。比如，我们欣赏19世纪后期法国画家莫奈、雷诺阿等人的印象派绘画，只有充分了解欧洲绘画从具象向抽象演变的全过程，才能领悟到这些作品在光色变化等方面的创新意义及对20世纪欧洲绘画发展的深远影响。

1.8.3　审美能力

审美能力是指欣赏者对美的事物的各种心理反应能力的总和，包括审美感知力、审美领悟力、审美想象力、审美判断力等。欣赏者以凝结艺术美的

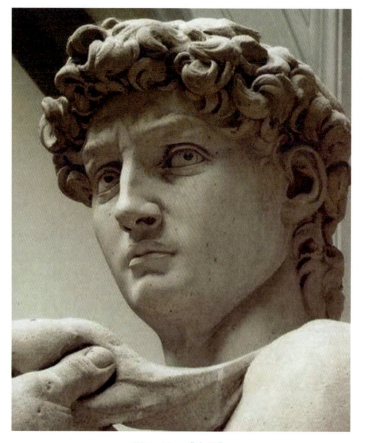

图1-10　《大卫》

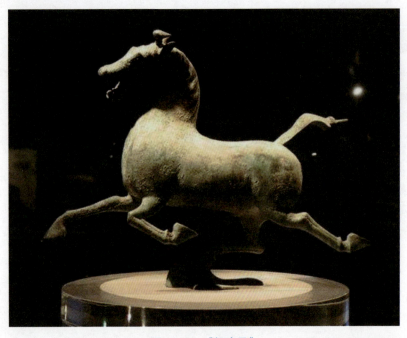

图 1-11 《铜奔马》

艺术作品为欣赏对象，如果欠缺审美能力，不能对各种形态的美做出积极迅速的心理反应，又怎么能获得丰富的审美享受呢？

艺术欣赏有别于一般的审美活动，欣赏者的审美想象力显示着特殊的重要意义。艺术家发挥审美想象力，创造了艺术作品；欣赏者同样要发挥审美想象力，复现和扩展艺术作品的形象体系，深化审美经验，完成艺术作品的再创造。欣赏者审美想象力的贫弱，必然会形成制约艺术欣赏顺利进行的瓶颈。面对甘肃武威出土的东汉雕塑精品《铜奔马》（见图 1-11），欣赏者必须放纵能动的审美想象力，否则便不能消除静与动的界限，在头脑中让那三足腾空、一足踏鸟、昂首嘶鸣的骏马突破静态造型而风驰电掣般地飞奔起来。

"操千曲而后晓声，观千剑而后识器"，培养审美能力最有效的途径，就是尽可能多地欣赏优秀艺术作品，特别是欣赏一流的艺术作品，因为在这些艺术精品中，凝聚着艺术家天才的智慧和才能，是艺术规律和特征的出色体现。歌德讲："鉴赏力不是靠观赏中等作品，而是要靠观赏最好作品才能培育成的。"优秀的艺术作品犹如高质量的磨刀石，在它们的不断砥砺之下，欣赏者的审美能力会变得愈来愈强劲。反之，倘若只凭个人兴趣爱好整天欣赏那些粗俗浅显的低级艺术，那么欣赏能力是很难得到提高的。

1.8.4 审美经验

反复的艺术欣赏活动，不仅磨炼了欣赏者的审美能力，也积淀了欣赏者的审美经验。审美经验是欣赏者在审美实践中，尤其是在艺术欣赏实践中所获得的对美、对艺术的感受、理解、认识的统称。一次具体的艺术欣赏活动的发生，总是以欣赏者现在的审美经验为前提条件的。现在的审美经验，潜移默化地制约着新的欣赏实践的进行。一般来说，审美经验愈丰富，愈容易深化审美体验，愈容易产生强烈的审美共鸣。

德国接受美学理论家姚斯曾经就欣赏者的期待视野进行过富于新意的阐述。所谓期待视野，就是指欣赏者由全部审美经验构成的欣赏定向。先在的审美经验使欣赏者面对新的艺术作品，在种类体裁、形式风格、形象体系、情意内蕴等不同层次，均产生某种定向性的期待，而这种期待则决定着欣赏的重点和方向。

欣赏者的审美经验和期待视野不是一成不变的。新的艺术欣赏实践，受制于先在的审美经验和期待视野，然而同时又在充实、增长着审美经验，修正、拓展着期待视野。因为每一件优秀的艺术作品，都具有审美创造的个性和新意。从这个意义上讲，欣赏者从事艺术欣赏的实践愈多，其审美经验也就愈丰富。这是一种艺术欣赏的良性循环。

第 2 单元
建筑艺术欣赏

■ **学习目标：**
掌握建筑的种类与审美特征，掌握各类建筑风格的特点，了解中外古典建筑艺术，学会鉴赏现代建筑艺术。

■ **知识目标：**
掌握建筑的审美特征与建筑的种类。

■ **能力目标：**
能初步欣赏中外建筑艺术。

■ **情感目标：**
热爱建筑艺术，热爱中国古建筑，在传统建筑艺术欣赏中提高民族自豪感和文化自信。

建筑，原意是"巨大的工艺"。历来的古典美学家都把建筑和绘画、雕刻合称为三大空间艺术，而把建筑列入艺术部类的首位。建筑以其自身的巨大形象和独特的建筑语言熔铸反映出一个时代、一个民族的审美特征。各类建筑不仅有各自不同的风格以及民族特征、社会特征、地域特征、结构特征、材料特征等，而且有着鲜明的艺术形象和历史文化意蕴。

2.1 中外古典建筑艺术欣赏

建筑是人类创造的最伟大的奇迹和最古老的艺术之一。从古埃及大漠中的金字塔、罗马的斗兽场到中国的古长城，从秩序井然的北京城、宏阔显赫的故宫、圣洁高敞的天坛、诗情画意的苏州园林、清幽别致的峨眉山寺庙到端庄高雅的希腊神庙、威慑压抑的哥特式教堂、豪华炫目的凡尔赛宫、冷峻刻板的摩天大楼……无不闪耀着人类智慧的光芒。

2.1.1 欧洲古典建筑艺术欣赏

埃及金字塔的永恒、古希腊柱式的经典、古罗马建筑的辉煌、中世纪教堂的压抑、文艺复兴建筑的人文、巴洛克建筑的光芒、古典主义建筑的理性，18世纪之前的建筑一路走来，真实而动人地呈现在我们面前。

1. 埃及金字塔和狮身人面像

埃及金字塔（见图 2-1）位于开罗近郊的吉萨地区，约建于公元前 27 世纪。金字塔是一种方锥形的纪念性建筑物，是古埃及奴隶制国王的陵寝。其中最大的一座是第四王朝法老胡夫金字塔，占地近 6 公顷，塔高 146.5 米，塔基每边长 230 米，共用 2.5 吨重的花岗石 250 万块。每一座陵墓均有一个祭庙相配。祭庙是一组货担形的建筑。一头是门厅，一头是大厅和祭坛。狭窄和开阔、黑暗和明亮，在这里形成了强烈的对比，造成了独特的建筑艺术风格。祭庙门前的狮身人面像名叫斯芬克斯，用一块天然大岩石雕凿而成。狮身人面像原长有 73.2 米，高约 20 米，脸部宽 4.1 米，面部是哈夫拉国王的脸型，下部是卧狮的造型，以此来象征法老的威严。埃及的金字塔巨大的体

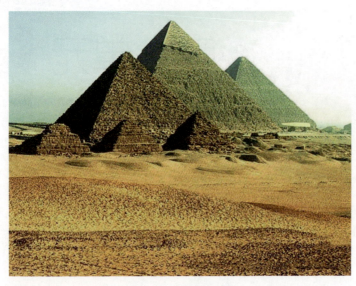

图 2-1　埃及金字塔

量、单纯的造型气度恢宏、粗犷雄伟，表现出壮阔的阳刚之美。四个等腰三角形组成的四棱锥体，异常简洁、稳定，留下永恒的印象和原始的美感。体量、质感、尺度上的强烈对比又推进了人们的观赏深度。

2. 古希腊建筑

（1）柱式。

古代希腊建筑的美学原则和艺术特征可以归结为三种古典柱式，即多立克柱式、爱奥尼柱式和科林斯柱式（见图 2-2），三种柱式各有特点。

①多立克柱式形状十分简洁，柱头是简单而刚挺的倒立圆锥台，顶上一个正方形顶板，梁枋就搁在上面；下面是一个倒置的圆台，圆台下部与柱顶的圆形重合。柱身凹槽相交成锋利的棱角。这种柱式简洁、雄健，非常有力量感，反映了古希腊西部民族强有力的性格，透着男性体态的刚劲雄健之美，十分协调、规整而完美。帕特农神庙采用的就是多立克柱式。

②爱奥尼柱式，其外在形体修长、端丽，柱头则带有两个婀娜潇洒的涡卷，使形象显得生动而精巧，尽展女性体态的清秀柔和之美。檐部高度为柱高的 1/5，柱子之间的距离约为柱子直径的 2 倍，十分有序和美，高贵优雅。如雅典娜胜利女神庙和伊瑞克提翁神庙运用的就是爱奥尼柱式。

③科林斯柱式的柱身与爱奥尼柱式相似，而柱头则更为华丽，形如倒钟，四周饰以锯齿状叶片，宛如满盛卷草的花篮，在古希腊的宙斯神庙、埃比道拉斯剧场的门廊和雅典列雪格拉底音乐纪念亭等建筑上都有应用。

古希腊柱式的造型是人的风度、形态、容颜、举止美的艺术显现，而它们的比例与规范，则是人体比例、结构规律的形象体现。

图 2-2　古希腊建筑柱式

（2）古希腊建筑形式。

①雅典卫城。

卫城是雅典的军事、政治、宗教中心，在希波战争中被毁，后来重建，新建卫城改变了原来的军事意义，成了当时的宗教圣地和公共活动场所，建筑总负责人是艺术家菲迪亚斯。在整个建筑群中，帕特农神庙位于卫城最高点，体量最大，采用围柱建筑形式，它是古希腊建筑最优秀的范例（见图 2-3）。

②帕特农神庙（见图 2-4）。

公元前 447 年始建，公元前 438 年建成。伊克底努设计，雕像是雕刻家菲迪亚斯的作品。神庙平面为一长方形，长约 70 米，宽约 30 米，石构建筑。神庙的外围，用 46 根多立克式柱子围列，形成一圈柱廊。柱上的额枋、檐口处，设有镀金青铜盾牌、各种纹饰以及许多动植物形的浮雕作为装饰。神庙的东西立面上是三角形的山墙，称山花，上面刻满浮雕。东立面山花下是 8 根多立克柱的柱廊，是主要入口，正门进去，分前后 2 个厅，前厅是主要的殿堂，

后厅用来放金银珠宝,是仓库。前厅内三面设围廊,用的也是多立克柱式,但尺度较小,分为上下两层设柱。建筑在整体比例上显示着和谐。从外形看,它由两组线条组成——水平的檐部和垂直的柱子,这一竖一横,交叉而有韵律。其次,柱廊的高度和长度之比和谐得体,柱的实和柱与柱之间的虚形成对比,阳光射来,明暗对比强烈,富有明快感。水平檐部,总给人一种亲切、和平、愉悦的感受。而廊这种形式,又给人以生活的情趣,它既是室内,又是室外。

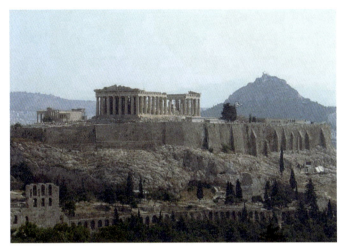

图 2-3 雅典卫城

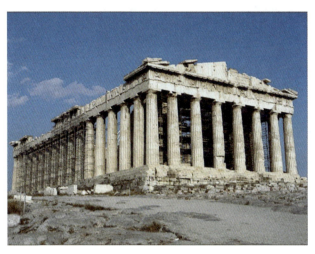

图 2-4 帕特农神庙

3. 古罗马建筑

古罗马的建筑艺术是古希腊建筑艺术的继承和发展,表现在由单一的古希腊柱式,发展为组合柱式和叠柱式,使建筑宏伟高大、富丽堂皇,有宗教色彩。拱券技术,外形为圆弧状,有良好的承重力和装饰美化效果,是古罗马的创新成果。古罗马人将古希腊柱式与古罗马拱券技术相结合,从而有机融汇形成古罗马独特的建筑特色。

罗马帝国时代,奴隶主贵族的生活豪华奢侈,他们不但建神庙,而且建造了大量的剧场、斗兽场、浴场、图书馆等大型建筑。此外,为了歌功颂德,宣扬罗马皇帝的丰功伟绩,建造起凯旋门、纪功柱、广场之类的纪念性建筑。这些建筑形象,大多数采用拱券的形式。拱券线形的曲直结合、各部分的和谐比例、形象的虚实对比形成了拱券的审美性。

(1)古罗马的象征——斗兽场。

斗兽场(见图 2-5),或称角斗场,是专为奴隶主看角斗而营造的建筑。整个呈椭圆形,长轴约 188 米,短轴约 156 米,观众席约 60 排座位,可容纳 6 万~8 万人,立面高 48.5 米,分为 4 层,下 3 层采用"券柱式",每层各有 80 间,展现了几何形的单纯,更显宏伟。在结构、功能和形式上形成完美的统一。这座规模巨大的建筑,里面的形式与现在的大型运动场差不多。它的外形很特别,是一个巨大的圆筒形建筑,分 4 层,下面 3 层都用连续拱券柱廊构成,最上面一层用带有倚柱的实墙构成,起形式上的收头作用,所以形象显得很完整。这 3 层连续拱券上下对齐,每层一周有 80 个券洞,内设一周环廊。第二层和第三层的环廊外还设有栏杆。每层都有浅檐部,与栏杆一起形成长长的水平环形线,组织着这些拱券形象。

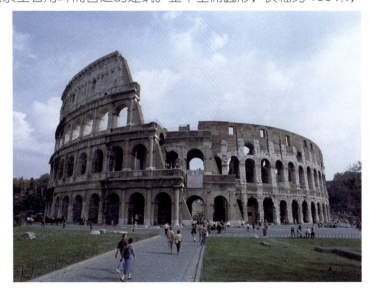

图 2-5 斗兽场

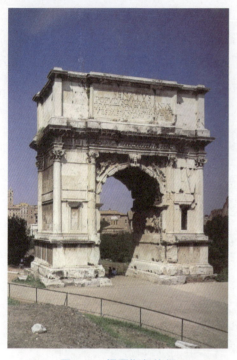

图2-6 提图斯凯旋门

为了使拱柱不显得单薄,而又使形象丰富,其做法是拱与拱之间用墙、墙上倚柱。当阳光射来,层次分明,那拱洞是深暗的,阳光照射下的石材(墙、柱、檐部等)显得光耀夺目,而檐和柱在墙上的投影不明不暗,有了明暗的过渡,所以形象入画。从整体上看,这许多上下左右连续的拱券非常富有韵律感。

(2)提图斯凯旋门。

提图斯凯旋门(见图2-6)是一个独立的单拱券建筑。凯旋门高14.4米,宽13.3米,门的两侧是厚重的双倚柱壁,显得庄重、坚实有力。整座凯旋门共有8根倚柱,柱头用爱奥尼和科林斯柱式相结合的组合柱式,豪华壮美。凯旋门拱顶内部用浮雕图案作藻井花饰,下部内侧墙刻有浮雕,其内容是记述提图斯和他的军队战胜犹太人的场面。整个建筑比例和谐,明暗关系协调。

(3)君士坦丁凯旋门。

君士坦丁凯旋门(见图2-7)建于公元315年,是罗马城现存的三座凯旋门中年代最晚的一座。它是为庆祝君士坦丁大帝于公元312年彻底战胜他的强敌马克森提,并统一帝国而建的。这是一座有三个拱门的凯旋门,高21米,面阔25.7米,进深7.4米。由于它调整了高与宽的比例,横跨在道路中央,显得形体巨大。凯旋门的里里外外布满了各种浮雕,巨大的凯旋门和丰富的浮雕虽然气派很大,但缺乏整体观念。

(4)万神殿。

万神殿(见图2-8)是至今完整保存的唯一一座罗马帝国时期建筑,建于公元前27—公元前25年,用以供奉奥林匹亚山上诸神,可谓奥古斯都时期的经典建筑。公元80年的火灾,使万神殿的大部分被毁,仅余一长方形的柱廊,有12.5米高的花岗岩石柱16根,这一部分被作为后来重建的万神殿的门廊。门廊顶上刻有初建时期的纪念性文字,从门廊正面的8根巨大圆柱仍可看出万神殿最初的建筑规模。殿堂内部比例协调,十分恰当:直径与高度相等,约43米。大圆顶的基座从总高度一半的地方开始建起。殿顶圆形曲线继续向下延伸,形成一个完整的球体与地相接。这是建筑史上的奇迹,表现出古罗马的建筑师们高深的建筑知识和深奥的计算方法。万神殿还是第一座注重内部装饰胜于外部造型的罗马建筑。万神殿将古希腊建筑和罗马建筑风格有机地融为一体,使建筑既宏伟壮观,又有广阔的空间。最大的特色是它的圆形穹顶,把穹顶技术发展到顶峰,后来影响到了世界各地的建筑。

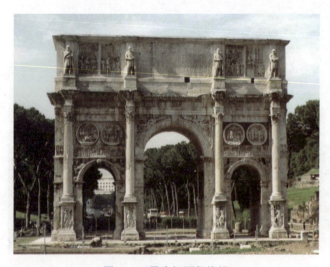

图2-7 君士坦丁凯旋门

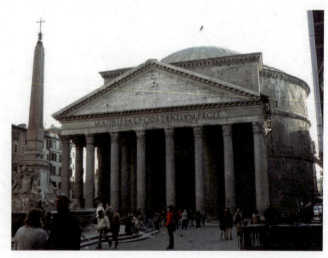

图2-8 万神殿

（5）图拉真广场和纪功柱。

图拉真广场建于公元 107 年，是为了纪念图拉真大帝远征罗马尼亚获胜而建。广场的形制参照了东方君主国建筑的特点，不仅轴线对称，而且做多层纵深布局。在将近 300 米的深度里，布置了几座建筑物，室内、室外的空间交替，空间的纵横、大小、开阔、明暗交替，雕刻和建筑物交替，有意识地利用这一系列的交替酝酿建筑艺术高潮的到来。

图拉真纪功柱是罗马纪念性建筑，位于图拉真广场的图拉真图书馆内院中，建于公元 106 年—113 年。纪功柱全高 38.2 米，柱身由白色大理石砌筑而成，内部有 185 级盘梯，可登上柱顶。环绕全柱的长条浮雕，刻画着图拉真两次东征的 150 个故事，共长 244 米，是古罗马的艺术珍品（见图 2-9）。

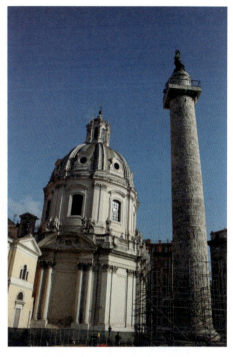

图 2-9　图拉真广场和纪功柱

4. 罗马式建筑

罗马式建筑指像古罗马人一样用砖石的拱券建造的建筑。这一时期建筑风格沉重压抑，几乎是清一色的基督教堂。罗马式教堂建筑采用典型的罗马式拱券结构。罗马式教堂的雏形是具有山形墙和石头的坡屋顶并使用圆拱。它的外形像封建领主的城堡，以坚固、沉重、敦厚、牢不可破的形象显示教会的权威。教堂的一侧或中间往往建有钟塔。屋顶上设一采光的高楼，从室内看，这是唯一能够射进光线的地方。教堂内光线幽暗，给人一种神秘宗教气氛和肃穆感及压迫感。教堂内部装饰主要使用壁画和雕塑，教堂外表的正面墙和内部柱头多用浮雕装饰，这些雕塑形象都与建筑结构浑然一体。

（1）比萨大教堂。

在意大利比萨城北面的奇迹广场的大片草坪上散布着一组宗教建筑，它们是大教堂、洗礼堂、钟楼和墓园。建筑的外墙面均为乳白色大理石砌成，各自相对独立但又形成统一的罗马式建筑风格。1987 年，大教堂、洗礼堂、比萨斜塔和墓园一起被联合国教育、科学及文化组织评选为世界遗产。意大利比萨大教堂（见图 2-10）是意大利著名的宗教文化遗产，是意大利罗马式教堂建筑的典型代表。罗马式建筑产生于公元 9 世纪查理大帝（即查理曼）时期。自罗马帝国灭亡后，欧洲的政局一直是动荡不定的。为了防御外敌，当时的宫殿或教会建筑，都筑成城堡样式，如果是教堂，就要在它旁边加筑塔楼。比萨大教堂平面虽是巴西利卡式，其中央通廊上面是用木屋架，但其拱券结构由于采用层叠券廊，罗马式特征依然十分明显。

（2）洗礼堂。

教堂前方约 60 米处是一座洗礼堂（见图 2-11），始建于公元 12 世纪，它的布道坛可追溯到 1260 年。洗礼堂采用罗马式建筑风格，但后来的一些工程也采用了哥特式风格。圆形洗礼堂的直径为 39 米，总高为 54 米，圆顶上立有 3.3 米高的施洗约翰铜像。

（3）比萨斜塔。

比萨斜塔（见图 2-12）位于比萨大教堂的后面，始建于 1173 年，设计为垂直建造，但是在工程开始后不久便由于地基不均匀和土层松软而倾斜，1372 年完工，塔身向东南倾斜。比萨斜塔是意大利独一无二的圆塔，通体用白色大理石建造。伽利略曾拿这座斜塔作为自由落体的试验场地：这 54.6 米高的塔顶，偏心有 5 米多，是自由落体试验再好不过的试验场。循楼梯一圈圈绕着往上走，要拾 294 级才能到顶。塔斜而不倒，是比萨城的标志，也是世界建筑史上的奇迹。

5. 拜占庭建筑

公元 4 世纪末，罗马分裂为东、西罗马，东罗马亦称拜占庭帝国。从历史发展的角度来看，拜占庭教堂发展

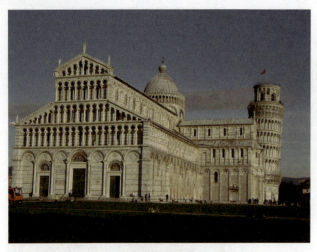

图 2-10　比萨大教堂

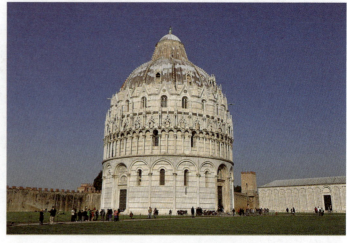

图 2-11　比萨洗礼堂

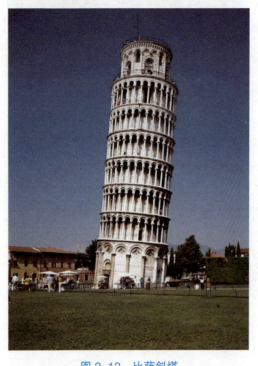

图 2-12　比萨斜塔

了古罗马万神殿那样的穹顶结构，同时因为地理原因，吸取了两河流域的艺术成就，形成了独特的体系，对俄罗斯的教堂建筑影响很大。拜占庭时期建筑最早的成就也是表现在基督教堂上，特点是把穹顶支承在四个或更多的独立支柱上的结构形式，并以帆拱作为中介连接。同时可以使成组的圆顶集合在一起，形成广阔而有变化的新型空间形象。建筑式样主要有二：其一为圆顶的矩形大教堂，以位于君士坦丁堡的圣索菲亚大教堂最具代表性，其顶端系覆盖圆球状之外观，而主体建筑则设计成矩形状，借由顶端稳重的球形与内部建筑长形之设计，极度夸大了教堂外观的力学美；其二则为圆形与多角形混合式大教堂，颇具辉煌抽象之感。上述两种建筑外形皆带有圆形式样，为拜占庭建筑之特有特征。

（1）圣索菲亚大教堂。

拜占庭建筑最光辉的代表是君士坦丁堡的圣索菲亚大教堂（见图 2-13），它是东正教的中心教堂，是拜占庭帝国极盛时代的纪念碑。圣索菲亚大教堂是集中式的，东西长 77.0 米，南北长 71.0 米，布局属于以穹隆覆盖的巴西利卡式。中央穹隆突出，四面体量相仿但有侧重，前面有一个大院子，正南入口有两道门庭，末端有半圆神龛。中央大穹隆，直径 32.6 米，穹顶离地 54.8 米，通过帆拱支承在四个大柱敦上。其横推力由东西两个半穹顶及南北各两个大柱墩来平衡。内部空间丰富多变，穹隆之下，柱与柱之间，大小空间前后上下相互渗透，穹隆底部密排着一圈 40 个窗洞，光线射入时形成的幻影，使大穹隆显得轻巧凌空。

（2）柏拉仁诺大教堂。

柏拉仁诺大教堂（见图 2-14）始建于 1555 年，1560 年完成，位于莫斯科克里姆林宫外红场南端，是俄罗斯中后期建筑的主要代表。16 世纪中叶，伊凡雷帝为纪念战胜蒙古侵略者而建。建筑风格独特，内部空间狭小，着重外形，较像一座纪念碑，中央主塔是帐篷顶，高 47 米，周围是 8 个形状、色彩与装饰各不相同的葱头式穹隆。建筑用红砖砌成，以白色石构件装饰，大小穹隆高低错落，色彩鲜艳，形似一团烈火。

6. 哥特式建筑

"哥特"是指野蛮人，哥特艺术是野蛮艺术之义，是一个贬义词。在欧洲人眼里罗马式是正统艺术，继而兴起的新的建筑形式就被贬为"哥特式"了。哥特式建筑的总体风格特点是空灵、纤瘦、高耸、尖峭。它们直接反

映了中世纪新的结构技术和浓厚的宗教意识。尖峭的形式，是尖券、尖拱技术的结晶；高耸的墙体，则包含着斜撑技术、扶壁技术的功绩。而那空灵的意境和垂直向上的形态，则是基督教精神内涵的最确切的表述。高而直、空灵、虚幻的形象，似乎直指上苍，启示人们脱离这个苦难、充满罪恶的世界，而奔赴"天国乐土"。

图2-13　圣索菲亚大教堂

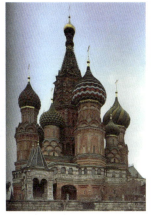
图2-14　柏拉仁诺大教堂

在哥特式教堂建筑中，享有崇高声誉的教堂比比皆是。其中法国的巴黎圣母院、意大利的米兰大教堂、德国的科隆大教堂都是代表。它们的外部造型、细部装饰及内部空间的结构，都既充分地反映了哥特式建筑的一般风格特点，又个性鲜明。所以，人们谈起哥特式建筑，往往要以它们为例。

（1）科隆大教堂。

科隆大教堂（见图2-15和图2-16）位于莱茵河畔，历史悠久，建筑风格和格局颇具魅力，是城市的象征，是游客流连忘返的名胜。高157米的科隆大教堂有两座哥特式尖顶，它们是科隆的象征。科隆大教堂有5个殿堂，一个绕圣坛而建的带有3个偏堂的回廊。圣坛两侧排列着104个席位的座椅，它是中世纪德国教堂中最大的圣坛。圣坛上的十字架也是欧洲大型雕塑中最古老、最著名的珍品。充满生机的科隆大教堂不但是大型巨石建筑物，而且是人们歇息游玩、充满着生机的中心。

（2）巴黎圣母院。

巴黎圣母院（见图2-17）坐落于巴黎市中心塞纳河畔的西岱岛上，整座教堂在1345年才全部建成，历时180多年。巴黎圣母院是一座典型的哥特式教堂，之所以闻名于世，主要是因为它是欧洲建筑史上一个划时代的标志。巴黎圣母院的正外立面风格独特，结构严谨，看上去十分雄伟庄严。它被壁柱纵向分隔为3大块；装饰带又将它横向划分为3部分，其中，最下面有3个内凹的门洞。长廊上面为中央部分，两侧为两个巨大的石质中棂窗子，中间一个玫瑰花形的大圆窗，其直径约10米，建于1220—1225年。中央供奉着圣母圣婴，两边立着天使的塑像。两侧立的是亚当和夏娃的塑像。教堂内部极为朴素，几乎没有什么装饰。大厅可容纳9000人，其中1500人可坐在讲台上。巴黎圣母院是一座石头建筑，在世界建筑史上被誉为由巨大的石头组成的交响乐。虽然这是一幢宗教建筑，但它闪烁着法国人民的智慧，反映了人们对美好生活的追求与向往。

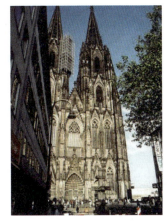
图2-15　科隆大教堂

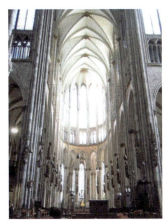
图2-16　科隆大教堂内部空间

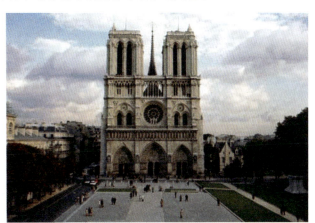
图2-17　巴黎圣母院

(3) 米兰大教堂。

米兰大教堂（见图2-18和图2-19）是米兰市中心的一座哥特式大教堂，世界最华丽的教堂之一，规模仅次于梵蒂冈的圣彼得大教堂，米兰的象征，被马克·吐温称赞为"大理石的诗"。1386年开始兴建，1897年最后完工。虽经多人之手，但始终保持了装饰性哥特式的风格。教堂建成后，内部又陆续增建了不少附属物，直到19世纪末才最后定型。教堂大门内的日晷是1786年建造的，阳光自堂顶射入时，随着地球的旋转，阳光的移动，一年四季均可准确指出每天的中午时刻。

(4) 圣家赎罪堂。

圣家赎罪堂（见图2-20）又名圣家族大教堂，是由西班牙最伟大的建筑设计师高迪设计的，无论你身处巴塞罗那的哪一方，只要抬起头就能看到它。这座教堂从高迪在世时直到现在都在不停地建造，已经一个多世纪了，仍未造完，在它高高的塔顶上仍布满了脚手架。这是一座象征主义建筑，分为三组，描绘出东方的基督诞生、基督受难及西方的死亡，南方则象征上帝的荣耀；它的四座尖塔代表了十二位基督圣徒；圆顶覆盖的后半部则象征圣母玛利亚。它的墙面主要以当地的动植物形象作为装饰，正面的三道门以彩色的陶瓷装点而成。整个建筑华美异常，令人叹为观止，是建筑史上的奇迹。现在这里已经成为一间小型的博物馆，里面陈列着高迪的相片及生平介绍。

图2-18　米兰大教堂

图2-19　米兰大教堂内部

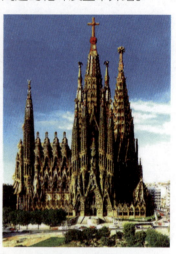
图2-20　圣家赎罪堂

7. 文艺复兴建筑

文艺复兴建筑是欧洲建筑史上继哥特式建筑之后出现的一种建筑风格，15世纪产生于意大利，后传到欧洲其他地区。意大利文艺复兴建筑在文艺复兴建筑中占有最重要的位置。文艺复兴建筑最明显的特征是扬弃中世纪哥特式建筑风格，而在宗教和世俗建筑上重新采用古希腊、罗马时期的柱式构图要素。文艺复兴时期的建筑师和艺术家们认为，哥特式建筑是基督教神权统治的象征，而古希腊和罗马的建筑是非基督教的。他们认为这种古典建筑，特别是古典柱式构图体现着和谐与理性，并且同人体美有相通之处。这些正符合文艺复兴运动的人文主义观念。文艺复兴建筑风格的特点是追求豪华，大量采用圆柱、圆顶，外加很多精美的饰物。古典柱式再度成为建筑构图的主题，同时追求稳定感。推崇基本的几何体，如方形、三角形、立方体、球体、圆柱体等，进而由这些形体倍数关系的增减创造出理想的比例。

(1) 花之圣母大教堂。

花之圣母大教堂（见图2-21）是文艺复兴时期第一座伟大建筑。这座教堂的大圆顶是世界上第一座大圆顶，是菲利浦·布鲁内莱斯基（1377—1446）的杰作，设计并建造于1420年到1434年间，这位巨匠在完成这一空中巨构的过程中没有借助于拱架，而是用了一种新颖的相连的鱼骨结构和以椽固瓦的方法从下往上逐次砌成。圆顶呈双层薄壳形，双层之间留有空隙，上端略呈尖形。教堂的外立面在3个世纪后才于1871年选中建筑师埃米利奥·德法布里的方案，于1887年竣工，用的是卡拉拉的白色大理石、普拉托的绿色大理石和玛雷玛的粉红

色大理石，整座建筑显得十分精美。

（2）圣彼得大教堂及其广场建筑。

圣彼得大教堂（见图 2-22）是建筑家米开朗琪罗、拉斐尔、伯拉孟特和小安东尼奥等的共同杰作。它的顶部采用了米开朗琪罗设计的巨型圆顶，说明上帝并不是高高在上，而是在以博大的胸怀荫蔽着人间。这一设计理念是对哥特式建筑的一种反叛，充分体现出文艺复兴的人文精神。教堂的平面呈希腊十字形，建筑规模可谓教堂之最，容 5 万人之众。138 米的高度在罗马迄今仍是最高的建筑。罗马人限制所有建筑物的高度都不得超过圣彼得大教堂。教堂正面共有 5 扇大门，中间叫善门，左边是神门和死门，右边是圣门和灾门。圣彼得大教堂是迄今为止世界上最宏大、最壮丽的天主教堂，融汇了意大利众多艺术精英的智慧，成就了意大利文艺复兴时期最辉煌的建筑艺术。它是世界建筑史上的奇葩，更是世界文化史上的珍贵遗产。

圣彼得广场同圣彼得大教堂是一组不可分割的建筑艺术整体。广场长 340 米，宽 240 米，周围是一道椭圆形双柱廊，共有 284 根圆柱和 88 根方柱，柱端屹立着 142 尊圣人雕像，规模浩大，宏伟壮观。广场中央耸立着一座高 41 米的方尖石碑，建造石碑的石料是当年专程从埃及运来的。石碑顶端立着一个十字架，底座上卧着 4 只铜狮，两侧各有一个喷水池。

图 2-21 花之圣母大教堂

8. 巴洛克建筑

巴洛克建筑是 17—18 世纪在意大利文艺复兴建筑基础上发展起来的一种建筑和装饰风格。其特点是外形自由，追求动态，喜好富丽的装饰和雕刻、强烈的色彩，常用穿插的曲面和椭圆形空间。

图 2-22 圣彼得大教堂

巴洛克建筑之风格在于建筑物外貌精美之装饰及雕琢，造就出一种轻盈流畅之动态感，并借由外在光线营造出一种如幻似真的感受，配合着精美绝伦之工艺技巧，予人一种金碧辉煌之感。这种风格在反对僵化的古典形式、追求自由奔放的格调和表达世俗情趣等方面起了重要作用，对城市广场、园林艺术以至文学艺术都发生影响，一度在欧洲广泛流行。

第一座巴洛克建筑——罗马耶稣会教堂（见图 2-23），平面为长方形，端部突出一个圣龛，由哥特式教堂惯用的拉丁十字形演变而来，中厅宽阔，拱顶满布雕像和装饰。两侧用两排小祈祷室代替原来的侧廊。十字正中升起一座穹隆顶。教堂的圣坛装饰富丽而自由，上面的山花突破了古典形式。正门上面分层檐部和山花做成重叠的弧形和三角形，大门两侧采用了倚柱和扁壁柱。立面上部两侧做了两对大涡卷。这些处理手法别开生面，后来被广泛仿效。

9. 洛可可建筑

洛可可风格最突出的特点在于其繁缛华丽的外貌及空虚轻浮的实质，缘于它以追求个人快感的享乐主义为目标。洛可可建筑与巴洛克建筑最大之区别并不在于建筑物之外观，而在内部之变化上。巴洛克讲究线条的韵律感、量感、空间感和丰富而有变化的立体感，并带有绘画般的效果。洛可可在前者的基础之上更讲究壁面的形式美，利用繁复多变的曲线和装饰性的绘画布满壁面，甚至利用镜子或烛台等使室内空间变得更为丰富，喜欢用舶来品如中国瓷器、日本漆器、东方丝绸与挂毯、非洲珠宝、意大利水晶灯等装饰室内。洛可可风格反映了法国路

易十五时代宫廷贵族的生活趣味,曾风靡欧洲。这种风格的代表作是巴黎苏俾士府邸公主沙龙和凡尔赛宫的王后居室(见图2-24)。

10. 法国古典主义建筑

17世纪,与巴洛克同分天下的是法国古典主义。法国古典主义建筑造型严谨,普遍应用古典柱式,内部装饰丰富多彩。法国古典主义建筑的代表作是规模巨大、造型雄伟的宫廷建筑和纪念性的广场建筑群,具有强烈的理性色彩和逻辑美感。卢浮宫(见图2-25),东廊长183米,高28米,构图采用横三段纵五段的手法。横向底层结实沉重,中层是虚实相映的柱廊,顶部是水平向厚檐,各部分比例依次为2∶3∶1。纵向实际上分五段,以柱廊为主,两端及中央采用了凯旋门式的构图,柱廊采用双柱,以增加其刚强感。造型轮廓整齐,庄重雄伟,被称为理性美的代表。

图2-23　罗马耶稣会教堂　　　　　图2-24　凡尔赛宫的王后居室　　　　　图2-25　卢浮宫

2.1.2　世界其他地域古典建筑艺术欣赏

1. 伊斯兰建筑

伊斯兰建筑体系主要流行于古代阿拉伯帝国和奥斯曼帝国。伊斯兰建筑以砖或石结构为主,主要建筑类型是清真寺、圣者陵墓、王宫和花园。在立方体上覆盖高穹隆、各种尖拱和广泛采用彩色玻璃面砖是它的显著特征,清真寺里的水池或喷泉令人难以忘怀。穆斯林把拱券用在门、窗和龛上,多为尖拱;穹隆覆盖在门殿、大殿或圣者陵墓的陵堂上,比罗马式建筑和拜占庭建筑更加高耸,最高处不是圆的,改为尖形,下部常常收进,总体略呈洋葱头状。高塔也常出现在清真寺中,经常布置在寺院四隅,增加了天际线的变化,它们被称为宣礼塔。伊斯兰建筑重视装饰,很有特色,充满了几何纹样,又有《古兰经》经文和植物。圣者陵墓称为麻札,是宗教性纪念建筑,葬伊斯兰教素有名望的传教者或政教合一时期王者的遗体,在其墓棺上建造穹隆顶建筑。许多情况下,麻札与清真寺合在一起。阿拉伯世界以外,由于伊斯兰教传播地域的广泛,不同地区的伊斯兰建筑除了具有上述的某些共同特点外,其他方面又颇多不同,统称为混合伊斯兰建筑。

(1)泰姬·玛哈尔陵。

泰姬·玛哈尔陵(见图2-26)是世界七大建筑奇迹之一,主体建筑呈八角形,中央是半球形圆顶,陵墓位于中轴线末端,整体构图稳重舒展,比例和谐,主次分明。建筑外形端庄宏伟,无懈可击。寝宫门窗及围屏都用白色大理石镂雕成菱形带花边的小格,墙上用翡翠、水晶、玛瑙、红绿宝石镶嵌着色彩艳丽的藤蔓花朵。泰姬·玛哈尔陵的构思和布局充分体现了

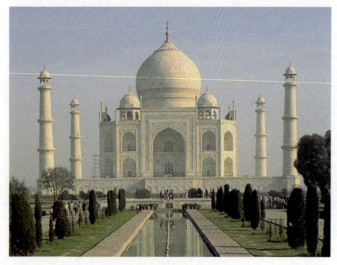

图2-26　泰姬·玛哈尔陵

伊斯兰建筑艺术庄严肃穆、气势宏伟的特点，整个建筑富于哲理，是一个完美无缺的艺术珍品，更是一座伟大的爱情纪念碑。

（2）圆顶清真寺。

圆顶清真寺（见图2-27）又称金顶清真寺，是一个伊斯兰教圣地，它一直是耶路撒冷最著名的标志之一。圆顶清真寺雄伟而炫目的金顶无论清晨还是黄昏，都会在蓝天下产生一种让人无法抗拒的美感。它的大圆顶高54米，直径24米。1994年，由约旦国王侯赛因出资650万美元为这个圆顶覆盖上了24公斤纯金箔，使它彻底名扬天下。除了建筑之美，圆顶清真寺内还有一块镇寺之宝——一块淡蓝色的巨石，被放置在寺的中央，长17.7米、宽13.5米、高出地面1.2米，以银、铜镶嵌，铜栏杆围着。这块岩石上有一个大凹坑，相传是先知穆罕默德在此处夜行登霄、和天使加百列一起到天堂见到真主的地方。

（3）麦加大清真寺。

麦加大清真寺（见图2-28）是世界著名的清真大寺，伊斯兰教第一大圣寺，又称禁寺。此寺位于沙特阿拉伯麦加城中心，规模宏伟，总面积35.6万平方米，可容纳150万穆斯林同时做礼拜。禁寺有精雕细刻25道大门，7座高92米的尖塔。这7座塔环绕着圣寺，象征着一周的天数，巍峨高耸，是典型的伊斯兰风格。禁寺的整个建筑，墙壁、圆顶、台阶、通道都是用洁白的大理石铺砌，骄阳之下光彩夺目，气势磅礴。入夜千百盏水银灯把禁寺照耀得如同白昼，显得格外庄严、肃穆。圣殿克尔白在禁寺广场中央。圣殿又称天房，采用麦加近郊山上的灰色岩石建成，殿高14米多，殿门为金制，位于东北角。殿内以大理石铺地，3根大柱支承殿顶。圣殿自上而下终年用黑丝绸帷幔蒙罩，帷幔中腰和门帘上用金银线绣有《古兰经》经文，帷幔每年更换一次，据说这一传统自伊斯兰教创始以来已绵延1300多年。

图2-27　圆顶清真寺

图2-28　麦加大清真寺

2. 印度佛教建筑

在古代印度，宗教一直占据支配地位，这里的宗教建筑极为发达，又与其他任何国家的建筑都大不相同。东南亚的泰国、缅甸、柬埔寨等国吸收了印度教文化的精髓，宗教建筑保持着大乘佛教的样式，同时巧妙融合了民族特色。

（1）婆罗浮屠塔。

位于印尼爪哇中部丘陵地带的婆罗浮屠塔（见图2-29）是世界著名的七大奇景之一，在1991年被列入《世界遗产名录》。佛塔是公元8世纪夏连特拉王朝所建，占地近1.5公顷，周长约120米，塔中央的圆顶距地面35米。它是由200多万块火山岩堆积而成，拥有约504座释迦牟尼佛像。在佛塔的四周墙壁上有2000余幅刻画佛陀生平及佛学道理的浮雕。这座7层的金字塔形的佛塔顶部为一个圆锥体，由3层圆台组成，每层分别有32、24、16，共72座镂花舍利塔，各塔内都有一尊佛像。每层圆台外侧都围着栏杆，组成了回廊。在婆罗浮屠塔的顶端，是一个高7米、直径为9.9米的伞形大塔。由于佛教在印尼没落，这座人类文明的遗产曾遭废弃，直到19世纪

被人从火山灰中发掘，才得以重见天日。

（2）吴哥窟。

吴哥窟（见图2-30）又称吴哥寺，位于柬埔寨西北方。它是吴哥古迹中保存得最完好的庙宇，以建筑宏伟与浮雕细致闻名于世，也是世界上最大的庙宇。1992年，联合国教科文组织将吴哥古迹列入世界文化遗产。吴哥窟是柬埔寨古典建筑艺术的高峰，它结合了柬埔寨寺庙建筑学的两个基本的布局：祭坛和回廊。祭坛由三层长方形有回廊环绕的须弥台组成，一层比一层高，象征印度神话中位于世界中心的须弥山。在祭坛顶部矗立着按五点梅花式排列的五座宝塔，象征须弥山的五座山峰。寺庙外围环绕一道护城河，象征环绕须弥山的咸海。台基、回廊、蹬道、宝塔构成吴哥寺错综复杂的建筑群。其布局规模宏大，比例匀称，设计简单庄严，细部装饰瑰丽精致。全部建筑用砂石砌成，石块之间无灰浆或其他黏合剂，靠石块表面形状的规整以及本身的重量彼此结合在一起。当时的石工可能没掌握券拱技术，所以吴哥寺没有大的殿堂，石室门道均狭小阴暗，艺术装饰主要集中在建筑外部。

图 2-29　婆罗浮屠塔

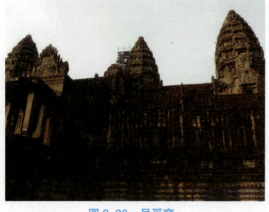

图 2-30　吴哥窟

2.1.3　中国古典建筑艺术欣赏

在世界建筑体系中，中国古代建筑是源远流长的独立发展的体系。该体系最迟在3000多年前的殷商时期就已初步形成，其风格优雅，结构灵巧。中国古代建筑的发展大致经历了原始社会、商周、秦汉、三国两晋南北朝、隋唐五代、宋辽金元、明清7个时期。直至20世纪，始终保持着自己独特的结构和布局原则，而且传播、影响到其他国家。

1. 中国古典建筑艺术的特点

中国古典建筑是世界唯一以木结构为主的建筑体系。基于深厚的文化传统，中国古典建筑艺术的特点是：

（1）以宫殿和都城规划的成就最高，突出皇权至上思想和严密的等级观念；

（2）特别注重群体组合的美，或取中轴对称院落式布局，或为自由式；

（3）注重与自然的高度协同，尊重自然；

（4）在艺术性格上特别重视对中和、平易、含蓄而深沉的美的追求。

中国古典建筑艺术是中国人自己的伦理观、审美观、价值观和自然观的深刻体现。

2. 中国古代建筑的类型

中国古代建筑按功能分为7个大类：城市公共建筑、宫殿建筑、礼制建筑与祠祀建筑、陵墓建筑、佛教建筑、古村落与民居、古桥梁。除上述七类外，还有军事建筑、商业建筑，坊表等建筑小品。

（1）城市公共建筑。

城市公共建筑主要包括城墙、城楼与城门，还有钟楼和鼓楼。城墙起源于新石器时代，材料以夯土为主。三国至南北朝出现在夯土外包砌砖壁的做法。明代，重要城池大多用砖石包砌。城门是重点防御部位。门道深一般在20米左右，最深达80米。唐代边城中出现瓮城，明代在瓮城上创建箭楼。钟楼、鼓楼是古代城市中专司报时的公共建筑。宋代有专建高楼安置钟、鼓的记载。明代在北京城中轴线北端建鼓楼和钟楼，其下部是砖砌的墩台，上为木构或砖石的层楼。城池由城墙和护城河两部分组成。"城"指的是城墙，"池"指的是护城河。古代城市公共建筑中最著名的当属长城（见图2-31）。

我国长城至少已有 2700 多年历史。长城遍布于黄河、长江流域的 15 个省、市、自治区，既有东西走向，也有南北走向，明长城总长度达 8851.8 公里。城墙为长城的建筑主体。城墙的位置，多选择蜿蜒曲折的山脉，在其分水线上建造。万里长城所经之地，或高山深谷，或江海湖岸，或沙漠草原，等等。长城具有历史悠久、长度惊人、工程浩大、技术高超、雄伟壮美等特点。

（2）宫殿建筑。

宫殿是帝王朝会和居住的地方。"宫"指一组宫殿之全部，"殿"则是指宫中的重要建筑。现在比较完整地保存下来的帝王宫殿，一是北京的明、清故宫，二是沈阳的清故宫。

宫殿的布局有以下几个特点：

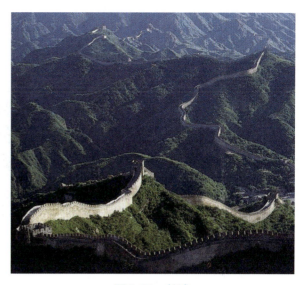

图 2-31　长城

①严格的中轴对称：为了表现君权受命于天和以皇权为核心的等级观念，中轴线上的建筑高大华丽，轴侧的建筑低小简单。

②左祖右社："左祖"是在宫殿左前方设祖庙，祖庙是帝王祭祀祖先的地方，因为是天子的祖庙，故称太庙；"右社"是在宫殿右前方设社稷坛，社为土地，稷为粮食，社稷坛是帝王祭祀土地神、粮食神的地方。

③前朝后寝："前朝"即为帝王上朝治政、举行大典之处；"后寝"即帝王与后妃们生活居住的地方。

④三朝五门："三朝"就是外朝、治朝和燕朝；"五门"就是皋门、雉门、库门、应门、路门。

以北京故宫为例。故宫（见图 2-32）又称紫禁城，是明、清两代的皇宫，也是世界上最大的宫殿，占地 72 万平方米，长约 960 米，宽约 750 米，建筑面积 15 万平方米，始建于公元 1406 年，1420 年建成。明、清两代共有 24 位皇帝在这里行使对全国的统治大权。故宫严格地按《周礼·考工记》中"左祖右社，面朝后市"的帝都营建原则建造，其前半部分为外廷，是皇帝朝政场所。建筑庄严、宏伟，特别是太和殿、中和殿和保和殿三大殿，建筑在 8 米高的 3 层汉白玉石阶上，以显示封建帝王至高无上的威严。太和殿坐落在紫禁城对角线的中心，足以显示皇帝的威严，震慑天下。

（3）礼制建筑与祠祀建筑。

人们举行祭祀、纪念活动的建筑，凡是由礼制要求产生并被纳入官方祀典的，称为礼制建筑；凡是民间的、主要以人为祭祀对象的，称为祠祀建筑。

礼制建筑依建筑形制不同分为三类。第一，坛。祭坛建筑有着广义、狭义的分别。狭义的祭坛仅指祭祀的主体建筑——或方形或圆形的祭台，而广义的祭坛则包括了主体建筑和各种附属性建筑。第二，庙，包括帝王祭祀祖先的太庙、祭祀先师孔子的文庙、祭祀武圣关羽的武庙、祭祀圣哲先贤和神灵的各类庙。第三，祠，与帝王宗庙相对的是上至贵族官僚、下至黎民百姓的祖庙，这些庙被称作家庙、祠堂，简称祠。

以下是几个著名建筑的介绍。

①天坛。

天坛（见图 2-33）位于北京东城区永定门内大街东侧，始建于明成祖永乐十八年（公元 1420 年），原名天地坛，是明、清两代皇帝祭祀天地之神的地方。明嘉靖九年（公元 1530 年）在北京北郊另建祭祀地神的地坛，此处就成为专为祭祀上天和祈求丰收的场所，并改名为天坛。天坛是皇帝祭天的场所，皇帝于每年冬至要到天坛祭天，新皇帝登基也须祭告天地，以表示他受命于天。

②社稷坛。

社稷坛（见图 2-34）原是明、清两代皇帝祭祀社（土地神）和稷（五谷神）的地方。该坛坐南朝北，建于明永乐十九年（公元 1421 年），占地 24 万平方米，1914 年辟为中央公园，1928 年改名为中山公园。坛面铺有黄、

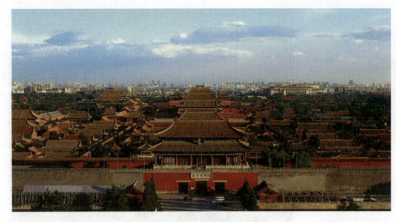

图 2-32 故宫

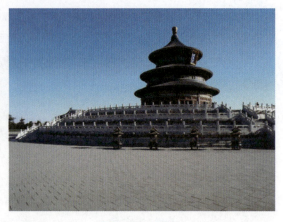

图 2-33 天坛

青、白、红、黑五色土壤，黄土居中，东青、西白、南红、北黑，以道教的阴阳五行学说象征"天下之地，莫非王土"及国家江山政权之意。

③太庙。

太庙（见图2-35）始建于明永乐十八年（公元1420年），嘉靖二十三年（公元1544年）改建。此后于清朝顺治八年、乾隆四年屡次修葺与扩建。太庙位于天安门城楼东侧，原是明、清两代皇家的祖庙，现为北京市劳动人民文化宫。

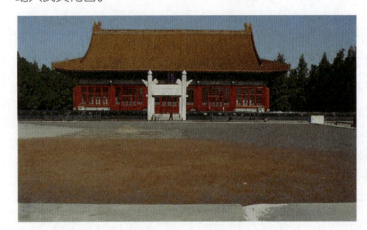

图 2-34 社稷坛

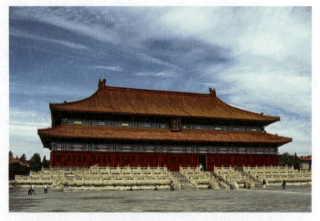

图 2-35 太庙

④孔庙。

孔庙坐落在曲阜城内，其建筑规模宏大、雄伟壮丽、金碧辉煌，为我国最大的祭孔要地。奎文阁（见图2-36）始名藏书楼，古代奎星为二十八星宿之一，主文章，古人把孔子比作天上奎星，故以此为名。奎文阁为历代帝王赐书、墨迹收藏之处，它的建筑结构独特，是中国古代著名楼阁之一。

（4）陵墓建筑。

由于不同地域自然条件的差异、不同民族观念和传统习俗的差异，在我国历史上形成了多种处理已故亲属的丧葬方式，主要有土葬、火葬、水葬、悬棺葬等。陵墓是安放故人的尸体、祭奠故人的场所的总称。若分开来讲，陵一般指地上建筑，墓则是地下部分。

①黄帝陵。

黄帝陵（见图2-37）简称黄陵，传说是我们中华民族的始祖——轩辕黄帝的陵墓，为全国第一号古墓保护单位，也称天下第一陵。它位于陕西省黄陵县城北1千米的桥山之巅。

②秦始皇陵。

秦始皇陵（见图2-38）位于陕西省西安市以东35公里的临潼区境内。秦始皇是中国历史上第一个多民族

的中央集权国家的皇帝。秦始皇陵于公元前 247 年至公元前 208 年营建，是中国历史上第一个皇帝陵园，其巨大的规模、丰富的陪葬物居历代帝王陵之首，是最大的皇帝陵。

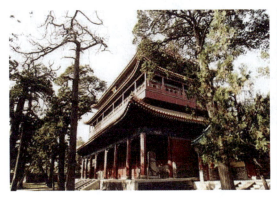
图 2-36 奎文阁

图 2-37 黄帝陵

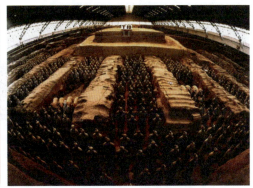
图 2-38 秦始皇陵

③西夏王陵。

西夏王陵（见图 2-39）位于银川市以西约 25 公里的贺兰山东麓。西夏王陵包括西夏王朝的皇陵及其陪葬墓，总面积约 53 平方公里。黄土筑成的八角塔形陵台，高达 20 余米，被誉为"中国金字塔"。

④成吉思汗陵。

现今的成吉思汗陵乃是一座衣冠冢，它经过多次迁移，直到 1954 年才由青海的塔尔寺迁回故地伊金霍洛旗（见图 2-40）。

（5）佛教建筑。

佛教建筑是信徒供奉佛像、佛骨，进行佛事佛学活动并居住的处所，有寺院、塔和石窟三大类型。中国民间建佛寺，始自东汉末。最初的寺院是廊院式布局，其中心建塔，或建佛殿，或塔、殿并建。佛塔按结构材料可分为石塔、砖塔、木塔、铁塔、陶塔等，按结构造型可分为楼阁式塔、密檐式塔、单层塔。石窟是在河畔山崖上开凿的佛寺，渊源于印度，约在公元 3 世纪左右传布到中国，其形制大致有塔庙窟、佛殿窟、僧房窟和大像窟四大类。中国石窟的重要遗存，有甘肃敦煌莫高窟、山西大同云冈石窟、河南洛阳龙门石窟等。

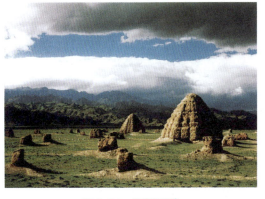
图 2-39 西夏王陵

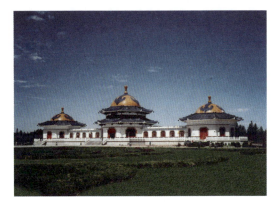
图 2-40 成吉思汗陵

①布达拉宫。

布达拉宫（见图 2-41）位于西藏拉萨西北的玛布日山上，是著名的宫堡式建筑群，是中国藏族建筑艺术的精华。相传在公元 7 世纪，吐蕃赞普（即王之意）松赞干布为了迎娶唐朝的文成公主，在这里创建了宫室。它既是一座喇嘛庙，又是一座具有政权意义的宫殿，是中国古代西藏地区政教合一的产物。

②应县木塔。

应县木塔（见图 2-42）位于应县城内佛宫寺中，建于辽清宁二年（公元 1056 年），是国内外现存最古老、最高大的木结构塔。塔上下层柱使用叉柱构造，全塔共有斗拱六十余种，反映了我国古代木结构建筑的杰出成就。

③大理三塔。

大理三塔（见图 2-43）位于云南大理古城西北 1 千米的苍山之麓、洱海之滨，原为崇圣寺建筑的一部分，寺前有三座塔，一大二小，鼎足而立。三塔皆为白色，秀丽、雄伟、壮观。

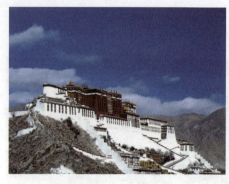 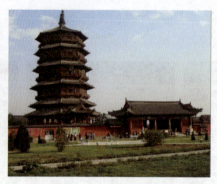 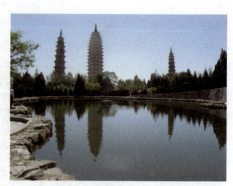

图 2-41　布达拉宫　　　　　　　图 2-42　应县木塔　　　　　　　图 2-43　大理三塔

（6）古村落与民居。

古村落指的是距今已有五六百年历史的村寨，它们大多由一个庞大的家族构成，有创业始祖的记载和传说，有家族兴衰的记载，有古老祖传的遗训族规，一脉相承的大一统的文化形成强大的家族凝聚力。古村落的基本特征有：讲究天人合一，择吉而居，山水养人；族规家法严格保护环境，人养山水；以礼仪聚人，以文教育人；安全防御，自成一格。

古村落至今保存着许多年前的生活状态和建筑原貌，是我们了解历史和先民生活的一个窗口。古村落天人合一的布局理念，合理利用自然、保护环境的思想值得我们学习和借鉴。

我国地域辽阔，民族众多，在长期的实践中，各地民居丰富多彩，为古建筑家族增添了绚丽的色彩。古民居是指那些乡村的、民间的、以居住类型为主的建筑，它是我国建筑大家族中的重要组成部分和特有的建筑形式，具有地方性、创造性、多样性及自然质朴的性格。

①诸葛八卦村。

诸葛八卦村（见图 2-44）位于兰溪城西 18 公里处，古称"高隆"，村中现居有诸葛亮后裔近 4000 人，为全国诸葛亮后裔最大聚居地。诸葛八卦村最神奇之处，当数村落九宫八卦布局。全村的布局以钟池为中心，似太极阴阳鱼向外延伸 8 条小巷，将全村有规划地划分为 8 块，呈九宫八卦形状。诸葛八卦村外围的 8 座小山似连非连，形似八卦，被称为"外八卦"。

②周庄。

周庄（见图 2-45）位于江苏省昆山市西南，苏州老城和杭州西湖之间，"镇为泽国，四面环水"，被誉为"梦里水乡"，古称贞丰里。周庄并不大，它的整个布局是由几条"井"字形的河流分隔成块，中有众多小桥连接。全镇以河成街，桥街相连，依河筑屋，古色古香，水镇一体，呈现一派江南水乡"小桥、流水、人家"的古朴幽静。

③客家民居——承启楼。

承启楼（见图 2-46）位于福建省龙岩市永定区，建成于清康熙四十八年（公元 1709 年），现列入《中国名胜词典》。

 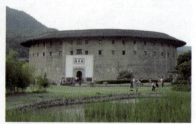

图 2-44　诸葛八卦村　　　　　　图 2-45　周庄　　　　　　　　图 2-46　承启楼

（7）古桥梁。

桥梁的类型从其结构及外观形式分，主要有梁桥、浮桥、索桥和拱桥四种。此外，其他特种造型还有飞阁和

栈道、渠道桥和纤道桥，以及曲桥、鱼沼飞梁和风水桥等。

① 赵州桥。

赵州桥（见图2-47）又名安济桥，俗称大石桥，建于隋炀帝大业年间（公元605—616年），至今已有1400年的历史，是全世界敞肩拱桥的首创。赵州桥位于赵县城南2.5公里处，南北飞架于洨河之上。赵县古称赵州，故世人多称"赵州桥"。

② 洛阳桥。

洛阳桥（见图2-48）亦称万安桥，是建于北宋年间的一座多孔大石桥，位于福建泉州东北洛阳江入海的江面上，是我国现存最早的跨海梁式大石桥，也是世界桥梁筏形基础的开端。

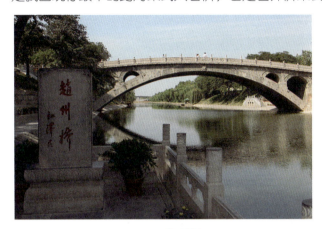

图2-47　赵州桥

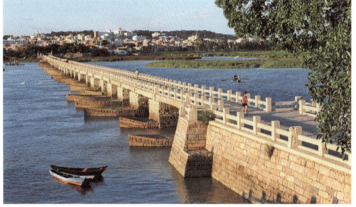

图2-48　洛阳桥

③ 湘子桥。

湘子桥（见图2-49）又称广济桥，位于广东省潮州市，横跨韩江，为我国唯一一座特殊构造的开关活动式大石桥，是世界上开关活动式桥梁的先导，与赵州桥、洛阳桥、卢沟桥并称中国四大古桥。

④ 卢沟桥。

卢沟桥（见图2-50）又称芦沟桥，位于北京市郊永定河上。永定河旧称卢沟河，故名。卢沟桥始建于南宋淳熙十八年（公元1189年），清初重修。

图2-49　湘子桥

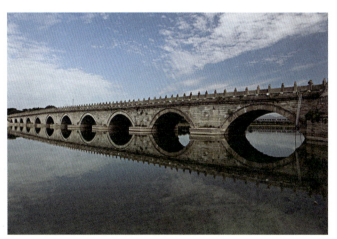

图2-50　卢沟桥

2.2　中外现代建筑艺术欣赏

现代建筑纷繁多变、异彩纷呈，独特的艺术个性和形式，完美的功能和空间，充分展现设计师对建筑的理解、

对社会的认知，体现个性化、人性化及功能和艺术的高度统一。

2.2.1 外国现代建筑艺术欣赏

1. 神秘而引人遐想的宗教建筑——朗香教堂

由著名建筑家勒·柯布西埃在1950设计的朗香教堂（见图2-51）摒弃传统教堂模式和现代建筑的一般创作方法，造型令人耳目一新，蕴含象征性和暗示性。教堂的整体形象，使人们联想到浮动的鸭子、祈祷的双手和修道士的帽子。沉重的屋顶、封闭的外墙标示它是一座上帝提供的安全庇护所；向上翻起的屋檐、陡然上升的墙楼，暗示指向上帝居住的苍天；倾斜的墙体，大小不一、形状各异的墙洞，室内暗淡的光线，下坠的顶棚，成功地渲染了宗教的神秘性。朗香教堂不仅是一座建筑，更是一件抽象的混凝土雕塑艺术品。它是上帝与人类对话的场所，是后现代主义建筑的序幕，它的成就和审美价值将永远在世界建筑史册上流芳。

2. 充满神思的灵光之作——圣水教堂

日本著名建筑设计师安藤忠雄利用一面巨大的明镜，将教堂的空间与北海道特有的自然美景连成一体，充满空静与安宁的灵畅。立在水中的巨大十字架与自然的节奏一同化成永恒的象征，是一种令人心醉的真实，传达情感与精神的感悟（见图2-52）。

3. 有机建筑——流水别墅

赖特设计的美国流水别墅（见图2-53）别出心裁，是构思巧妙的有机建筑艺术品。流水别墅以天才的构想将一个形体乖巧的三层混凝土建筑置放于一条小溪上，不仅整栋建筑宛若托盘伸展欲飞，而且建筑底下的小溪更将其飞动之美表现得柔和、轻盈。别墅有三层，采用钢筋混凝土结构。第一层平台向左右延伸，第二层平台则从上面悬臂向前挑出。每一层楼板连同边上的栏杆好像一个托盘，被悬托在墙和柱墩上。立面上的横线条从各个水平空间向外伸展，又与竖线条纵横相交，流畅舒展，无拘无束，富有流动的美感。栏杆色白而光洁，石墙色暗而粗犷。水平线条与垂直线条的纵横交错，色彩和质感上的鲜明对比，溪流飞瀑的流动辉映，使建筑形体富有生动活泼的韵律和迷人的风姿。开放而舒展的体形与四周的树木、山石、繁花、流水结合协调，使得建筑与周围环境融为一体，与自然互为补充、互为渗透，达到一种自然的、和谐的美。

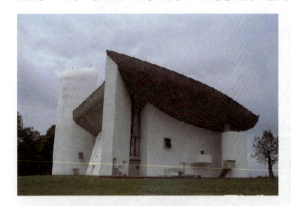
图2-51 朗香教堂

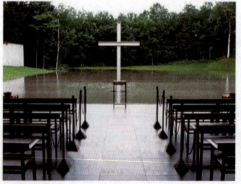
图2-52 圣水教堂

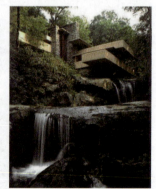
图2-53 流水别墅

4. 新建筑理论——萨伏伊别墅

根据新建筑理论设计的萨伏伊别墅（见图2-54）1930年建成，位于巴黎郊外，外形简单，用柱子将房子向上托起，是一个完美的功能主义作品。

5. 新艺术风格的代表作——巴特罗公寓

设计师安东尼·高迪把建筑看成柔软的可塑材料，用磨光的石材做出波浪形的立面，强化雕塑般的效果，室内的陶瓷壁炉、楼梯和栏杆的造型犹如古生物化石（见图2-55）。

6. 蒙特利尔 –67 住宅

这一建筑共有 158 户人家，房间为单元体，像搭积木那样进行组合。各住户层层叠叠，鳞次栉比，相互独立，都有屋顶花园及单独的出入口，独立地通向大街。建筑中间有两条步道，不仅可供人们凭栏眺望风景，也是共享空间，供住户之间相互交往（见图 2–56）。

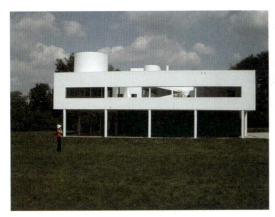 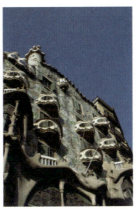

图 2-54　萨伏伊别墅　　　　　图 2-55　巴特罗公寓　　　　　图 2-56　蒙特利尔 –67 住宅

7. 现代建筑史上的里程碑——包豪斯校舍

现代主义建筑凭借新的科技成果及审美理想，大胆突破古典建筑体系。现代主义建筑力作首推格罗皮乌斯设计、1925—1926 年建造的包豪斯校舍（见图 2–57）。整个校舍平面像是一个风车。突出建筑的实用功能，即以建筑各部分的使用要求作为设计的依据，来确定各部分的位置和形体。采用灵活的不规则的构图手法、不对称的建筑，各个部分大小、高低、形式、走向各不相同。有多条轴线、多个入口。纵横错落、变化丰富的总体给人以美感。高与低的对比，纵与横的对比，玻璃墙与实墙虚与实、透明与不透明、轻薄与厚重的对比，强烈的对比艺术加上不规则的布局，使整个建筑形成了生动活泼、简洁明快的形象。运用建筑本身的要素获得显著的艺术效果；运用建筑各部件的组合和色彩、质感取得装饰效果。

8. 不谢的花蕾——悉尼歌剧院

澳大利亚悉尼歌剧院（见图 2–58）像一组洁白的雕塑，像海滨礁石上的巨大贝壳，像鼓翼展翅的片片白帆。悉尼歌剧院由丹麦设计师伍重设计，1973 年建成。整个建筑占地 1.84 公顷，长 183 米，宽 118 米，高 67 米。整个歌剧院分为音乐厅、歌剧厅、贝尼朗餐厅三部分。屋顶是三组形状奇特的薄壳。音乐厅和歌剧厅是 4 对壳，餐厅是 2 对壳。这些壳由许许多多片人字形的拱肋连接组成，实际上是由 2194 块预制的钢筋混凝土构件拼接而成，最高的壳高出海面 67 米。10 对壳体顺序排列，在蓝天的映衬下，闪闪发亮，爽洁而壮观，飘逸而典雅，充满浪漫的诗意。

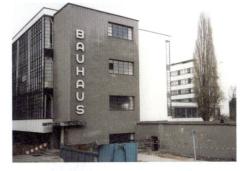

图 2-57　包豪斯校舍　　　　　图 2-58　悉尼歌剧院

9. 膜结构建筑——吉达新国际机场

目前世界上最大的膜结构建筑是沙特阿拉伯的吉达新国际机场（见图 2–59），由美国 SOM 建筑设计事务所设计，1985 年完工。沙特阿拉伯每年要接待几十万来自世界各地的穆斯林，前往传说中的伊斯兰教先圣穆罕默德的诞生地——麦加大清真寺朝圣。吉达新国际机场是现代建筑艺术和阿拉伯传统建筑风格相结合的产物。机场建筑形式奇特，就像一排排帐篷式的野营基地，在虔诚的穆斯林的眼里，它就像祖先朝圣时搭起的一批批帐篷。

这种新结构建筑省工省料，施工简易，轻巧自由，防热通风性能良好，非常适宜气温可高达 50 摄氏度的沙漠地区。吉达新国际机场占地总面积 104 平方公里，是目前世界上最大的机场，不仅造型怪异，而且专供朝圣者使用的候机楼、休息厅全在篷幕的覆盖之下。1.5 平方公里的哈吉候机大厅，位于机场北部，篷顶面积达 9.7 万余平方米，共由 210 个帐篷组成。

图 2-59　吉达新国际机场

10. 现代与古典的融合——华盛顿国家美术馆东馆

贝聿铭设计的华盛顿国家美术馆东馆（见图 2-60）是典型的现代派建筑，以简洁的几何形体构成。东馆由两部分组成：陈列馆和视觉艺术高级研究中心。陈列馆部分的空间形体为一等腰三角形，研究中心为一直角三角形。中央大厅顶面用一个钢架玻璃天棚采光，使空间非常柔和文静，富有艺术气氛。设计师巧妙利用地形条件，利用等腰三角形，以底边做主要入口，与原美术馆产生了呼应；又利用直角三角形，一方面与林荫广场呼应，另一方面又与东南方向的国会大厦呼应。单体形象的处理，表现出它既是一个现代美术馆建筑，又是原美术馆的扩展部分。设计师着眼于现代风格的构图，又不失庄重性特征，一个古典式的西馆，一个现代派的东馆，在对位关系和建筑轴线方面有了呼应，在形体均衡上也达到了完美，在文脉语言方面也恰如其分。

11. 线的魅力——埃菲尔铁塔

埃菲尔铁塔（见图 2-61）的精美、壮观和气势磅礴是无与伦比的。它高达 320 余米，使用钢铁 7000 多吨，由约 1.2 万个金属部件组成，用 250 多万个大小不同、形状各异的铆钉将所有的部件连成一体。迄今已有 100 多年的历史了。建造埃菲尔铁塔的初衷，是为了纪念法国大革命胜利 100 周年和迎接在巴黎举办的国际博览会，原本待博览会闭幕便将铁塔拆掉，岂料，铁塔一经建成，竟产生了世界性的轰动效应，一举成为巴黎乃至整个法国的最具代表性和象征性的建筑。

12. 奢华的象征——帆船酒店

迪拜帆船酒店（见图 2-62）建于离岸 280 米的人工岛上，共 56 层，高 321 米，是世界上唯一的一家七星级酒店，帆船状的轮廓和天空融为一体。酒店糅合了最新的建筑技术，使用了 9000 吨钢铁，并把 250 根基建柱打在 40 米深海下。进入酒店，满目皆"金"，将阿拉伯式的奢华体现得淋漓尽致。

图 2-60　华盛顿国家美术馆东馆　　　图 2-61　埃菲尔铁塔　　　图 2-62　帆船酒店

2.2.2 中国现代建筑艺术欣赏

1. 利剑——中银大厦

现代建筑的摩天大楼形式与结构给人们的感觉与传统的建筑是不同的,它们往往给人以力度和刚毅的美感。中银大厦就像是一把利剑直指长空(见图 2-63)。

2. 生命的壳——中国国家大剧院

中国国家大剧院(见图 2-64)的设计思想是"一个简单的蛋壳,里面孕育着生命,这就是国家大剧院的灵魂"。整个建筑漂浮于人造水面之上,造型新颖,构思独特,是传统与现代、浪漫与现实的结合。剧院的巨大外壳重达 6475 吨,是目前世界上最大的穹顶。其屋面呈半椭球形,由钛金属覆盖,柔和而有光泽,前后两端有两个类似三角形的玻璃幕墙切面。在大剧院的南北两侧的入口设有水下走廊,观众进入剧院时会发现头上是浅浅的水面,如梦似幻。

图 2-63　中银大厦

3. 建筑与城市的对话——央视大楼

央视大楼(见图 2-65)关注建筑与城市的人文融合,总高度 234 米,外形就像一只被扭曲的正方形油炸圈,就像两个倒"L"斜靠在一起。两座竖立的塔楼向内倾斜,塔楼中间由横向的结构连接起来,总体形成一个闭合的环。央视大楼是对建筑界传统观念的一次挑战。

图 2-64　中国国家大剧院

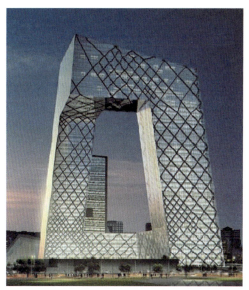

图 2-65　央视大楼

4. 水立方——国家游泳中心

国家游泳中心水立方长、宽均为 177 米,高为 30 米。水的概念在设计中得到深化。基于"泡沫"理论的设计灵感,建筑师为其钢筋混凝土的"方盒子"包裹了一层 ETFE 膜。水立方的外形看上去就像一个蓝色的水盒子,而墙面就像一团无规则的泡泡,赋予建筑冰晶状的外貌。设计受到中国传统文化"天圆地方"的观念影响,与圆形的鸟巢遥相呼应,形成和谐的统一(见图 2-66)。

5. 鸟巢——国家体育场

国家体育场(见图 2-67)是第 29 届奥林匹克运动会的主会场,也是至今最大的环保型体育场,可容纳

10万人。体育场是由不同的小分支组成的。整个体育场结构的组件相互支撑，形成网格状的构架，外观看上去就仿若树枝织成的鸟巢，其灰色矿质般的钢网以透明的膜材料覆盖，其中包含着一个土红色的碗状体育场看台。在这里，中国传统文化中镂空的手法、陶瓷的纹路、红色的灿烂与热烈，与现代最先进的钢结构设计完美地相融在一起。

图2-66　国家游泳中心

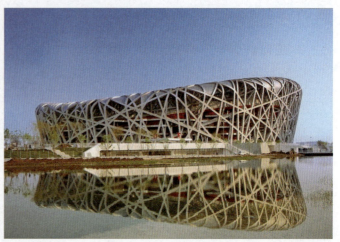

图2-67　国家体育场

第 3 单元
景观艺术欣赏

■ **学习目标：**
对景观艺术的知识有大致的了解，掌握初步的景观艺术欣赏技巧。

■ **知识目标：**
掌握景观的艺术特征，了解景观艺术的欣赏技巧。

■ **能力目标：**
能够根据景观的感受途径、观赏方式，对各类景观艺术进行分析欣赏。

■ **情感目标：**
热爱自然生态环境，在景观艺术的欣赏中体会大自然带给我们的美的感受。

景观（landscape）原是地理学上的一个名词，有风景、景色之意。"景"是现实中存在的客观事物，而"观"是人对"景"的各种主观感受与理解，"景"与"观"实际上是人与自然的和谐统一。景观作为一个专业名词，从艺术的角度看，是具有审美价值的景物，使观察者从视觉、听觉和触觉等各方面都能感受到美的存在；从精神文化的角度看，景观是能够影响或调节人类精神状态的景物；从生态学的角度看，景观是能够协调人类与自然之间的生态平衡的景物。景观艺术是指融植物造景艺术、建筑艺术、雕塑艺术、文学、书法、绘画等艺术门类于一体的一种综合艺术，每个艺术门类都在景观中为表现统一的思想主题发挥自己的作用。景观艺术具有色泽、纹理逼真等优点，与自然生态环境搭配非常和谐。

3.1 景观艺术概述

3.1.1 景观分类

景观的范围非常广泛，通常把景观分成许多不同的类别：从物质构成的角度，可以分为硬质景观和软质景观；从空间形式的角度，可以分为自然景观和人文景观两类。

1. 硬质景观

硬质景观（见图 3-1），是指用硬质材料构成的景观，如用钢筋混凝土建造的各种大小建筑物、雕塑、大理石和花岗岩铺地等。它存在的时间较长。

硬质景观有很多种，根据美学原则可分为点、线、面三种类型；根据设计要素又可分为步行环境、车辆环境、街道小品三类；根据用途分为道路、驳岸、铺地、小品四类；从景观功能出发，分为实用型、装饰型和综合功能型三大类。

实用型硬质景观包括道路环境、活动场所和设施小品三类。其中，道路环境又由步行环境和车辆环境组成，

主要包括人行道、游路、车行道、停车场等；活动场所包括游乐场、运动场、休闲广场等；设施小品即照明灯具、休息座椅（见图3-2）、亭子、公交停靠站、垃圾箱、电话亭、洗手池等。这类景观是以实用功能为主而设计的，突出体现了硬质景观实用功能强大、经久耐用等特点。

图3-1　硬质景观——大理石地面铺装

图3-2　公园休息长椅

装饰型硬质景观以街道小品为主，分为雕塑小品和园艺小品（见图3-3）两类。现代雕塑作品种类、材质、题材都十分广泛，已经逐渐成为景观设计中的重要组成部分。园艺小品即园林绿化中的假山、置石、景墙、花架、花盆等。这类景观是以装饰需要为主而设置的，具有美化环境、赏心悦目的特点，体现了硬质景观的美化功能。一些硬质景观同时具有实用性和装饰性的特点。如：设施小品中的灯具、洗手池、坐凳、亭子等，既具有实用功能，也具有美化装饰作用；装饰小品中的假山、花架、喷泉等，既是观赏的对象，也是人们休憩游玩的好去处（见图3-4）。这类具有综合功能的硬质景观设计体现了形式与功能的协调统一，在现代景观设计中被广泛应用。

2. 软质景观

软质景观（见图3-5），是指用软质材料构成的景观，如草坪铺地、整形灌木等。这种软质景观，存在的时间一般较短。它能在园林及建筑环境中起观赏、组景、分隔空间、庇荫、防止水土流失、美化地面等作用。

图3-3　新中式园艺小品
　　　——假山松树

图3-4　硬质景观——凉亭花架

图3-5　软质景观——整形灌木

软质景观主要分为园林树木、园林花卉和草坪等几类，其中有乔木类、灌木类、藤本类、露地花卉、温室花卉、冷季型草坪、暖季型草坪。园林植物在中国传统园林建筑中的作用是非常明显的，它甚至影响了建筑的实用功能。建筑的主题是由植物构成的，如杭州"西湖十景"中的曲院风荷（见图3-6），因荷花而更具意境。存世较多的有牡丹亭、梅轩，园林植物与园林建筑相得益彰，诗情画意油然而生。植物丰实的外形、弯曲的枝干、各

种流畅的叶形与建筑物的直线形成对比，弱化直线的生硬。植物一年四季有不同的变化，建筑物也有了四季变化，打破了建筑的季相单调，建筑仿佛有了生命。爬山虎可使建筑物墙体变绿，而降低室内温度，高大的植物可遮挡如厕所及垃圾点等建筑物。

3. 自然景观

自然景观是指由于自然本身的存在和变化而形成的景观，如气象景观、原始森林景观、一些山岳景观等（见图3-7）。

图 3-6　曲院风荷

图 3-7　自然景观——黄山温泉景区

自然景观中的鸟语、风声、水声，在特定的环境中，对景观起到一种对比、反衬、烘托的强化作用，它们能给人以听觉美感享受。随着季节变换，昼夜更替，阴晴雨雪，自然风物相映生辉，呈现出丰富奇幻的色彩，构成最大众化的审美形式。

4. 人文景观

人文景观是指人类的历史文化活动形成的景观，是社会、艺术和历史的产物，带有其形成时期的历史环境、艺术思想和审美标准的烙印，具体包括名胜古迹、文物与艺术、民间习俗和其他观光活动。（见图3-8和图3-9）

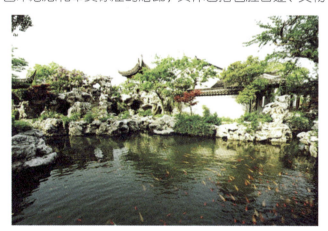

图 3-8　人文景观——苏州木渎景区

图 3-9　人文景观——苏州定园西施亭

3.1.2　景观艺术欣赏

景观艺术作为一种时空综合艺术，它的欣赏除要求欣赏者具备一定的艺术审美修养和良好的审美心境外，还需要欣赏者选取最佳观赏点和选择最佳的游赏方式，才能获得愉悦的审美感受，从而和设计者产生共鸣。观赏因视点位置高低而有平视、仰视、俯视之别。在平坦的江海之滨或半岛之端，景物开阔深远，为平视；有些景区险峻难攀，只能在低处瞻望，这是仰视；居高临下，景物全收，为俯视。通过平视、仰视和俯视，游人可获得不同的视觉感受。

1. 平视观赏

水平视线上下各30°、共60°夹角范围内的视角称平视，一般景物都以做平视的安排为宜。视线平望向前，有平静、深远、安宁的气氛，没有紧张感，可以消除疲劳。平视风景与地面平行的线组，均有向前消失感，近物清晰可见，远景恬淡朦胧，能反映出景物的远近和深度，因而平视对景物的深度有较强的表现力。园林中常要创造宽阔的水面、平缓的草坪、开敞的视野和远望的条件，这就把天边的水色云光、远方的轮廓塔影借来身边，一饱眼福。西湖风景多有恬静、亲切的感觉，与其有较多的平视观赏分不开。

平视风景宜布置在视线可以延伸到较远的地方，如西湖、太湖等有平静水面的地区，或者有大面积的草地以及较空旷的地方。公园中的安静休息区、休养院、疗养院等，宜在有平视景观的视线区域内布置可以供人停留的景点，如亭、廊、座椅、花架、广场等。

2. 仰视观赏

仰角大于30°时便是仰视。景物高度很大，视点距离景物很近，要把头微微扬起，这时与地面垂直的线条有向上消失感，景物的高度感染力强，易形成雄伟、庄严、紧张的气氛。仰角分别为45°、60°、80°、90°时，可以产生高大感、宏伟感、崇高感和威严感，若大于90°时，则产生下压的危机感。在园林中为了强调主景形象高大，可以把游人视点安排在靠近主景的地方（视点与景物的距离不大于景物的高度），不使人有后退的余地，借用错觉使景物显得比实际高大，同时使游客产生自我渺小感。颐和园佛香阁，在沿中轴攀登时，出德辉殿后，抬头仰视，视角为62°，觉得佛香阁高入云端，就是这种手法（见图3-10）。

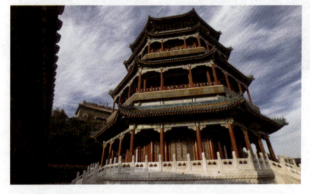

图3-10 仰视观赏——颐和园佛香阁

3. 俯视观赏

俯角超过30°时称为俯视。俯视欣赏景物，会使欣赏者有喜悦、自豪或孤独的感觉。游人视点高，景物都呈现在视点下方，如果视线向前，下部60°以外的景物不能映入视域内，鉴别不清时，必须低头俯视，此时视线与地平线相交，因而垂直于地面的直线产生向下消失感，故景物愈低就显得愈小。园林中也常利用地形或人工造景，创造高的视点以供俯视。俯视根据角度不同可分别产生深远、深渊、凌空感。

"会当凌绝顶，一览众山小"，过去"登泰山而小天下"的说法，就是这种境界。俯视易造成开阔和惊险的风景效果，如泰山山顶、华山几个峰顶、黄山清凉台都是这种风景。毛泽东"无限风光在险峰"的名句，从园林观景的角度讲，也是一个很精辟的论述。

3.2 景观要素欣赏

3.2.1 景观植物欣赏

在景观环境的布局与设计中，植物是一个极其重要的素材，它不仅能使户外环境充满生机和美感，而且具有一些功能性作用，如净化空气、吸收有害气体、调节和改善小气候、吸滞烟尘及粉尘、降低噪声等。因此，景观植物是营造自然、生态的景观环境的最主要因素。

1. 乔木

乔木是指树体高在5 m以上，有明显主干（3 m），分枝点距地面较高的树木。乔木可分为四类：常绿针叶乔木，如黑松、雪松等；落叶针叶乔木，如金钱松、水杉等；常绿阔叶乔木，如樟树等；落叶阔叶乔木，如槐树等。

在景观植物中，乔木以其冠大阴浓、形态优美而深受人们的喜爱。

2. 灌木

灌木是指树体低矮，通常在 5 m 以下，没有明显的主干，多数呈丛生状或分枝点较低的植物（见图 3-11 和图 3-12）。

灌木在景观植物中属于中间层，起着乔木与地面、建筑物与地面之间的连接与过渡作用，其平均高度基本与人平视高度一致，极易形成视觉焦点，在景观营造中具有极其重要的作用。它既可构成整体景观，又可与乔木、草坪或地被植物结合配置，形成丰富的景观层次，还可与其他景观元素相结合和联系，增强环境的协调感。

3. 花卉

这里所说的花卉是狭义的概念，即仅指草本的观花植物，或称草本花卉。它的特征是没有主茎，或虽有主茎但不具木质或仅基部木质化。

花卉以其艳丽丰富的色彩常成为景观绿地的重点，尤其是露地栽培的花卉，是景观中应用最广的花卉种类（见图 3-13）。

图 3-11　灌木——毛杜鹃

图 3-12　灌木——小叶女贞

图 3-13　园林中的花镜

4. 草坪与地被植物

草坪是指有一定设计、建造结构和使用目的的人工建植的草本植物形成的坪状草地。草坪在现代景观绿地中应用广泛，它不仅能供人们观赏、休闲、游乐和从事一些体育运动，而且能有效地防止水土流失和杀灭细菌、滞尘等。形成草坪最直接的材料就是草坪草。

地被植物是指自然生长高度较低，枝叶密集，具有较强的扩展能力，能很快覆盖地面的植物群体（见图 3-14）。草坪植物实际属于广义的地被植物。地被植物种类很多，养护简单，不需要经常修剪，是林下空地和架空层等处绿化的主要材料，也适用于大面积裸露的平地或坡地。

5. 藤本植物

藤本植物也称攀缘植物，是指本身不能直立生长，要靠附属器官缠绕或攀附他物向上生长的植物，如凌霄花（见图 3-15）、常春藤（见图 3-16）等。在景观绿地中，藤本植物是用于垂直绿化的主要植物材料。

图 3-14　地被植物——石竹

图 3-15　藤本植物——凌霄花

图 3-16　藤本植物——常春藤

6. 水生植物

水生植物是指那些能够长期在水中、水边潮湿环境正常生长的植物，包括完全沉浸在水里、漂浮在水面上及生长在水边的植物（见图3-17和图3-18）。它对水体具有净化作用，并使水面变得生动活泼，增强水景的美感。常见的水生植物有荷花、睡莲、菖蒲、王莲、凤眼莲等。

图3-17　水生植物——红睡莲

图3-18　水生植物——千屈菜

3.2.2　景观建筑欣赏

景观建筑是指景观环境中的小品建筑和构筑物，主要涉及以造景为目的的小建筑，如庭院内、街道旁、广场上的亭、廊、桥、池、碑、塔、门、墙等构筑物，这类景观建筑是塑造景观环境的重要因素。欣赏这类景观建筑时，一要了解其造型、细部构造特点和色彩装饰特点；二要了解其材料的选择和质感特点；三要考察其造型、材料等的设计是否与其周围景观环境协调。把握了这三个方面，才能理解设计者意图，与设计者产生感情上的共鸣。

1. 亭

亭是一种中国传统建筑，源于周代。"亭者，停也。人所停集也。"亭是景观中常见的眺览、休息、遮阳、避雨的点景和赏景建筑。不论在古典景观还是现代景观中，亭都被广泛地运用。它具有丰富变化的屋顶形象，轻巧、空透的柱身，以及随机布置的基座，因而各式各样的亭悠然伫立，它们为自然山川添色，为景观添彩，起到其他景观建筑无法替代的作用。

亭的分类：从平面分，有圆亭、方亭、三角亭（见图3-19）、五角亭、六角亭、扇亭等；从屋顶形式分，有单檐、重檐、三重檐（见图3-20）、攒尖顶、平顶、歇山顶、卷棚顶等；从布设位置分，有山亭、半山亭、水亭、桥亭，以及靠墙的半亭、在廊间的廊亭、在路中的路亭等。《园冶》中说，亭"造式无定，自三角、四角、五角、梅花、六角、横圭、八角至十字，随意合宜则制，惟地图可略式也"。

2. 廊

廊是指屋檐下的过道、房屋内的通道或独立有顶的通道，包括回廊和游廊。在中国古典景观园林中是指供游人避风雨、遮太阳和游览休息赏景的长形建筑。

中国景观中廊的形式和设计手法丰富多样，按结构形式可分为双面空廊（见图3-21）、单面空廊、复廊、双层廊和单支柱廊五种，按廊的总体造型及其与地形、环境的关系可分为直廊、曲廊、回廊、抄手廊、爬山廊、叠落廊、水廊、桥廊等。西方古典园林中廊的尺度一般较大，平面形状通常为直线形、半圆形、门字形等。建筑形式采用古典柱式的，称为柱廊。在西方现代景观中，廊的运用十分自由、灵活，柱子较细，跨度较大，造型依环境而变化，多采用平屋顶形式，以钢、混凝土、塑料板等现代建筑材料构筑。

图 3-19　古典式三角亭

图 3-20　三重檐屋顶

图 3-21　颐和园中的双面空廊

3. 水榭

水榭是供游人休息、观赏风景的临水景观建筑。中国景观园林中水榭的典型形式是在水边架起平台，平台一部分架在岸上，一部分伸入水中。平台跨水部分以梁、柱凌空架设于水面之上。平台临水围绕低平的栏杆，或设鹅颈靠椅供坐憩凭依。平台靠岸部分建有长方形的单体建筑（此建筑有时整个覆盖平台），建筑的面水一侧是主要观景方向，常用落地门窗，开敞通透。既可在室内观景，也可到平台上游憩眺望。屋顶一般为造型优美的卷棚歇山式。建筑立面多为水平线条，以与水平面景色相协调。例如北京颐和园中的水榭、杭州花港观鱼公园中的水榭等。

4. 舫

舫是依照船的造型在湖泊中建造起来的一种船形建筑物。人们在这种建筑物内游玩饮宴，观赏水景，身临其中，颇有乘船荡漾于水中之感。舫的前半部多三面临水，船首一侧常设有平桥与岸相连，仿跳板之意。通常下部船体用石建，上部船舱则多木结构。由于像船但不能动，所以亦名"不系舟"。如苏州拙政园的香洲、怡园的画舫斋，北京颐和园的石舫（见图 3-22）等都是较好的实例。

5. 架

架既有廊、亭那样的结构，又不像廊、亭那样密实。架更加空透，更加接近自然。架的材料多种多样，常见的有木架、竹架、砖石架、钢架和混凝土架等。架与攀缘植物搭配，常常形成美丽的花架，常搭配的植物有常春藤、紫藤、凌霄、葡萄等（见图 3-23）。从结构形式上看，花架有单柱花架和双柱花架两种。前者是在花架的中央布置柱，在柱的周围或两柱间设置座椅，供游人休息、聊天、赏景。后者即在花架的两边用柱来支撑，并且布置休息椅凳，游人可在花架内漫步游览，也可坐在其中休息。

图 3-22　颐和园清晏舫（石舫）

图 3-23　紫藤架

6. 景观墙

景观墙（见图 6-24）是景观中的一种长形构造物，它既可以划分景观空间，又兼有造景的作用。在景观的

平面布局和空间处理中，它能构成灵活多变的空间关系，能化大为小，这也是"小中见大"的巧妙手法之一。

7. 膜结构

膜结构，又称景观膜、空间膜，是一种建筑与结构完美结合的结构体系。它是用高强度柔性薄膜材料与支撑体系相结合形成具有一定刚度的稳定曲面，能承受一定外荷载的空间结构形式（见图3-25）。其具有造型优美、经济、节能、自洁、跨度大、施工周期短等优点。

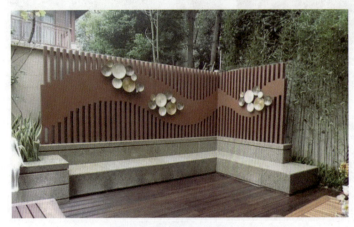

图3-24 庭院景观墙

图3-25 甘肃嘉峪关膜结构建筑

3.2.3 景观设施与小品欣赏

景观设施与小品包括景观服务设施、景观照明灯具、景观雕塑等各种类型。它们的欣赏一方面要考察其是否满足实用功能要求，另一方面要考察它们的设计是否符合形式美法则，是否适应景观环境的整体要求。

1. 景观服务设施

景观环境中的服务设施各式各样，它们为人们提供多种便利和公益服务。其特点是占地少、体量小、分布广、数量多、可移动，此外还有制作精致、造型有个性、色彩鲜明、便于识别等特点。具体来说，包括这样一些类型：

（1）景观休闲设施，主要指一些室外景观环境中的休闲桌、椅、凳（见图3-26）和各种游乐设施、体健设施等。它们在各种公共场所为人们游憩、活动提供直接的服务，因此是最易创造亲切环境的要素之一。

（2）信息和通信设施，如邮箱、电话亭等。它们布置在城市街道中，也常见于广场、公园、商业区、校园、办公区以及建筑室内的公共活动区。

（3）销售服务设施，如自动售货机等。它们具有小型多样、机动灵活、购销便利的特点，在城市环境中较为引人注目。

（4）卫生设施，如卫生箱、烟灰皿、垃圾箱等。它们不仅为保护环境卫生所需，也反映城市和景观特点。

2. 景观照明灯具

景观照明灯具已成为现代景观的重要组成部分，既满足照明的实用功能，又具有点缀、装饰景观环境的造景功能，是夜间游人开展娱乐、休闲活动的重要设施之一，是夜景调适的主要手段。景观照明灯具常布置在景观绿地的出入口、广场、道路两侧及交叉路口，以及台阶、桥梁、建筑物的周围，还可结合花坛、花钵、草坪、雕塑、喷泉、水池等布设（见图3-27）。

3. 景观雕塑

景观雕塑，是指利用一定的手段和方法对天然或人工材料进行改造，形成的立体形态的艺术品。它的存在赋予景观鲜明而生动的主题，可以美化环境、装饰建筑，对于一个地区的文化起着画龙点睛的作用。一件优秀的雕塑作品可以代表一个城市的形象，如广州市的五羊雕塑，哈尔滨的天鹅雕塑，济南的荷花雕塑（见图3-28）等都已成为所在城市的标志之一。雕塑甚至可以成为一个国家的象征，如美国的自由女神像，丹麦的美人鱼铜像等。

现代雕塑作品在城市景观中的出现，不仅能够表现出城市景观的审美质量，反映一个城市的物质文化水平，而且因为它们深刻的内涵，能够陶冶人们的思想情操，让人深思、回味。

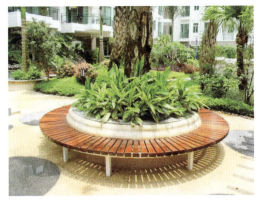

图 3-26　树池结合坐凳　　　　　图 3-27　草坪灯　　　　　图 3-28　济南的荷花雕塑

3.2.4　水景欣赏

水是景观环境中最有灵性的要素。中国古代早就有"智者乐水"的说法，在现代景观环境中，水仍然是不可缺少的要素之一。水景的营造不仅有利于改善生态环境，而且水景是大众游乐和观赏的重要场所。现代水景的形式有很多，包括湖池、瀑布、喷泉、叠水、溪涧等。

1. 湖池

湖池有天然和人工两种。一般把面积较大的水域称为湖，把面积较小的水域称为池。天然湖池一般呈不规则自然式，池岸有起有伏，高低错落（见图3-29）。湖的面积过大时，为克服单调，常用岛、洲、堤、桥等分隔成不同大小的水面，使水景丰富多彩。

人工水池的形状有规则几何形和不规则自然形两种，池岸分为土岸、石岸、混凝土岸等。在现代景观中，水池常结合喷泉、花坛、雕塑等布置，或放养观赏鱼，并配置水生植物等。

图 3-29　自然式水池与岛屿

2. 瀑布

流水从高处突然落下而形成瀑布。瀑布有气势雄伟的动态美和悦耳动听的音响美，多出现在大型自然风景区。"飞流直下三千尺，疑是银河落九天"描写的是庐山瀑布（见图3-30），此外著名的还有贵州黄果树瀑布、台湾蛟龙瀑布等。在城市环境中，常结合堆山叠石来创造小型人工瀑布。

瀑布根据下落方式可分为3类：直落式，即水不间断地从一个高度落到另一个高度；叠落式，即瀑布分层落下，一般分为3~5个不同的层次，每层稍有错落；散落式，即水随山坡落下，瀑身常被山石撕破，成为各种大小高低不等的分散形式，其水势并不汹涌，

图 3-30　庐山瀑布

缓缓下流。景观艺术中常将上述 3 种类型任意组合，例如先直落后散落，先叠落后直落，先叠落后散落等，变化灵活性很大。

3. 喷泉

喷泉是具有一定压力的水从喷头中喷出所形成的动态水景。在现代都市及景观中，喷泉应用广泛，其类型也多种多样。根据喷泉的组成及喷泉水型的不同，喷泉可分为多种类型。如：有明水池的喷泉称为水池喷泉，这是最常见的形式（见图3-31）；无明水池，喷头等埋于地下的喷泉称旱地喷泉；喷头置于自然水体之中的喷泉称自然喷泉等。还有如：音乐喷泉，是将喷水水柱的变化结合彩色灯光和音乐节奏的变化，形成的一种声像多变的综合艺术；涌泉喷泉，是喷泉的一种特殊的形式，就是从地面、石洞或水中涌出的水体，它虽不如一般喷泉变化丰富、形态优美，但它却能在空间中表现出幽静、深远的装饰效果；壁泉，是现代景观中一种比较新颖的喷泉形式，即水从墙壁上流出而形成。喷泉的形式还有很多，如与雕塑结合的喷泉、间歇式喷泉等。

喷泉发展到今天，已经成为一种独立而高雅的艺术。喷泉系统设计，就是为喷泉立"意"。如果说立"意"是喷泉的灵魂，那么，运用先进的科学技术进行喷泉设计则是艺术的表现手段。

图 3-31 普通的水池喷泉

4. 叠水

叠水是呈阶梯状连续落下的水体景观（见图3-32）。台阶有高有低，层次有多有少，构筑物的形式有规则式、自然式及其他形式，故产生形式不同、水量不同、水声各异的丰富多彩的叠水。

叠水常用于广场、居住区等景观场所，经常与喷泉相结合。

5. 溪涧

溪涧是自然山涧中的一种水流形式（见图3-33），在城市景观中可根据"宛自天开"的原则营造人工溪涧。溪涧的一般特点是：较长而弯曲，时宽时窄，两岸疏密有致地置大小石块或栽植一些耐水湿的蔓木和花草，极具自然野趣。人工溪涧要设计活水源头，常结合喷泉和叠水，或用水车，使水流动起来。溪涧一般设计得较浅，以方便游人戏水，而且溪涧的尾端要设计一片较大的水域，给人"百川汇入大海"的印象。

图 3-32 人工叠水

3.2.5 地面铺装欣赏

地面铺装是指用各种材料对地面进行铺砌装饰，它的范围包括道路、广场、活动场地、建筑地坪等。地面铺装除了满足交通功能以外，还可以满足人们深层次的需求，为人们创造优雅舒适的景观环境，营造适宜交往的空间。它作为景观空间的一个界面，和建筑、水体、绿化一样，是景观艺术创造的重要因素之一。

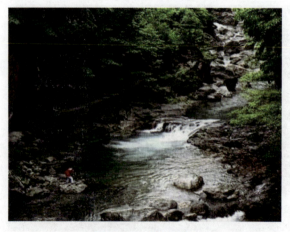

图 3-33 自然溪涧

1. 软质铺装

以灌木和草坪等软质材料进行的地面铺装就是软质铺装（见图3-34）。软质铺装形式比较简单，但可创造出充满魅力的效果，通过它可以强化景观的统一性。

2. 硬质铺装

用硬质材料进行的地面铺装就是硬质铺装，这些硬质材料包括混凝土、沥青、石材、砖、卵石等，不同的材料有不同的质感和风格。硬质铺装根据所使用的硬质材料的不同又可以分为整体铺地、块料铺地、碎料铺地和综合铺地等。

整体铺地是指用水泥混凝土或沥青混凝土进行的地面铺装。它的特点是成本低、施工简单，铺筑的路面具有平整、耐压、耐磨等优点，缺点是较单调。这种铺装方法适用于通行车辆或人流集中的道路，如普通的街道、公路、停车场等。

图3-34 草坪

块料铺地是指用一些块材进行的地面铺装，这些块材包括各种天然石块、各种预制混凝土块材和砖块材等（见图3-35）。天然块材铺装路面常用的石料首推花岗岩，其次有玄武岩、石英岩等。这些块材一般价格较高，但坚固耐用；预制混凝土块材铺装路面具有防滑、施工简单、材料价格低廉、图案色彩丰富等优点，因此在现代景观铺地中被广泛使用；砖块材是由黏土或陶土经过烧制而成的，在铺装地面时，可通过砌筑方法形成各种不同的纹理效果。

图3-35 广场砖铺地可以形成各种图案

碎料铺地是指用卵石、碎瓷砖、碎大理石等拼砌的地面铺装。这种铺装形式主要适合于小区庭院、小游园和公园中的各种游步道，它经济、美观、富有装饰性（见图3-36）。

综合铺地是指综合使用以上各种材料铺筑的地面，它的特点是图案纹样丰富，适合于各类人群的使用（见图3-37）。

图3-36 卵石铺地

图3-37 用几种材料铺筑的地面

3.3 中外景观艺术欣赏

3.3.1 中国古典园林艺术欣赏

1. 颐和园

颐和园位于北京市海淀区,是利用昆明湖、万寿山为基址,以杭州西湖风景为蓝本,汲取江南园林的某些设计手法和意境而建成的一座大型天然山水园,也是保存得最完整的一座皇家行宫御苑,占地3.08平方公里。颐和园是我国现存规模最大、保存最完整的皇家园林。

颐和园原是清朝帝王的行宫和花园,前身清漪园,始建于1750年。咸丰十年(1860年),清漪园被英法联军焚毁。光绪十二年(1886年),慈禧太后以筹措海军经费的名义动用3000万两白银重建,并于两年后改称颐和园,作消夏游乐地。中华人民共和国成立后,颐和园被公布为第一批全国重点文物保护单位,1998年12月被列入《世界遗产名录》。

颐和园集传统造园艺术之大成,万寿山、昆明湖构成其基本框架,借景周围的山水环境,饱含中国皇家园林的恢宏富丽气势,又充满自然之趣,高度体现了"虽由人作,宛自天开"的造园准则。颐和园亭台、长廊、殿堂、庙宇和小桥等人工景观与自然山峦和开阔的湖面相互和谐、艺术地融为一体,整个园林艺术构思巧妙,是集中国园林建筑艺术之大成的杰作,在中外园林艺术史上地位显著。

颐和园景区规模宏大,占地面积3.08平方公里(308公顷),主要由万寿山和昆明湖两部分组成(见图3-38),其中水面约占四分之三(约231公顷)。园内建筑以佛香阁为中心,园中有景点建筑物百余座、大小院落20余处,共有亭、台、楼、阁、廊、榭等不同形式的建筑3000多间,古树名木1600余株。其中佛香阁、长廊、石舫、苏州街、十七孔桥、谐趣园等都已成为家喻户晓的代表性建筑。

园中主要景点大致分为三个区域:以庄重威严的仁寿殿为代表的政治活动区,是清朝末期慈禧与光绪从事内政、外交政治活动的主要场所;以乐寿堂、玉澜堂、宜芸馆等庭院为代表的生活区,是慈禧、光绪及后妃居住的地方;以万寿山和昆明湖等组成的风景游览区。也可分为万寿前山、昆明湖、后山后湖三部分。以长廊沿线、后山、西区组成的广大区域,是供帝后澄怀散志、休闲娱乐的苑园游览区。前山以佛香阁为中心,组成巨大的主体建筑群。万寿山南麓的中轴线上,金碧辉煌的佛香阁、排云殿建筑群起自湖岸边的云辉玉宇牌楼,经排云门、二宫门、排云殿、德辉殿、佛香阁,终至山巅的智慧海,重廊复殿,层叠上升,贯穿青琐,气势磅礴。巍峨高耸的佛香阁八面三层,踞山面湖,统领全园。碧波荡漾的昆明湖平铺在万寿山南麓,约占全园面积的3/4。昆明湖中,宏大的十七孔桥如长虹偃月倒映水面,湖中有一座南湖岛,十七孔桥和岸上相连。蜿蜒曲折的西堤犹如一条翠绿的飘带,萦带南北,横绝天汉,堤上六桥,婀娜多姿,形态互异。涵虚堂、藻鉴堂、治镜阁三座岛屿鼎足而立,寓意着神话传说中的"海上仙山"。与前湖一水相通的苏州街,酒幌临风,店肆熙攘,仿佛置身于二百多年前的皇家买卖街。谐趣园则曲水复廊,足谐其趣。在昆明

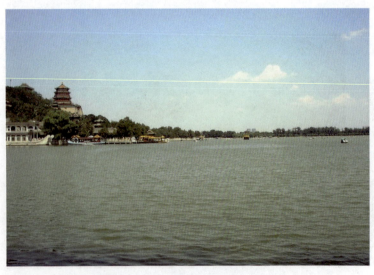

图3-38 颐和园中的昆明湖与万寿山

湖畔岸边，还有著名的石舫、惟妙惟肖的铜牛、赏春观景的知春亭等点景建筑。后山后湖碧水潆回，古松参天，环境清幽。

2. 拙政园

拙政园位于苏州城东北街178号，全园占地78亩，始建于公元16世纪初，具有浓郁的江南水乡特色。经过几百年的沧桑变迁，至今仍保持着平淡疏朗、旷远明瑟的明代风格，被誉为"中国私家园林之最"。

明正德初年（16世纪初），官场失意还乡的朝廷御史王献臣建造此园，取晋代潘岳《闲居赋》中"灌园鬻蔬，以供朝夕之膳……是亦拙者之为政也"之意，名"拙政园"。

拙政园分为东、中、西和住宅四个部分。住宅是典型的苏州民居，现布置为园林博物馆展厅。中部是拙政园的主景区，为精华所在，面积约18.5亩。其总体布局以水池为中心，亭台楼榭皆临水而建，有的亭榭则直出水中。池水面积占全园面积的3/5。池广树茂，景色自然，临水布置了形体不一、高低错落的建筑，主次分明。总的格局仍保持明代园林浑厚、质朴、疏朗的艺术风格。以荷香喻人品的远香堂为中部拙政园主景区的主体建筑，位于水池南岸，隔池与东西两山岛相望，池水清澈广阔，遍植荷花，山岛上林荫匝地，水岸藤萝粉披，两山溪谷间架有小桥，山岛上各建一亭，西为雪香云蔚亭，东为待霜亭，四季景色因时而异。远香堂之西的倚玉轩与其西船舫形的香洲（"香洲"名取以香草喻性情高傲之意）遥遥相对，两者与其北面的荷风四面亭呈三足鼎立之势，都可随势赏荷。倚玉轩之西有一曲水湾深入南部居宅，这里有三间水阁小沧浪，它以北面的廊桥小飞虹（见图3-39）分隔空间，构成一个幽静的水院。中部景区还有微观楼、玉兰堂、见山楼等建筑以及精巧的园中之园——枇杷园。

西部原为"补园"，面积约12.5亩，其水面迂回，布局紧凑，依山傍水建以亭阁。因被大加改建，所以乾隆后形成的工巧、造作的艺术的风格占了上风，但水石部分同中部景区仍较接近，而起伏、曲折、凌波而过的水廊、溪涧则是苏州园林造园艺术的佳作。西部主要建筑为靠近住宅一侧的卅六鸳鸯馆，是当时园主人宴请宾客和听曲的场所，厅内陈设考究。晴天由室内透过蓝色玻璃窗观看室外景色犹如一片雪景。卅六鸳鸯馆的水池呈曲尺形，其特点为台馆分峙，装饰华丽精美。回廊起伏，水波倒影，别有情趣。西部另一主要建筑与谁同坐轩乃为扇亭，扇面两侧实墙上开着两个扇形空窗，一个对着倒影楼，另一个对着卅六鸳鸯馆，而后面的窗中又正好映入山上的笠亭，而笠亭的顶盖又恰好配成一个完整的扇子。"与谁同坐"取自苏东坡的词句"与谁同坐？明月、清风、我"。故一见匾额，就会想起苏东坡，并立时感到这里可欣赏水中之月，可受清风之爽。西部其他建筑还有留听阁、宜两亭、倒影楼（见图3-40）、水廊等。

东部原称"归田园居"，是因为明崇祯四年（公元1631年）园东部归刑部侍郎王心一而得名。东部约31亩，因归园早已荒芜，全部为新建，布局以平冈远山、松林草坪、竹坞曲水为主，配以山池亭榭，仍保持疏朗明快

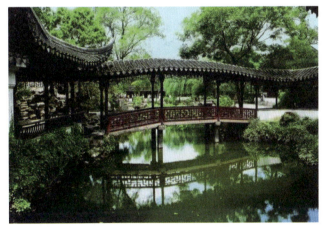

图3-39 拙政园中的景点——小飞虹

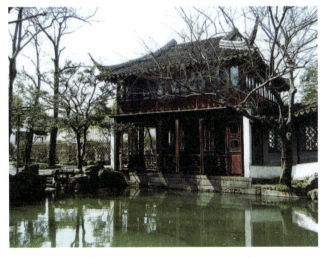

图3-40 拙政园中景点——倒影楼

的风格，主要建筑有兰雪堂、芙蓉榭、天泉亭、缀云峰等，均为移建。

拙政园的建筑还有澄观楼、浮翠阁、玲珑馆和十八曼陀罗花馆等。

拙政园的布局疏密自然，其特点是以水为主，水面广阔，景色平淡天真、疏朗自然。它以池水为中心，楼阁轩榭建在池的周围，其间有漏窗、回廊相连，园内的山石、古木、绿竹、花卉，构成了一幅幽远宁静的画面，代表了明代园林建筑风格。拙政园形成的湖、池、涧等不同的景区，把风景诗、山水画的意境和自然环境的实境再现于园中，富有诗情画意。淼淼池水以闲适、旷远、雅逸和平静的氛围见长，曲岸湾头，来去无尽的流水，蜿蜒曲折、深容藏幽而引人入胜；平桥小径为其脉络，长廊逶迤填其虚空，岛屿山石映其左右，使貌若松散的园林建筑各具神韵。整个园林建筑仿佛浮于水面，加上木映花承，在不同境界中产生不同的艺术情趣，如春日繁花丽日，夏日蕉廊，秋日红蓼芦塘，冬日梅影雪月，无不四时宜人，创造出处处有情、面面生诗、含蓄曲折、余味无尽的意境，不愧为江南园林的典型代表。

3.3.2 中国现代景观艺术欣赏

1. 上海世纪大道

上海世纪大道（见图 3-41），是一条横贯浦东的景观大道。从东方明珠至浦东世纪公园全长约 5.5 公里，宽 100 米，设 12 个车道和中央绿化带。它连接陆家嘴金融中心区、新上海商业城、竹园商贸区、花木行政文化中心，为浦东新区最重要的景观大道，被誉为东方的香榭丽舍大道。

世纪大道是世界上独一无二的不对称道路，气势宏大，具有强烈的园林景观效果，也是第一条绿化和人行道比车行道宽的城市景观大道。它在设计上较好地解决了人、交通、建筑三位一体的综合关系。为凸显景观园林效果，绿化景观人行道占 69 米，北侧 44.5 米宽的人行道布置了 4 排行道树，常绿的香樟在外侧，沿街的内侧则是冬季落叶乔木银杏，起到了夏遮冬透的树种效果。南侧 24.5 米宽，布置了 2 排行道树。同时北侧人行道还建有 8 个 180 米长、20 米宽的植物园，分别取名为柳园、水杉园、樱桃园、紫薇园、玉兰园、茶花园、紫荆园和栾树园，主题突出、各具特色。

道路沿途还设置了以时间为主题的雕塑和艺术作品，景致独特，文化韵味深厚，使整个世纪大道成为世界上唯一以时间为主题的城市雕塑展示街（见图 3-42）。

2. 汉口江滩公园

汉口江滩公园上起武汉客运港，下至丹水池后湖船厂，全长 7 公里，分三期进行规划建设。江滩一期工程于 2002 年 10 月完成并正式对外开放，全长 1.04 公里，从武汉关至粤汉码头，设置了武汉关、兰陵路、黎黄陂路等入口，为武汉市的滨江特色抹上"神来之笔"，得到广泛好评。江滩二期工程总面积达 68 公顷，其中 28.8 米高程吹填平台总面积 42 公顷，宽 160 米至 180 米，气势更加恢宏。江滩二期主体部分的 28.8 米平台由建设精美的市政广场区、绿化健身区、园艺景观区组成，建有码头文化广场、滨江广场、玻璃广场和步道等。其中玻璃步道和广场颇有特色（见图 3-43）。

汉口江滩公园二期格局与一期江滩一脉相承，但设计风格略有不同。江滩一期由于规模和地形限

图 3-41　上海世纪大道

图 3-42　世纪大道上的大型景观雕塑《东方之光》

制，以曲径通幽为特点，采用中国传统的私家园林设计风格。二期则在设计规划上有更大的腾挪空间，设计风格开敞、大气、简洁、宁静。滨江景观主轴贯穿始终，分区更为明显。江滩二期绿化总面积约为 30 万平方米，栽种了白玉兰、墨西哥落羽杉、棕榈、大桂花、樟树、紫薇等 100 余种绿化乔灌木。二期还设立了 19 组雕塑小品（见图 3-44），安装各式灯具 5000 余套件，晚间亮化效果美不胜收。设计者考虑江滩为广大市民的公共活动场所，采用现代景观园林设计手法，用笔直宽阔的林荫道、大面积休闲运动草地及占地 5.6 万平方米的滨江广场体现现代风格。

江滩三期工程从长江二桥至后湖船厂，于 2004 年开始动工，规划以防浪林、植物景观等为主，形成休闲、娱乐、护卫堤防的绿色长廊。

3. 深圳世界之窗

深圳世界之窗，毗邻锦绣中华和中国民俗文化村，占地 48 万平方米，是香港中旅集团在深圳华侨城创建的一个大型文化旅游景区。它将世界奇观、历史遗迹、古今名胜、自然风光、民居、雕塑、绘画以及民俗风情、民间歌舞表演汇集一园，再现了一个美妙的世界。

公园景区按世界地域结构和游览活动内容分为世界广场、亚洲区、大洋洲区、欧洲区、非洲区、美洲区、现代科技娱乐区、世界雕塑园、国际街 9 大景区，内建有 118 个景点。其中包括世界著名景观埃及金字塔、阿蒙神庙、柬埔寨吴哥窟、美国大峡谷、巴黎雄狮凯旋门、梵蒂冈圣彼得大教堂、印度泰姬陵、澳大利亚悉尼歌剧院（见图 3-45）、意大利比萨斜塔，等等。这些景点分别以 1：1、1：5、1：15 等不同比例仿建，精致绝伦，惟妙惟肖。有些景点气势非常壮观。如缩小为三分之一比例的法国埃菲尔铁塔，高 108 米，巍然耸立，游人可乘观光电梯到塔顶，饱览深圳市和香港风光。缩小的尼亚加拉大瀑布面宽有 80 多米，落差十多米，水流飞泻，吼声震天，声势浩大。作为景区活动中心的世界广场，可容纳游客万余人，正面有 10 尊世界著名雕塑，广场四周耸立着 108 根不同风格的大石柱和 2000 多平方米的浮雕墙，还有象征世界古老文明发祥地的 6 座巨门，一座华丽的舞台，将由世界各地的艺术家表演精彩的节目，让游客在文化和艺术的氛围中尽情享受。

图 3-43　汉口江滩玻璃广场

图 3-44　汉口江滩浮雕艺术

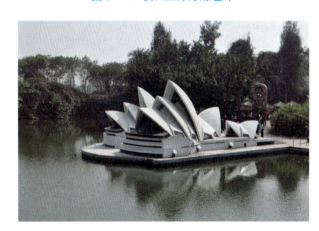

图 3-45　深圳世界之窗"悉尼歌剧院"

3.3.3　外国景观艺术欣赏

1. 威尼斯圣马可广场

威尼斯圣马可广场（见图 3-46）形成于文艺复兴时期，是欧洲广场艺术的典范，被誉为世界上最卓越的城市开放空间。广场东段是 11 世纪建造的拜占庭式的圣马可大教堂，北侧是旧的市政大厦，南侧为新市政大厦。主广场是梯形的，长 175 米，东边宽 90 米，西边宽 56 米，面积为 1.28 公顷，与之相连的是总督府和圣马可图书馆之间的小广场，南端向大运河口敞开。两个广场相交的地方有一座方形的 100 米高的塔，这座塔成为圣马

可广场,乃至整个威尼斯的象征。和我们今天国内建造的很多广场相比,圣马可广场的面积和规模都不大,但是广场上总是洋溢着节日般亲切热烈的气氛,似乎保持了永久的活力,这可能就是这个"欧洲最漂亮的露天客厅"的迷人之处。

2. 法国凡尔赛宫景观园林

凡尔赛宫景观园林(见图 3-47)是法国古典主义的宫殿及园林的代表作,位于巴黎西南 22 公里,原是一座供国王狩猎时休息用的不大的庄园,国王路易十四于 1661 年下令大规模扩建,建成了欧洲最大的宫殿和园林。1682 年,朝廷迁到凡尔赛,直到 1789 年路易十六被法国资产阶级革命推翻为止。16 世纪下半叶和 18 世纪上半叶,法国最优秀的绘画、雕塑和工艺品都集中在凡尔赛宫和它的园林里,所以凡尔赛宫代表着当时法国美术和工程技术的最高成就。1833 年,它成了博物馆,向公众开放。

凡尔赛宫和它的景观园林总面积为 2473 公顷。景观园林由当时著名的宫廷造园师勒诺特尔设计,因此它的景观艺术被后世誉为勒诺特尔式景观艺术的典范。凡尔赛宫的园林在宫殿西侧,呈几何图形。南北是花坛,中部是水池,人工大运河、瑞士湖贯穿其间。另有大小特里亚农宫及雕像、喷泉、柱廊等建筑和人工景色点缀。放眼望去,跑马道、喷泉、水池、河流,与假山、花坛、草坪、亭台楼阁一起,构成凡尔赛宫园林的美丽景观。北京长春园的西洋楼部分曾模仿过它的一些局部。

3. 美国纽约中央公园

纽约中央公园(见图 3-48)位于纽约城曼哈顿岛的中心地区,面积约 340 公顷,是美国第一座以自然风光见称的公共公园。园内有蜿蜒的林间小径、跳跃的喷泉、各式雕塑、露天剧场、动物园等。纽约中央公园在经历了一个半世纪的风风雨雨之后,直到今天仍然被视为现代公园规划最杰出的作品之一。

图 3-46　威尼斯的圣马可广场

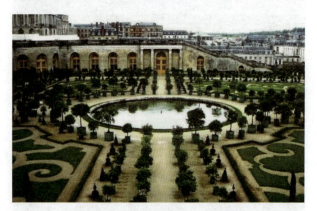

图 3-47　法国凡尔赛宫景观园林局部

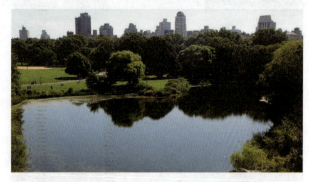

图 3-48　纽约中央公园——草坪、湖泊与丛林

纽约中央公园不仅是纽约市民的休闲空间,更是全球人民所喜爱的旅游胜地,展现了久居城市的人们对自然景观的渴求。

它的设计者是被誉为"现代公园设计之父"的奥姆斯特德。

3.4　生态景观构建

3.4.1　生态景观

生态景观是社会、经济、自然复合生态系统的多维生态网络,包括自然景观(地理格局、水文过程、气候条件、生物活力)、经济景观(能源、交通、基础设施、土地利用、产业过程)、人文景观(人口、体制、文化、

历史、风俗、风尚、伦理、信仰等）的格局、过程和功能的多维耦合，是由物理的、化学的、生物的、区域的、社会的、经济的及文化的组分在时、空、量、构、序范畴上相互作用形成的人与自然的复合生态网络。它不仅包括有形的地理和生物景观，还包括了无形的个体与整体、内部与外部、过去与未来以及主观与客观间的系统生态联系。它强调人类生态系统内部与外部环境之间的和谐，系统结构和功能的耦合，过去、现在和未来发展的关联，以及天、地、人之间的融洽性。

3.4.2 生态景观案例

1. 金华浦阳江生态廊道

浦阳江发源于浦江，是钱塘江的重要支流，全长150公里，经诸暨、萧山后汇入钱塘江。浦阳江是浦江县城的母亲河，河流穿城而过。浦阳江两岸枫杨林茂密，廊道设计采用最小投入的低干预景观策略最大限度地保留了这些乡土植被，结合廊道周边用地情况以及未来使用人流的分析采用针灸式的景观介入手法，充分结合场地良好的自然风貌将人工景观巧妙地融入自然当中。自行车道系统长度约25公里，大部分利用了原有堤顶道路，以减少对堤上植被造成破坏；保留了滩地上的每一棵枫杨，并与之呼应形成一种灵动的景观游憩体验。

浦阳江生态廊道（见图3-49）全线有12个景点，即荷塘驿站、都市田园、乔杉问渠、翠湖荡漾、双溪解流、江岸书声、湖山旧事、清泉如许、枫堤窥鹭、彭村乡堤、清溪送爽、碧潭迎客，串成一条游览行程。浦阳江生态廊道到处都是景观亮点。

在浦阳江生态廊道沿线，正通过让青山绿水变成金山银山的实践，让生活通往诗与远方。

2. 北京野鸭湖国家湿地公园

野鸭湖国家湿地公园（见图3-50）位于北京市延庆区西部，北京市与河北省交界处，距北京市区约80公里，是北京地区最大的湿地，也是唯一的鸟类自然保护区。它具有水库、河流、沼泽、季节性泛滥地等多种湿地类型，是北京地区湿地面积最大的湿地生态系统，具有重要的生态功能效益和保护价值。

图3-49　浦阳江生态廊道

图3-50　野鸭湖国家湿地公园

野鸭湖是北京市面积最大、生物多样性最丰富的湿地生态系统，是北京地区重要的鸟类栖息地，也是华北地区迁徙鸟类重要的中转站。通过生态敏感度的分析，划分不同级别的保护区，利用生态修复的手段，以灌木和草本、水生湿生植物种植为主，充分保护提升了自然湿地、动物栖息地的生态环境。据统计，野鸭湖湿地鸟类总数达到300种。野鸭湖国家湿地公园成为各种鸟类的乐园，同时也是一个集生态保护和科普教育为一体的湿地公园。

第4单元
工艺美术欣赏

■ **学习目标：**

了解中国工艺美术的品类形式、材料工艺、题材内容、文化历史，掌握感受和欣赏一件工艺美术作品的方法；对工艺美术有一定的鉴赏和审美水平，理解中国工艺美术文化内涵。

■ **知识目标：**

掌握工艺美术的品类形式、材料工艺、题材内容、文化历史，了解工艺美术的发展历程。

■ **能力目标：**

对工艺美术作品有一定的鉴赏和审美水平。

■ **情感目标：**

热爱中国工艺美术作品，拥有东方美学情怀，在欣赏中增强民族自豪感和文化自信。

中国工艺美术起源于旧石器时代的石器，在漫长的社会发展过程中，中国的陶瓷、青铜器、织绣、漆器、玉器、金银制品、牙角器、珐琅器、玻璃器和民间各种工艺品，相继取得辉煌的艺术成就，充分反映了中国工艺美术的高超的艺术成就和对中国乃至世界文化艺术的影响。

工艺美术是造型艺术之一，是美化生活用品和生活环境的造型艺术。工艺美术品是以手工艺技巧制成的与实用相结合并有欣赏价值的工艺品。随着时代的发展，工艺美术已不局限于手工艺，而是与机器工业，甚至与大工业相结合，把实用品艺术化，或艺术品实用化。工艺美术品通常具有双重性质：既是物质产品，又具有不同程度精神方面的审美性。作为物质产品，它反映着一定时代、一定社会的物质的和文化的生产水平；作为精神产品，它的视觉形象（造型、色彩、装饰）又体现了一定时代的审美观。

工艺美术品的类别比较复杂，按其适用性来分，可分为日用工艺和陈设工艺；按工艺手段来分，可分为陶瓷工艺、金属工艺、玻璃工艺、编结工艺、绣织工艺、雕刻工艺、搪瓷工艺、漆器工艺种种。

根据原材料质地的不同，雕刻工艺又可分为牙雕、玉雕、石雕、珊瑚雕、木雕、竹雕、驼骨雕、牛骨雕、铜雕、铜刻、丝刻、砖刻、金石雕刻、印钮雕刻等多种类别。

根据工艺技法的差别，绣织工艺中的"绣"，除苏绣、粤绣、蜀绣、湘绣四大名绣外，还有彩锦绣、挑花绣、补绣、辫绣等。此外，绘画工艺中有内画、羽绒画、贝壳画、烙画、丝绒画等。编结工艺中有竹编、草编、棕编、麦秆编等。民间工艺中有剪纸、风筝、花灯、泥人、面人、糖人、料器制品等。

4.1 陶瓷工艺美术欣赏

陶瓷工艺是陶器工艺和瓷器工艺的总称，瓷器是在陶器的基础上发明的。中国不仅是全世界最早使用陶器的国家之一，而且是全世界瓷器的发明地。陶器是人类最早创造的工艺美术品，陶器的发明是人类第一次改变自然

材料性质的创造，丰富了人们的生活器具，是人类的巨大进步。陶瓷器的发明不仅解决了人们的生活问题，如生活用具、建筑材料等，还提供美和艺术享受。

中国陶瓷是中国先民的伟大发明。距今一万年左右的新石器时代早期，陶器便出现了。陶器的发明是人类利用化学变化改变天然材料性质的开端，是人类社会由旧石器时代发展到新石器时代的标志之一。

4.1.1 陶器作品欣赏

1. 人面鱼纹彩陶盆

在原始人的生活中，渔猎是其主要的生活方式，鱼是最主要的生活资料。因此他们自然会对鱼表现出更多的关注。西安半坡仰韶文化遗址出土的彩陶，可以说是迄今发现的中国最早的绘画作品。新石器时代人面鱼纹彩陶盆（见图 4-1）是仰韶彩陶工艺的代表作之一，于 1995 年 5 月 25 日被定为国家一级文物。此盆高 16.5 厘米，口径 39.8 厘米，由细泥红陶制成，敞口卷唇，口沿处绘间断黑彩带，内壁以黑彩绘出两组对称人面鱼纹，人面概括成圆形，额的左半部涂成黑色，右半部为黑色半弧形。因为独特和神秘，人面鱼纹成为最具艺术价值的彩陶纹饰。人面鱼纹饰包含的精神指向，到目前也没有一个统一的公认的答案，因而其真实含义也就成了学术界的一大未解之谜。

2. 舞蹈纹彩陶盆

舞蹈纹彩陶盆（见图 4-2），高 14.1 厘米，口径 28 厘米，卷唇平底，作为主要装饰的舞蹈纹在内壁上部。上下两组纹饰间有舞蹈人 3 组，每组的两边用内向弧线分隔，两组弧线间还有一条斜向的柳叶形宽线，舞蹈人足下的 4 道平圆圈线，可能是表示人们在水边进行舞蹈表演的情景。

这件舞蹈纹彩陶盆造型优美，工艺设计构思巧妙，富于诗情画意，是一件彩陶工艺的珍品。特别是盆上直接描绘了原始先民生活场景的图画。舞蹈纹以单色平涂手法表现出类似剪影的效果，人物造型简练明快，动态活泼，三组舞蹈人绕盆沿形成圆圈，盆中盛水时，跳舞时的矫健身躯与水中倒影相映成趣。小小水盆成了平静的池塘，池边欢乐的人群映在池水之上，舞蹈的韵味让人心醉。从这小小的盆上折射出了当时制陶工艺的熟练和审美思想的进步。

3. 秦始皇兵马俑

秦始皇兵马俑（见图 4-3），是第一批全国重点文物保护单位，第一批中国世界遗产，位于今陕西省西安市临潼区秦始皇陵以东 1.5 千米处的兵马俑坑内。1987 年，秦始皇陵及兵马俑坑被联合国教科文组织批准列入《世界遗产名录》，并被誉为"世界第八大奇迹"，先后有 200 多位外国元首和政府首脑参观访问，成为中国古代辉煌文明的一张金字名片，被誉为世界十大古墓稀世珍宝之一。

图 4-1　人面鱼纹彩陶盆

图 4-2　舞蹈纹彩陶盆

兵马俑雕塑采用绘塑结合的方式，虽然年代久远，但在刚刚发掘出来的时候还依稀可见人物面部和

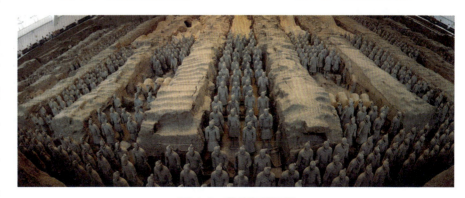
图 4-3　秦始皇兵马俑

衣服上绘饰的色彩。在手法上注重传神，构图巧妙，技法灵活，既有真实性也富装饰性。正因为如此，秦兵马俑

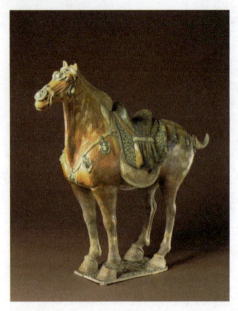

图4-4 唐三彩

在中国的雕塑史上占有重要的地位。从已整理出土的一千多个陶俑、陶马来看，几乎无一雷同。

兵马俑丰富而生动地塑造了多种具有一定性格的人物形象，风格浑厚，富于感人的艺术魅力，是中国古代塑造艺术臻于成熟的标志。它既继承了战国以来中国的陶塑传统，又为唐代塑造艺术的繁荣奠定了基础，起着承上启下的作用，是人类古代精神文明的瑰宝。

4. 唐三彩

唐三彩（见图4-4）是唐代陶瓷艺术中的一朵奇葩，是一种低温铅釉陶器，因为它所采用的是黄、绿、褐等色釉，所以称之为"唐三彩"。

唐三彩的诞生也是三彩釉装饰工艺的诞生，是釉彩装饰和胎体装饰结合的过程。唐三彩的造型丰富多彩，一般可以分为动物、生活用具和人物三大类，而其中尤以动物居多。

唐三彩早在唐初就输出国外，深受异国人民的喜爱。据考古界的挖掘，在丝绸之路、地中海沿岸和西亚的一些国家都曾经挖掘出唐三彩的器物碎片。这种多色釉的陶器以它斑斓的釉彩、鲜丽明亮的光泽、优美精湛的造型著称于世，是中国古代陶器中一颗璀璨的明珠。

图4-4所示的三彩马由郑振铎先生捐赠，现藏于北京故宫博物院，作品中马两耳上耸，双目圆睁，直立于托板上，表现出伫立时宁静的神态。头戴络头，身披攀胸和鞦带，上挂杏叶形饰物，马背配鞍，外包鞍袱，下衬雕花垫和障泥，尾系花结。通体施白、绿、赭三色釉。此件唐三彩作品造型准确，比例匀称，挺拔有力的四腿刻画得尤其生动。

4.1.2 瓷器作品欣赏

瓷器的前身叫作原始瓷器，它是由陶器向瓷器过渡的产物。根据现已出土的文物，早在商代中期，我国就已经出现了原始瓷器。中国真正的瓷器出现在东汉时期，瓷器结束了原始瓷器状态，进入了成熟期。我国工艺美术在六朝时期进入了瓷器时代，为在历史上强盛一时的唐朝奠定了基础。

宋代瓷器，在胎质、釉料和制作技术等方面，又有了新的提高，烧瓷技术达到完全成熟的程度。在工艺技术上，有了明确的分工，是我国瓷器发展的一个重要阶段。

宋代闻名中外的名窑很多。萧窑、耀州窑、磁州窑、景德镇集贤沐古窑、龙泉窑、越窑、建窑，以及被称为宋代五大名窑的汝、官、哥、钧、定等窑的产品都有它们自己独特的风格。

1. 宋代五大名窑——汝窑

器物制作上胎体较薄，胎泥极细密，呈香灰色，制作规整，造型庄重大方。器形多仿造古代青铜器式样。汝窑传世作品不足百件，因此非常珍贵。（见图4-5）

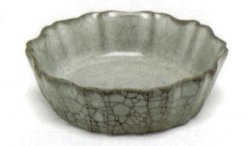

图4-5 汝窑瓷器

2. 宋代五大名窑——官窑

器物造型往往带有雍容典雅的宫廷风格。其烧瓷原料的选用和釉色的调配也甚为讲究，釉色以月色、粉青、大绿三种颜色最为流行。官瓷胎体较厚，釉面开大纹片。（见图4-6）

3. 宋代五大名窑——哥窑

哥窑历来受到收藏家、鉴赏家、考古学家等专家学者的重视和关

图4-6 官窑瓷器

注。哥窑瓷器非常珍贵，据统计，全世界只有一百余件，远少于元青花的存世数量。

哥窑瓷器最大的特征是瓷器通体开片，这些开片本是由于胎体与釉面膨胀系数不一致所致，原为瑕疵，哥窑工匠却化腐朽为神奇，熟练掌控开片的疏密和粗细，使其成为一种极美的天然纹理。开片大的称为"冰裂纹"，开片细的叫"鱼子纹"，极细碎的叫"百圾碎"，若裂纹呈黑、黄两色，则称为"金丝铁线"。（见图4-7）

4. 宋代五大名窑——钧窑

钧瓷是中国传统陶瓷烧制工艺的稀世珍品，是中国历史上的名窑奇珍，被誉为"国之瑰宝"。自宋徽宗起被历代帝王钦定为御用珍品，只准皇家所有，不准民间私藏。在宋代就享有"黄金有价钧无价""纵有家财万贯，不如钧瓷一件"之盛誉。入窑一色，出窑万彩，如夕阳晚霞，如秋云春花。（见图4-8）

5. 宋代五大名窑——定窑

定窑以烧白瓷为主，瓷质细腻，质薄有光，釉色润泽如玉。除烧白釉外还兼烧黑釉、绿釉和酱釉。造型以盘、碗最多，其次是梅瓶、枕、盒等。（见图4-9）

6. 龙泉窑

龙泉窑又称弟窑，是宋代最大的青瓷烧制中心，它开创于三国两晋，结束于清代，生产瓷器的历史长达1600多年，是中国制瓷历史最长的一个瓷窑系。龙泉窑的釉色是柔美的粉青和梅子青，晶莹可爱，釉色深沉厚润，是青瓷釉色美的顶峰，给人极高的审美享受。器物口沿和花纹凸雕隆起处因釉色薄而露出胎骨白痕，称为"出筋"。（见图4-10）

7. 青花瓷

青花瓷，是一种白地蓝花的瓷器，又称白地青花瓷，常简称青花，是中国瓷器的主流品种之一，属釉下彩瓷。青花瓷的色彩鲜明素雅，经久耐看，装饰性强，表现力强，可粗可细，能把中国绘画技法吸收进来，根据不同的需要创造复杂多样的艺术效果，丰富了瓷器审美的民族特色。青花瓷是我国古代流行时间最长、产量最大的一种瓷器。

青花缠枝牡丹纹梅瓶（见图4-11）是元代青花中的大器。在造型上，这只牡丹纹梅瓶瓷身硕大，具有明显的元朝时期的青花瓷风格。其次，细看这只梅瓶，不难发现瓶身青花花纹上带有明显的褐色斑点，这正是铁的沉淀。这件瓷器使用进口的"苏麻离"青料，发色苍翠浓艳，对比强烈。整个器形端庄稳重，堪称元代青花瓷中的绝品佳作。

8. 明成化斗彩鸡缸杯

斗彩又称逗彩，是釉下青花和釉上彩相结合的一种彩瓷。明成化年间的斗彩在历史上价值最高。逗彩的色彩鲜明亮丽，其釉上一般有三四种不同的色彩，多的达到六种以上。由于斗彩烧制成本高，一般只烧制小型精品的器物，尤其以酒杯著名。因为成化斗彩主要为宫廷玩赏而烧造，所以生产数量有限，且精工细作，在明代就已经成为极贵重的珍品。

图4-7 哥窑瓷器

图4-8 钧窑瓷器

图4-9 定窑瓷器

图 4-12 所示的明成化斗彩鸡缸杯是明成化时期景德镇御窑厂烧制的宫廷用器，明清文献中多有记载，颇为名贵。此鸡缸杯以新颖的造型、清新可人的装饰、精致的工艺而历受赞赏，堪称明成化斗彩器之典型。其胎质洁白细腻，薄轻透体，白釉柔和莹润，表里如一。杯壁饰图与形体相配，疏朗而浑然有致。

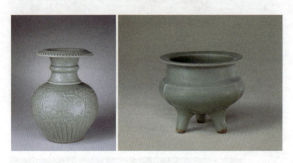
图 4-10　龙泉窑瓷器

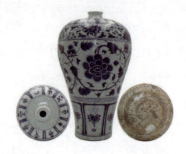
图 4-11　青花缠枝牡丹纹梅瓶

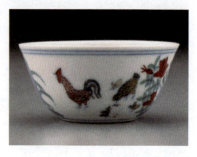
图 4-12　明成化斗彩鸡缸杯

4.2　金属工艺美术欣赏

金属的冶炼和使用，是人类进入文明时代的一个重要标志。中国金属工艺具有悠久的历史和优秀的艺术传统。商周的青铜器、战国的金银器、汉唐的铜镜、唐宋的金银器以及明代的宣德炉、明清的景泰蓝等，都是我国古代著名的金属工艺品。

青铜器（铜和锡的合金）流行于新石器时代晚期至秦汉时代。商晚期至西周早期，是青铜器发展的鼎盛时期。春秋晚期至战国，由于铁器的推广使用，铜制工具越来越少。秦汉时期，随着瓷器和漆器进入日常生活，铜制容器品种减少，装饰简单。青铜器的颜色真正做出来的时候是黄金般的颜色，因为埋在土里生锈才一点一点变成绿色的。青铜器始于夏代，商周发展到鼎盛时期，器物最为精美。

1."后母戊"青铜方鼎

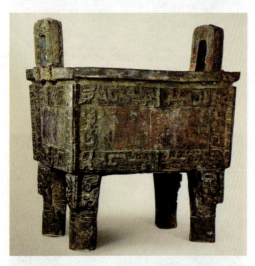
图 4-13　"后母戊"青铜方鼎

"后母戊"青铜方鼎（见图 4-13）是目前我国最大的青铜鼎，也是世界迄今出土最重的青铜器，享有"镇国之宝"的美誉。此鼎高 133 厘米，口长 112 厘米，口宽 79.2 厘米，重 832.84 千克，现存于中国国家博物馆。这个鼎有一种威严、神秘、规整、扩张感，显示出王权的威严，具有浑厚、庄重、瑰丽的艺术风格。

2. 四羊方尊

四羊方尊（见图 4-14），商朝晚期青铜器，属于礼器，祭祀用品。它是中国现存商代青铜器中最大的方尊，高 58.3 厘米，重 34.5 公斤，现藏于中国国家博物馆。

3. 莲鹤方壶

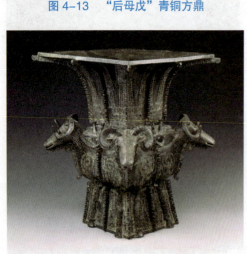
图 4-14　四羊方尊

河南博物院与北京故宫博物院，分别收藏有一件莲鹤方壶（见图 4-15），这两件莲鹤方壶原本是一对。它们硕大的器形、优雅的曲线、纯青的工艺、精美的纹饰，尤其是顶端盛开的莲瓣之中挺立展翅欲飞的仙鹤，清新隽永，令世人叹为观止。

方壶的顶盖作镂空花瓣形,中立一鹤,昂首舒翅。双耳为镂雕的顾首伏龙,颈面及腹部皆为伏兽代替扉棱。四面自颈至腹饰以相缠绕的龙,圈足饰似虎的兽,足下承以吐舌双兽,兽首有二角。造型奇特华美,为春秋青铜器中的精品。

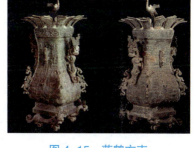

图 4-15　莲鹤方壶

4. 长信宫灯

汉代铜灯的制作进入了鼎盛时期,不仅式样繁多,而且注重功能和美观的巧妙结合,出现了不少杰作。

以河北博物院所藏西汉长信宫灯(见图 4-16)为例:灯体通体鎏金,造型为双手执灯跪坐的宫女,神态恬静优雅。灯体通高 48 厘米,重 15.85 公斤。此宫灯设计十分巧妙,宫女一手执灯,另一手袖似在挡风,实为烟管,用以吸收油烟,既防止了空气污染,又有审美价值。

长久以来,长信宫灯一直被认为是我国工艺美术品中的巅峰之作和民族工艺的重要代表而广受赞誉。考古学和冶金史的研究专家一致认为,此灯设计之精巧,制作工艺水平之高,在汉代宫灯中首屈一指。1993 年被鉴定为国宝级文物。

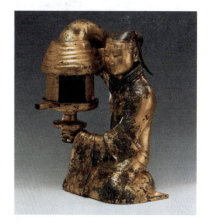

图 4-16　长信宫灯

5. 鎏金镂空花鸟纹挂链银香球

银熏球是一种随身携带或悬挂室内、放入被褥的熏香器皿。图 4-17 所示鎏金镂空花鸟纹挂链银香球,堪称唐代金银器制作中的精品,无论设计还是制作都体现了唐代工匠的杰出才华。

这件鎏金镂空花鸟纹挂链银香球,外部由上、下两个半球组成,以合页相连,并装有钩链以备开启,球上镂刻花鸟纹。球中两个相连的圆环内装有小盂,用于燃放香料。受重力和活动扣环的作用,无论香球如何翻滚转动,小盂始终保持平衡向上,火星和香灰都不会倾出。这是古人利用机械原理所做的巧妙设计。这样精巧的设计在一个小小的空间中运用自如,确实令人叹为观止。

6. 银槎杯

元代贵族统治者生活奢华,十分重视贵金属,所以金银器的制作比较发达。江南一带的金银器手工业极其发达,出现了一批名匠名师。一些大师的作品,至今未见出土,传世也极为罕见。现藏于北京故宫博物院的银质酒具"槎杯"(见图 4-18)就是元代著名金银器艺人朱碧山的传世精品。

这件银槎高 18 厘米,长 20 厘米,实为酒杯。形如老树杈枒,一个道人斜坐槎上,道冠云履,长须宽袍,双目凝视手中书卷。这件兼有传统绘画与雕塑特点的工艺品,标志着元代时期铸银工艺的技术高度与艺术水平,对于研究元代艺术发展的历史有着很大意义。

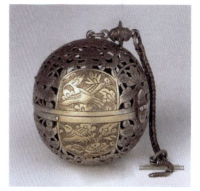

图 4-17　鎏金镂空花鸟纹挂链银香球

7. 掐丝珐琅象耳炉

景泰蓝是珐琅工艺与金属工艺的复合工艺,是明代具有代表性的一种金属工艺,正式名称为铜胎掐丝珐琅。制造历史可追溯到元代,明代景泰年间最为盛行,又因当时多用蓝色,故得名"景泰蓝"。图 4-19 所示的掐丝珐琅象耳炉圆口,鼓腹,铜镀金双象首卷鼻耳,圆足。口部天蓝色地饰十二朵红、黄、白、紫色菊花纹,每一朵

菊花的花心嵌铜镀金乳丁纹。腹部宝蓝色地饰红、黄、白三色六朵硕大饱满的缠枝莲花，腹下部饰一周红色莲瓣纹。

这件炉造型庄重古朴，纹饰简练大方，釉色鲜丽明快，掐丝细而流畅，镀金灿烂。炉的耳、足、胆均为清代补配。炉以宝蓝色珐琅做地色，这在元代珐琅器中极为罕见。

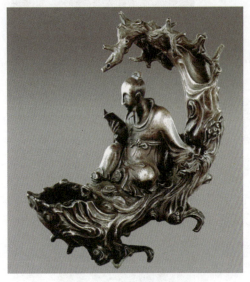

图 4-18　银槎杯

图 4-19　掐丝珐琅象耳炉

4.3　织绣工艺美术欣赏

1. 刺绣

刺绣（见图 4-20）是针线在织物上绣制的各种装饰图案的总称，是中国民间传统手工艺之一，在中国有两三千年历史。中国刺绣主要有苏绣、湘绣、蜀绣和粤绣四大门类。刺绣的用途主要包括生活和艺术装饰，如服装、床上用品、台布、艺术品装饰。

2. 丝织品

战国时期的大几何纹均以早期的小几何纹做骨架，再填以小型的几何纹。因此，纹样较为复杂，循环度也大，织造起来有一定难度。马山出土的大几何纹锦以勾连雷纹（呈 T 形）为主体，再填充中小型的菱形、杯纹、H 形、N 形及类似万字纹的纹样，图案紧凑，布局均匀。马王堆汉墓出土的丝织品如图 4-21 所示。

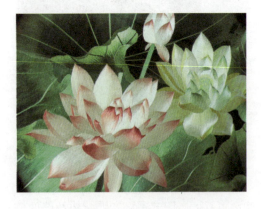

图 4-20　刺绣

印花敷彩纱

金银色火焰纹印花纱

图 4-21　马王堆汉墓出土的丝织品

4.4 漆器工艺美术欣赏

我国是最早发明漆器的国家，在世界上有"漆国"之称的美誉。用漆涂在各种器物的表面上所制成的日常器具及工艺品、美术品等，一般都称为"漆器"。

漆器是古代人们日常生活中应用十分广泛的物品，战国时期，漆树就开始大量种植，漆器工艺也就兴盛起来，独领风骚，形成长达五个世纪的空前繁荣时期。唐代的金银平脱、宋代的一色漆器、元代的雕漆、明代的百宝嵌、清代的脱胎漆器等，都是有代表性的特色名品。

1. 虎座凤鸟悬鼓

战国漆器的种类很多，色彩主要以红、黑两色为主，多为黑地红饰，装饰方法有彩绘、针刻、描金等。在湖北江陵出土的虎座凤鸟悬鼓（见图4-22）就是战国时期漆器的杰出代表。此鼓以两只昂首卷尾、四肢屈伏、背向而踞的卧虎为底座，虎背上各立一只长腿昂首引吭高歌的鸣凤，背向而立的鸣凤中间，一面大鼓用红绳带悬于凤冠之上。在这一凤与虎的组合形象中，反映了楚人崇鸣凤、向往安详的意识和征服猛兽、不畏强暴的精神。

图4-22 虎座凤鸟悬鼓

2. 双层九子漆奁

汉代的漆器，是继战国后的又一个鼎盛时期。在长沙马王堆西汉墓出土的双层九子漆奁（见图4-23），为精巧耐用的闺中之宝——化妆盒。这个漆奁由盖、上层器身及下层器身三个单独的漆盒组成。在下层的器身中有九个凹槽，每个槽里放置一个小奁，分别为椭圆形两件、圆形四件、马蹄形一件、长方形两件。漆奁各部位根据造型的不同放置不同的物品。如此分门别类，即节省空间，又协调美观，设计之巧妙，令人叹绝。

汉代漆器的造型体现了卓越的工艺美术设计思想，它从实用出发，考虑到使用的方便、放置的容积以及装饰纹样的多样统一，对当代设计有很大的启发意义。

3. 嵌螺钿人物花鸟纹漆背镜

螺钿漆器，用贝壳做材料，贝壳经过裁切、打磨成为漆器镶嵌的主要材料。在洛阳市一唐墓中出土的嵌螺钿人物花鸟纹漆背镜（见图4-24），被称为"中国最美的铜镜"。在这面铜镜镜背上，两文人坐于山石间、花树下，左侧一人弹阮，右侧一人持杯欲饮，四周配以花鸟走兽。整个宴饮图案都是以海蚌贝壳镶嵌而成。

此镜不仅装饰华丽，用料亦很考究。据考证，贝板为南海所产的夜光贝，花蕊用云南一带的琥珀，底纹敷以西亚的青金石碎粉，充分体现了唐朝文化的包容性。

图4-23 双层九子漆奁

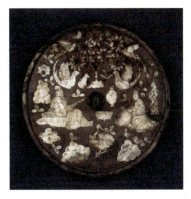

图4-24 嵌螺钿人物花鸟纹漆背镜

4. 剔犀执镜盒

剔犀是宋代创新的一种漆器，一般是两种或者三种色漆有规律地在胎体上堆积成一定的厚度，然后进行雕刻。

在江苏省出土的剔犀执镜盒（见图4-25），是现知最早的南宋剔犀实例之一。出土时内置双鱼纹执镜一面。镜盒长27厘米，直径15.4厘米，高3.2厘米。整体造型随执镜形状。盒面、柄部及周缘雕八组云纹图案。在褐色漆地上，用朱、黄、黑三色漆逐层刷漆，待积累到一定厚度后，再剔刻出云纹八组。刀口露出多层色漆，堆漆肥厚致密，运刀圆润，藏锋回旋。

图4-25 剔犀执镜盒

5. 剔红栀子花圆盘

剔红，是用朱漆在器物上涂上几十层，积累到一定厚度，再施以雕刻。元代剔红名家有张成、杨茂等人。北京故宫博物院所收藏的剔红栀子花圆盘（见图4-26），就是张成的传世作品。这个圆盘中雕刻了一朵盛开的栀子花，四个含苞待放的花蕾和花叶分布全盘，舒卷有力，层次分明，浑厚圆润，藏锋不露，质朴生动，磨工精细，是张成作品中的上乘之作。

图4-26 剔红栀子花圆盘

4.5 玉器工艺美术欣赏

中国玉器经过七千年的发展，经过无数能工巧匠的精雕细琢，经过历代统治者和鉴赏家的使用赏玩，经过理学家的诠释美化，最后成为一种具有超自然力的物品。玉已深深地融合在中国传统文化与礼俗之中，充当着特殊的角色，发挥着其他工艺美术品不能替代的作用。

由于历代玉材的不同，琢玉工具和琢玉技巧的不同，加上审美情趣和风俗习惯的不同，玉器的用途和所扮演的角色不同，每个时期玉器的造型及主体风格也是各不相同的，千姿百态，竞相争艳。

1. 红山玉龙

新石器时代初期，以石器作为当时生活、生产工具的制作材料，其中那些纹理细密、色泽晶莹的石头用作装饰品，这就是起初的玉器。到了后期，玉器才从石器中分离出来，成为工艺品。

中国玉器一开始，就带着诸多神秘的色彩。最具代表性、最珍贵的就是一个钩形玉龙（见图4-27），曾有"中华第一龙"的美誉。它是用整块墨绿色的软玉雕成，长26厘米，身体蜷曲呈"C"字形，全身上下光素无纹，通体琢磨，较为光洁。没有肢爪，符合早期龙的形象。

考虑到玉龙形体硕大，且造型特殊，因而它不是一般的饰件，而很有可能是同我国原始宗教崇拜密切相关的礼制用具。

2. 玉螭凤云纹璧

春秋战国时期的玉器在中国玉器发展史上占有极为重要的地位。这一时期的玉器，不仅数量众多，玉质上乘，而且新创了不少优美器形。

图4-28所示的玉螭凤云纹璧就是战国时期玉器的杰出作品。此璧为新疆和田白玉制。璧两面各饰勾云纹六周，勾云略凸起，其上再刻阴线成形。璧孔内雕一螭龙，兽身，独角，身侧似有翼，尾长并饰绳纹。璧两侧各雕一凤，长身，头顶出长翎，身下长尾卷垂。此玉璧不仅螭龙、凤鸟造型生动，璧表面的纹饰也不同于一般作品，没有采用常见的谷纹、蒲纹、乳丁纹，而是采用了勾云纹，使其与螭龙、凤鸟的搭配更为和谐，且加工精致。目前所见的战国玉璧中此件玉璧最为精致。从样式上判断，此器应是佩挂于人身上的大型组佩中的主要饰件，佩戴

者应具有很高的社会地位。

3. 玉勾云纹灯

玉勾云纹灯（见图4-29）是收藏于北京故宫博物院的战国时期玉器。此玉器白玉质，有褐色沁。灯盘中心凸雕一五瓣团花为灯芯座。盘外壁和灯柱上部饰勾云纹，内壁及灯柱下部饰勾连云纹，底座饰柿蒂纹、云纹等。座、柱、盘分别由三块玉雕成，嵌粘密实，纹饰精美，富有层次感，显示出精湛的雕刻技术。造型设计独具匠心，灯柱上部处理成三棱形，下部为圆柱形并收腰，于简单流畅的造型中又显露出丰富的变化。目前所知，此灯为孤品。

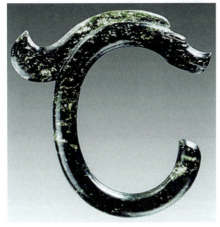
图4-27　红山玉龙

图4-28　玉螭凤云纹璧

图4-29　玉勾云纹灯

4. 渎山大玉海

中国玉雕史上第一件真正的巨型玉雕作品，就是元代琢制的渎山大玉海（见图4-30），现藏于北京北海团城承光殿前玉瓮亭中。《国家人文历史》将渎山大玉海评为镇国玉器之首。

渎山大玉海是一件巨型贮酒器，是元世祖忽必烈在1265年令皇家玉工制成，意在反映元初版图之辽阔，国力之强盛。它重达3500千克，玉料为中国四大名玉之一的独山玉。整个玉器高70厘米，长182厘米，宽135厘米。它是由整块青黑色玉雕琢而成，上面有浮雕海龙、海马、海鹿等海兽及海内景物，形态生动，气势磅礴，是元代玉雕匠人的经典之作。

5. "桐荫仕女"玉雕

明清时期是中国玉器工艺的鼎盛时期，当时的玉器千姿百态、造型各异。其玉质之美，琢工之精，器形之丰，作品之多，使用之广，都是前所未有的。

图4-31所示的"桐荫仕女"玉雕所反映的是美丽的江南庭院景致：上面是数轮圆筒瓦，微微下垂，庭院西侧垒筑皱、漏、瘦、透的太湖石，垒石周围树蕉丛生，繁密茂盛，一幅迷人的江南园林的安谧景象。谁能想到，这件精美的玉器，竟由一块废料琢成。这原是一块黄白色的整材已雕成玉碗的和田玉，余弃的废料既有裂痕（后经匠师巧妙处理成门缝），又有橘黄色的玉皮子（匠师把它琢成梧桐、蕉叶与覆瓦、垒石），经匠师化拙为巧、鬼斧神工的处理，终成一件价值连城的珍品。

6. 大禹治水图玉山

清乾隆时期平定西域，打通了和田玉内运的通路，使和田玉大量运进内地，促进了玉器工艺的迅速发展，出现了我国古代玉器史上最为昌盛的时代，也是我国玉文化的第三个高峰。

大禹治水图玉山（见图4-32），是中国玉器宝库中用料最多、运路最长、花时最久、费用最高、雕琢最精、器形最巨、气魄最大的玉雕工艺品，也是世界上最大的玉雕珍品。玉上雕有峻岭、瀑布、古木苍松。在山崖峭壁上，成群结队的劳动者在开山治水。玉雕工匠巧妙地结合了材料的原有形状，灵活安排山水人物，在山巅浮云处，还雕有几个雷公模样的鬼怪，仿佛在开山爆破，使这件描写现实的作品，具有了浪漫主义的色彩。大玉于乾

隆四十六年（1781年）发往扬州，至乾隆五十二年玉山雕成，共6年时间。

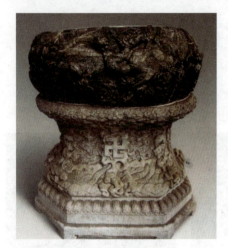

图 4-30　渎山大玉海

图 4-31　"桐荫仕女"玉雕

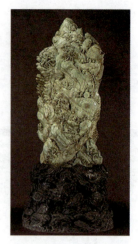

图 4-32　大禹治水图玉山

4.6　家具工艺美术欣赏

中国古代家具发展历史悠久，是一部"木头构创的绚丽诗篇"，具有强烈的民族风格。家具作为一种器物，不仅仅是单纯的日用品和陈设品，它除了满足人们的起居生活需要外，还具有丰富的文化内涵。

1. 黑漆嵌螺钿龙戏珠纹香几

明代有室内焚香的习俗，香几就是承置香炉的家具。香几多为圆形，腿足一般弯曲得较为夸张。香几一般成组或成对出现。佛堂中有时五个一组用于陈设，有时也可单独使用。

黑漆嵌螺钿龙戏珠纹香几（见图 4-33）是黑漆表里，海棠式几面，鹤腿象鼻式足，落在须弥座式几座上。几面嵌螺钿，彩绘单龙戏珠，周边饰折枝花卉纹。边缘沿板均开光，彩描折枝花纹。束腰上浅浮雕如意云头纹，上彩绘折枝花纹。腿上部嵌螺钿，彩绘龙戏珠纹，下部彩绘折枝花纹。几面圆形开光内绘鱼藻纹，外圈饰折枝花纹。腿牙内侧刀刻"大明宣德年制"款。

2. 紫檀藤心矮圈椅

圈椅是明式家具典型的式样，椅圈自搭脑处顺延而下成扶手，背板呈"S"形，饰以小浮雕，椅面之下设壶门券口，底枨采用步步高赶枨法，这些都是典型的明式家具特征，是实用性与科学性的统一体。

图 4-34 所示的紫檀藤心矮圈椅是紫檀木制，曲线形光素靠背板，扶手外拐，镰刀把式联帮棍，藤心座面。座盘下三面饰券口壶门，壶门边缘起阳线，圆腿直足无束腰。

此种腿足高度矮于靠背的圈椅所存极少，其功能或为富贵人家的儿童使用，或置于轿中使用，又称轿椅，是明式家具中较别致的一类。

3. 黄花梨龙首衣架

衣架为卧室家具，脱下的衣物可搭在搭脑和中牌子的横杆上。因古代皆穿长袍，所以衣架也做得较高而使衣物不至垂地。图 4-35 所示的黄花梨龙首衣架造型简洁明快，合乎实用，装饰纹样具有鲜明的皇家风格。

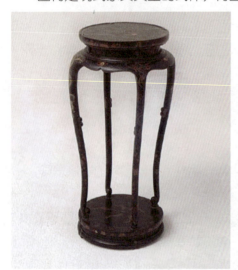

图 4-33　黑漆嵌螺钿龙戏珠纹香几

衣架搭脑两端雕出须发飘动的龙首，中牌子上分段嵌装透雕螭纹绦环板。立柱下端有透雕螭纹站牙抵夹，如意云头式抱鼓墩。中牌子下部和底墩间原有横枨和棍板，现尚存被堵没的榫眼痕迹。

4. 黄花梨十字连方罗汉床

罗汉床是由汉代的榻逐渐演变而来的。榻，本是专门的坐具，经过五代和宋元时期的发展，形体由小变大，成为可供数人同坐的大器具，已经具备了坐和卧两种功能。后来又在座面上加了围子，成为罗汉床。

图 4-36 所示的黄花梨十字连方罗汉床，床身通体以黄花梨木制成，床围以十字连方的形式攒成。后背上层双横梁，中间以矮佬分为数格，镶嵌带有梭形开光洞的绦环板，唯两端的绦环板没顶到头，怀疑是后来改的。屉面下带束腰，壶门式牙条，边沿起线并与腿子里口边缘交圈。拱肩三弯腿，外翻云纹足。此床造型简练舒展，上繁下简，相互呼应，具有浓厚的明式家具的风格特点。

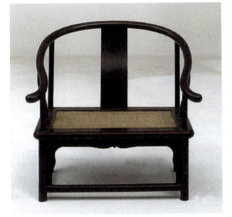
图 4-34　紫檀藤心矮圈椅

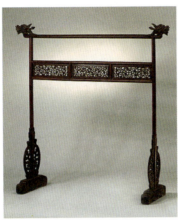
图 4-35　黄花梨龙首衣架

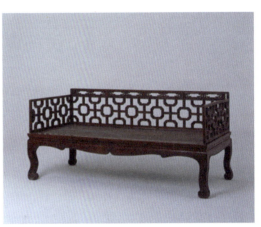
图 4-36　黄花梨十字连方罗汉床

4.7　牙角器、玻璃器工艺美术欣赏

牙雕镂刻深峻，加以茜色，多层透雕的绣球和楼阁、龙凤船等是其名作。牙丝编织是广东牙雕业特技之一，象牙席和牙丝团扇可反映其成就。清宫造办处牙作，从苏州、广州招募施天章、叶鼎新、陈祖璋、李裔唐、萧汉振、黄振效、杨维占、顾彭年、陈观泉等名工为皇家服务。象牙雕《月曼清游》册是其代表。明代犀角雕刻简古朴拙，清代则工整细致，多染色烫蜡，唯内廷犀角杯不加染烫，保留本色。犀角雕刻名家有鲍天成、濮仲谦、尤通、尤侃等人。康熙年间尤通善制犀角杯，人称"尤犀杯"。（见图 4-37）

明代设御用玻璃作坊，生产玻璃"青帘"，用作坛庙窗帘。清代玻璃产于颜神镇和广州、苏州等地，雍正十二年，博山设县，以颜神镇为治所，此后所产玻璃，世称博山琉璃，其产品行销全国。北京料器业从博山购买玻璃料条，烧制各种料器。康熙年间，创"套料"，即"白受采"或"兼套"。晚清又创内画壶，有名家周乐元、叶仲三等。

清宫于康熙三十五年成立了皇家玻璃厂，初期从广州招募玻璃匠进内廷烧造玻璃器，雍正以后以博山玻璃匠取代广州匠人。乾隆初年欧洲传教士玻璃匠汪执中、纪文两人进内廷烧造玻璃器，完成了圆明园西洋楼吊灯等巨大工程。现存玻璃厂产品有炉、瓶、罐、盆、钵、盘、碗、鼻烟壶等器物。颜色有涅白、砗磲白、浅黄、娇黄、雄黄、亮茶、亮茶黄、月白、宝蓝、空蓝、亮浅蓝、亮深蓝、豆青、亮深红、亮玫瑰红、亮宝石红、珊瑚红、豇豆紫、浅紫、亮深紫、桃红、绿、粉绿、翡翠绿、水晶、茶晶、黑等 20 余种。另有金星料、绞丝、夹金、夹彩等复色玻璃，并使用描彩、描金、泥金、珐琅彩、套料、隐起、阴刻等装饰手法。古月轩据传是以珐琅书写"乾隆年制"款、题诗印章和彩绘图案的玻璃器，但迄今未见传世之物。道光年间，玻璃烧造技术下降，从咸丰起内

廷仅制素玻璃器，1911年随清亡而告终。（见图4-38）

图4-37 象牙雕《月曼清游》册、犀角雕

图4-38 玻璃器

4.8 民间泥玩、皮影、风筝工艺美术欣赏

中国民间泥玩（见图4-39）的出现，可以追溯到5000～6000年前的新石器时代。民间泥玩是指以捏、塑、堆、纳等方法为主制作的民间艺术品，其内容包括泥塑、面塑、陶塑、糖塑、米粉捏制品、纸浆拍塑等造型艺术。塑作类艺术还常结合彩绘装饰方法，在塑形后再施以彩绘，以增加艺术品的欣赏性、象征性和吉庆祥和的气氛。

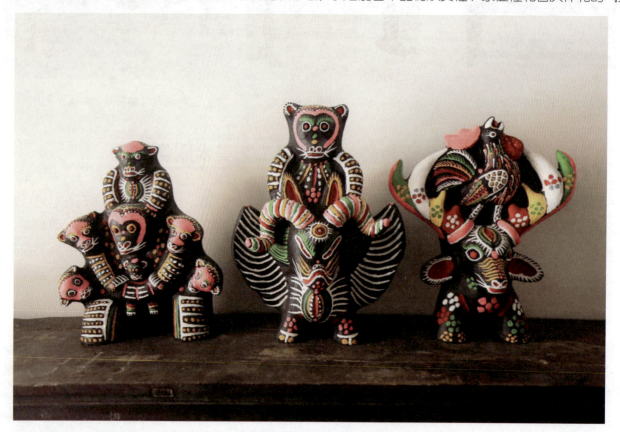

图4-39 民间泥玩

皮影（见图4-40）是对皮影戏和皮影戏人物制品的通用称谓。皮影是我国出现得最早的戏曲剧种之一，戏中"影人"是根据剧中角色和衬景的设计，用驴皮或牛皮、羊皮经刮制、描样、雕镂、着色、烫平、上油、订缀而成。人物脸谱和服饰造型生动形象，或纯朴粗犷，或细腻浪漫，或夸张幽默。再加上流畅的雕镂、艳丽的着色，达到了通体剔透、四肢灵活的艺术效果。"影人"在艺人的操纵下，靠灯光透射映到白色布幕上，随着乐器伴奏和唱腔配合，便成为"一口叙述千古事，双手对舞百万兵"的艺术形象。

风筝（见图4-41）由古代劳动人民发明于中国东周春秋时期，至今已2000多年。相传墨翟以木头制成木鸟，研制三年而成，是风筝的起源。后来鲁班用竹子改进墨翟的风筝材质，进而演变成为今日的多线风筝。传"墨子为木鸢，三年而成，蜚一日而败"。

到南北朝时，风筝开始成为传递信息的工具。从隋唐开始，由于造纸业的发达，民间开始用纸来裱糊风筝。到了宋代的时候，放风筝成为人们喜爱的户外活动。宋人周密在《武林旧事》中写道："清明时节，人们到郊外放风鸢，日暮方归。""鸢"就指风筝。北宋张择端的《清明上河图》、宋苏汉臣的《长春百子图》里都有放风筝的生动景象。

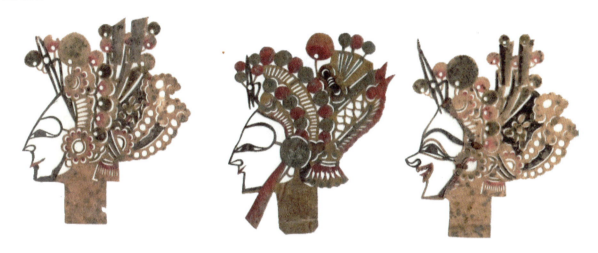

图4-40 皮影

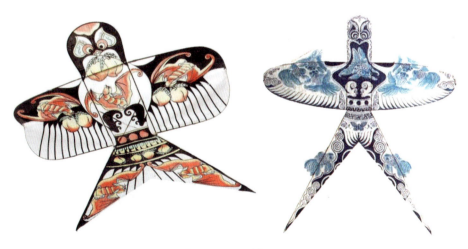

图4-41 风筝

第 5 单元
绘画艺术欣赏

■ **学习目标：**

了解绘画艺术的基本知识、绘画艺术的分类，掌握绘画艺术的表现手法和构成要素。了解各类绘画艺术的特点，了解绘画技巧。重点学习中外绘画艺术名家名作以及绘画的风格流派。

■ **知识目标：**

掌握绘画艺术的分类，了解绘画艺术的基本特点和历史发展过程。

■ **能力目标：**

识别各种绘画形式作品，掌握各种形式绘画的基本表现技法，提升对绘画艺术的审美能力。

■ **情感目标：**

培养对绘画艺术的兴趣，提高对绘画艺术的欣赏能力、辨析能力，提升对绘画艺术的热爱与创新。

美术一词来源于拉丁语 ars，原义是指一种技能和本领。到 18 世纪中期，基于美的艺术概念体系正式建立，艺术成了审美的主要对象。法国艺术理论家巴托认为，"美的艺术"包括绘画、音乐、诗歌、雕刻和舞蹈五种艺术形式。巴托为现代意义上的艺术确立了一个全新的、统一的原则——美的原则。美术是人类艺术中最主要的种类之一，也是一种十分古老的艺术形式。古今中外的美术门类丰富多彩、形态各异，但在性质等方面又具有一定的相似性和共同性，集中统一于美术的总体特征之中。

美术在广义上一般包括绘画、工艺美术、雕塑、建筑、设计、雕刻等几大门类，每个门类又都可以细分为许多品种，如绘画又可以分为壁画、国画、版画、西画、装饰画等，这是按照它们所使用的物质材料及其制作方法的不同来划分的。

5.1 壁画艺术的特点与欣赏

5.1.1 壁画的概念

壁画主要是指装饰壁面的画，就是用绘制、雕塑及其他造型手法或工艺手段，在天然或人工壁面上制作的画。古代壁画多分布在宫殿、寺观、石窟、陵墓等建筑物中，随着现代建筑形式、风格及科学技术的发展，壁画的内容和形式也都发生了相应的变化。壁画既具有意识形态方面的功能，又具有建筑的装饰与美化功能。

5.1.2 新石器时代及夏商周壁画

壁画是人类最早的艺术创造之一，考古资料显示，中国新石器时代的壁画发现两例。一是辽宁牛河梁红山文化女神庙中出土的壁画残片，是目前已知最早的壁画，残片上有用赭、红、黄、白等色绘制的三角纹和勾连纹。二是宁夏固原齐家文化遗址中出土的用红彩绘制的几何纹壁画残片。

夏商周时期的壁画遗迹，目前仅发现三例。一是河南安阳殷墟小屯商代建筑遗迹出土的一块残墙皮，上绘有

对称的红色几何图案和黑色圆点纹。二是陕西扶风杨家堡四号西周墓发现有白色二方连续菱格纹和宽带纹壁画残迹。三是河南洛阳西郊一号战国墓墓圹四壁和墓道两壁发现有由红、黄、黑、白四色构成的宽带纹和细线纹。

5.1.3 秦汉壁画

1. 秦汉宫殿壁画

20世纪70年代，在陕西咸阳秦宫遗址中出土了大量壁画残片，其中宫殿两壁残留有车马出行、迎宾仪仗、楼阁建筑、树木花草等图像以及几何装饰图案。壁画色彩丰富，以黑、红、褐为基调色，并配以白、黄、蓝、绿等色。汉代宫殿、庙堂壁画的题材主要是圣贤、烈士、功臣、名将等人物肖像，其创作主旨在于存鉴戒、省后世。除此之外，也有描绘神仙灵异的壁画。

2. 汉代墓室壁画

汉代墓室壁画非常繁荣、鼎盛，主要分布于河南、陕西、河北、甘肃、辽宁、安徽、四川、江苏等地，主要集中在中原及周边地区。

1）西汉前期的墓室壁画

河南永城芒砀山的汉梁共王墓是西汉前期一座大型崖洞墓，主室顶部绘有一条5米长的巨龙，龙一侧为朱雀，一侧为白虎，龙嘴里还衔一怪鱼，其间穿插云气纹，四周边框用几何纹装饰。整幅壁画散发出强烈、浓重的装饰气息（见图5-1）。

2）西汉后期的墓室壁画

图5-1　梁共王墓壁画

西汉后期的壁画墓集中发现于河南洛阳。西汉后期的墓室壁画主要表现为阴阳五行图式下的天堂仙界和镇墓辟邪图像，其表现主题为引魂升天。卜千秋墓主室后壁绘辟邪厌胜的青龙、白虎和猪头神，墓顶绘有日、月、伏羲、女娲、持节羽人等图像（见图5-2）。

3. 秦汉壁画的艺术特点和成就

一是题材广阔、内容充实，图像涉及当时社会生活和思想信仰的各个领域；二是想象丰富、设计巧妙，作品在整体构思和局部创意上均体现出了丰富的想象力和创造力；三是布局严谨、构图饱满、布局合理，图像主次分明，构图疏密得当，物象错落有致；四是善于扬长避短，在尚不能精确描绘人物的情况下，通常采用夸张变形的手法来表现人物的动态神情，其造型简洁概括、稚拙朴实、生动传神；五是线条丰富多样，表现力度增强，婉转流畅、抑扬顿挫、简洁概括；六是色彩丰富和谐，或浓重沉稳，或清新明亮，或热烈奔放，色彩轻重、浓淡、冷暖关系的处理协调。

图5-2　卜千秋墓壁画

5.1.4 三国两晋南北朝壁画

1. 墓室壁画

魏晋壁画墓集中分布于辽东的辽阳和辽西的朝阳两地。壁画内容有车骑出行、宴饮庖厨、属吏侍者、宅邸建筑、门卒、门犬等。图像内容、布局结构、表现形式与当地汉魏之际壁画墓基本一致。朝阳东晋十六国壁画墓直接受辽东的影响，总体风格面貌与辽阳曹魏和西晋墓壁画一致。北齐娄睿墓壁画如图5-3所示。

2. 石窟壁画

敦煌莫高窟始建于十六国的前秦时期，北朝至唐为鼎盛期。莫高窟窟型主要有禅窟、中心柱窟和覆斗顶窟三

图 5-3 北齐娄睿墓壁画

类,窟内现存历代壁画 45 000 余平方米。壁画热烈奔放,其颜色轻重、浓淡、冷暖关系的处理非常自然得当。壁画题材内容丰富,包括佛、菩萨、伎乐、飞天、供养人以及佛传、本生和因缘故事。

5.1.5 隋唐五代壁画

1. 隋唐五代墓室壁画

唐代是中国古代墓室壁画发展的鼎盛期,其创作数量之多、规模之大、水平之高,可谓空前绝后。目前发现这一时期的壁画墓 100 座左右,主要分布于陕西西安、咸阳、三原、礼泉、乾县、富平、蒲城等地。此外,山西太原、宁夏固原、新疆吐鲁番、北京、湖北安陆和郧阳区、重庆万州区、广东韶关、浙江临安也有少量发现。以陕西最为丰富,多达 80 余座。年代较早的李寿墓壁画分层布局,过洞、天井出行仪仗图中绘有 200 余人,墓道两壁狩猎图长约 6 米,场面宏大,气势恢宏。

2. 隋唐五代石窟壁画

隋唐五代石窟壁画主要集中在新疆和甘肃地区,新疆拜城克孜尔石窟、吐鲁番伯孜克里克石窟群、库车库木吐喇石窟、森木塞姆石窟,甘肃敦煌莫高窟、榆林窟、五个庙石窟、永靖炳灵寺石窟、天水麦积山石窟等多处石窟都或多或少地保留有隋唐五代时期的壁画。其中,数量最多、绘画水平最高、艺术成就最突出的当首推敦煌莫高窟壁画。

唐代壁画的题材内容空前丰富,构图、造型、线描、晕染技巧均达到了前所未有的水平。大场面构图的把握、复杂内容的组织、空间结构的处理、层次景深的描绘等都有了明显提高。人物造型丰满圆润、写实逼真、个性鲜明。佛、菩萨、弟子、飞天等衣饰流畅,情态丰腴浓丽、雍容华贵,世俗化特征和生活化色彩越来越浓郁。线条概括洗练、灵动飘逸;色彩或高贵典雅或富丽华美。

3. 隋唐五代寺观壁画

隋唐洛阳、长安等地寺观壁画非常兴盛,创作规模宏大,名家大师云集。隋代的展子虔、董伯仁,唐代的阎立本等许多知名画家都参与过寺观壁画绘制。其中有些画家犹以寺观壁画见长,吴道子一生创作的寺观壁画就多达 300 余幅。

隋唐五代寺观壁画近乎颓毁殆尽,然而唐代裴孝源《贞观公私画录》、朱景玄《唐朝名画录》、段成式《寺塔记》、张彦远《历代名画记》以及宋代黄休复《益州名画录》等画史却留下了关于隋唐五代寺观壁画创作的珍贵史料,从中依然可以窥见当时寺观壁画创作的繁荣与辉煌。

5.1.6 宋元壁画

两宋时期的壁画创作主要体现在寺观壁画和墓室壁画两个方面,画风在承袭唐代吴道子的基础上,别具特色。

宋代统治者对佛教、道教均采取保护政策,寺观壁画虽缺乏唐代那样宏伟的气势,但仍然保持了相当规模。宋初时南唐、西蜀两地的宗教画家相继来到开封,并与中原的画家会合,形成一支庞大的壁画创作队伍,而绘制寺观壁画也成为宫廷画家、民间工匠竞相献艺的重要机遇。

元代的统治者对宗教采取利用保护的政策,喇嘛教受到高度尊崇,道教亦有显赫的地位,寺观规模不断扩大,所以宗教壁画仍显示出相当的规模。绘画用色比较沉滞暗淡,很少用红色。在技法上开始采用淡彩浓墨的湿壁画法,设色清淡典雅。

5.1.7 明清壁画

明清壁画与唐宋盛期相比，无论是绘制技巧、作品气度，还是画作数量与质量，皆已呈现明显的衰退。这是由于卷轴画的兴起，使人们的绘画欣赏对象和趣味发生了转移；同时由于封建社会后期国家财力的限制，营建宫殿和公共设施的规模大不如前，民间工匠逐渐丧失了展示自己才华的舞台。

虽然明清工匠由于过分倚重古代流传下来的粉本致使在风格样式上保守僵化，题材大多以沿用传统的宗教故事为主，然而明清壁画创作在前人的基础上，尚有新变，体现出时代的特征。明清时期寺庙、道观、宗祠、会馆、戏台等公用建筑的壁画题材中出现了迎合市民欣赏趣味的世俗神祇、戏曲故事与民间传说；清代的宫廷壁画出现了民间的小说戏曲题材，在技法上传统的民间画法与西洋绘画技巧相融合而有新趣。

5.2 国画艺术的特点与欣赏

5.2.1 国画的概念

中国古代并没有"中国画"这一概念，随着近现代西画东渐的展开，新画种的大量出现，中国画作为中国自有绘画的专指而出现，以示中外绘画的区别，将中国的绘画称为"中国画"，简称"国画"。

国画主要指的是画在绢、宣纸、帛上并加以装裱的卷轴画。国画是中国的传统绘画形式，是用毛笔蘸水、墨、彩作画于绢或纸上。工具和材料有毛笔、墨、国画颜料、宣纸、绢等，题材可分人物、山水、花鸟等，技法可分具象和写意。表面上，中国画是以题材分为这几类，其实是用艺术表现一种观念和思想。所谓"画分三科"，即概括了宇宙和人生的三个方面：人物画所表现的是人类社会，人与人的关系；花鸟画则是表现大自然的各种生命，与人和谐相处；山水画所表现的是人与自然的关系，将人与自然融为一体。

5.2.2 人物画

人物画是以人物形象为主体的绘画之通称。我国的人物画，历史悠久。东晋时的顾恺之专画人物画，在我国绘画史上第一个明确提出"以形写神"的主张。

顾恺之，东晋最重要的画家。出身士族，精通诗文书画，性情痴黠各半，时称"虎头三绝"——才绝、画绝、痴绝。顾恺之的人物画强调传神，尤其注重眼睛的刻画。据记载，他画人物曾数年不点睛，人问其故，回答说："四体妍蚩，本无关于妙处，传神写照，正在阿堵中。"他还曾说"画'手挥五弦'易，'目送归鸿'难"，可见他已深刻地意识到眼睛对于刻画人物精神气质的重要性。相传为顾恺之作品的摹本有《列女仁智图》（见图5-4）、《女史箴图》（见图5-5）。

唐代阎立本擅长人物画。阎立本秉承家学，尤善绘画，是初唐极受重视的宫廷画家。他工于写真，多以政治历史事件及帝王、功臣、贵族为题材，他的绘画可以说是对唐王朝的颂歌。他的作品《步辇图》（见图5-6）记录了吐蕃赞普松赞干布与唐文成公主的通婚事件，画面描绘的是唐太宗接见吐蕃使者禄东赞的情景。

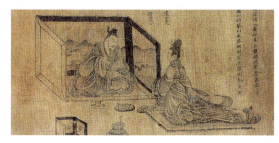

图5-4 《列女仁智图》（绢本设色）

图5-5 《女史箴图》（绢本设色）

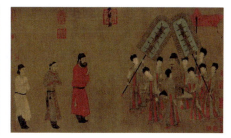

图5-6 《步辇图》（绢本设色）

唐以后的人物画，有五代南唐顾闳中的《韩熙载夜宴图》，北宋李公麟的《维摩诘像》，南宋李唐的《采薇图》、梁楷的《太白行吟图》，元代王绎的《杨竹西小像》，明代仇英的《汉宫春晓图》等。中国的人物画，是中国画中的一大画科，出现较山水画、花鸟画早，大体分为道释画、仕女画、肖像画、风俗画、历史故事画等。人物画力求人物个性刻画得逼真传神，气韵生动、形神兼备。其传神之法，常把对人物性格的表现，寓于环境、气氛、身段和动态的渲染之中。

5.2.3 山水画

山水画是以描绘山川自然景色为主体的绘画。山水画俗称风景画、风光画或彩墨画，是专门的艺术学科，历史悠久。

山水画在魏晋、南北朝已逐渐发展，但仍附属于人物画，作为背景的居多；隋唐时期，山水画不但独立出来，而且形成青绿山水和水墨山水两种风格迥异的流派。展子虔、李思训、李昭道是青绿山水流派的代表，如李思训的《江帆楼阁图》（见图5-7）、李昭道的《明皇幸蜀图》（见图5-8）；王维是水墨山水流派的代表画家。

五代、北宋山水画大兴，以董源、巨然为代表的南派山水和荆浩、关仝所领衔的北派山水亦各善其能。

北宋初期著名的山水画家有李成、范宽，他们也是中国山水画发展史上"百代标程"的重要人物。李成有文学才能并擅长绘画，但因身逢五代乱世，始终抑郁不得志，故而寄情书画，并借此为生。范宽，他的山水画初以五代荆浩、关仝及北宋李成等北派山水传统为师学榜样，继而领悟到"前人之法，未尝不近取诸物，吾与其师于人者，未若师诸物也"。李成、范宽的作品常作崇山峻岭，以顶天立地的构图凸显雄伟壮观的山水形象（见图5-9、图5-10）。

图5-7 《江帆楼阁图》

图5-8 《明皇幸蜀图》

图5-9 《晴峦萧寺图》 李成

图5-10 《溪山行旅图》 范宽

5.2.4 花鸟画

花鸟画是指用笔墨和宣纸等传统工具，以花、鸟、虫、鱼等动植物形象为描绘对象的一种绘画。魏晋南北朝之前，花鸟作为中国艺术的表现对象，一直是以图案纹饰的方式出现在陶器、铜器之上。那时候的花草、禽鸟和一些动物具有神秘的意义，有着复杂的社会意蕴。

人类早期对花鸟的关注，是孕育花鸟画的温床。史书记载，魏晋南北朝时期已有不少独立的花鸟画作品，其中有顾恺之的《凫雁水鸟图》、史道硕的《鹅图》、顾景秀的《蝉雀图》、萧绎的《鹿图》等。可以说明这一时期的花鸟画已经有了一定的规模。虽然如今看不到这些原作，但是通过其他人物画的背景可以了解到当时的花鸟画已具有相当高的水平，如顾恺之《洛神赋图》中的飞鸟等。

五代花鸟画更为成熟，出现了以西蜀黄筌和南唐徐熙为代表的花鸟画家，他们极具个性的风格样式，对后来的花鸟画发展产生了重要影响。黄筌的花鸟画多取材于宫中的珍禽瑞兽、奇花异草，以勾勒设色法描绘，即以精细的墨线勾出轮廓，然后赋色，形成工致富丽、细腻逼真的画风，体现了宫廷的审美趣味，有"黄家富贵"之称。黄筌写真技巧高超，善于把握动植物的生动情态，所绘物象几欲乱真。

两宋时期花鸟画得到空前发展，宫廷的趣味、民间的好尚以及文人士大夫阶层特立独行的艺术宗旨都成为花鸟画领域演变进程中的推动力。两宋时期的花鸟画画法是先以工细的线条勾出轮廓，然后层层渲染，敷以重色，最终达成细腻精工而富丽华贵的风格。

北宋初期，以黄筌、黄居寀父子为代表的绘画风格成为宫廷花鸟画创作的主流，由此确立起的"黄氏体制"影响了宋代宫廷 90 余年，甚至一度成为皇家画院评鉴优劣、录用舍去的标准。黄居寀的传世作品《山鹧棘雀图》（见图 5-11）与乃父的《写生珍禽图》（见图 5-12）风格一脉相承。

明清时期是中国花鸟画迅速发展的阶段，也是中国花鸟画逐步写意化的关键时期。花鸟画创作代表了明代宫廷绘画的主要成就，既有统一的追求又呈现出多样化的面貌。在风格上他们都沿用了宋代画法而又有新的变化。主要是以饱满的构图、恢宏的尺幅以及强劲的笔势塑造出饶有生意的花鸟形象，并推动了中国花鸟画向写意化的发展。

明末清初的花鸟画坛呈现出多样化的体貌，其中既有陈洪绶的古拙，也有恽格的妍润，更有八大山人、石涛的纵横睥睨。

陈洪绶的花鸟画与其人物画并无二致，皆具奇傲古拙之气。作品多以古梅、奇石入画，造型设色折中雅俗而富于装饰趣味，在晚明花鸟画中别具一格。《荷花鸳鸯图》笔法粗健，风格俊伟，是其早年之作；《梅石图》笔墨含蓄，反映了画家中年画风的变化。石涛的花鸟画以笔墨豪放著称，代表了清初写意花鸟画的发展水平。石涛在继承徐渭大写意花鸟传统的同时，能够在墨色淋漓中传达出自然的勃勃生机，彰显自由率真的艺术精神。所画花果兰竹，行笔爽利，水墨淋漓，峭拔流畅。八大山人的花鸟画更富个性，上承林良、沈周、徐渭之笔墨，却能借古开今，自出性灵。其作品大多缘物抒情，以象征手法表达寓意，将物象人格化，借笔墨表现自己倔强、傲岸的性格，抒发愤世嫉俗之情。故而八大山人笔下的花鸟形象，夸张变形，磊落峥嵘，简括凝练。构图以取势为主，大开大合，虚实结合。笔情纵恣，不拘成法，以书法之笔入画，千变万化，转折处提按顿挫，富有节奏感。其代表作有《河上花图》《安晚帖》。

图 5-11　《山鹧棘雀图》

图 5-12　《写生珍禽图》

5.3　版画艺术的特点与欣赏

5.3.1　版画的概念

版画是指主要由艺术家构思创作并且通过制版和印刷程序而产生的艺术作品，具体来说是以刀或化学药品等在木、石、麻胶、铜、锌等版面上雕刻或蚀刻后印刷出来的图画。

版画艺术在技术上是一直伴随着印刷术的发明与发展的。古代版画主要是指木刻，也有少数铜版刻和套色漏印。独特的刀味与木味使它在中国文化艺术史上具有独立的艺术价值与地位。20 世纪 30 年代以前的版画仍然是复制版画，自 1931 年起，由鲁迅倡导新兴木刻，才开始有了我国创作版画的史页。新兴版画和古代复制版画不仅在制作技术上有很大差异，而且在作为艺术的功能与现实意义上也有质的区别。

5.3.2 木版画

1. 木版画的发展史

木刻版画有 1000 年以上的历史，最早可能产生于隋唐之际。现在看到的晚唐咸通九年《金刚经》木刻卷首画，说明在 9 世纪中叶，中国的木刻复制版画已经达到相当熟练的水平。创作版画作为一种独立的艺术创作，在西方也早就存在。在欧洲，16 世纪的丢勒以铜版画和木刻版画复制钢笔画。到 17 世纪的伦勃朗，铜版画已从镂刻发展到腐蚀，进入创作版画阶段。木刻版画则由 19 世纪的比维克创造以白线为主的阴刻法，而摆脱了复制的羁绊，进入创作版画的领域。如今木版画成了一种非常流行的家居装饰品。

2. 木版画艺术造型的特点

木刻版画属于间接性的艺术形态，使用木刻刀刻画出痕迹，并对线的结构进行调整，以将木刻版画的艺术感染力突显出来。在木刻版画的造型设计上，线条用于版画的肌理结构塑造。这些线条贯穿于整个的木刻版画造型设计中，使原本生硬的图形纹路变得更有韵律。木刻版画中传统的艺术线条在创作中会出现各种变体，令观众产生无限的想象力。那种来自线条的瞬间感觉，可谓是木刻版画思想的表达，也是创作者精神意识的体现。所以，木刻版画以其丰富的视觉效果使得版画的构图更具有审美力，同时也是版画家个性创作的语言。在木刻版画艺术创作中，平面构成运用越来越多，使得木刻版画的艺术凝聚在立体造型的探索上。

木版画如图 5-13、图 5-14 所示。

图 5-13　木刻版画（一）

图 5-14　木刻版画（二）

5.3.3 铜版画

1. 铜版画的发展史

铜版画起源于欧洲，至今已有六百余年历史。历代大师都曾热衷于铜版画创作。从德国的丢勒，荷兰的伦勃朗，西班牙的戈雅，法国印象派的莫奈、西斯莱、德加等，直至现代的毕加索、马蒂斯，诸多大师都留下了十分精美的铜版画作品。

铜版画在乾隆时代就已传入中国。乾隆皇帝曾经下令为征战有功的将领和有名的战役制作铜版画。其中有些铜版画已成为海内外各大博物馆的珍藏品。

2. 铜版画的技法分类

铜版画艺术分为用雕刀直接在金属板上雕刻的雕凹线版画和用化学酸液腐蚀金属板所得的蚀刻版画两类。干刻法为用尖钢针直接刻于铜板上的技法。摇点刀工具制作的美柔汀也属于凹版画制作的范围。相对于雕凹线干刻、美柔汀等"冷作"铜版画技法，借用硝酸等化学药剂腐蚀制版而成的蚀刻版画技法有松香细点腐蚀法、软底腐蚀法、流动腐蚀法、水珠腐蚀技法和现代照相腐蚀刻法。

3. 铜版画艺术造型的特点

1）技术要素

铜版画的创作过程是对众多技法的控制过程。因为是在金属板上制作，一旦失控，版面就很难修复。技法掌握的好坏，直接影响最后的视觉效果。这种潜在的技术因素使表现语言成为作品成功的关键。其技术性的显现构成了作品特殊的美感，严谨、细腻、丰富、有趣。

2）铜版画的物性特征和视觉趣味

软底腐蚀法最能体现铜版画的物性特征。软底腐蚀法即在涂有凡士林、软沥青、防腐剂的铜板上，放置各种表面具有纹理的实物，如树叶、砂石、亚麻、织物、古钱、硬币等，利用铜版机的压力，将物体表面肌理痕迹清晰地转印于铜板之上，然后经腐蚀确定下来。实物转印法也具有这种特征——用一些具有凹凸痕迹的金属商标、电子芯片和集成电路板擦上油墨直接转印于纸上，也符合凹版的印制原理。媒材的多样性丰富了铜版画的表现语言，但作品的艺术形态及印制效果，都与传统铜版画有异曲同工之妙。

铜版画水珠腐蚀技法制作出来的圆圈肌理能与中国古典审美意象相妙合。绘画是具有直观性、可视性原则的艺术作品，其中重要的因素就是作品的可观赏性与趣味性。我们认知了周围世界有许多圆形的图例；宏观上有星球的外形、月球表面的陨石环形坑等；微观的有原子核结构等。以上这些形态都能用铜版画水珠腐蚀技法表现出来。

铜版画如图 5-15、图 5-16 所示。

4. 版画的艺术特征

版画艺术以鲜明的技法语言、独特的造型手段，使绘画表现具有特殊的意义。版画的艺术特征是富于思想性的，刻画入微，能产生精致的美感。版画的基本技法、制作过程能提高造型能力。同时，版画有许多特殊的画面构成要素，诸如物性特征、材料肌理、偶然性效果等，不仅能满足写实的要求，还有利于对绘画中表现性因素的把握，锻炼提高抽象思维的能力。

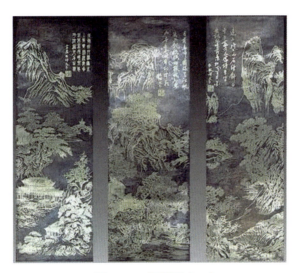

图 5-15 铜版画（一）

图 5-16 铜版画（二）

5.4 西画艺术的特点与欣赏

5.4.1 西画的概念

西画是指区别于中国传统绘画体系的西方绘画，包括油画、水彩画、素描画等许多画种。传统的西画注重写实，以透视和明暗方法表现物象的体积感、质感和空间感，并要求表现物体在一定光源照射下所呈现的色彩效果。

西画，也是进入近现代后才出现的美术概念，它与中国画的概念相对应，宽泛地包含了那些由西方传入的非中国原有的画种和受到西方艺术影响而发展起来的美术门类。西画的引入是明清以来中西文化交流的硕果，而油画在中国根植、发展并最终成为 20 世纪中国美术创作的重要组成部分，则是近现代美术史上值得充分重视的艺术现象。

5.4.2 西画的艺术特征

1. 水彩画

水彩画以水为媒介调和颜料作画，是运用色彩和技法来表现大自然丰富色彩效果以及自然界物体的形和色的一种绘画艺术。就其本身而言具有两个基本特征：颜料本身具有透明性、绘画过程中水的流动性。水彩画最早仅是勘察地貌风情、地质考察和探险测量时的一种记录，逐渐衍变，至今已有 400 多年的历史。

水彩材质的特性导致了水彩艺术的特殊性。水色的结合、透明性质、随机性及肌理都是值得研究的课题。水色交融的干湿浓淡变化以及在纸上的渗透效果使水彩画具有很强的表现力。画面形成奇妙的变奏关系，产生了透明酣畅、淋漓清新、幻想与造化的视觉效果。与自然保持了和谐的灵动之美，构成了水彩画的个性特征，产生独特的不可替代的特殊性。

水彩画如图 5-17、图 5-18 所示。

图 5-17　水彩画（一）

图 5-18　水彩画（二）

2. 水粉画

水粉是水彩的一种，水粉所用的颜料不透明，可用于较厚的着色，大面积上色时也不会出现不均匀的现象。水粉颜料在着色、颜色的数量以及保存等方面比丙烯颜料稍逊一筹，应根据不同用途选择性地使用。

水粉画如图 5-19、图 5-20 所示。

图 5-19　水粉静物（一）

3. 油画

油画是以快干性的植物油、亚麻籽油、罂粟籽油、核桃油等调和颜料，在画布、纸板或木板上进行制作的一个画种。作画时使用的稀释剂为挥发性的松节油和干性的亚麻籽油等。画面所附着的颜料有较强的硬度，当画面干燥后，能长期保持光泽。油画凭借颜料的遮盖力和透明性能较充分地表现描绘对象，色彩丰富，立体质感强。油画是西画的主要画种之一。

油画的流派分为两大类：第一类是以客观再现为主的创造性作品；第二类是以主观表现为主的创造性作品。

1）客观再现

（1）巴洛克。从 16 世纪之后，欧洲美术进入了巴洛克时代。这和当时西班牙、法国确立强大的封建君主专制统治有关。巴洛克风格正符合这种统治的要求：显示威严和力量。建筑巨大、沉重、怪异，雕刻和绘画造型姿势极其夸张，使人激动。表现巴洛克风格的画家以鲁本斯为代表，他们以描绘统治者和贵族的肖像著称。荷兰独立后，适应市民需要的肖像画、风景画、风俗画、静物画等绘画小品也迅速发展起来，这些绘画小品不但形式小巧，而且主题也是市民的。

巴洛克绘画如图 5-21 所示。

图 5-20　水粉静物（二）

（2）洛克克。18世纪，洛可可艺术取代了巴洛克艺术，以描绘王室成员、贵族、贵妇人的奢侈生活和情趣的布歇等画家为代表。建筑为小巧优雅的别墅，装饰为轻快潇洒的风味。洛可可绘画主要描绘的是国王和贵族的肖像，画面豪华纤细，色彩以浅黄、银色、白色等清淡的色彩为主，线条采用柔和的曲线。

洛可可绘画如图5-22所示。

（3）古典主义。古典主义在法国著名画家大卫和安格尔的领导下达到顶峰。古典主义风格偏重理性，注意形式完美，重视线条的清晰和严整。

古典主义绘画如图5-23所示。

图5-21　巴洛克绘画　　　　　图5-22　洛可可绘画　　　　　图5-23　《莫第西埃夫人》　安格尔

（4）浪漫主义。拿破仑统治结束以后，古典主义绘画逐渐为浪漫主义绘画所取代。浪漫主义偏重感情，因此色彩和笔法热情奔放。

浪漫主义绘画如图5-24所示。

（5）现实主义。现实主义起源于19世纪，以米勒为首的画家主张用忠实于对象的手法去表现正常的视觉形象，反映生活的本质，其代表作有《拾穗者》等。

2）主观表现

19世纪60年代起，重视光和色彩运用的印象派绘画在法国兴起，不久遍及欧洲，后印象主义者则不喜欢印象主义画家在描绘大自然转瞬即逝的光色变幻效果时所采取的过于客观的科学态度。他们主张艺术形象要有别于客观物象，同

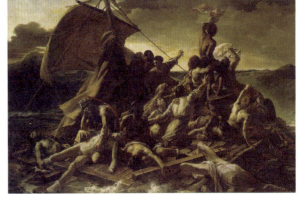

图5-24　《梅杜萨之筏》　泰奥多尔·席里柯

时饱含着艺术家的主观感受。后印象主义绘画偏离了西方客观再现的艺术传统，启迪了两大现代主义艺术潮流，即强调结构秩序的抽象艺术（如立体主义、风格主义等）与强调主观情感的表现主义（如野兽主义、表现主义、超现实主义等）。所以，在艺术史上，后印象主义被称为西方现代艺术的起源。

印象主义绘画如图5-25所示。后印象主义绘画如图5-26、图5-27所示。立体主义绘画如图5-28所示。超现实主义绘画如图5-29所示。

图5-25　《日出·印象》　莫奈　　　图5-26　《大碗岛的星期天下午》　修拉　　　图5-27　《静物》　塞尚

图 5-28　立体主义绘画　毕加索

图 5-29　超现实主义绘画　达利

20 世纪西方艺术最大的特点：一是对传统的借鉴打破了民族、地区、国家、时间等人为的或自然的障碍而具有世界性；二是各门类艺术之间相互影响更趋密切，明显地带有实验性。"反传统"成为这个世纪艺术的主流，因此 20 世纪西方艺术更倾向于多样化，更具多变性和主观随意性。

5.5　装饰画艺术的特点与欣赏

5.5.1　装饰画的概念

装饰画是指装饰性的绘画。具体讲，是指按照形式美规律，运用夸张、简化等变形手法，进行单纯化、平面化、秩序化的艺术加工和处理而形成的绘画形式。它是装饰设计中的一种，具备装饰设计的某些形式特征。从广义讲，任何具有装饰现象和装饰行为的活动都属于装饰；从狭义讲，装饰是指具体的饰物和图案等。

5.5.2　装饰画的特征

装饰画是一种以装饰为目的的艺术作品，它可以直接画在建筑物上、生活用具上或屋内墙壁上，从而创造美好的环境，也可以先画后贴在上述各处。装饰画，虽然以装饰为其目的，但又以自己独特的吸引力，为培养人们的审美意识起到不可估量的作用，是形式感和整体绘画相互结合的艺术形式。比起传统绘画，它的表现则更强调主观感受，追求的是形式美、单纯美和秩序美，在表现方法上以变形、夸张、概括为主，在形式上强调美的意境和美的趣味性。装饰画具有实用性、适应性、工艺性和装饰性的特点。

5.5.3　装饰画的起源

装饰画艺术的产生可以追溯到旧石器时代的山洞岩画，创作于公元前 3 万年—公元前 1 万年。被誉为"史前卢浮宫"的法国拉斯科山洞岩画和西班牙的阿尔塔米拉洞窟中的岩画（见图 5-30、图 5-31），体现了早期人类装饰的存在，原始时期的人类通过稚朴、单纯的线条和简洁的图形表现出他们的生活与梦想。人类从原始宗教信仰的主导中已萌生了装饰的审美情结，他们装饰自身，也装饰生活。他们用兽骨、贝壳等材料来装饰自己，用矿物、植物研磨的颜料来文面、文身，图案大多是一些符号化的象征性图形。

1. 西方装饰画的起源

1）古埃及的装饰艺术

四大文明古国之一的埃及创造了灿烂的古代文明，古埃及艺术是人类文明史上第一个浪潮，在公元前 3000

图 5-30 法国山洞岩画

图 5-31 西班牙洞窟壁画

年就曾经达到了辉煌的阶段。在现存的墓葬艺术中,大量的雕像、浮雕、壁画,无不体现了程式化的艺术法则和形式美规律。尤其是人物形象多视点的混合描绘极具装饰特色,脸是侧面的,身体是正面的,腿是侧面的(见图5-32)。在壁画中,绘画和文字相互融合,在文字中以画作字,在绘画中以字作画,形成了独特的装饰特点。人物和动物的造型均采用程式化的艺术处理手法,人物的姿态和服饰也采取统一的表现手法。图 5-33 中的图案已运用几何化的装饰风格,具备了理性思维的审美价值。而有的画面则是采用程式化的构图形式,画面除了主体人物形象之外的空间,以装饰性图案或文字加以填充,形成极强的装饰效果。

2)古希腊的装饰艺术

古希腊艺术属于西方文明早期的文化现象,具有天然、天真、纯朴的特点和装饰情趣。古希腊瓶画的艺术价值与古希腊建筑、雕刻在艺术史上具有相同的地位,画面题材大多以战争、狩猎、爱情为主,画面中人物和动物的线描准确、深刻,造型生动,构图饱满,富于戏剧性效果,画面充满了节奏感和韵律感,给人以美的抚慰和启迪(见图5-34、图5-35)。

3)古印度的装饰艺术

由于古印度是佛教的发源地,所以宗教性和哲学性是古印度工艺美术最突出的特征。在许多地方留下了与佛教相关的纪念柱雕刻和浮雕等艺术品,如巴尔胡特围栏的圆形浮雕《鲁鲁本生》。除此之外,古印度在陶瓷、装饰品、象牙雕刻、印染织绣等方面也独具特色。

图 5-32 古埃及壁画(一)　　图 5-33 古埃及壁画(二)　　图 5-34 古希腊瓶画(一)　　图 5-35 古希腊瓶画(二)

2. 中国装饰画的起源

1)商周青铜装饰艺术

商周时期的青铜艺术是中国古代继彩陶工艺之后又一辉煌的工艺美术创造。青铜器的造型优美,艺术性极高,显示出当时人们的宗教意识和审美观念(见图5-36、图5-37)。器物上的装饰纹采用饕餮纹(即兽面纹)、鸟纹等,纹样的组织显示出威严工整的艺术气氛和质朴韵律的美,反映出古代工艺美术家的创造智慧和才能。

2）汉画像石、画像砖装饰艺术

汉画像石、画像砖艺术是极具审美价值的艺术形式，主要是指东汉时期嵌入建筑物和墓壁上的画像石、画像砖（见图5-38、图5-39）。画面的题材极为广泛，有神话传说、历史故事、现实生活等。

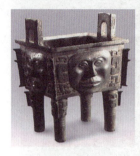

图5-36　人面方鼎　　　图5-37　西周凤鸟纹兕觥　　　图5-38　汉代画像石　　　图5-39　汉代瓦当

3）敦煌装饰艺术

敦煌莫高窟是保存至今最大的佛教石窟群，敦煌装饰艺术是集石窟建筑、彩塑、绘画为一体的综合性艺术，它是由南北朝至元代无数不知名的艺术家所创造的。其中以唐代为艺术鼎盛时期，唐代敦煌莫高窟的壁画和着色的泥塑，取材范围广阔，表现形象真实生动，构图丰富复杂，色彩华丽，技术纯熟，其中姿态优美飘逸的飞天形象是大家所熟知的。千百年来，敦煌艺术像一颗明珠在中国西部闪耀着永恒的艺术之光。

5.5.4　现代装饰艺术

现代装饰艺术是受现代绘画与现代设计理论以及实践影响而产生的特定艺术。现代艺术大师们如马蒂斯、毕加索、康定斯基、蒙德里安等，他们的创作对现代的装饰画和绘画的装饰性均产生了较大的影响。现代装饰画具有多风格、多材料、多功能的特点（见图5-40、图5-41）。

图5-40　毕加索作品　　　　　　　　　　图5-41　蒙德里安作品

5.5.5　民间装饰艺术

我国的民间装饰艺术主要的种类有木版年画、剪纸（见图5-42）、刺绣（见图5-43）、织锦、皮影、木雕、陶瓷等。民间装饰艺术具有深厚的文化底蕴和纯朴感人的艺术性，它深刻地反映了广大劳动人民对真善美的精神追求和对美好生活的期盼，在历史的传承中，以它独特的个性、浓郁的乡土气息散发着永恒的魅力。我国的民间

装饰艺术，种类之繁多，艺术之高超，工艺之精湛，蕴含着中国人民的聪明才智和艺术素养，它具有与众不同的民族风格和中国特色，它是人类文化中的一份宝贵财富。

图 5-42　民间剪纸

图 5-43　民间刺绣

5.5.6　装饰画的艺术特点

1. 黑白装饰画的艺术特点

黑白装饰画艺术以单纯的黑白关系表现眼睛所看到的世界和作者内心的情感。灵活运用点、线、面多种形式的表现方式，使画面黑、白、灰变化丰富，虚实层次错落有致，疏密空白安排得体，在形象上进行夸张、取舍、变形，并竭力使画面有情趣、有节奏、有韵律，具备较强的装饰性（见图 5-44）。

2. 彩色装饰画的艺术特点

色彩装饰性的变化是彩色装饰画的最大特点。彩色装饰画中的色彩最具艺术的表现力和感染力，作者主观的色彩是以强调个人感受和突出画面整体效果为目的，而非客观、科学的色彩，可以根据画面气氛、色调、情感和人心理的需要，在简洁的画面上大胆用色，无须拘泥于现实色彩的真实性，使画面中的色彩呈现出鲜明的个性和强烈的艺术风格（见图 5-45）。

图 5-44　黑白纹样

图 5-45　彩色装饰画

第 6 单元
书法艺术欣赏

■ **学习目标：**
掌握书法艺术欣赏方法，熟悉各类书体的特点，掌握必要的书法技巧。

■ **知识目标：**
掌握书法的艺术特征，了解书法的发展历程。

■ **能力目标：**
能识别各类字体，欣赏楷书和行书之美，能品鉴现代书法艺术。

■ **情感目标：**
培养书法审美情趣，提高艺术鉴赏的感受力、鉴赏力、创造力，提升对中国传统文化的热爱。

书法，是中华民族文化宝库中一门特有的艺术，有几千年的悠久历史和优良传统，不但深受广大人民群众的喜爱，而且远播重洋，驰誉国外，在世界艺术之林中，放射着奇异夺目的光彩。

对于书法欣赏者来说，要会欣赏，懂得欣赏。会欣赏就是知道从哪些角度切入来欣赏一幅书法作品。首先，要有专业基础知识，懂得书法史的基础知识。比如字体、书体的发展脉络，书家及书法风格；书写的笔法、结体、章法等基本要素；书写者的学养，等等。其次，把握欣赏标准。书法欣赏有客观标准与主观标准，有传统标准与现代标准，还有专业标准与业余标准。既认同书法欣赏的客观标准，也承认书法欣赏的主观差别；既尊崇传统的书法欣赏和品评规律，也不排斥现代思想意识对书法欣赏的影响；既逐渐建立书法欣赏的专业标准和要求，也尊重业余书法爱好者的体会和认识。懂得欣赏就是懂得作品格调的高低。雅俗共赏很重要，带有探索意识的作品也值得重视。格调高雅的书法创作是当代书法发展所需要的。

6.1 篆书的特点与欣赏

篆书是汉字之祖，书体之源。其他如隶、楷、行、草等各种书体都是由篆书繁衍诞生出来的。篆书的种类大体分为三类，即甲骨文、籀文和小篆。

6.1.1 甲骨文

甲骨文（见图 6-1）是刻在龟骨上的文字，属于殷商时期的文字。虽然甲骨文的内容和程式都很简单，千篇一律，但它已具备了中国书法艺术的三个基本要求：用笔、结构、章法。这三个基本要求被认为是中国书法的滥觞。从用笔上看，由于是刀刻，故笔画多方折，且笔画交叉处崩剥粗重，具有挺劲朴拙之美。从结构上看，甲骨文大小不一，虽有错综变体，但均衡、对称、稳定，中国书法形式美的格局已形成。从章法上看，一片甲骨文的字或错落有致，或缜密严整，或纵有行而横无列，显露出中国书法章法上的特点。综上所述，中国书法的特征在甲骨文中已初见端倪。

6.1.2 金文

金文是殷周时期铸刻在钟鼎彝器上的铭文,所以又称为"钟鼎文"。金文是由甲骨文演变而来的,以毛公鼎铭文(见图6-2)、散氏盘铭文为代表,它们笔画圆均,初具藏锋、裹锋、中锋的笔意,确定了篆书的运笔方法。它们的结体紧密、平正、凝重,已显示出严谨的规律性。在章法上,毛公鼎铭文大小错落、长短参差,散氏盘铭文严肃丰满、雄伟无匹,表现出圆浑沉郁、肃穆凝重的共同风格。

6.1.3 石鼓文

石鼓文属大篆体系,是刻在石鼓上的籀文,是我国现有最早的石刻文字。石鼓共十件,分别记述秦国君游猎情况的四言诗一首,所以石鼓文也叫"猎碣"。石鼓文用笔劲健凝重,笔画圆转雄厚畅达,粗细均匀。结体平稳方正,匀称整齐而奇崛,有相对的规律性。章法上排列整齐,气韵生动。石鼓文是秦系文字继承西周书法传统的划时代绝作,人称"小篆之祖"。

6.1.4 小篆

小篆也叫秦篆,是由大篆衍变而成的一种书体。小篆的定型,不仅在文字改革上废除了秦以前的异体字,省改了古文字的繁复,使汉字变得简练和统一,而且笔画线条庄重优美,结体圆匀舒展,柔中寓刚,俊健爽朗,具有很高的艺术性。流传下来的小篆书法以刻石最为有名,其中《泰山刻石》、《琅琊刻石》、《峄山刻石》(见图6-3)等最为典型。

图6-1 甲骨文

图6-2 毛公鼎铭文

图6-3 《峄山刻石》

6.2 隶书的特点与欣赏

隶书源于战国,孕育于秦,形成于汉,盛行于东汉,是由篆书简化、演变而成的。隶书有秦隶、汉隶之分。

6.2.1 秦隶

秦隶是将篆书圆转的笔法改为方折的笔法,有蚕头雁尾和波磔出现,如《青川木牍》《睡虎地秦墓竹简》等作品。

6.2.2 汉隶

汉隶在结体上多扁方或正方,在用笔上方圆兼施,变曲为直,变圆为方;蚕头雁尾,一波三折;中锋用笔,气势相连。隶书较之篆书,体形由修长变为扁方,笔画更加丰富多彩,有点、横、竖、撇、捺、钩、折等。

汉隶流派较多，可分如下三大类：

秀逸劲健类，有《曹全碑》（见图6-4）、《乙瑛碑》和《礼器碑》等，此类隶书造型秀逸多姿，内紧外松，主用圆笔，波磔分明，结字偏扁。此类中《礼器碑》被誉为汉碑第一。

方正古拙类，有《张迁碑》《衡方碑》等，此类用笔多方，结构严谨，风格古拙，笔画多变化，骨力雄浑，气势磅礴，与秀逸型在艺术风格上形成鲜明的对照。

怪异奇特类，代表有《石门颂》（见图6-5），其有隶中草书之称，用笔特殊，既

图6-4 《曹全碑》

图6-5 《石门颂》

不同于圆笔，也不同于方笔，行笔挥洒自如，天真率意，字形笔画变化多姿，结构松而不散，虚实得法，奇趣天成。

6.3 楷书的特点与欣赏

楷书又称"正书"或称"真书"，取其端正、标准之义，可作楷模，故称之为"楷"。楷书是由隶书演变而来的。东汉时期盛行隶书，有着强烈的装饰意味，如"蚕头雁尾""一波三磔"，这些装饰手法，丰富了汉字的表现力，但同时也影响着汉字的流畅和实用性。到了东汉末年，隶书的用笔、结构开始走向多样化。魏晋南北朝时期，楷书摆脱隶书而形成新的字体。魏晋初期钟繇的《宣示表》（见图6-6）最具代表性，横长竖短，结构略宽，偶见隶笔。楷书较之隶书在用笔上更为多变。

楷书风格大致有两类，一是魏楷，二是唐楷。魏楷指魏晋南北朝的碑刻而言，这一时期的楷书多刻于碑文之中，人们贯称"魏碑"。魏碑书体多方笔，转折处多用侧锋取势，造型外方内圆，形成雄浑、劲健、粗犷、凝重的书体风格，代表作品有《石夫人墓志》、《始平公造像记》、《石门铭》、《张猛龙碑》（见图6-7）等。

楷书发展到唐朝为成熟时期，这一时期的作品称为"唐楷"。唐代重视书法教育，将书法作为国

图6-6 《宣示表》

图6-7 《张猛龙碑》

学，因此唐代楷书出现了空前绝后的繁荣与昌盛。此时，名家辈出，风格各异，其代表人物有欧阳询（见图6-8）、虞世南、褚遂良（见图6-9）、颜真卿（见图6-10）、柳公权（见图6-11）等。

无论是魏碑，还是唐楷，都是上紧下疏、左紧右疏的结体特征，改变了隶书左右均等的结体方式，点画多变，形态各异，用笔骨力雄浑、险峻、健爽，其法度森严，给人以美的享受。

图 6-8 欧阳询的楷书

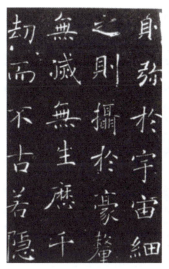
图 6-9 褚遂良的楷书

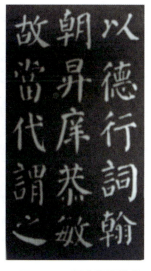
图 6-10 颜真卿的楷书

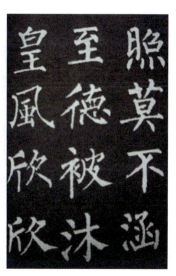
图 6-11 柳公权的楷书

6.4 行书的特点与欣赏

行书始于东汉，成熟于晋唐。晋唐书法大家大都精熟行书并留下极为宝贵的行书碑帖，成就最大、对后世影响最深的首推王羲之的行书《兰亭集序》（见图 6-12），其布局自然多变，字字珠玑，神采飞扬，是王羲之的代表作。王羲之第七子王献之也是杰出的行书大家，其书法气势开张、雄健俊美，传世书迹有《鸭头丸帖》（见图 6-13）、《地黄汤帖》、《中秋帖》、《廿九日帖》等。

除"二王"以外，唐代颜真卿，宋代苏轼、米芾、黄庭坚，明代文徵明、祝允明，清代王铎、郑板桥、赵之谦等都是行书大家。

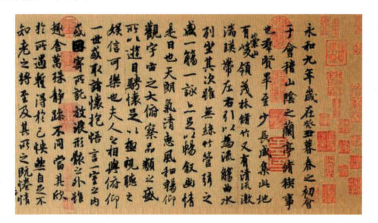
图 6-12 《兰亭集序》

图 6-13 《鸭头丸帖》

6.5 草书的特点与欣赏

草书是笔画连绵，比行书更为简约放纵的一种书体，有章草、今草、狂草之分。

6.5.1 章草

章草是隶书的草体，是将隶书写得草率、简洁而成，特点是字的独立而不连写，仍保留有隶书笔法的形迹，笔画粗细变化较大，横画尾部往往写成捺脚，向右上方挑出，结构一般为左紧右松。

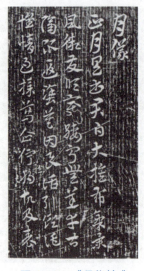

古代的章草作品已不多见，传世名作只存东汉张芝的章草刻本《秋凉平善帖》、三国皇象的章草刻本《急就章》（见图6-14）以及西晋索靖传世书迹《月仪帖》（见图6-15）等。

6.5.2 今草

今草也称小草，是相对于章草而言的一种草书体。今草始于东汉，成于魏晋，而魏晋的书家则是"二王"父子，"二王"的今草受张芝影响很大，其书法作品出现了字与字连写，流畅自然，神采飞动，有"龙跳天门，虎卧凤阙"之姿，已突破章草的藩篱，开今草之先河。王羲之的传世书作有《十七帖》、《初月帖》（见图6-16）、《极寒帖》等，王献之有《想彼帖》《敬祖帖》等。

图6-14 《急就章》　　图6-15 《月仪帖》

"二王"之后，草书名家辈出，流派纷呈，成就卓著。对后世影响较大的有以下书家：隋代智永，其《真草千字文》秀美多姿，令人寻味；唐代孙过庭，其作品《书谱》（见图6-17）风格规整，点画时有侧势，结构端美合度；宋代黄庭坚，其《李白忆旧游诗草书卷》以侧险为势，以横逸为功，结体多变，美不胜收；宋代米芾草书，风神超迈，有"风樯阵马，沉着痛快"之评，传世书迹有《论草书帖》（见图6-18）；元代鲜于枢、康里巎巎皆精草书，鲜于枢草书笔画朗秀劲利，字势清逸，抱合有致，其传世书迹有《杜甫魏将军歌》（见图6-19）；明代祝允明，其书烂漫纵逸，劲健豪放，姿态百出；清代王铎草书笔势劲险雄快，讲究方圆曲直、轻重顿挫的变体，结字欹侧，借让巧妙，豪放不羁，多有奇趣，传世书迹有《豹奴帖》等；清代傅山、朱耷的草书柔中富刚，意趣天成，各具特点，亦为一代大家（见图6-20）。

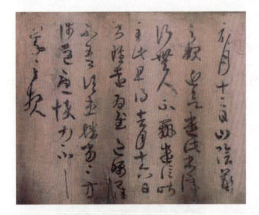
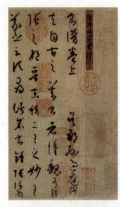
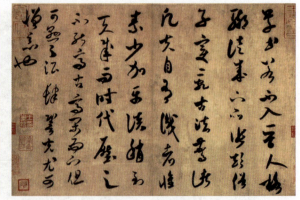

图6-16 《初月帖》　　图6-17 《书谱》　　图6-18 《论草书帖》

图6-19 《杜甫魏将军歌》　　图6-20 草书七绝诗屏 傅山

6.5.3 狂草

狂草是今草发展到极端的产物,相传狂草为唐张旭所创,后人称张旭为"草圣"。狂草的特点是突破了今草的规范,夸张了今草的结构体势,运笔连续不断,起伏跌宕,奔放豪爽,纵情发挥,结体顾盼相揖,欹侧多姿,大开大合,富于变化,故最易宣泄情感,也最具艺术感染力。如图 6-21 所示的《古诗四帖》就是张旭的狂草作品,图 6-22 所示的《自叙帖》是唐代书法家僧人怀素的草书。

总之,草书是一种比行书更流动、更加奔放的字体。其共同特点是在艺术上采用夸张的手法,使点画连绵不断,结体欹侧多姿,运笔更具节奏感。与行书相比,草书书写速度和节奏更快,起伏踊跃更大,点画呼应更明显、更流畅,从而更能表现浪漫气息和丰富的情感,是一种高雅书体,具有很高的欣赏价值和艺术魅力。

图 6-21　《古诗四帖》

图 6-22　《自叙帖》

6.6　书法之美

书法艺术虽有用笔、结构之分,但它是一个整体。如拿用笔与结构来讲,是"用笔生结构,结构生用笔",它们之间是互相影响的,不能孤立地去看它。同样,欣赏书法作品也应是整体地去欣赏。但为了便于分析,且把它分成两个部分,即清包世臣在《艺舟双楫》中所讲的"书道妙在性情,能在形质"的"形质"与"性情"。

究竟怎样来具体地欣赏书法艺术呢?

6.6.1　点画美

点画是书法最重要的基本成分。点画写不好,要想写出一幅好的书法作品是不可能的。就像从自行车废品堆里拣出一套自行车零件,要求装配成一辆高质量的自行车,是不可能的一样。书法最重要的是点画,如果不讲究点画用笔,专求外表形式的安排,最后是什么也得不到的。所以,要学好书法,首先要写好点画。欣赏书法也同样脱离不了点画的欣赏。点画用笔的最终目的是使线条圆润、饱满、自然、灵巧、有力、有变化、有妙趣、不肥不瘦、若枯不枯、刚健婀娜、挺拔秀丽、锋颖毕呈、精巧细致、玲珑剔透……

前人对基本点画的写法有很形象的比喻,如正楷写点要有高山坠石的气势,如蹲鸱,如当衢之大石。两点要上下呼应,左顾右盼。众点齐列要为体互乖,落落乎犹众星之列河汉。一点失度,好像美人少一目,多么遗憾!反之,用得得当就有画龙点睛之妙。

作横要像千里阵云那样空灵而意味深远,绵延而来,倏然终止。几横并列,要有变化,有俯有仰,有虚有实,

图 6-23　现代书法家欧阳中石的作品

有敛有放，轻如蝉翼，重若崩云。

竖分悬针竖和垂露竖，这些垂直的线条，如千年枯藤，但依然十分坚韧有力。作竖还有向背的区别。悬针竖锋芒毕露，垂露竖圆浑晶莹。作一长竖如万岁枯藤，苍劲有力。

撇具有锋利的剑刃，也像闪亮的犀角、象牙，给人一种力量感。

捺与撇相反，如崩浪奔雷。

折如劲弩筋节，外柔内刚，圆处如折钗股，婉转圆劲。

点画若能做到运笔如锥画沙，笔笔中锋，无起止之迹，沉着如印印泥，行笔如屋漏痕，因势运行，自能有姿。这样必然是美的，反之，若写得粗细不匀，不全，扁、僵、板、软，像蟹爪一样的钩，像死蛇一样的竖，像鼠尾一样的撇，像扫把一样的捺，如何能称得上点画美呢？一幅字能否久看不厌，经得起推敲，点画写得好坏起着决定性作用。现代书法家欧阳中石的作品如图 6-23 所示。

所以，欣赏好的书法作品，就仿佛在直接接触大自然一样，能体验到一种感情上的愉悦。一棵活树，它的每根细枝都具有生命力；一幅出色的书法作品，它的每一细小笔画都来自自然界物体，都具有生命的活力。印刷字体的笔画与此大相径庭，它们是印刷术的产物，感觉最迟钝的人也能复制。"画"出来的笔画，即审慎地对某一自然物体直接模仿而制成的笔画，也同样如此，它表面上的逼真使它无法获取真正的艺术活力。而中国书法的线条是用毛笔一气写成的，事后不能修补。在这方面可以说书法艺术也是个遗憾艺术。因此要求写的人一定要把基本笔画写好，才有可能给欣赏的人带来美感。

6.6.2　结构美

艺术欣赏可分为局部美和整体美。如果以点画为局部，那么进一步由点画构成的字，就是整体。结字，是书法美中非常重要的一环，它是一种造型艺术。好比做一件衣服，用最好的料子、最好的线……而样式做不好，还是不为人们所喜爱一样。字是由点画构成的。字中点画的安排，好像七巧板的运用，不能言尽；也好像人的面孔，五官都具备，模样却不同，它们有一个大致的部位，而无一定的程式。只要符合文字的规范，各人可以有各人的安排，但应做到既稳又巧，有变化，有呼应，有姿态，自然大方而不感到做作。长者不觉其短（既可指整个字形，亦可指其中个别点画），浑然一体，千姿百态。

6.6.3　章法美

以上谈了点画和结字的欣赏，但书法艺术欣赏不仅是欣赏一个字两个字的问题，除少数匾额以外，大多是成篇章的。如拿一个字作为局部，那么整幅书法就是它的整体。这种整幅书法的"分行布白"即谓之"章法"（一幅书法作品也有只写一个字的，如何安排好这一个字，也有章法）。欣赏一件书法作品，最容易被人接受和第一眼给人的印象就是章法，其次才是书法本身的欣赏。因此，我们说章法是书法艺术的重要组成部分。

我们通常讲的章法包含着两层意思：

（1）指款式，如对联、扇面、屏条的上下款等，款式在习惯上有一定的格式；

（2）指分布，也就是分行布白，如字距、行距、行数、字的大小，款式的高低，四边的留白等，这是自

由安排的。

章法的安排，好像布置房间的陈设，同样的房间面积，同样的家具，布置得不好，看去就凌乱、不舒服，布置得好，就妥帖舒适，给人以美感。

章法和书法，二者是不可分割的整体，但又是两回事，章法好不等于写字好，写字好不等于章法好。有的作品拆开来看单个字并不好，但整体看协调美观，这是章法好。反之，写字好而整体缺少安排，也会使书法大为逊色。王羲之书法之所以精妙，不仅字字精湛，整幅的章法也是龙腾虎跃，相得益彰。

欣赏书法，要看线条组合得如何。这和西方的绘画、摄影等艺术理论是相通的。整幅作品中水平、垂直、倾斜、曲折的线条，看是否有适当的配合，看在纵横交错之中是否能和而不同，违而不犯，不平正而平正，平正中寓变化。一般来说，特别刺眼醒目的线条不宜重复出现。这和隶书里"雁不双飞"的道理一样。若第一行里有一笔长竖，第二行里就不宜再出现长竖了。线条是这样，整幅字的布势也是这样，直势、横势、斜势都要有适当的搭配和变化。

欣赏书法，还要看布白如何。就是空白也要匠意安排，好像油漆一块板壁，不能空一块不漆。但书画的布白远比油漆板壁复杂得多，它有"计白当黑""此时无声胜有声"等关系存在。国画里有在一张纸上画满梅花的章法，也有在一张纸上只画一枝梅花，仅占其一角，而其余皆空白的章法。前者要不觉其闷、多、乱，后者布置得好，整个画面也不会觉得空白太多，若再加点什么反倒嫌多了。有的画面需要长题，有的画面不宜长题，有的画面宜题大字，有的画面宜题小字。书法的落款也一样，该长该短，都是从章法的需要出发的。现代书法家启功的作品如图 6-24 所示。

在欣赏书法的时候，要知道章法是无定法的，贵在自然，精熟了是无可无不可的。章法是为书法服务的，应服从书法内容的需要。只要美观、大方、有趣，完全可以因地制宜，随机应变，别出心裁地自由发挥。

图 6-24 现代书法家启功的作品

6.6.4 气韵美

一件书法艺术品，不仅要有美的外观形体，还要讲究精神内涵，这一点十分重要，即能够传神，具有奕奕动人的风采和气韵，并使全幅形成一种优美的意境。黄山谷曾说："书者能以韵观之，当得仿佛。"唐张怀瓘提出："一点一画，意态纵横，偃亚中间，绰有余裕。结字峻秀，类于生动，幽若深远，焕若神明，以不测为量者，书之妙也。"将这些话的意思概括起来，那就是一件书法作品的大局和妙处，在于生动的气韵、飞扬的神采以及空间空白所构成的幽深而旷远的意境。

我们欣赏一件作品，总是先从全幅的大局着眼，把它当作一个艺术的整体来看待，然后根据这总的印象再去欣赏形体结构，点画的情态，用笔施墨的特点，最后沉酣在它所提供的优美的意境之中，想象的翅膀自由飞翔，心灵得到净化，从而享受到一种被陶冶的乐趣。如果大局（章法）不妙，缺乏一种攫人视线和撼人心灵的艺术魅力，就不可能达到这样的效果。所以说，无论书法绘画皆"须神韵而后全"（张彦远），都"未始不与精神通"（姜白石）。观赏者正是要从它的精神流露处进行"神观"，看它总体格局首尾呼应、上下衔接、参差错落、虚实相映等所形成的章法布白和意境的空间美，看它振动若生、活脱跳荡的点画线条所形成的变化多姿、顾盼多情的字体结构，看它绚烂之极而复归平淡，秾纤间出、枯湿隐显所形成的特定气氛，这几方面是相互联系、彼此为

用的，都被统一在"气韵生动"之中。气韵生动可以说是人类生命力的节奏与精神凝蓄，在作者激情中所呈现出的一种情趣显著活跃的意态，是构成一幅书法作品形神兼备、情景交融和富有诗意的基本因素和总的审美要求，是很重要的一个方面。一件好的书法作品，无不贯穿着生动的气韵，呈现出优美的意境。有的像行军布阵，旗帜飞扬；有的像尺幅丹青，疏林远阜，错落有致；有的像长江大河，奔腾跳荡，一泻千里；有的像回溪曲沼；有的像悦耳的乐曲，抑扬百转，牵人情思。这其中有一个共同的因素，就是生动活泼、神采焕发、富于韵致，并且交织着生命的节奏，所以能跃然出纸，使观赏的人目注心驰、抚心激赏，感到意味不可穷极。

　　书法这门艺术，若纯粹是从写字到写字，总属不高。字总是以人传的，历代的书家，很少光是一门书法好，大多在其他方面也有成就，尤其书写者的为人更重要。明朝有个著名的书法家叫张端图，他的书法功力很深，自成一体，但因他是当时臭名昭著的太监魏忠贤的干儿子，人们看了他的字会作何感想呢？而唐朝颜真卿七十多岁了，仍然是英风凛冽。在几百年前就有人说过，像颜鲁公这样的人，纵然不会写字，人们对他的片纸只字也都是十分珍爱的。

　　总之，书法欣赏是受多方面因素影响的，其中三昧，很难用三言两语讲清楚，有的还只能意会不能言传。这要靠逐渐加强自己的艺术修养来逐步加深认识和理解，才能学会欣赏。

第 7 单元
戏曲艺术欣赏

■ **学习目标：**

了解戏曲的基础知识，把握常见曲种演唱特点；对戏曲有一定的鉴赏力与审美力，通过欣赏、模唱体验戏曲艺术的深厚文化底蕴。

■ **知识目标：**

掌握戏曲的艺术特征，了解戏曲的发展历程。

■ **能力目标：**

能听懂唱段并对结构曲式进行分析与欣赏。

■ **情感目标：**

热爱戏曲，热爱中国文化，在传统戏曲文化欣赏中增强民族自豪感和文化自信。

中国戏曲（见图 7-1）历史悠久，它与古希腊悲剧和喜剧、古印度梵剧并称为世界三大古老的戏剧文化。中国戏曲剧种类繁多，据不完全统计，中国各民族地区戏曲剧种有三百六十多种，传统剧目数以万计。其中比较著名的戏曲种类有昆曲、坠子戏、粤剧、淮剧、川剧、秦腔、沪剧、晋剧、汉剧、河北梆子、河南越调、河南坠子、湘剧、湖南花鼓戏等。经过长期的发展演变，近一个世纪以来，传播最广泛、观众人数最多的有五个剧种，即京剧、豫剧、评剧、越剧、黄梅戏等，这五种戏曲剧种为中华戏曲百花苑的核心。

图 7-1　中国戏曲

7.1　京剧欣赏

7.1.1　剧种介绍

京剧（见图 7-2）又称京戏、平剧，中国五大戏曲剧种之一。分布地以北京为中心，遍布全国。

徽剧是京剧的前身，清代乾隆五十五年（1790 年）起，原在南方演出的三庆、四喜、春台、和春四大徽班陆续进入北京，使盛行多年的昆剧逐渐衰落，昆剧演员也多转入徽班。清朝道光年间，大量湖广地区汉调艺人进京表演，造成剧团的大融合，许多汉调艺人加入徽班，与徽班同台演出，同时又吸收了昆曲、秦腔、梆子、弋阳腔等部分艺术特点、曲调及表演方法，同时还吸收了一些地方民间曲调，通过不断的交流、融合，最终形成了京剧。

京剧形成后在清朝宫廷内开始快速发展，直至民国得到空前的繁荣。京剧的腔调以西皮和二黄为主，主要用胡琴和锣鼓等伴奏，被视为中国国粹。2010 年 11 月 16 日，京剧被列入《人类非物质文化遗产代表作名录》。

艺术欣赏 YISHU XINSHANG

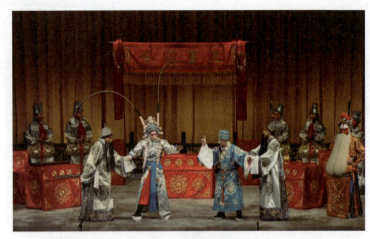

图 7-2 京剧《群英会》

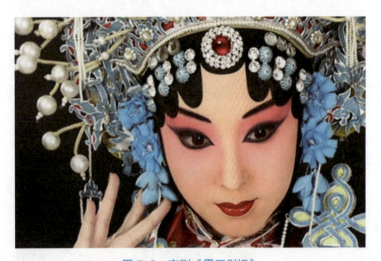

图 7-3 京剧《霸王别姬》

7.1.2 作品介绍——《霸王别姬》

《霸王别姬》（见图 7-3）是京剧艺术大师梅兰芳表演的梅派经典名剧之一，主角是西楚霸王项羽的爱妃虞姬。此剧又名《九里山》《楚汉争》《亡乌江》《十面埋伏》。剧本根据明代沈采所著《千金记》，并参考杨小楼与尚小云、高庆奎在 1918 年演出的《楚汉争》剧情，由齐如山、吴震修撰写。整出的《霸王别姬》有 20 余折，后来梅兰芳对这出戏进行精简，全场压缩到两个小时左右，很多大段唱腔都被删掉。

1. 故事概况

秦朝末年，楚汉相争，刘邦与项羽约好以鸿沟为界，各自罢兵。韩信在九里山设下十面埋伏阵，同时派遣李左车诈降楚营，并诱项羽进兵。项羽中计，被困垓下，同时韩信又命汉军大唱楚歌，制造刘邦已得楚地的错觉。虞姬闻讯，告知项羽，项羽慷慨悲歌，借酒浇愁。虞姬为了不拖累夫君，希望他能够杀出重围，于是起舞宽慰，为解除项羽后顾之忧，刎颈自杀。项羽与八百壮士在虞姬死后，勇敢地杀出了百万大军的包围，但项羽在最后准备渡过乌江时，却选择了放弃，最终被汉军所杀。许多人认为，项羽心中最终没有放下死去的虞姬，愿意与她一起赴死。项羽与虞姬的爱情悲剧，影响了后世无数人，千百年来，人们为之嗟叹。除京剧外，豫剧、滇剧有《九里山》，川剧有《霸王别姬》，粤剧有《亡乌江》，徽剧有《别姬》，故事情节等基本相同。

2. 艺术特色

（1）腔调板式变化较好。

在《霸王别姬》这场戏中，梅兰芳曾做了巨大创新，将虞姬上场时曾使用的西皮慢板改为具有慢板色彩的摇板。在虞姬出帐漫步荒郊时，用了一段南梆子唱段，清新明快。

（2）舞蹈片段丰富。

《霸王别姬》中最为著名的就是舞蹈片段《夜深沉》，《夜深沉》以昆曲《思凡》中《风吹荷叶煞》曲牌为基础，经过京剧琴师的加工改编而成，在快板的节奏中有一段鼓与京胡的竞奏，从而使全曲在刚劲中包含着柔韧，英武中显现着柔美，给人一种荡气回肠之感，是曲中精华所在。

（3）人物形象感人至深。

《霸王别姬》中项羽和虞姬的缠绵爱情故事曾打动了无数观众，而戏剧舞台上虞姬的动人形象更是给千千万万的观众留下了深刻的印象。

总之，该剧的主要艺术特色是歌舞并重，除庄重、优美、感人的唱腔外，情绪舞蹈、武术舞蹈同表演舞蹈有机结合。当剧情发展到项羽被困垓下，预感大势已去，愤愤高歌吟叹"虞兮虞兮奈若何"时，虞姬见项羽慷慨悲歌，为大王饮酒解愁曼舞一回，恰到好处地穿插带表演性质的、较完整的、大家熟悉的剑舞，具有较高的艺术欣

赏价值。

7.1.3 作品介绍——《沙家浜》

《沙家浜》是现代京剧，它的前身是沪剧《芦荡火种》（见图 7-4）。1963 年，北京京剧团接受了改编沪剧《芦荡火种》的任务，创作组由汪曾祺、杨毓珉、肖甲、薛恩厚 4 人组成，汪曾祺为主要执笔者。改编成京剧的《芦荡火种》最初取名为《地下联络员》，由洪雪飞饰阿庆嫂，谭元寿饰郭建光。后经国家领导人审看，提出了修改意见，剧名由毛泽东主席定为《沙家浜》。

图 7-4 沪剧《芦荡火种》

1. 故事概况

抗日战争时期，新四军某部指导员郭建光带领 18 名伤员来到沙家浜养伤，与当地民众结下了深厚的友谊。为找到这批伤员，日伪军对沙家浜地区展开了疯狂的大扫荡。为避开敌人锋芒，党组织安排伤员转移到阳澄湖的芦苇荡，敌人的扫荡一无所获。日寇并不甘心，命"忠义救国军"进驻沙家浜，设法找到这批伤员。"忠义救国军"司令胡传魁、参谋长刁德一向阿庆嫂打探伤员下落，阿庆嫂与敌人巧妙周旋，并引诱敌人开枪，利用枪声通知了芦苇荡的伤员，使伤员提高警惕。沙家浜被敌人长期占据，阿庆嫂按县委批示派沙四龙把伤员转移到红石村。敌人找不到伤员，抓来民众拷问，一无所获，气急败坏地屠杀民众。几个月后，伤员痊愈，沙四龙也参加了新四军。指导员郭建光率领新四军战士，组成突击排，连夜奔袭，杀回沙家浜，此时正值胡传魁举办婚礼，新四军突然杀入，将敌人一举全歼。

2. 艺术特色

（1）剧本新颖。

《沙家浜》显示出农民兄弟的朴实、热情，伤病军人的顽强及敌顽的愚蠢与阴险。《沙家浜》的音乐一开始就突出了军民鱼水关系这一主题，因而以歌曲《三大纪律八项注意》及其变奏作为全剧的序曲。而当主要人物郭建光上场时，则给人以耳目一新的感觉，虽然还是运用常规的西皮原板，但由于演员运用谭派明亮的音色与西皮上行的腔格旋律，使整个场景充满着一派乡村风光，一种沁人肺腑的乡土气息扑面而来。

（2）音乐上创新。

《沙家浜》大胆融入西洋交响音乐，诸如配器、和声、复调等手法和现代音乐音调元素，后来还把它改编成一部交响乐，打造成为现代人所乐于接受与欣赏的艺术精品。

（3）动作丰富。

改编成京剧后，《沙家浜》的唱、念、做、打的艺术表现手段就十分丰富，不仅设计了充满戏剧性的智斗场面，而且充分发挥它的武打技艺。这样，使地下斗争与武装斗争两条线在剧中并行不悖，戏剧的中心思想与艺术质量都得到了提高。

7.2 豫 剧 欣 赏

7.2.1 剧种介绍

豫剧（见图 7-5）是发源于中国河南省的一个戏曲剧种，中国的五大剧种之一，中国第一大地方剧种，居中国各地域戏曲之首。豫剧以唱腔铿锵大气、抑扬有度、行腔酣畅、吐字清晰、韵味醇美、生动活泼、善于表达人

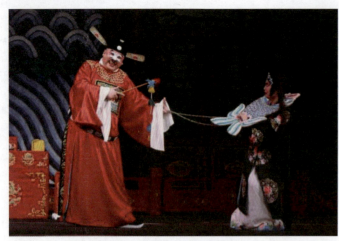

图 7-5 豫剧《七品芝麻官》

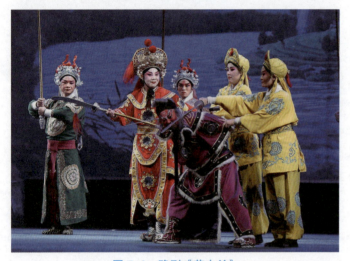

图 7-6 豫剧《花木兰》

物内心情感著称，凭借其高度的艺术性而广受欢迎。因早期演员用本嗓演唱，起腔与收腔时用假声翻高，尾音带"讴"，又叫"河南讴"。

豫剧又因其音乐伴奏用枣木梆子打拍而得名河南梆子。豫剧是在继承河南梆子的基础上，通过不断改革和创新发展起来的。中华人民共和国成立后因河南省的简称是"豫"而将该剧种定名为"豫剧"。除河南本省外，河北、山东、陕西、湖北、山西、安徽、江苏、四川、甘肃、东北三省、台湾及新疆、西藏、青海等各省、自治区都曾有专业豫剧团分布。2006年5月20日，豫剧被列入第一批国家级非物质文化遗产名录。

7.2.2 作品介绍——《花木兰》

《花木兰》（见图 7-6）由陈宪章根据《木兰从军》移植，后又与王景中合作对剧本进行进一步加工。该剧是豫剧大师常香玉的代表剧目，是 1951 年常香玉为抗美援朝捐献"香玉剧社号"战斗机进行义演时的主要剧目。在 1952 年 10 月第一届全国戏曲观摩演出中，常香玉演出此剧获荣誉奖。1953 年 4 月香玉剧社赴朝鲜慰问中国人民志愿军演出，常香玉演唱了此剧曲目。1956 年 10 月由长春电影制片厂拍摄成戏曲艺术片。京剧大师梅兰芳及徐碧云、言慧珠等均出场演绎。地方戏中也有不同版本面世，评剧名家崔连润的演出很有影响。

1. 故事概况

《花木兰》主要讲了女子花木兰替父从军的故事。北魏时期，北方游牧民族不断南下骚扰，北魏政权规定每家出一名男子上前线。但是木兰的父亲年事已高又体弱多病，无法上战场，家中弟弟年龄尚幼，所以，木兰决定替父从军，从此开始了她长达十几年的军旅生活。去边关打仗，对于很多男子来说都是艰苦的事情，而木兰既要隐瞒身份，又要与伙伴们一起杀敌，这就比一般从军的人更加艰难！可喜的是花木兰最终还是完成了自己的使命，在十数年后凯旋回家。皇帝因为她的功劳之大，赦免其欺君之罪，同时认为她有能力替朝廷效力，可以封得一官半职。然而花木兰因家有老父需要照顾拒绝了，请求皇帝能让自己返乡，去补偿和孝敬父母。

千百年以来，花木兰一直是受中国人尊敬的一位女性，因为她勇敢又纯朴。1998 年，美国迪士尼公司将花木兰的故事改编成了动画片，受到了全世界的欢迎。

2. 艺术特色

豫剧《花木兰》自 1951 年上演至今，已有三代艺术家领衔主演，继承传扬，久演不衰，深受全国广大观众的喜爱。该剧以保家卫国、匹夫有责为主题，彰显的是爱国尽忠、爱家尽孝的中华优秀传统文化，蕴含的是中华民族的核心价值观，以拳拳赤子心感人，以殷殷爱国情动人，高举爱国旗帜，弘扬民族精神，成为一部流芳百世、光照千古、激励万代的经典好戏，极具思想性与教育意义。该剧成功入选国家艺术基金 2015 年度传播交流推广资助项目。

"刘大哥讲话理太偏……"这一广大观众耳熟能详、妇孺皆知的唱段，是许多人喜爱豫剧、了解河南的缘起。

《花木兰》历经60多年的舞台实践至今仍常演不衰，其脍炙人口的经典唱段几十年来一直回响在中华大地，是中华民族宝贵的文化精华，是许多人对豫剧的最初相识，也是许多人对豫剧的深刻印记，既为广大戏迷增添了余音绕梁的中州豫韵，也为各界观众留下了极具中原特色的文化记忆。

7.2.3 作品介绍——《春秋配》

《春秋配》（见图7-7）原本为秦腔剧本，由秦腔剧作家李十三编写。《春秋配》是豫剧早期流行的一出传统剧目，是很多知名的豫剧艺术家曾经演出过的剧目，有多种版本流传，如娄凤桐、管玉田、罗振乾等老艺人都传唱了不同的唱法，以陈素真版本流传广泛，具有代表性，从20世纪初一直流行，从而成为家喻户晓的陈派经典名段。

图7-7 《春秋配》

《春秋配》是一出传统唱功老戏，很多剧种都有，人物众多，情节曲折冗长，后多只演"捡柴""砸涧"两折。尤以"捡柴"一场最为经典，这也是陈素真花费心血精益求精之作，是一出集唱功、念白及表演于一体的折子戏，展示出古代男女主角，借荒郊拾柴火之际谈情说爱的画面，展现出主人公姜秋莲率真的性格及敢于大胆追求爱情的勇气。

1. 故事概况

《春秋配》讲述了一对才子佳人历经磨难终成眷属的爱情故事。少女姜秋莲生母早逝，父亲出外经商，经常受后母虐待。一日，姜秋莲随乳母深山捡柴，路遇公子李春发，李春发同情姜秋莲的遭遇赠银相助，姜秋莲难中受助，对李春发产生爱慕之情。后母唆使外甥侯上官深夜奸杀姜秋莲不成反而误杀乳母，于是嫁祸于李春发，诬陷李春发杀死乳母拐走秋莲，将其告至公堂。县官受贿枉法将李春发屈打收监。姜秋莲连夜逃离家庭寻父鸣冤，巧遇李春发挚友、占山为王的张彦行带领弟兄下山营救李春发。最终张彦行假扮朝廷大员赶至公堂，惩处后母、侯上官及县官一干恶人，救出蒙冤的李春发，并当场让李、姜二人拜堂成婚。

2. 艺术特色

（1）唱腔百听不厌，重头戏在"捡柴"一折，姜秋莲的二黄慢板"受逼迫去捡柴泪如雨下，病恹恹身无力难以挣扎。奴好比花未开风吹雨打，想亲娘和老父心乱如麻"是唱一句一个好，无论是名家还是新秀演唱时均是如此，胡琴伴奏亦是锦上添花，一个过门让观众几次响起掌声。梅派、张派唱腔如此，黄派唱腔在吐字归音和结尾收腔时亦很别致，颇具韵味。

（2）除有动听的唱腔之外，还有繁多的表演身段，圆场跑得美，水袖舞得好，需要脚底下与腰臀臂的功底。戏迷看到了一些中青年演员的逼真表演，从遇歹人的惊恐到镇定下来与其周旋，设计将其推至涧下后成功脱险，还不忘带走凶器，一大段紧凑紧张的戏一气呵成，吸引着看客。

《春秋配》全剧的复排，是艺术家们牢记张君秋先生1995年在音配像工作中"张派剧目挖掘整理迫在眉睫"的殷殷嘱咐，克服了重重困难，在保持张派演唱艺术精华与风格的前提下，推陈出新的结果。

7.3 评剧欣赏

7.3.1 剧种介绍

评剧（见图7-8）是流传于中国北方的一个戏曲剧种，是广大人民喜闻乐见的剧种之一，位列中国五大戏曲

艺术欣赏

图 7-8 评剧《秦香莲》

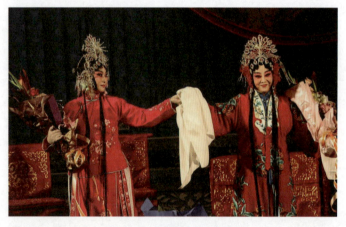

图 7-9 评剧《花为媒》

剧种。曾有观点认为是中国第二大剧种。清末在河北滦州一带的小曲"对口莲花落"基础上形成，先是在河北农村流行，后进入唐山，称"唐山落子"。20 世纪 20 年代左右流行于东北地区，出现了一批女演员。20 世纪 30 年代以后，评剧表演在京剧、河北梆子等剧种影响下日趋成熟，出现了李金顺、刘翠霞、白玉霜、喜彩莲、爱莲君等流派。1950 年以后，《小女婿》《刘巧儿》《花为媒》《杨三姐告状》《秦香莲》等剧目在全国产生很大影响，出现新凤霞、小白玉霜、魏荣元等著名演员。现在评剧仍在华北、东北一带流行。评剧有东路、西路之分，而以东路评剧为主。2006 年 5 月 20 日，评剧经国务院批准列入第一批国家级非物质文化遗产名录。

7.3.2 作品介绍——《花为媒》

评剧《花为媒》（见图 7-9）出自《聊斋志异》，是成兆才先生根据其中叫《寄生附》的一篇编写创作出来变为舞台剧，是评剧经典剧目。该戏还有另外的名称——《张王巧配》《张五可》，不过另外的名称比较直白些，还是《花为媒》比较雅致，也含蓄些，再加上电影的影响，现在《花为媒》这个名称广为人知，而另外的戏名很少有人提起了。1963 年拍摄为戏曲电影，由方荧执导，吴祖光编剧，新凤霞、赵丽蓉等主演。

1. 故事概况

王俊卿与李月娥是姑表姐弟，两人青梅竹马一同长大。适逢王俊卿之父王少安大寿，李月娥随父母过府拜寿，表姐弟久别重逢互倾爱意，月娥赠俊卿绣花罗帕定情。俊卿终日思念表姐，抑郁成疾，其母张翠娥遂托媒婆阮妈去其姑父李茂林家提亲。怎奈李茂林为人古板执意不允。情急之下阮妈介绍张鹏的五姑娘张五可给王俊卿，但俊卿不愿，张五可闻之甚是气恼。阮妈与张翠娥即请王俊卿之表兄贾俊英代为相亲。张五可与贾俊英在阮妈的暗中安排下在张家后花园会面，五可不知内中情由怒斥"王俊卿"，但二人互生爱慕，五可赠"王俊卿"红玫瑰定情。李月娥得知王俊卿与张五可即将完婚，母女甚是悲痛，二大娘从中周旋，让月娥梳妆打扮，抢先一步去和王俊卿拜堂成亲。五可到王家后得知有人抢亲遂到洞房质问，二女互赞对方美貌又找王俊卿质问。阮妈急中生智，让贾俊英说明情由，五可方知自己爱慕之人是贾俊英。误会解开，两对新人双拜花堂，皆大欢喜。

2. 艺术特色

（1）故事编排较好。

《花为媒》的故事是建立在封建时代恪守媒妁之言、父母之命同青年人向往婚姻自主、爱情美满之间的反复碰撞与错位，获得喜剧性结局的基本框架上的，在波澜和悬念中充满奇趣，故事编得何其之好！

（2）内涵丰富。

该剧不只是用喜剧的活泼生动吸引了观众，也不只是以大团圆的结尾满足了审美心理，更不是仅以愉人耳目、博取一笑而长留于世的。只需细细品味便可发现，其中积极的人生、美好的情感、善良的人性时时在感染、滋养乃至征服着观众的心灵，让人们在审美愉悦中自然地获得提升。

（3）唱腔优美。

"以歌舞演故事"是戏曲的本体特征，也是它独特的魅力所在，《花为媒》便尽显了这一特质与魅力。全剧的演出，贯以流畅优美的唱腔音乐，不光是主角的唱腔精彩，连配角的唱腔也设计得极为用心、贴切，叫人佩服。而其中《报花名》《菱花自叹》《闹洞房》的唱段更是经典，早已在民众中广为流传。

（4）演员表演到位。

在所有的舞台艺术中，戏曲表演在作品呈现中所占据的地位是尤为特殊和重要的。戏曲演员在舞台上不仅要当众扮演角色，也要充分展示自身的魅力，尤其还要体现出对世代相传的戏曲表演语汇及其相应观念与原则把握和驾驭的能力，传达出此种表现生活的独特方式的深刻文化意义。在《花为媒》戏曲中，无论是演员个头、扮相、嗓音，还是对人物的刻画，都显示了良好功力。

7.3.3 作品介绍——《刘巧儿》

《刘巧儿》（见图7-10），中国评剧作品，是以华池县女青年封芝琴反对包办买卖、争取婚姻自由的真实故事为素材改编而成。作者王雁，据1943年袁静剧本《刘巧告状》和说书演员韩起祥的说唱《刘巧团圆》进行改编。叙述了农村少女刘巧儿反对封建包办婚姻，争取婚姻自由的故事。唱腔优美，情节动人，堪称此剧种之典范。1950年由首都实验评剧团在北京首演。

1. 故事概况

1942年，陕甘宁陇东地区的人民，在政府的倡导下，实行婚姻自主。刘巧儿是个纺线能手，劳动好、人品好，可经父母包办自幼许配赵柱儿，自己从未见过未婚夫的面，她常为此事苦恼。一次在劳模会上，她偷偷地爱上了勤劳俊秀的小伙子赵振华。地主王寿昌早就看中刘巧儿的美貌，许给刘媒婆厚金，叫她去向刘巧儿的爹刘彦贵提亲。刘彦贵贪图钱财，听信刘媒婆的谎言，答应嫁女。刘彦贵骗女儿说赵柱儿是个二流子，巧儿不

图7-10 评剧《刘巧儿》

知是计，自动提出退婚。刘彦贵借机逼赵柱儿的爹赵金才前去解除儿女婚约。一日，刘巧儿去合作社送线，与王寿昌相遇。王寿昌上前纠缠，并告诉巧儿她爹已收下彩礼，马上就要迎亲，刘巧儿听后非常气愤。妇女主任李大婶正往地里送饭，看见刘巧儿在伤心落泪，问明原因，就带她去找乡长。正巧遇上正在地里干活的赵柱儿，巧儿这才知道赵振华就是赵柱儿，懊悔心中爱慕的人原是自己退婚的人。幸亏李大婶机智，想法使他们解除误会，自订终身。刘彦贵财迷心窍，逼巧儿嫁给王寿昌，巧儿誓死不从。刘彦贵便将巧儿反锁在家。当晚，柱儿的爹带人把巧儿救出。于是，两家官司打到庆阳县政府，偏巧遇到一个主观的审判员，他只看事情的表面，咬定赵家"抢亲"犯法，拆散了巧儿和柱儿的婚姻。专署马专员受理了巧儿、柱儿二人的诉状，深入调查，查明真相，批准了巧儿、柱儿二人的婚事，处置了那些为非作歹的人。

2. 艺术特色

（1）《刘巧儿》是评剧发展史上的一座里程碑，是中国评剧院的代表作，自20世纪50年代初期，中国评剧院著名表演艺术家新凤霞在评剧舞台上塑造了生动可爱的"刘巧儿"形象以来，"刘巧儿"便成了"追求自由恋爱、反对包办婚姻"的代名词，引领了一个时代的风气。特别是评剧《刘巧儿》一剧被长春电影制片厂拍摄成同名戏曲电影后，在全国上映，轰动大江南北。如今"刘巧儿"这个艺术形象家喻户晓，妇孺皆知。中华人民共和国成立初期，一部评剧《刘巧儿》风靡全国，男女老少都会唱上一句——"这一回我可要自己找婆家呀……"

（2）新凤霞饰演的刘巧儿俏丽俊美、自然朴实，她吐字清晰，行腔流畅，寓说于唱，寓唱于说，说唱自然衔接，独创了新派的新唱腔新特点，也独创了一个刘巧儿的时代。新凤霞就是刘巧儿，刘巧儿就是新凤霞。《火红的太阳出东方》是刘巧儿开场第一段唱，她的天真、俏丽、喜悦、羞涩、勤劳、智慧，都隐于唱腔当中，行腔自然，吐字清晰流畅，抒情细腻。

（3）新凤霞的声音就像配乐，听她的戏，仿佛伴奏在远远的幕后，轻轻如流水般随着她美丽的声音流淌，她根据自己的嗓音特点有自己的行腔吐气方式，最难得的是她入戏，就像是她在诉说自己，演唱自己，所以她能把刘巧儿送到大江南北。

7.4 越剧欣赏

7.4.1 剧种介绍

越剧（见图7-11），中国第二大剧种，又被称为"流传最广的地方剧种"。发源于浙江省绍兴地区的嵊州市，发祥于上海，繁荣于全国，流传于世界。在发展中汲取了昆曲、话剧、绍剧等特色剧种之大成，经历了由男子越剧到女子越剧为主的历史性演变。1925年9月17日上海《申报》演出广告中首次以"越剧"称此剧种。新中国成立后才统一称"越剧"。

图7-11　越剧《西厢记》

越剧长于抒情，以唱为主，声音优美动听，表演真切动人，唯美典雅，极具江南灵秀之气；多以"才子佳人"题材为主；艺术流派纷呈，公认的就有十三大流派之多。主要流行于上海、浙江、江苏、福建、江西、安徽等广大南方地区，以及北京、天津等北方地区，鼎盛时期除西藏、广东、广西等少数省、自治区外，全国都有专业剧团存在。越剧被列入第一批国家级非物质文化遗产名录。

7.4.2 作品介绍——《红楼梦》

图7-12　老版越剧《红楼梦》

《红楼梦》（见图7-12）是越剧的经典曲目，是剧作家徐进于1958年根据我国古典文学名著《红楼梦》进行改编的越剧剧目，将整个《红楼梦》的故事完整地呈现于戏剧舞台。此剧以优美的台词、唱词，细致的表现手法，丰富的人物个性塑造，再配合越剧本身的语言特色，1958年2月18日于上海首演以来，场场爆满，广受欢迎。

1959年，该剧作为国庆10周年献礼剧目在北京演出，周恩来总理莅临观剧并接见编剧及主要演员，对该剧加以肯定和鼓励。1962年，海燕电影制片厂和香港金声影业公司将该剧摄制成上、下两集的彩色戏曲艺术片，影片在国内外放映，大受欢迎。

新版越剧《红楼梦》（见图7-13）创作于1999年，首演于同年8月。它从调整戏剧结构入手，别样营造大悲大喜、大实大虚的舞台意境，并提高舞美空间层次，丰富音乐形象，整合流派表演，精缩演出时间，实现了一次富有创意的新编。它对原版既

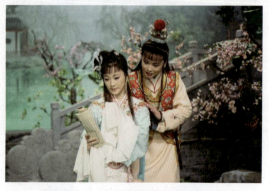

图7-13　新版越剧《红楼梦》

有传承，又有创新，是一个注入现代审美意识的新时期版本，被称为"展示上海文化风采的标志之作"。首演后，评论普遍认为：《红楼梦》是越剧的经典之作，这次演出不是简单的复排，而是以现代审美观点进行加工修改。新版越剧《红楼梦》在剧本编导演、舞美、音乐等方面进行的可贵探索，使传统剧目焕发出新的光彩。

1. 故事概况

早丧慈母的林黛玉，投奔到外祖母家（贾府）寄居。胸怀才智的林黛玉，与不同凡俗的表哥宝玉虽系初次见面，却是一见如故。第二年，贾府又来了出身名门大族、具有大家风范的薛宝钗（宝玉母亲王夫人的姨侄女）。因为宝玉有块从胎里带来的宝玉，宝钗也有个金锁，人们背后说，他们正好是命定的一对。宝玉与一群姐妹朝夕相处，融洽无间，但更与思想相通的黛玉心心相印。贾政望子成龙，强逼宝玉读八股文章。蔑视功名利禄的宝玉和黛玉却偷看被禁读的《西厢记》，抒发着他们的自由思想，滋长了他们之间的爱情。宝钗也希望宝玉能专心于仕途经济，这天又来对他大讲"立身扬名"之道。宝玉听得很是反感，毫不客气地下了逐客令。袭人责怪宝玉冷落宝钗，宝玉却说："林妹妹从来不说这些混账话。"他们这番谈话，恰巧被经过怡红院的黛玉听到，不禁又惊又喜，更觉得宝玉是她的知己。宝玉与忠顺王府的戏子琪官有来往，他同情琪官，帮他逃脱了王府的束缚。这事被贾政知道后，痛恨宝玉违背家教，将他打得半死。黛玉惜怜宝玉，为此哭得两眼红肿，宝玉反百般劝慰黛玉，并将为她拭泪的手帕遣丫头晴雯送给黛玉。黛玉十分珍视这条情丝万缕的手帕，特在上面题诗寄情。一夜，宝钗来访宝玉，久坐未走，引起晴雯反感，这时又有人走来叩门，晴雯不知是黛玉，狠声狠气不肯开门。黛玉已经生疑，又见笑语声中，宝玉送宝钗出来，遂误会是宝玉有意冷落她，更引起寄人篱下、受人欺凌的感伤。第二天，宝钗陪伴贾母等在藕香榭赏春行乐，黛玉独到桃林深处，借埋葬落花抒发她内心的压抑。宝玉听到一字一泪的葬花词，寻声而来，黛玉记恨昨晚的"闭门羹"，负气避开。经过宝玉一番掬诚的剖白，黛玉方释误会。黛玉病倒了，同情黛玉的紫鹃，为了试探宝玉是否真情，佯称黛玉将返回苏州原籍，宝玉信以为真，发狂地要留住黛玉。这样宝、黛之间的爱情在人前暴露无遗了。宝玉也病倒了，贾母决定为他冲喜成亲。贾母认为黛玉有违贾府家教，便在"黛玉行动乖僻，不如宝钗温顺"的比较下，采纳了王熙凤的"调包记"，对宝玉伪称娶的是"林妹妹"。黛玉得悉了宝玉要娶宝钗的消息，以为宝玉负情变心，遂焚去诗稿诗帕，含恨而死。黛玉去世之时，正是宝玉花烛之夜。当宝玉发觉新娘不是林妹妹而是宝姐姐时，惊诧得发痴发狂，更听到黛玉已死，便疯也似的奔到灵前，声声血泪，倾诉他满腔的悲愤与委屈。"金锁"锁不住"宝玉"，"铁槛"关不住"逆子"，宝玉扔去了那块"通灵宝玉"，愤然离家出走。

2. 艺术特色

（1）改编经典。

越剧《红楼梦》是对文学经典《红楼梦》的成功改编，可以说是"经典的改编，改编的经典"，其创作经验具有重要的典范意义。对《红楼梦》的改编不容易，《红楼梦》的博大精深和独特的艺术表现形式，给改编者带来很大的困难。越剧《红楼梦》从自身艺术特点出发，以宝黛爱情为主线，紧紧抓住一个"情"字，以情动人，感人至深。创作上，从剧本到音乐、从表演到舞美都非常精美，尤其在创作态度上精益求精。没有这种创作精神，便出不了艺术精品。

（2）形象深刻。

越剧《红楼梦》中，艺术大师徐玉兰、王文娟演活了贾宝玉、林黛玉，她们把书本上的贾宝玉、林黛玉生动地展现在广大观众面前。一千个读者的心中就有一千个贾宝玉、林黛玉，而徐玉兰、王文娟创作的贾宝玉、林黛玉形象，已经被广大观众所接受，并对后来的《红楼梦》影视作品改编产生了很大的影响（见图7-14）。无论是从艺术发展史，还是从《红楼梦》传播史来说，徐玉兰、王文娟所创作的形象都是意义深远、非同寻常的。这样活生生的舞台艺术形象，这样惟妙惟肖的贾宝玉、林黛玉形象，具有强烈的审美力量和艺术感染力，具有永恒的审美价值。

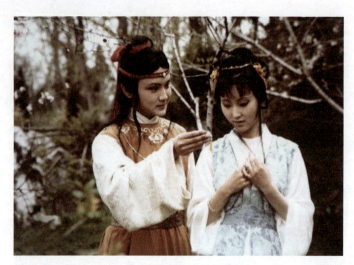

图 7-14 贾宝玉与林黛玉

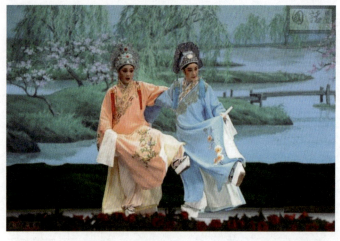

图 7-15 越剧《梁山伯与祝英台》

（3）才华卓越。

作为一部戏曲舞台综合艺术的集大成之作，越剧《红楼梦》的音乐曲调柔美哀怨、婉丽动听，淋漓尽致地演绎了江南水乡的气质。动作上动中有静，以静诠动，动静结合。表演中动态美与静态美相辅相成。演唱上字正腔圆，吐字清楚，字腹饱满，收尾精准，润腔、轻重、收放等艺术处理也合情合理。

7.4.3 作品介绍——《梁山伯与祝英台》

《梁山伯与祝英台》（见图 7-15）是中国民间四大爱情故事之一，在众多剧种中都有由此故事改编而成的戏剧，其中越剧《梁山伯与祝英台》因电影版的广泛传播而成为这一题材中最为引人注目的名剧。

"梁祝"是越剧传统骨子老戏，越剧诞生之初，男班老艺人便已在舞台上演出《梁山伯》。20 世纪 30 年代女班兴起，《梁山伯》一剧被更多越剧艺人搬上舞台，剧名也被更改为《梁祝哀史》。其中影响最大的当属袁雪芬、马樟花的《梁祝哀史》。袁雪芬、马樟花觉得传统"梁祝"剧本内容充满迷信、色情等因素，于是重新整理剧本，去其糟粕，获得成功。20 世纪三四十年代期间，"梁祝"这出戏留存了不少唱片：1936 年支维永、陶素莲《十八相送》《下山访友》，1937 年施银花、屠杏花《楼台相会》，1939 年李艳芳《梁山伯回书》，1939 年李艳芳、赵瑞花《楼台相会》，1941 年支兰芳《祝英台哭灵》，1942 年姚水娟、李艳芳《十八相送》，1943 年徐玉兰《十八相送》，1946 年袁雪芬《读祭文》，1946 年范瑞娟《山伯临终》，1947 年袁雪芬《英台哭灵》，1949 年袁雪芬、范瑞娟、胡少鹏《新梁祝哀史》。

1. 故事概况

该剧写祝英台女扮男装往杭城求学，路遇梁山伯，结为兄弟，同窗三载，情谊深厚。祝父催女归家，英台行前向师母吐露真情，托媒许婚山伯，又在送别时，假托为妹做媒，嘱山伯早去迎娶。山伯赶往祝家，不料祝父已将英台许婚马太守之子马文才，两人在楼台相叙，见姻缘无望，不胜悲愤。山伯归家病故，英台闻耗，誓以身殉。马家迎娶之日，英台花轿绕道至山伯坟前祭奠，霎时风雷大作，坟墓爆裂，祝英台纵身跃入，梁山伯与祝英台化作蝴蝶，双双飞舞。

2. 艺术特色

（1）感染力强。

"梁祝"故事在民间流传已一千多年，被誉为爱情的千古绝唱。近年来，探讨"梁祝文化"从未间断过。"梁祝"根植于民间，流传时间悠久。"梁祝"传说形成的时间久，其文化传播形式多样，从民间工艺美术来说，就有年画、版画、剪纸、艺术模型、彩陶瓷塑、蝶翅工艺、石雕木雕、刺绣草编、泥塑面塑等。而"梁祝"文化展示最丰富的当属戏曲，在中国上百个戏曲剧种中，几乎都有"梁祝"的剧目，尤其是越剧《梁山伯与祝英台》，

既有爱情故事的原创，同时还能尽显艺术舞台的张力，产生了强烈的感染力。

（2）流传区域广泛，远播世界多个地区。

20世纪50年代周恩来总理把越剧电影《梁山伯与祝英台》带到日内瓦放映后，在西方社会引起了轰动，被誉为"东方的罗密欧与朱丽叶"。1959年为了向国庆十周年献礼，一群来自上海音乐学院富有激情的青年学生，在音乐前辈的指导下创作并成功首演了小提琴协奏曲《梁祝》，《梁祝》的诞生是中国民族交响乐史上的重大突破。尤其是俞丽拿和盛中国两位优秀的小提琴演奏家的演出，使这一乐曲走向了国际，在世界各地广泛流传。

（3）思想内涵具有永恒性和普遍性。

"梁祝"故事所反映的思想内容十分丰富，如追求爱情自由、强烈的求知欲望和生生不息的生命观，也体现了一种民族精神。

7.5　黄梅戏欣赏

7.5.1　剧种介绍

黄梅戏（见图7-16）旧称黄梅调或采茶戏，是中国的五大剧种之一。黄梅戏是安徽的主要地方戏曲剧种，在湖北、江西、福建、浙江、江苏、台湾等省以及香港地区亦有黄梅戏的专业或业余的演出团体，受到广泛的欢迎。黄梅戏是18世纪后期在皖、鄂、赣三省毗邻地区形成的一种民间小戏。其中一支逐渐东移到以安徽省安庆市为中心的安庆地区，与当地民间艺术相结合，用当地语言歌唱、说白，形成了自己的特点，被称为"怀腔"或"怀调"，这就是今日黄梅戏的前身。在民国十年（公元1921年）《宿松县志》中，第一次正式提出"黄梅戏"这个名称。

在剧目方面，黄梅戏号称"大戏三十六本，小戏七十二折"。大戏主要表现的是人们对阶级压迫、贫富悬殊的现实的不满和对自由美好生活的向往。如《荞麦记》《告粮官》《天仙配》《女驸马》等。小戏大都表现的是农村劳动者的生活片段，如《点大麦》《纺线纱》《卖斗箩》。2006年5月20日，黄梅戏经国务院批准列入第一批国家级非物质文化遗产名录。

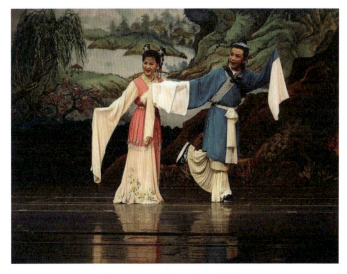

图7-16　黄梅戏《天仙配》

7.5.2　作品介绍——《女驸马》

《女驸马》是由安徽省第二届戏曲会演安庆地区代表团安徽省黄梅戏剧团编剧，刘琼导演，严凤英、王少舫等联袂主演的戏曲电影。《女驸马》（见图7-17）是一部极富传奇色彩的黄梅戏代表作，此剧在黄梅戏传统剧《双救主》基础上改编而成，是著名艺术家严凤英代表作品，流传极广，其中一些经典唱段至今风行全国。

1. 故事概况

故事说的是湖北襄阳道台之女冯素珍冒死救夫，

图7-17　《女驸马》剧照

经历了种种曲折，终于如愿以偿，成就美满姻缘的故事。民女冯素珍与未婚夫李兆廷感情深厚，不幸李家被诬遭难，李兆廷于是投亲冯府，但岳父母嫌贫爱富，逼其退婚。冯素珍花园赠银于李兆廷，被冯父撞见，诬告李兆廷盗窃，并将其送官入狱，逼冯素珍另嫁宰相刘文举之子。冯素珍女扮男装出逃，在京冒李兆廷名字考试中了状元，而且被皇帝招为驸马。冯素珍百般推辞，均无结果，不得已与公主成亲。花烛之夜，冯素珍冒死对公主讲出了实情，公主深为感动与同情，冯素珍得到皇帝的赦免。在公主的帮助下，冯、李终成眷属。该剧通过女扮男装冒名赶考、偶中状元误招驸马、洞房献智化险为夷等一系列近乎离奇却又在情理之中的戏剧情节，塑造了一个善良、勇敢、聪慧的古代少女形象。

2. 艺术特色

（1）语言、语汇特征。

《女驸马》的语言及唱词吸取了古诗、古词、民间口语、民间谚语、民歌所长，发挥了语近情遥、明白如话的特点，使音乐更符合大众口味，更易于在劳动人民之中传唱。它的语言与它所依赖的音乐美质相辅相成，从而形成其语言的内在旋律美。

（2）旋律与曲体结构。

戏曲音乐中的旋律吸收了安庆地区小调、山歌的音乐特点，具有浓厚的乡土气息，是当地民间音乐的结晶体。如第四场的《谁料皇榜中状元》中，音乐色彩是明亮、悠扬的，凸显了作品戏剧性的场面，具有厚重的文化与历史气息。它的曲调的基本结构是由起板、下句、上句、落板四个乐句组成，既严肃庄重，又优美大方，且变化多、适应性强。在黄梅戏音乐调式中，虽然宫、商、角、徵、羽都有，但五声徵调式占主导地位。

（3）伴奏音乐。

《女驸马》开始是以高胡作为主要伴奏乐器，后来逐步建立起了以民族乐器为主、以西洋乐器为辅的混合乐队，以增强音乐表现力。

7.5.3 作品介绍——《小辞店》

《小辞店》（见图 7-18、图 7-19）是黄梅戏的传统小戏，又名《卖饭女》，为全本《菜刀记》中的一折，是庐剧表演艺术家丁玉兰的代表剧目，后来改编为黄梅戏，与《天仙配》《女驸马》等剧齐名。《小辞店》由著名黄梅戏表演艺术家严凤英唱红，后来被各团名角不断演绎完善，成为该剧种的代表性保留剧目之一。这是一出只有两个人物的小戏，如同秦腔小戏里的《张连卖布》、花鼓戏的《夫妻观灯》等小戏一样，具有浓厚的民间小戏风格。

图 7-18 严凤英饰演的《小辞店》

图 7-19 韩再芬饰演的《小辞店》

《小辞店》流传至今，影响甚广，有着深厚的群众基础。一是说身边的人，讲身边的事；二是剧情复杂多变，生动感人；三是该剧的唱腔跌宕起伏，承转有序。《小辞店》一剧命运多舛，历史上曾数度禁演，男女主人公所在地也长期抵制演出。

1. 故事概况

青年商人蔡鸣凤外出做生意，住在柳凤英开的店中。柳凤英的丈夫是个赌棍，整日在赌场鬼混，不顾家庭。柳凤英对丈夫极不满意，却与忠厚老实的顾客蔡鸣凤感情相投，二人产生了爱情。但蔡鸣凤终究要回到自己的家乡去，分别之时，二人悲痛欲绝。剧中柳凤英得知蔡鸣凤家中还有妻子，而且决意辞店回家，分别之际，用曲折哀婉的三百二十句唱腔表现了人物撕心裂肺的悲痛情绪，演出具有强烈的震撼力量。

分别之后，蔡鸣凤被其妻朱莲与其妻情夫陈大雷所害，两人反而栽赃柳凤英害死蔡鸣凤，收受贿赂的贪官将柳凤英流放，柳凤英路经蔡鸣凤之墓，殉情而亡。

2. 艺术特色

（1）语言艺术魅力。

《小辞店》的语言贴近生活，没有做过多的修饰，将通俗的文学语言共性和方言艺术的戏曲个性特征完美地结合在一起。《辞店》中旦角柳凤英的唱词有五百多句，这一段充分体现了其语言的魅力。这些唱词虽然没有多少文采，但质朴无华，通俗易懂，富有一定的生活哲理，唱起来朗朗上口，识字、不识字的听众都能理解明白。

（2）以"唱"为主的表现形式。

过去黄梅戏班社内曾流传"男怕访友，女怕辞店"的行话，指的是在所有的大戏剧目中要数《山伯访友》中的主角梁山伯唱做并重和《小辞店》中的旦角柳凤英的唱词最多、唱功最重。其中《小辞店》柳凤英的唱词占全剧的四分之三，仅《辞店》一折，她的唱词就有五百多句。可以说这是一场典型的唱功戏，也是一个检验演员唱功的过关戏。《辞店》中蔡鸣凤突接家书，要辞店归去，二人难舍难分，互诉衷肠，柳凤英的大段唱腔缠绵悠长，鸣凤的应唱哀怨忧郁。这一段有独唱、对唱、伴唱，调式有平词、花腔、火工、彩调，板式有慢板、快板和二行、三行，听起来荡气回肠，是黄梅戏唱腔之精华。

（3）唱腔跌宕起伏，承转有序。

黄梅戏的声腔优美流畅、韵味醇厚，《小辞店》体现了这一声腔特色，尤其是旦角的声腔优势在这部戏曲作品中得到充分的展示。《辞店》一折是全剧的精华段落，柳凤英全部以唱来叙事抒情，数百句唱词以不同的板式、节奏唱来，起伏跌宕、张弛有致。

第 8 单元 音乐艺术欣赏

■ **学习目标：**

通过本单元的学习，了解声乐艺术的表演形式及体裁，了解器乐艺术的演奏乐器及体裁；掌握一定的音乐艺术鉴赏能力。

■ **知识目标：**

掌握音乐艺术的基本分类。

■ **能力目标：**

能初步欣赏声乐艺术与器乐艺术，欣赏其相关代表作品。

■ **情感目标：**

热爱音乐，热爱民族音乐，在传统民乐文化欣赏中增强民族自豪感和文化自信。

音乐发展到现在，已经成为内容上丰富多彩、形式上千变万化、种类繁多的一门表达人们审美感情、反映社会现实生活的艺术。它的类别，如果按地域来分，可分为中国音乐和外国音乐；如果按时代来分，可分为古典音乐和现代音乐；如果按创作者来分，有人民群众创作的民间音乐和专业音乐工作者创作的艺术音乐；如果按使用工具来分，可分为声乐和器乐；如果按有无标题来分，可分为标题音乐和无标题音乐，等等。每一类音乐又可以再分为若干小的类别。比如，声乐可以按歌唱者组合的情况分为独唱、重唱、合唱等。当然，这些分类，都是以音乐的某一具体特征为依据的。实际上，如果综合考虑音乐的内容、题材、情趣、格调、表现方式等方面的特征，则可将其分为通俗音乐和严肃音乐两种。通俗音乐，指那些清新、明快、优美、活泼、具有娱乐性的音乐。它的范围十分广泛，包括那些在人民大众中产生、流传，并得到再创造的民间音乐，以及音乐工作者创作的曲调流畅、节奏轻松、语言通俗易懂的"轻音乐"作品。严肃音乐，指那些内容比较严肃，题材比较重大，情趣格调庄重，表现形式又比较复杂的音乐作品，包括交响乐、室内乐、大合唱等。

本单元重点介绍声乐艺术与器乐艺术。

8.1 声乐艺术欣赏

8.1.1 中国民歌欣赏

1. 何谓民歌

民歌是一综合词，它有广义和狭义之分：广义讲，泛指民众口头创作中所有的韵文作品；狭义讲，则是指民歌、民谣、小调等短小的抒情成分较重的作品，而不包括长篇和叙事诗在内。我国现见最古老的一部民歌集是《诗经》，它反映的是从西周到春秋中叶五百年间，十五个地区繁杂的社会生活，以及劳动人民多方面的生活状况。

我国民歌的主要特点之一是音乐语言、艺术形式及其手法的简明和简练，善于运用经济的材料、精炼的手法和音调语言，创造出准确生动的音乐形象。另一重要方面，是它的表现手法、艺术技巧丰富。

山西民歌《交城山》（见图 8-1）是深受群众喜爱的一首民歌，歌声从徵音区开始，全曲除了第二小节外，其徵音均在抢拍上进行。前六小节的曲调是按照节拍单位一起一落进行的，跳动幅度大。这种写法适合表现坚定自豪、欢欣鼓舞、信心百倍的感情。第七小节曲调很顺畅地落到低音区，语言亲切，感情深厚，进一步增加了歌曲的感情。

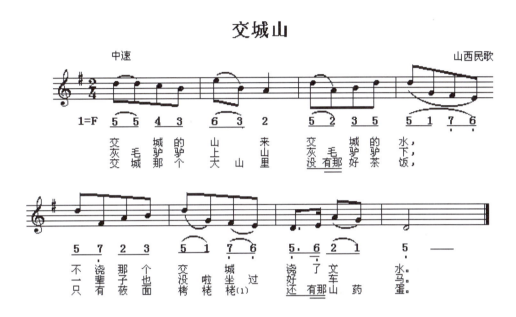

图 8-1　山西民歌《交城山》

2. 民歌的分类

劳动号子：劳动号子也叫号子，所谓号子就是指劳动歌曲。它是劳动人民在劳动过程中创造出来的，是直接配合劳动的歌曲。在劳动生产过程中主要起组织劳动、指挥劳动、鼓舞劳动者情绪、调节劳动者精神的作用，也是劳动人民对其强烈生活气息和精神面貌的再现。在民歌中，劳动号子占有重要地位，是民歌音调最早的根源和基础之一。

山歌：山歌是劳动人民在山野劳动、生活中抒发内心思想感情的一种抒情小曲。山歌的作用不仅是消愁助兴、自娱自乐，而且表达了劳动者对丑恶现象的憎恨以及对自然、对生活、对美好事物的赞颂和向往。山歌的歌词一般为即兴创作，内容题材极为广泛，看山唱山，看水唱水，边唱边想，随意性很强，歌唱青年男女纯真爱情的题材尤为多见，颇具特色。

山歌的节奏自由舒展，有字密腔长的特点，开头处常用"哎""呀""来"等衬词拉开节奏，结尾时常用甩腔。山歌分为高腔山歌、平腔山歌、矮腔山歌三种类型。流传的山歌有四川的《槐花几时开》、云南的《小河淌水》（见图 8-2）、陕西的《兰花花》和《三十里铺》等。

小调：小调是我国民歌数量最多的一类，应用范围极为广泛。小调不像号子那样受劳动场景的限制，不像有的山歌那样要宽广的嗓音，因此其群众基础扎实，通俗流行性强，传播甚广，经民间艺人不断演唱加工，艺术性日益成熟。由于小调表现题材渗透到社会的各个角落，大到政治事件，小到民俗风情，因而在丰富社会生活、拓宽思路、传递信息等方面都起到积极作用。

小调的歌词比较固定，并有一定格律，每段歌词字数大体相同，常借"十想""四季""十二月"等固定格式来叙述主题思想；以分节歌为基本结构，衬词为原样重复，形成了规整、对称原则。小调节奏匀称，韵律平衡，

图 8-2 云南民歌《小河淌水》

旋律流畅、细腻、委婉。小调的演唱形式以独唱为主，配以二胡、琵琶等乐器伴奏。流传广泛的小调有江苏的《孟姜女》、河北的《小白菜》、江苏的《茉莉花》（见图8-3）、陕北的《走西口》等。

8.1.2 一般声乐体裁欣赏

1. 抒情歌曲

抒情歌曲是一种速度适中、节奏舒展、旋律优美的歌曲。它所表现的题材内容非常广泛，既能表达对祖国大好山河的无限颂扬，又可抒发对故乡、亲人的爱恋之情；既可表达各族人民团结，为建设祖国而拼搏的精神风貌，又可表达对人生的信念、理想的追求和探索。抒情歌曲往往以第一人称的感情叙说，篇幅上比民歌稍大，可分为两种风格类型。一种是不带明显民族个性特点，唱法上表现为美声唱法。这类歌曲有《教我如何不想她》（赵元任曲）、《松花江上》（张寒晖词曲）、《我爱你，中国》（郑秋枫曲）等。另一种是带有明显民族个性特点的抒情歌曲，在唱法上一般表现为美声和民族唱法结合或纯民族唱法。这类歌曲有《谁不说俺家乡好》（吕其明等词曲）、《人说山西好风光》（张棣昌曲）等。抒情歌曲在声乐作品中占有很大篇幅，成为声乐作品的主体。

图 8-3　江苏民歌《茉莉花》

2. 叙事歌曲

叙事歌曲是一种具有叙事特性的歌曲。它的主要特点是在歌词内容上具有一定的情节性和叙事性，曲调与词的朗诵音调结合紧密，具有口语化特点。这类歌曲有《听妈妈讲那过去的事情》（瞿希贤曲）、《歌唱二小放牛郎》（李劫夫曲）等。

3. 队列歌曲

队列歌曲是以群集性与行进性为主要特征的歌曲。节奏简明有力、强弱分明，结构对称，旋律朗朗上口，音域不宜过宽，速度一般较快。这类歌曲具有群众易唱的特点，给人以朝气蓬勃、奋进向上的精神影响，如《义勇军进行曲》（聂耳曲）、《歌唱祖国》（王莘词曲）、《我们走在大路上》（李劫夫词曲）、《喀秋莎》（苏联勃兰切尔曲）等。

4. 劳动歌曲

劳动歌曲是伴随劳动节奏演唱的歌曲，一般以劳动内容和劳动情绪为题材，表现劳动场面的热烈气氛或表现

劳动者各种情绪，与民歌中的号子有相同作用。这类歌曲有《码头工人歌》（聂耳曲）、《采茶舞曲》（周大风词曲）等。

5. 诙谐歌曲

诙谐歌曲是音乐形象具有幽默情趣的歌曲。歌词幽默而风趣，音乐妙趣横生，具有说唱音乐的风格，比喻生动，形象鲜明，表演风趣。这类歌曲有《三个和尚没水喝》（孙凯曲）、《不老的爸爸》，以及西班牙歌曲《幸福拍手歌》和穆索尔斯基作曲的不朽作品《跳蚤之歌》等。

6. 歌舞曲

歌舞曲是一种适宜于载歌载舞、幽默情趣的歌曲。它节奏鲜明，富有舞蹈的律感特点，音乐情绪往往欢快奔放，生活气息浓郁，抒情的旋律中体现出热情、欢畅的情绪。歌舞曲在青海、西藏、新疆、云南等少数民族地区较常见。如北方广泛流行的传统小调《对花》、根据青海民歌《四季调》改编的《花儿与少年》、维吾尔族民歌《新疆是个好地方》和藏族风格的《洗衣歌》（李俊琛词、罗念一曲）等。

7. 摇篮曲

摇篮曲也叫催眠曲，原是母亲在摇篮旁催婴儿入睡而哼唱的歌曲，后逐渐发展成为一种专门的音乐体裁。其节奏徐缓平稳，旋律优美流畅，常表现出母亲对婴儿的亲昵，以及哄孩子入睡的自由哼鸣。著名歌曲有舒伯特的《摇篮曲》，中国歌曲有郑建春根据东北民歌改编的《摇篮曲》等。

8. 校园歌曲

校园歌曲从严格意义上说是表现校园学生生活，适合大学生特点的歌曲。20世纪70年代，港台歌曲纷纷传入内地，其中有一些轻快的、内容较健康的歌曲在大学校园流传。近年来，很多大学生自己作词作曲并伴有吉他弹唱，抒发大学生精神情怀，形成了校园歌曲的基本特征。校园歌曲一般有轻松活泼，蓬勃向上，歌曲短小精悍，易于上口、传唱的特点。应该说校园歌曲源于社会歌曲，但格调上应高于社会歌曲，内容上以歌颂大学生蓬勃向上的精神，并且贴近学习生活为主，曲调上洋溢着高尚与淳朴感，能体现校园歌曲特有风格。目前原创校园歌曲不多，正处于发展阶段，校园里更多的还是演唱社会上流行的歌曲。因此，音乐工作者有责任为大学校园写出适合大学生特点的优秀歌曲，使校园歌曲朝着健康方向发展。

9. 通俗歌曲与流行歌曲

通俗歌曲与流行歌曲是民众易懂、易唱的歌曲。这约定俗成的概念在我国广泛引用是在20世纪70年代初期。改革开放以来，随着港、澳、台地区音乐的不断引入和音乐创作的不断繁荣，出现了一大批雅俗共赏的优秀歌曲，形成了通俗歌曲的大舞台。一般来说，大部分通俗歌曲结构短小而方整，民族气息浓郁，与艺术歌曲一样有经久不衰的特点。中国歌曲如《秋水伊人》（贺绿汀词曲）、《难忘今宵》（王酩曲）、《烛光里的妈妈》（谷建芬曲）等，外国歌曲如苏联歌曲《莫斯科郊外的晚上》（见图8-4）、《小路》和美国歌曲《铃儿响叮当》等。

流行歌曲是区别于艺术歌曲，在群众中特别是在青年人中广为传唱的歌曲。它属于通俗歌曲的分支，英文意思有大众的、人民的、普及的、通俗的、流行的、廉价的等多种解释。流行歌曲的内容表现题材较为广泛，以歌颂爱情、友谊居多，在音乐结构上以简明、易于普及为特性，在音乐节奏上很多歌曲都以休止符、切分音为标志，在旋律上更倾向于口语化。流行歌曲与通俗歌曲有很多相近之处，很难严格区分，但其中有个时间概念可以把握。一般来说通俗歌曲更经得起时间考验，有的作品流传了几个世纪，仍然受人青睐；相形之下，流行歌曲更接近于个人感受，加之新闻媒体的作用，在青年人中更易于流传。

现代的流行歌曲创作，并不像有些理论家所认为是脱离生活、脱离传统、脱离民间土壤的，相反从传统音乐中吸取了许多有用的东西。现在港台流行歌曲不仅在旋律上运用了民族调式，在伴奏乐器上也有了变化，不仅使用电声乐器，而且融入了中国传统乐器，如古筝、二胡、竹笛等，尤其在前奏、间奏中使用较多，使得流行歌曲具有浓郁的民族风格，成为老、中、青都喜爱的歌曲。如目前舞台上较为活跃的周杰伦、毛不易，其演唱的《青

花瓷》《东风破》《菊花台》《一荤一素》等曲目很好地融入了浓郁的民族风格。流行与民族风相结合是被大众一致认可的,更有目前深受观众喜爱的"英伦组合"(著名歌唱家宋祖英和流行音乐小天王周杰伦的组合)和玖月奇迹组合。

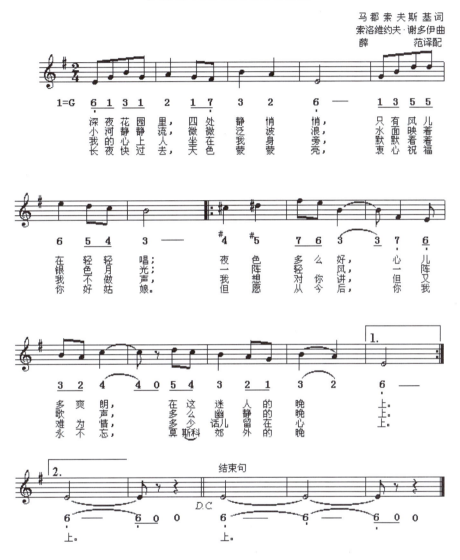

图 8-4 苏联歌曲《莫斯科郊外的晚上》

10. 艺术歌曲

艺术歌曲是一种主要区别于民谣的专业性创作歌曲,19世纪起源于德国。它以结构严谨、格调高雅、寓意深刻、节奏宽广、旋律大气为其特点。中国作品在内容上多以讴歌祖国大好河山、祖国的繁荣富强及抒发高尚的精神情怀为题材,唱法上采用纯美声唱法或美声与民族相结合的唱法,这一点是区分艺术歌曲与其他歌曲类型的重要标志之一。艺术歌曲与抒情歌曲有相近之处。艺术歌曲演唱者必须通过专业训练才能达到相应的艺术境界。这类歌曲除中外歌剧唱段外,中国歌曲如《黄河颂》和《黄河怨》(冼星海曲)、《长江之歌》(王世光曲)、《祖国,慈祥的母亲》(陆在易曲)、《多情的土地》(施光南曲),外国歌曲如俄罗斯歌曲《三套车》以及意大利歌曲《我的太阳》《重归苏莲托》《负心人》等。

11. 牧歌

牧歌是欧洲文艺复兴时期的一种世俗歌曲。14世纪作的牧歌由田园风格的独唱歌曲演变而成,仅一两个声

部作为伴奏,歌词多以爱情或自然为题材。16 世纪牧歌在意大利盛行,这时的牧歌已与 14 世纪的牧歌没有直接联系,而是以意大利家喻户晓的两种民谣"弗罗托拉"和"维兰奈拉"为基础发展而成,已构成五六个声部的合唱曲。其和声丰满而清新,节奏多样,主调突出,各种音程运用自如,表现了细腻和深刻的思想内涵,形成了意大利牧歌的风格。其抒情性和戏剧性为以后的抒情歌曲、戏剧音乐奠定了基础。

8.2 器乐艺术欣赏

用乐器演奏的音乐叫器乐。器乐是以乐器为物质基础,借助乐器的性能特征,结合演奏技巧的应用,表现一定情绪与意境的音乐作品。器乐是相对于声乐而言,完全用乐器演奏而不用人声或人声处于附属地位的音乐。演奏的乐器可以包括所有种类的弦乐器、木管乐器、铜管乐器和打击乐器。有的器乐曲也应用部分人声,一般没有歌词,例如贝多芬写作的《第九交响曲》中也加入了合唱部分《欢乐颂》,但总的来说交响曲属于器乐而不属于声乐。另外,像人声演奏的口哨、哼唱等也经常被加入器乐曲中以增加某些效果。如果按照体裁的不同,器乐可分为独奏、齐奏、重奏、交响曲、协奏曲、奏鸣曲、组曲等。

8.2.1 演奏的乐器

1. 弦乐器

弦乐器是乐器家族内的一个重要分支,在古典音乐乃至现代轻音乐中,几乎所有的抒情旋律都由弦乐声部来演奏。柔美、动听是所有弦乐器的共同特征。弦乐器的音色统一,有多层次的表现力:合奏时澎湃激昂,独奏时温柔婉约;又因为丰富多变的弓法(颤、碎、拨、跳等)而具有灵动的色彩。弦乐器是依靠机械力量使张紧的弦线振动发音,故发音音量受到一定限制。弦乐器通常用不同的弦演奏不同的音,有时则须运用手指按弦来改变弦长,从而达到改变音高的目的。弦乐器从其发音方式上来说,主要分为弓拉弦鸣乐器(如提琴类)和弹拨弦鸣乐器(如吉他)。弓拉弦鸣乐器有小提琴(violin)、中提琴(viola)、大提琴(cello)、低音提琴(double bass)、二胡等;弹拨弦鸣乐器有竖琴(harp)、吉他(guitar)、电吉他(electric guitar)、电贝斯(electric bass)、古琴、琵琶、古筝等(见图 8-5)。

小提琴(violin)

竖琴(harp)

古筝

图 8-5 弦乐器

2. 木管乐器

木管乐器包括长笛、双簧管、单簧管、排箫和低音管,它们都有一个可以吹出空气的中空管子。木管乐器的

得名缘于它们起初都是木制的，但是现在许多木管乐器也用金属和塑料制造。

木管乐器靠气流振动来发声，一般有两种振动方式。如果是最简单的木管乐器，当往里面吹气时，进入和通过吹孔的空气会撞击管子中的一些部位，并促使空气振动从而发出声音。如果是其他木管乐器，它们都有簧片，进入吹孔的空气使簧片振动，并引起簧片下面的管内的空气振动，声音就这样发出来了。

木管乐器起源很早，从民间的牧笛、芦笛等演变而来。木管乐器是乐器家族中音色最为丰富的一族，常被用来表现大自然和乡村生活的情景。在交响乐队中，不论是作为伴奏还是用于独奏，都有其特殊的韵味，是交响乐队的重要组成部分。木管乐器大多通过空气振动来产生乐音，根据发声方式，大致可分为唇鸣类（如长笛等）和簧鸣类（如单簧管等）。木管乐器的材料并不限于木质，同样有选用金属、塑料或动物骨头等材质的。它们的音色各异、特色鲜明。从优美亮丽到深沉阴郁，应有尽有。正因如此，在乐队中，木管乐器常善于塑造各种惟妙惟肖的音乐形象，大大丰富了管弦乐的效果。木管乐器有长笛（flute）、短笛（piccolo）、单簧管（clarinet）、双簧管（oboe）、大管（bassoon）、萨克斯管（saxophone）、口琴（harmonica）、笛子、笙、唢呐、萧等（见图 8-6）。

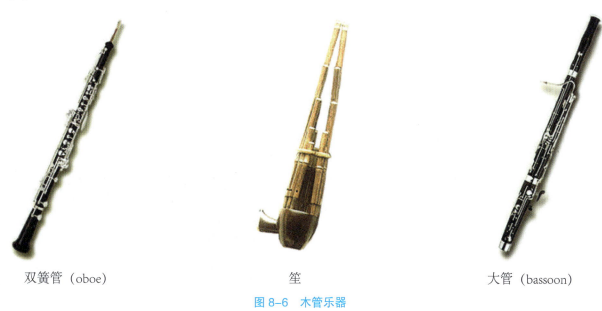

双簧管（oboe）　　　　　　笙　　　　　　大管（bassoon）

图 8-6　木管乐器

3. 铜管乐器

铜管乐器（brass instrument）是一种将气流吹进吹嘴之后，造成嘴唇振动的乐器。它们也被称为"labrosones"，字面上的意思是"嘴唇振动的乐器"（baines）。要在按键乐器上改变音高，有两个方法能够办到：其一，压下按键，改变管子的长度；其二，演奏者所吹出的气流改变嘴唇的振动频率。多数人认为，被称为铜管乐器，应该是由乐器所发出的声音来决定，而不管乐器是否是由金属做成的。因此，有的时候会发现用木头制成的铜管乐器，像山笛、角笛以及蛇形大号；也有许多木管乐器是由金属做成，例如萨克斯管。铜管乐器的前身大多是军号和狩猎时用的号角。在早期的交响乐中使用铜管乐器的数量不大。在很长一段时期里，交响乐队中只用两只圆号，有时增加一只小号。到十九世纪上半叶，铜管乐器才在交响乐队中被广泛使用。铜管乐器的发音方式与木管乐器不同，它们不是通过改变管内的空气柱来改变音高，而是依靠演奏者唇部的气压变化与乐器本身接通附加管的方法来改变音高。所有铜管乐器都装有形状相似的圆柱形号嘴，管身都呈长圆锥形状。铜管乐器的音色特点是雄壮、辉煌、热烈，虽然音质各具特色，但宏大、宽广的音量为铜管乐器的共同特点，这是其他类别的乐器所望尘莫及的。铜管乐器有小号（trumpet）、短号（cornet）、长号（trombone）、圆号（French horn）、大号（tuba）等（见图 8-7）。

 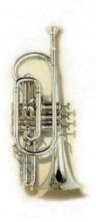 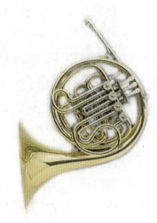

小号（trumpet）　　　　　短号（cornet）　　　　　圆号（French horn）

图 8-7　铜管乐器

4. 打击乐器

打击乐器也叫敲击乐器，是指敲打乐器本体而发出声音的乐器。其中有些有固定音高，如云锣、编钟等；其他还有一些无固定音高，如拍板、梆子、板鼓、腰鼓、铃鼓等。若根据打击乐器不同的发音体来区分，可分为两类：①革鸣乐器，也叫膜鸣乐器，就是通过敲打蒙在乐器上的皮膜或革膜而发声的乐器，如各种鼓类乐器；②体鸣乐器，就是通过敲打乐器本体而发声的，如钟、木鱼及各种锣、钹、铃等（见图 8-8）。

定音鼓（timpani）　　　　钟琴（glockenspiel）　　　　　　编钟

图 8-8　打击乐器

8.2.2　器乐体裁

1. 独奏

独奏是由一个人演奏的器乐作品，根据使用乐器的不同再做进一步划分，如钢琴独奏、小提琴独奏、二胡独奏、琵琶独奏，等等。

2. 齐奏

齐奏是指多人演奏的单声部器乐，如二胡齐奏、小提琴齐奏、民乐齐奏等。

3. 重奏

重奏是指多声部的乐曲及其演奏形式，每个声部均由一人担负。根据乐曲的声部数目，可分为二重奏、三重奏、四重奏以至七重奏、八重奏。根据使用乐器的不同，又可进一步划分，如弦乐四重奏，管乐四重奏，等等。弦乐四重奏是最常见的重奏形式，一般由两把小提琴、一把中提琴和一把大提琴演奏。

4. 交响曲

交响曲是充分发挥各种乐器的功能和表现力的大型乐曲。古典交响曲形式确立于十八世纪。典型的古典交响曲的结构形式是四个乐章，第一乐章为快板，第二乐章为慢板或稍慢，第三乐章为快板或稍快，第四乐章为终曲。十九世纪的交响曲进入浪漫主义时期，内容、形式和技巧有了很大的发展。二十世纪的交响曲更加致力于探索和创新，呈现多元化发展的趋势。

5. 协奏曲

协奏曲是一件或几件独奏乐器与管弦乐队的演奏相配合的大型乐曲，一般以独奏乐器而定名，如钢琴协奏曲、小提琴协奏曲，等等。

6. 奏鸣曲

奏鸣曲是由三个或四个乐章构成的大型乐曲，可以由钢琴独奏，也可以由一件其他乐器与钢琴合奏。

7. 组曲

组曲是几个相对独立的乐曲根据统一的构思组织成的器乐套曲，例如由舞蹈音乐或电影音乐编创而成的组曲等。

8.3 中外音乐作品欣赏

8.3.1 小提琴协奏曲《梁山伯与祝英台》

小提琴协奏曲《梁山伯与祝英台》（简称《梁祝》）是何占豪、陈钢在上海音乐学院就读时的作品。作品创作探索交响音乐民族化，题材选自民间故事，用越剧中的曲调为素材，根据剧情精心融合交响乐与戏曲音乐的表现手法，深刻地描绘了梁、祝二人的真挚感情，表现了祝英台对封建礼教的强烈反抗精神，讴歌了人们对美好生活的向往。

《梁祝》是一首标题音乐作品，音乐较具体、形象，并采用单乐章奏鸣式结构。这首绚丽多彩、抒情动人并带有浓郁的生活气息的交响乐作品，在民族化、群众化方面，做了大胆的创新和成功的尝试，在国内外都引起了良好的反映，被群众称为"我们自己的交响音乐"。作品内容如图 8-9 所示。

1. 引子

音乐一开始，在弦乐颤音的背景下，长笛吹奏出优美、轻柔的旋律，仿佛描绘了梁、祝求学路上春光明媚、鸟语花香的故事背景。由双簧管奏出的主题音调，取自越剧的过门音乐。

2. 呈示部

（1）主部　在竖琴伴奏下，小提琴奏出传颂千古的爱情主题。此主题取材于越剧的音乐素材。作者何占豪曾在越剧团当演员。据他所知，任何越剧演员，只要唱到这一唱段，都会博得台下阵阵喝彩和掌声。于是作者选取此唱腔作为《梁祝》的爱情主题，并把它作为整个作品的核心音调。此主题的旋律特点为不断上行又不断下行，上行时仿佛表现梁、祝对幸福生活和美好爱情的向往与追求；下行则好像预示他们生活中的曲折及有情人难成眷属的痛苦心情。此处由独奏小提琴从高音区转入中音区，大提琴以潇洒的音调与独奏小提琴一唱一和，形成对答，仿佛描绘梁、祝"草桥结拜"的情景。接着，乐队以沛沛的感情奏出这个主题，充分表现出梁、祝相互欣赏之情。

（2）连接部　为独奏小提琴的华彩乐段。在华彩乐段，通常乐队暂停演奏，由独奏者充分发挥其表演技巧。此处的演奏较自由，难度较高，因而也较引人注目。作曲家在此采用华彩乐段使其成为作品的有机部分和有独立特点的段落。

（3）副部　是整个作品中最轻快、最欢悦的乐段。它由越剧的过门变化而来，由独奏小提琴奏出，与抒情

图8-9 《梁祝》作品曲谱片段

的主部爱情主题形成鲜明的对比。第一插部采用活泼的小快板，由木管乐器与独奏小提琴相互模仿而成。第二插部更为轻松欢快。速度是音乐表现的一个重要手段，作曲家在此采用轻快的速度、轻松的节奏、跳动的旋律、活泼的情绪，栩栩如生地描绘了梁、祝三载同窗的幸福时光。

（4）结束部　音乐采用惋惜的慢板，其素材由爱情主题发展而来。作曲家在结束部巧妙地运用了两个休止符，使音乐断断续续，细腻地描绘出英台面对前来送行的山伯感慨万分、欲言又止的复杂心情。缠绵的旋律，缓慢的速度，带着无限的伤感与惋惜，使人宛如看见梁、祝十八相送的镜头，真是"三载同窗情似海，山伯难舍祝英台"。

3. 展开部

（1）抗婚　当人们仍沉浸在梁、祝惜别的氛围中时，突然闯进大管和大提琴奏出的低沉音响，定音鼓和弦乐的颤音中夹杂着可怕的锣声，不祥的征兆预示着悲剧即将发生。接着，铜管乐器以严峻的节奏、阴森的音调奏出一个代表封建势力的主题。这是展开部的第一主题，此主题每一乐句均出现休止符，并采用较强的力度，生动地表现出封建势力的残暴。接着，独奏小提琴以戏曲散板的节奏，叙述英台的惊惶，这是展开部的第二主题。此主题中的乐句采用强烈的切分节奏，同时配合很强的力度，表现了英台誓死抗婚的场面。作曲家此处运用恰当的节奏、力度，使音乐内容得到深化，以达到更富感染力的效果。展开部的第一、第二主题交替出现，并不断激化，接着乐队以强烈的快板节奏，衬托小提琴果断的反抗音调，形成了抗婚的悲壮场面，掀起了全曲矛盾冲突的第一高潮。终于，强大的封建势力占据了优势，音乐突然转入了慢板，独奏小提琴奏出如泣如诉的音调，乐曲由此转

入"楼台会"部分。

（2）楼台会　曲调采用越剧《楼台会》的合唱旋律为素材，音调缠绵悱恻。此处采用大提琴与小提琴两种不同的音色，时分时合，一问一答，使人仿佛看到梁、祝流泪互诉衷肠的感人画面。音色是塑造音乐形象不可缺少的手段，由于大提琴圆润、深沉的音色接近于男声，而小提琴优美、明亮、柔和的音色接近于女声，因此，作曲家用独奏大提琴代表梁山伯，用独奏小提琴代表祝英台，通过两种音色鲜明的对比，栩栩如生地向人们展示楼台会的动人画面。

（3）哭灵投坟　音乐突然急转直下，弦乐采用快速的切分节奏，激昂而果断，独奏小提琴以散板的节奏与乐队齐奏的快板交替出现，运用了京剧倒板和越剧紧拉慢唱的手法，深刻地描绘了英台扑倒在山伯的新坟前呼天号地泣诉的情景。此处，小提琴吸取民族乐器的演奏手法，和声、配器及整个处理上更多地运用戏曲的表现手法，将英台悲痛欲绝的心情刻画得入木三分。接着，鼓、板、锣、钵齐鸣，英台纵身投坟，向黑暗的封建势力做出了最后的反抗。此时，乐队以最强的力度倾泻出怨愤与同情，乐曲达到了最高潮。

4. 再现部

化蝶：长笛以轻柔的力度、缓慢的速度，使音乐重新回归于安详、宁静的气氛。长笛美妙的旋律，结合竖琴的滑奏，把人们引入了天堂仙境。在加弱音器的弦乐背景下，第一小提琴与独奏小提琴再次奏出令人难忘的爱情主题，仿佛化为彩蝶的梁、祝在鲜花丛中翩翩起舞，诉说他们忠贞不渝的爱情。

8.3.2　《g小调第四十交响曲》

《g小调第四十交响曲》（见图8-10）是莫扎特最后的三大交响曲之一，是他的交响曲中最广为人知的作品，完成于1788年。整部交响曲热情洋溢，有着充满感情化的乐念。这首交响曲虽然仍能听出巴洛克音乐的痕迹，但还是促使当时的绝对音乐向前迈进了一步。它在十九世纪初于莱比锡演奏之际，曾得到"战栗"或"沉缓"等字眼的评语。这部作品可以说是一步步接近浪漫派的作品。

作品共分四个乐章：第一乐章，很快的快板，g小调，2/2拍子，开头在中提琴和弦的伴奏下，由小提琴演奏充满优美哀愁的第一主题，这段主题非常出名，后来经常被改编成轻音乐曲单独演奏；第二乐章，行板，降E大调，6/8拍子，奏鸣曲形式；第三乐章，小步舞曲，稍快板，g小调，3/4拍子，具有第一乐章那种哀愁感的民谣风味；第四乐章，甚快板，g小调，2/2拍子，奏鸣曲形式，乐章充满令人亢奋的狂热情绪，但仍有抑郁的色彩。

8.3.3　《c小调练习曲》

《c小调练习曲》又称《革命练习曲》，是一首主要用来锻炼左手技巧的练习曲。1831年，离开故国多年的肖邦，于返回祖国的途中，在德国斯图加特得知了波兰的华沙起义失败，俄国军队已占领华沙的消息。于是他在悲愤慷慨之余，写下了这首练习曲。左手奏出代表着失望与愤怒的上下行音节，似狂浪波涛般滚动，犹如同仇敌忾的热血在沸腾；右手同时奏出壮烈的八度和音旋律，似号角般铿锵有力，仿佛是肖邦自己在宣告"波兰不会亡！"。此曲难度极大，演奏者不仅要有娴熟的技艺，而且要兼顾曲中的重音及许多渐强、渐弱的变化。

本曲为有魄力的快板，c小调，4/4拍，"ABA"三段体式。第一段从c小调起经各种转调至降B大调，反映出极度的悲愤与激昂。第二段的情绪稍显平和，但仍是洋溢着满腔悲愤的曲调。第三段为第一段的再现，从c小调起又经多种转调，最后回到c小调而终了。

8.3.4　《c小调第五（命运）交响曲》和《英雄交响曲》

1.《c小调第五（命运）交响曲》

此曲作于1805年，是贝多芬最为著名的作品之一。本曲声望之高，演出次数之多，可谓交响曲之冠。

贝多芬在交响曲第一乐章的开头，便写下一句引人深思的警语——"命运在敲门"，从而被引用为本交响曲具有吸引力的标题。作品的这一主题贯穿全曲，使人感受到一种无可言喻的感动与震撼。贝多芬在《英雄交响曲》

图 8-10 《g 小调第四十交响曲》片段

完成以前便已经有了创作本曲的灵感,一共花了五年的时间推敲、酝酿,才得以完成。乐曲体现了作者一生与命运搏斗的思想:"我要扼住命运的咽喉,它不能使我完全屈服"。这是一首英雄意志战胜宿命论、光明战胜黑暗的壮丽凯歌。恩格斯曾盛赞这部作品为最杰出的音乐作品。整部作品精炼、简洁,结构完整统一。

全曲共分四个乐章:

第一乐章,灿烂的快板,c 小调,2/4 拍子,奏鸣曲形式。乐章的开始由单簧管与弦乐齐奏出著名的四个音乐动机,并发展为第一主题,即命运主题,极富男性粗壮的气息。通过圆号对第一主题的号角式变奏,引出明朗、抒情的第二主题(见图 8-11)。

第二乐章,稍快的行板,降 A 大调,3/8 拍子,自由变奏曲。第一主题抒情、安详、沉思,由中提琴和大提琴奏出。与之对应的第二主题先由木管乐器奏出,后由铜管乐器奏出豪迈的英雄凯旋进行曲,表现了战士们的信心和勇气。

第三乐章,快板,c 小调,3/4 拍子。诙谐曲形式。在这一乐章中,命运主题的变奏依然凶险逼人,但在大提琴和低音提琴跃跃欲试的曲调后,乐队奏出旋风般的舞蹈主题,引出振奋人心的赋格曲段,象征着人民加入与命运斗争的行列中,黑暗必将过去,曙光就在眼前。在低音乐器震撼人心的渐强声中,不间断地进入第四乐章。

第四乐章,快板,C 大调,4/4 拍子,奏鸣曲式。乐章的主题是乐队以极大的音量全奏出辉煌而壮丽的凯歌,如长江大河,浩浩荡荡,表现了这一场与命运的斗争最终以光明彻底的胜利而告终。

2.《英雄交响曲》

贝多芬在《英雄交响曲》中所体现的,也是在他那个时代优秀人物的观念中所形成的英雄的理想形象,包括

图 8-11　《c 小调第五（命运）交响曲》第一乐章曲谱片段

在伟大的革命时代许多有名和无名的英雄的优秀品质——勇敢、乐观的斗争精神，坚强的意志和真挚的感情。全曲共分四个乐章。

第一乐章是规模宏伟壮观的场面。由一个简短引子严峻有力地冲击之后，河堤被冲决了，生活的泉流以其不可遏制的力量浩浩荡荡冲击海洋，各种乐器奏出的声音汇成一股激流，强烈地冲击着每个人的心弦，紧张情绪的浪潮，循环不息，翻滚向前。中间情绪虽有所缓和，但英雄意志的激流仍然没有停息，惊慌的沙沙声、悲戚的申诉、崇高的筹思，以及胜利的呼喊，仍是乐曲的主旋律。

"这是一幅庞大的壁画，在这里，英雄的战场扩展到宇宙的边界。而在这种神话般的战斗中，被砍碎的巨人像洪水前的大蜥蜴那样重又长出肩膀；意志的主题重又投入烈火中冶炼，在铁砧上锤打，它裂成碎片，伸张着，扩展着……不可胜数的主题在这漫无边际的原野上汇成一支大军，无限广阔地扩展开来。洪水的激流汹涌澎湃，一波未平，一波复起；在这浪花中到处涌现出悲歌之岛，犹如丛丛树尖一般。不管这伟大的铁匠如何努力熔接那对立的动机，意志还是未能获得完全的胜利……被打倒的战士想要爬起，任他再也没有气力；生命的韵律已经中断，似乎已濒陨灭……我们再也听不到什么（琴弦在静寂中低沉地颤动），只有静脉的跳动……突然，命运的呼喊微弱地透出那晃动的紫色雾幔。英雄在号角声中从死亡的深渊站起。整个乐队跃起欢迎他，因为这是生命的复活……"复活的英雄战胜了敌人，凯旋。一切都染上了喜悦的光彩，紧张不安的呼喊第一次销声匿迹，尖锐

冲突而激动的音调，转化为安宁、悦耳、素朴而欢乐的音响。困难已经克服，斗争以胜利告终，一切都被卷入轮舞中去，现在只是痛饮、欢呼、狂舞！

第二乐章，贝多芬把它称为《葬礼进行曲》。这是第一乐章的继续，英雄死了，全体人民抬着他的棺材，怀着沉痛的心情缓步前进。音乐由激动紧张转化为沉思悲哀、缓慢的速度，小提琴在低音区发出的低微的音响，抒情诗般的旋律，像浮雕一样构成一幅庄严肃穆的葬礼行列。悲痛之中，人们又开始回忆英雄生前的战斗业绩，明朗的英雄性旋律取代了伤悼的情绪，可以听到军鼓和军号声，在我们面前仿佛又出现了刀光剑影和战士的呐喊声。这是对英雄业绩的缅怀，对英雄功绩的赞颂。英雄虽死，但他获得了永恒的荣誉，他所殉身的事业胜利了。缅怀英雄业绩，人们更为悲哀，音调时断时续，送葬的人们已泣不成声了。

第三乐章，诙谐曲，为终曲胜利狂欢场面的出现做准备。乐章开始时隐隐约约的弦乐器发出一阵阵沙沙响声，起初虽然还很轻微，却充满精力和朝气，而且它还逐渐发展为一种愉快激昂和富于色彩的声响，在这一背景下出现的基本主题，旋律清晰、活泼，像一股激流那样在崎岖的道路上飞奔、前进。整个乐章充满活力和乐观的情绪，一个英雄倒下了，千百万人民站起来，胜利属于人民。

第四乐章表现了人民群众庆祝胜利的狂欢场面。整个乐章声势浩大、热闹、隆重，人们尽情地跳着各式各样的舞蹈，庆祝英雄的胜利和凯旋。

贝多芬一生向往自由、平等、博爱，所以他真心拥护法国资产阶级革命，并于 1802 年开始创作这首交响曲，准备奉献给他所崇拜的拿破仑。1804 年总谱完成时扉页上写着"题献给拿破仑·波拿巴"，但当他听说拿破仑称帝的消息后，勃然大怒，撕掉了扉页，同年十月出版时总谱改成了这样的标题：为纪念一位伟大的人物而作的英雄交响曲。

8.3.5 《蓝色多瑙河圆舞曲》

作品作于 1866 年。当时，小约翰·施特劳斯任维也纳宫廷舞会指挥。维也纳男声合唱协会的指挥赫贝克约请小约翰·施特劳斯为他的合唱队写一首合唱曲。这时的小约翰·施特劳斯虽已创作出数百首圆舞曲，但还没有创作过声乐作品。这首合唱曲的歌词是他请诗人哥涅尔特创作的。

1867 年，这部作品在维也纳首演。因为当时的维也纳在普鲁士的围攻之下，人们正处于悲观、失望之中，因此作品也遭到不幸，首演失败。直到 1868 年 2 月，小约翰·施特劳斯住在维也纳郊区离多瑙河不远的布勒泰街五十四号时，把这部合唱曲改为管弦乐曲，在其中又增添了许多新的内容，并命名为《蓝色多瑙河圆舞曲》（见图 8-12）。这部乐曲同年在巴黎公演时获得了极大的成功。仅仅几个月之后，这部作品就得以在美国公演。顷刻间，这首圆舞曲传遍了世界各大城市，后来竟成为作者最重要的代表作品。直至今日，这首乐曲仍然深受世界人民喜爱。在每年元旦维也纳举行的"新年音乐会"上，本曲甚至成了保留曲目。

乐曲由序奏、五个圆舞曲和尾声组成：

序奏开始时，小提琴在 A 大调上奏出徐缓的震音，好像是多瑙河的水波在轻柔地翻动。在这个背景下，圆号吹奏出这首乐曲最重要的一个动机，它象征着黎明的到来。

第一圆舞曲描写了在多瑙河畔，陶醉在大自然中的人们翩翩起舞时的情景。

第二圆舞曲首先在 D 大调上出现，巧妙而富于变化的第二圆舞曲描写了南阿尔卑斯山下的小姑娘们穿着鹅绒舞裙在欢快地跳舞；突然乐曲转为降 B 大调，富于变化的色彩显得格外动人。

第三圆舞曲属歌唱性旋律，这段音乐采用了切分节奏，给人以亲切新颖的感觉。

第四圆舞曲在开始时节奏比较自由，琶音上行的旋律美妙得连作曲家本人也很得意,仿佛春意盎然,沁人心脾。

第五圆舞曲是第四圆舞曲音乐情绪的继续和发展，只是转到 A 大调上。起伏、波浪式的旋律使人联想到在多瑙河上无忧无虑地荡舟时的情景。接下去的部分，是全曲的高潮和结尾。

乐曲的结尾有两种，一种是合唱型结尾，接在第五圆舞曲之后，很短。另一种是管弦乐曲结尾，较长，依次

再现了第三圆舞曲、第四圆舞曲及第一圆舞曲的主题，最后结束在疾风骤雨式的狂欢气氛之中。

图 8-12 《蓝色多瑙河圆舞曲》片段

第 9 单元
舞蹈艺术欣赏

■ **学习目标：**

了解舞蹈的种类和特点，在艺术实践的过程中，能有所感受，进而加深对作品美的感悟，并发展自我形象思维和创新精神。

■ **知识目标：**

了解舞蹈的起源和发展，掌握简单的舞蹈知识及相关术语。

■ **能力目标：**

通过鉴赏舞蹈作品，开拓艺术思维，提高感受美、表现美、鉴赏美、创造美的能力。

■ **情感目标：**

树立正确的审美观念，培养高雅的审美品位；陶冶情操，发展个性；了解中国优秀艺术成果，提高文化艺术素养，增强爱国主义精神。

舞蹈是一种经过提炼、加工、美化了的人体动作表演艺术，是人类最早产生的艺术形式之一。根据舞蹈的作用和目的，舞蹈可分为生活舞蹈和艺术舞蹈两大类。生活舞蹈是人们为满足自己的生活需要而进行的舞蹈活动；艺术舞蹈则是为了表演给观众欣赏的舞蹈。

舞蹈以其美妙的舞姿、传神的表情、富有弹性的跳跃、轻巧快捷的旋转，感染着每一个观众。不同的舞蹈动作反映着人的不同情感，舞蹈动作缓慢、幅度小，则传递出演员所塑造的人物内心世界的孤寂之情；舞蹈的旋转动作，宛如大雪飘摇，大跳犹如惊鸿振翅，则能够使人体验到深不可测的玄冥的境界。舞蹈不是浮光掠影的艺术，舞蹈也不是外表形式的轻歌曼舞，而是感时抚事，念天地之悠悠，对人类生存之未来的追求与向往，是对现实生活热爱与赞美的表现手段。

9.1 中国古典舞蹈艺术欣赏

9.1.1 中国古代舞蹈

从原始社会到封建社会时期的中国舞蹈，统称为中国古代舞蹈。在漫长的历史进程中，它经历了若干阶段的发展、演变，逐渐形成具有中国独特形态和神韵的东方舞蹈艺术。

中国古代的舞蹈往往与音乐结合在一起，称之为乐舞。乐舞最早产生于生产劳动之中，远古的乐舞和巫术也有密切的关系。远古人以为，通过乐舞可以得到神灵的庇护和赐福。因此早期的舞蹈，是为了实现沟通人与神、祈福免灾、五谷丰登等巫术性目的，或者说是人们期望得到神的庇佑而取悦于神的一种活动。（见图 9-1）

舞蹈艺术欣赏　第 9 单元

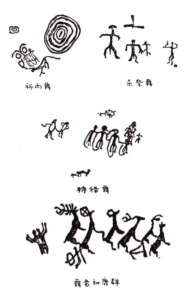

图 9-1　阴山岩画

1. 汉代巴渝舞

巴渝舞（见图 9-2）是中国古代最有影响的战前舞，即武舞。据《华阳国志·巴志》记载，"巴师勇锐，歌舞以凌殷人，前徒倒戈"，故世人称之曰"武王伐纣，前歌后舞"。这里对"巴师歌舞"并未命名，直到秦汉相争时汉王朝再次将此舞用于战斗之中，《后汉书》载："俗喜歌舞，高祖观之曰'此武王伐纣之歌也'。乃命乐人习之，即所谓'巴渝舞'。"

司马相如在《上林赋》中这样描绘巴渝舞的壮观场面："千人唱，万人和，山陵为之震动，山谷为之荡波。"为了"耀武观兵"，朝廷接待"四夷使者"，便常常表演巴渝舞。

巴渝舞传入宫廷后，成为宫廷舞蹈，用来在宫廷宴会上表演军旅战斗的场面，歌颂帝王功德，是汉代著名杂舞。表演时，舞者自披盔甲，手持矛、弩箭，口唱賨人古老战歌，乐舞交作，边歌边舞，舞者有 36 人，是群舞。

在《三国演义》第 32 集——《周瑜空设计》中，有一段周瑜宴请刘备的戏，宴席中有一段舞蹈，就是巴渝舞。周瑜瞒着诸葛亮打算在宴席中摔杯为号杀死刘备。此时诸葛亮在江边听到乐舞声中透出一股杀气，说："这是巴渝舞。"问鲁肃"大帐之内宴请何人？"听到宴请的是刘备后不禁大惊失色惊呼："我主危矣！"急忙跑去，当看到刘备身旁站立的关羽时，松了口气，擦了擦汗说道："我主无险矣。"周瑜因忌惮关羽，计划最终没有得逞。

2. 魏晋南北朝白纻舞

白纻舞（见图 9-3）是建安时代吴地的舞蹈。《乐府诗集》中的《乐府解题》说："盛称舞者之美，宜及芳时为乐，其誉白纻曰：'质如轻云色如银，制以为袍余作巾。袍以光躯巾拂尘。'"就是说，舞者身穿的白袍是一种细麻布做的舞服，它像薄纱一样，舞者穿此舞衣跳舞，会产生一种飞舞飘动的轻盈美感。晋《白纻舞歌诗》这样描述该舞："轻躯徐起何洋洋，高举两手白鹄翔。宛若龙转乍低昂，凝停善睐客仪光。如推若引留且行，随世而变诚无方。"从这一首诗里人们可以读出中国传统舞蹈形象，如舞者的窈窕身材、含情送意的面部表情，以及舞动起来像白鹄飞翔、像游龙婉转的姿态，等等。这些诗句都是对轻盈飘逸的舞蹈形象美的描述。

白纻舞衣不仅质地轻软，而且袖子很长。这种长袖最能体现白纻舞舞蹈动作的特点。舞者双手举起，长袖飘曳生姿，形成各种轻盈的动态。舞袖的动作有"掩袖""拂袖""飞袖""扬袖"几种。掩袖是在舞者倾斜着，缓缓转身时，用双手微掩面部，半遮娇态。拂袖与掩袖大致相同，都是轻轻地一拂而过。飞袖比较迅疾，是在节奏加快以后，舞者争挥双袖，如同雪花上下翻飞。扬袖比较舒展，是在节奏较缓，轻舞慢转时，双袖徐徐扬起。除了手与长袖配合而成的各种动作外，白纻舞还很讲究眼睛的神态，要求舞者用眼神配合或急或缓的舞姿，在精神上与观众取得交流。

3. 隋唐霓裳羽衣舞

霓裳羽衣曲又称霓裳羽衣舞（见图 9-4），是一种唐代的宫廷乐舞，为唐玄宗所作之曲。有多种表演形式，有独舞、双

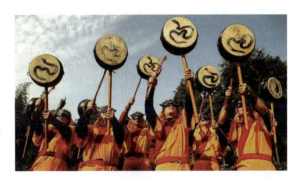

图 9-2　巴渝舞

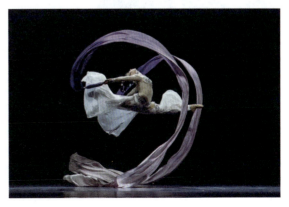

图 9-3　白纻舞

艺术欣赏

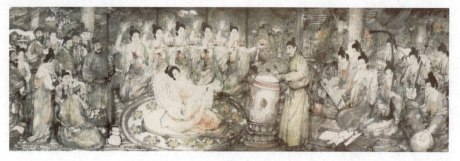

图9-4 霓裳羽衣舞

人舞,还有三百人的群舞,其中以贵妃杨玉环表演的最著名。霓裳羽衣舞在艺术上有一定的创造性,又因为它的编作者是皇帝,因此无论在舞蹈的技艺还是规模上,都达到了中国古代舞蹈的最高峰。

霓裳羽衣舞描写唐玄宗向往神仙而去月宫见到仙女的神话,其舞、其乐、其服饰都着力描绘虚无缥缈的仙境和舞姿婆娑的仙女形象,给人以身临其境的艺术感受。霓裳羽衣舞在唐宫廷中备受青睐,在盛唐时期的音乐舞蹈中占有重要的地位。

9.1.2　中国当代古典舞蹈

古典舞是指在民间传统舞蹈的基础上,经过历代专业工作者提炼、整理、加工、创造,并经过较长时期艺术实践的检验,流传下来的被认为具有一定典范意义和古典风格特点的舞蹈。

中国古典舞有着极为悠久的历史。它的渊源可以追溯到中国古代宫廷舞蹈或更为遥远时代的民间舞蹈。中国当代古典舞蹈与中国古代舞蹈有着血缘关系,但它并不是中国古代舞蹈的同义词。

1.《春江花月夜》

唐代张若虚的乐府诗《春江花月夜》被誉为"孤篇盖全唐"之作,其文本的流传为后人留下了无尽的遐想,不断启迪着艺术家的创作灵感。20世纪50年代,由诗作改编,栗承廉编导、陈爱莲表演的女子独舞《春江花月夜》(见图9-5)获第八届"世界青年与学生和平友谊联欢节"舞蹈比赛金质奖。

图9-5　《春江花月夜》

舞蹈表现了一位古代少女手执鹅毛扇,在春天的月夜,独自漫步江边花丛,憧憬未来美好的爱情生活的情景。舞蹈由闻花、对水面照影、听鸟鸣、学鸟飞翔、向往理想中的爱情生活等情节组成。舞蹈动作语汇基本采用了戏曲舞蹈动作,保持了原汁原味的中国传统舞蹈风格。舞蹈显示出清淡、典雅、寂静、渺远的美的意境,净化人的心灵,使人深刻感悟到中国传统美的精髓。

2.《丝路花雨》

《丝路花雨》(见图9-6)是中国1979年首演的大型民族舞剧,是以举世闻名的丝绸之路和敦煌壁画为素材创作的,该舞剧共六场,另有序幕和尾声。编导刘少雄、张强、许琪等。

剧情梗概:在唐代丝绸之路上的一个小镇敦煌,神笔张与女儿英娘相依为命地生活。在丝绸之路上他们解救了被困在戈壁沙漠中的波斯商人伊努思。但在途中,英娘被强盗抢走,神笔张悲愤万分。数年后,神笔张找到被卖到百戏班子沦为歌舞伎的女儿。伊努思为报答神笔张的救命之恩,为英娘赎了身,使得父女团聚。在敦煌莫高窟里,英娘翩翩起舞,神笔张按照女儿的舞姿画出惊世之作——反弹琵琶伎乐天。市曹企图霸占英娘,神笔张让英娘随伊努思出走波斯。市曹怒罚神笔张戴罪画窟。英娘与波斯人结下友谊,后来,随伊努思返回故乡。莫高窟中,神笔张思念女儿英娘,将他女儿出走的波斯国描绘成西方美丽神幻的天堂。河西节度使进洞朝香,观赏壁画,赞赏神笔张高超的画技,为神笔张解除了枷锁。阳关外,烽燧下,市曹唆使强盗拦截波斯商人,神笔张点火报警,救出伊努思,神笔张被强盗害死。在敦煌二十七国交易会上,节度使与各方来宾会聚一堂。英娘化妆献艺,痛诉了市曹的罪行,铲除了丝绸之路上的祸患。尾声,十里长亭,宾主话别,共祝中外人民世代友好。

《丝路花雨》主题思想鲜明，艺术风格新颖，丰富了中国古典舞蹈的表现形式与内容，被评为"中华民族 20 世纪舞蹈经典作品"。

3.《红楼梦》

《红楼梦》是我国四大名著之一，中国古典舞剧《红楼梦》1981 年由江苏省歌舞团首演，舞剧的编剧、编导为于颖，主要演员有陈爱莲等，舞剧由六场加序幕、尾声构成。《红楼梦》（见图 9-7）是一部综合中国古典舞、民间舞、芭蕾舞、现代舞艺术创编的、具有浓厚民族色彩的舞剧，也是一部运用舞蹈艺术手段歌颂自由爱情、向封建礼教挑战的舞剧。

剧情梗概：黛玉丧母来到贾府，与宝玉一见倾心。薛姨妈带宝钗也来到贾府。黛玉深得贾母怜爱，宝玉、黛玉朝夕相处，感情加深，一天两人读起书童送来的《西厢记》，与书中的爱情和反抗精神产生共鸣。贾母、王夫人、凤姐围桌畅饮，众人赏荷花灯和猴舞。宝玉、黛玉、探春、惜春在一旁赏花灯、猜灯谜。薛姨妈带宝钗上场，大家欢聚一堂。宝玉、黛玉情投意合。宝钗与宝玉换看灵玉、金锁，使黛玉生疑。宝玉偷读《西厢记》被贾政鞭打，黛玉探视，又被丫鬟阻挡，加深黛玉疑虑。贾母带众人游览大观园，黛玉孤独一人留在贾府，挥泪葬花，宝玉前来安慰，并互赠绢帕和荷包。秋雨连绵，宝玉提灯夜探，两人难舍难离，但又不能直言表白。贾母为成全"金玉良缘"之说，决定娶宝钗为孙媳，又怕宝玉不肯，凤姐献计，假告宝玉与黛玉成婚，宝玉非常高兴。婚礼之后，宝玉发现新娘是宝钗，悲愤交加，昏倒在地。凄凉的潇湘馆内，黛玉病重，窗外传来喜乐声，黛玉将书写的诗稿、绢帕丢入炉火中，摇摇晃晃走向茫茫雪地，饮恨死去。宝玉悲痛万分，弃家出走，迎着漫天风雪远去……

图 9-6 《丝路花雨》

图 9-7 《红楼梦》

9.2 中国民间舞蹈艺术欣赏

9.2.1 东北秧歌

秧歌是在农田耕作中逐渐形成的汉族民间歌舞。东北地区的山水土地是秧歌盛行的物质基础，当地的自然气候以及汉族与剽悍的马背民族混居一处的生活现状，促成东北秧歌具有稳、浪、俏、泼辣、火爆、热烈等艺术特征。

东北秧歌旋律流畅、节奏欢快，舞蹈气氛热烈，场面比较大，有丰富的舞蹈表演语汇，姿态灵动活泼，具有泼辣、幽默、俏皮、文静、稳重等表演风格。广袤的东北地域孕育了该舞种淳朴、豪放的风情，强调舞蹈稳中浪、浪中哏、哏中俏、踩板扭腰的动态。东北秧歌使用的道具主要有扇子、手绢、棒、鞭、鼓、锣等，哏、俏、浪、稳、热辣、逗为其独有特色。

舞蹈节奏明快而富有弹性，既有表现火爆、热烈、豪放情结的舞曲，也有欢快、俏皮、风趣、抒情的舞曲。曲调优美，曲折跌宕。节奏多为 2/4 拍和 4/4 拍，慢板，附点节奏用得多，强调音乐的延伸感，也使舞者在舞动中出脚快、收脚稳，便于舞者膝关节的柔韧屈伸。有时秧歌的伴奏音乐采用夸张的表现方式突显舞蹈的情绪，使之既有质朴、简单的娱乐性质，又带有强调表现人物心理、性格气质的个性特点。

东北秧歌的代表作品为《找情郎》，该作品由吉林省歌舞团王晓燕表演，舞蹈编导王磊、王晓燕。舞蹈表现了一对青年男女相识、相恋于东北农村高粱地的情景。该舞以"找"为主题动机，以二人转"逗场"为创作基础，

以东北秧歌为表现语汇，将东北女性泼辣、热情、开朗、幽默的性格和有情有义的心理特征淋漓尽致地展现出来。舞蹈语言定位在"稳中浪、浪中哏、哏中俏"的风格特点上，运用东北秧歌中的走相、稳相、鼓相、手巾花动作技巧刻画人物不同的心理活动。此外，富于创新精神，将东北秧歌前踢步改为左右方向交叉步，鲜明地塑造了东北女性人物形象。

舞蹈的空间构图设计也独具匠心，用各种图形将女性在青纱帐里找情郎的虚拟空间呈现给观众，使观众能直观地感受到人物的性格气质、作品的风格特色和生活气息。舞蹈家王晓燕的二度创作，使人真切感悟到东北女性的火辣辣的爱情和向往美好生活的迫切愿望。舞蹈虽然是一个小节目，但具有情节、人物、主题和环境的安排，具有戏剧性结构特点，再加上东北秧歌具有的浓郁地方特色的表演形式，使作品达到了给观众以审美愉悦感的艺术目的。

9.2.2 花鼓灯

花鼓灯（见图 9-8），安徽省蚌埠市、凤台县、颍上县传统舞蹈，国家级非物质文化遗产之一。

图 9-8 花鼓灯

花鼓灯是一种综合性民间歌舞艺术，它有歌、有舞，还有小戏表演。舞蹈是主要组成部分，舞蹈的内容有大花场、小花场和盘鼓。大花场是集体表演的情绪舞，在伞头的指挥下，由兰花、鼓架子等二十几人快速跑场，并变换着各种队形，同时展示着每个人擅长的技艺。小花场是鼓架子和兰花即兴表演的双人舞或三人舞，表现的内容均为男欢女爱之情。表现的形式分文场和武场，文场载歌载舞，但以唱为主；武场则以舞蹈、翻筋斗等各种技巧展示为主。盘鼓以舞蹈、技巧展示和技巧表演为主，同时又具有造型艺术的特征。盘鼓又有地盘鼓、中盘鼓、上盘鼓之分。地盘鼓是兰花和鼓架子双人在地面上表演的舞蹈与技巧；中盘鼓是兰花站在鼓架子腿、腰、腹等部位上做的各种舞姿及两人合作表演的筋斗技巧。上盘鼓是兰花站在鼓架子肩上做的各种舞姿与技巧，类似于杂技表演。此外，在做上盘鼓造型表演时，一般由大鼓架子做底座，由称作"两节杠"的人来扛一层人，再由称"三节杠"的人扛两层人，有时可扛六至七人。扛起来的兰花做各种舞姿动作，做底座的大鼓架子还要随着锣鼓节奏走动。小戏是花鼓灯最后演出的部分，它具有戏曲表演的一切成分，如人物、台词、唱腔、表演等，主要表演者为兰花和鼓架子。

花鼓灯的代表作品为《鼓乡情韵》，该作品编导金明，由安徽省泗州戏剧院花鼓灯艺术团表演，首演于2006年，曾获得2006年中国民间鼓舞大赛金奖、2007年CCTV电视舞蹈大赛一等奖。

该舞为情绪舞蹈，借用锣鼓节奏及花鼓灯各种表演手段，展示安徽地区群众百姓昂扬向上的精神风貌。以打击乐为主，舞者在起伏变化、轻重缓急的节奏中，展现了民间艺人的风格流派，营造了欢快热烈的舞蹈气氛，表达了江淮人民的思想与感情。舞者细腻入微的"风摆柳""风吹荷花"等动作，以及下沉、艮劲的舞蹈语言，使该舞魅力无穷，深受好评。

9.2.3 云南花灯

云南花灯是一种民间歌舞，它是由半场舞蹈和半场戏组成的，无舞不成戏是云南花灯的表现特点。云南花灯在几百年的历史发展中形成自己固有的组织形式，有灯班、灯头（负责人）、灯角（演员）、灯友（工作人员）、

灯装（服装）等。最早演花灯是为消灾祛病，祈祷来年太平，后来成为逢年过节必跳的自娱性节目。

云南花灯的基本动作有崴步、跳步、颠步、柔踩步、扇花、灯笼花、风摆柳等。崴步又分正崴、反崴、平崴等。此外，演员手中的扇花动作也有几十种，还有许多角色的特定动作。但无论动作有多少，总体突出一个"崴"字，因此，云南花灯又称"崴花灯"。

云南花灯的表演形式分为花灯歌舞和花灯小戏，花灯歌舞包括的歌舞节目有团场灯、大茶山、赞花扇、小邑拉花、小七姑娘、秧佬鼓、迎春牛、牛灯、游春等。

在观赏云南花灯时，首先要看舞者腰、胯的扭摆幅度，还要看手臂随脚步动作自然摆动时是否像风吹杨柳。其中最主要看舞者在做"崴"的动作时，身体是否向上延伸，然后向相反方向摆动，腰胯与上身相对，形成S形。如果是这样的体形造型，就说明舞者的动作到位了。

云南花灯的代表作品为《追月》，该作品编导高度、孙跃颉，舞蹈音乐《小河淌水》，由北京舞蹈学院民间舞系学生表演，该舞曾获得北京市第十届舞蹈比赛专业组表演一等奖、第八届"桃李杯"舞蹈比赛民间舞青年组优秀表演奖。

音乐《小河淌水》是云南弥渡最著名的民歌，编导采用云南家喻户晓的民歌为舞伴奏，就为舞蹈表演奠定了基色。舞蹈随着舒缓柔曼的音乐旋律展开，给观众留下了充满意境的美好印象。舞蹈内容是爱情题材，在一片银色月光下，山下潺潺流水的小河旁，娇俏的阿妹流连于河畔，望月抒情，在悠长柔美的音乐节奏中，运用美妙的小崴动作表达对情哥的思念。舞蹈以崴步为主要动作，并由此衍生发展出丰富动作，鲜明地塑造了阿妹的俏丽形象和内心情感。舞者上身平行横移，在短时间内变换重心，强调身躯上下拉长而形成三道弯的体态，传递出人物的内心世界信息。尤其是《小河淌水》恬静的音乐旋律和传统舞蹈动作反崴与现代空间多维度的紧密结合，在舞台上创造出一个悠远缥缈的艺术境界，从而使人得到美的享受。

9.3　中国少数民族舞蹈艺术欣赏

9.3.1　蒙古族舞蹈

蒙古族舞蹈是中国内蒙古自治区以及吉林、黑龙江等省蒙古族聚居地区的民间舞蹈。蒙古族的舞蹈文化与他们的狩猎、游牧生活有密切联系。

蒙古族代表性民间舞蹈主要有安代舞、筷子舞、顶碗舞（见图9-9）、好德格沁、哲仁嘿、纳日给勒格、额日莫彻、毕何利格、哟郭勒、阿列勒、娜若·卡吉德玛、乌审召查玛、广宗寺查玛、镶黄旗查玛、博舞等。

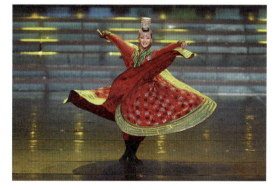

图9-9　蒙古族顶碗舞

蒙古族舞蹈由于受其民族生存环境影响，充满浓郁的草原气息。蒙古族人民世代生息在这一地区，从事狩猎、游牧等生产活动。这种生产方式与生活环境造就了蒙古族人民剽悍、强健、奔放、热情等性格特点。此外，蒙古族自古以来喜爱蓝天中的雄鹰、草原上的骏马以及高飞的大雁和天鹅，因此，他们的舞蹈中多有雄鹰展翅、骏马奔腾、大雁高飞、天鹅拍翅等优美的舞姿体态，这是蒙古族人民将民族性格和审美理想寄托于雄鹰、骏马、大雁、天鹅等舞蹈形象之中的原因。此外，生活在草原地区的蒙古族多以家庭为单位从事狩猎、游牧等生产活动，平时难得聚会，因此，舞蹈成为重要的生活调剂品。此外，蒙古人平常不是骑在马上，就是在自家的毡房内，因此，蒙古族舞蹈的腿部动作和脚部动作比较少，而上身人体动作比较多，尤其以肩部、背部、臂部、腕部动作为最多。蒙古族以双肩的不同动作表现牧民骑在马上的各种姿态，用上身的各种舞姿形态模拟雄鹰展翅、骏马奔腾、大雁高飞、天鹅拍翅等优美形象。

除了鹰舞、雁舞、马刀舞之外，蒙古族还有生活气息浓郁的劳动舞蹈，如挤奶舞、盅碗舞、筷子舞等。这些舞蹈仍然带有鲜明的游牧民族的性格特征，如挤奶舞主要以肩部动作为主，盅碗舞以跪、坐、立等动作在原地起舞，舞者主要凭借手、腕、臂、肩的弹、挑、拉、揉以及以腰为轴的前俯后仰进行表演。筷子舞中腿部屈伸，身体左右晃摆，又快又碎地抖动双肩，两手臂用筷子击打手、肩、腰、腿等各个部位，在舞台空间做绕圈、行走、直线进退的舞蹈路线，这些都与蒙古族骑马游牧的生活方式有密切联系。

蒙古族舞蹈代表作品为《东归的大雁》，该作品是大型蒙古族舞剧。编剧、总导演阿布尔，主要演员刘群、马连梅等，由内蒙古自治区乌兰察布市歌舞团首演于呼和浩特市。

舞剧故事取材于蒙古族人民在历史上与沙皇扩张侵略进行奋勇抗争的英雄事迹，他们提出"我们是中国人，决不做沙皇奴隶"的口号，誓死维护祖国的土地，决不叛离祖国。内蒙古地区的舞蹈工作者采用舞剧形式，表现了这一段史实。

剧情梗概：200年前，渥巴锡可汗、勇士江基尔看到游牧在伏尔加河下游的土尔扈特蒙古族人民饱受沙俄奴役的惨景，他们心似东归的大雁，向往回归祖国的怀抱。序幕以大雁展翅高飞的群体舞蹈形象来象征土尔扈特蒙古族人民对祖国的向往。大雁展翅的舞蹈动态成为贯穿全剧的主题动作，它反映了土尔扈特蒙古族回归祖国的愿望。

第一幕生日庆典，渥巴锡可汗宫中，灯火辉煌，钟声齐鸣，可汗为妹妹渥利亚斯公主祝福，沙俄占领军杜丁大尉以贺喜为名，借酒行邪，勇士江基尔与之比武，击败杜丁。杜丁怀恨而去。第二幕强行改教，在东正教堂附近，大喇嘛拒绝沙俄强迫改信东正教的命令而被杜丁下了毒手。回归祖国的志向将勇士江基尔与公主的心紧紧连在一起。第三幕武装起义，渥巴锡可汗、勇士江基尔率领土尔扈特蒙古族人民朝向祖国俯首跪拜、宣誓起义，踏上东归之路。第四幕血染征途，起义军受到沙俄士兵追击，伤残很多。公主梦中回到祖国，与江基尔尽情欢乐。沙俄的枪声惊破公主的梦幻。杜丁率兵追来，公主为解救同胞，不幸中弹，江基尔愤怒杀死杜丁，抱起倒在血泊中的公主，答应带她魂归祖国。东归的土尔扈特蒙古族人民为公主举行隆重葬礼，他们化悲痛为力量，像一群东归的大雁，回到了祖国。

该舞剧透射出浓烈的民族色彩。大雁展翅的动作形态为舞剧的主题动作，它象征东归的大雁。除此之外，蒙古族民间舞蹈如生活舞蹈筷子舞、宗教舞蹈查玛舞等也在舞剧中得到展现，向观众介绍了蒙古族民俗风情，展示了蒙古族舞蹈的艺术魅力。

9.3.2 藏族舞蹈

藏族歌舞分布很广，农区、牧区、林区的不同劳动生活，造就了不同的舞蹈特色和风格（见图9-10）。如在西藏东部地区最有代表性的舞蹈风格为"果卓"，舞蹈中多有模拟动物的动作，舞蹈形式为走圆圈连臂踏歌，是一种民族凝聚、团结的力量表现。还有一些跺、踢、跳跃等脚下动作，主要表现部落欢庆胜利、生死共存的民族心理，是原始狩猎民族舞蹈的遗存。今天，舞蹈虽有一些变化，但舞蹈风格还带有原始狩猎民族的色彩。再如，广泛流传在西藏西部的舞蹈"堆谐"，是一种群众集体性民俗舞蹈，演出不分场地，繁华的城镇、麦田打谷场、牧区草场，都是舞蹈演出的最佳场地。在西藏，"堆谐"又分为南北两派：南派以定日为代表，其动作风格表现为丰富变化的脚步，舞蹈身姿手势具有活泼、自由、奔放等特点；北派以拉孜为代表，其动作风格表现在轻、重、缓、急的脚步多样性变化，舞者上身保持平稳。不管南派、北派风格有多么大的区别，在舞蹈中加入一些高难度技巧成为两派舞蹈共同追求的目标，如舞蹈中有一些反弹扎木聂、背弹扎木聂和顶碗跳等表演技巧。

藏族民间舞蹈种类主要有卓果谐、果谐、宣、廓孜、谐钦、果孜、阿谐、甲谐、果卓、谐、热巴、藏戏舞蹈、央久嘎尔、波、嘎尔、泽当嘎尔巴谐玛、囊玛、堆谐、果日白朵、羌姆等。

藏族舞蹈的代表作品为《卓瓦桑姆》（见图9-11），该作品由四场组成，于1980年由成都市歌舞团首演于成都。编剧《卓瓦桑姆》剧组，重华执笔。该舞1981年获成都市优秀作品奖和四川省优秀文艺作品一等奖。1984年由峨眉电影制片厂拍摄成彩色宽银幕艺术片，被评为建国35周年优秀献礼影片。

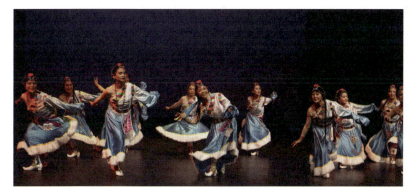
图 9-10 藏族舞蹈

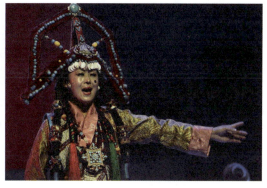
图 9-11 《卓瓦桑姆》

剧情梗概：国王率臣射猎，妖妃射鹿，花仙卓瓦桑姆救护受伤的花鹿，国王见状生情，花仙化为莲花飘去，国王随后追去。月下，花仙与众仙女翩翩起舞，国王随仙鹿追来，与花仙月下定情。花仙随国王入宫，不久怀孕，臣民贺喜。妖妃诬陷花仙为鬼，国王错将花仙贬斥为奴。妖妃以为阴谋得逞，得意忘形。热巴姑娘捧花仙赠送的"嘎呜"来见国王，引起国王的思念。妖妃为篡夺王位，在酒里放毒，蓄意谋害国王，被老臣识破，老臣夺杯身亡，国王大怒。妖妃赶到山洞杀害卓瓦桑姆的儿子，国王赶来挥剑斩除妖妃，国王亲眼看见卓瓦桑姆被妖妃迫害惨死的情景而悔恨交加。热巴艺人手捧"嘎呜"悼念花仙，国王为王子加冕，卓瓦桑姆的仙体站立云层上向人们祝福。

9.3.3 维吾尔族舞蹈

维吾尔族是具有漫长历史的少数民族，在悠久的历史发展中，维吾尔族经历了游牧、农耕等阶段。由于地处边陲，最早受到了沿古丝绸之路传来的西方文化、政治、宗教等的影响。这些在维吾尔族舞蹈中都有保留，并形成各地区不同风格的舞蹈。如，草原风格的舞蹈态势多呈现为挺胸、抬头、立腰，在音乐节奏弱拍处给以强势的舞蹈动作处理。农耕文化风格的舞蹈动作比较柔顺、秀美、平稳、和谐，膝部微颤。西域式的舞蹈风格多体现为人体的头、肩、腰、臂、脚趾上都有舞蹈动作以及各种面部表情与眼神。舞蹈注重旋转、下侧腰等技巧。这种草原风格的舞蹈、农耕色彩的舞蹈和西域绿洲特点的舞蹈构成了别具一格的西北少数民族维吾尔族舞蹈的总体风格（见图 9-12）。

维吾尔族的舞蹈大体分三类——群众自娱性舞蹈、表演性舞蹈和礼节性舞蹈，其中以赛乃姆、刀朗舞（见图 9-13）、萨玛舞、夏地亚纳、纳孜尔库姆为代表。

维吾尔族舞蹈的代表作品为《摘葡萄》（见图 9-14），该作品原为阿吉热合曼编导的五人舞，后由阿依吐拉和隆征丘改编成独舞，首演于 1959 年，由阿不力孜·阿合其手鼓伴奏，舞蹈家阿依吐拉表演。1959 年在第七届"世界青年与学生和平友谊联欢节"上获得金质奖章。

该舞蹈只有手鼓伴奏，表现了清纯可爱的维吾尔族姑娘在晶莹滴翠的葡萄园里辛苦劳动的生活情景。编导避开表现劳动的具体过程，而从人物劳动时的思想感情入手，表现姑娘两次摘尝葡萄的情景。通过一酸一甜的对比，揭示劳动的过程，表现人物对葡萄大丰收的喜悦心情。

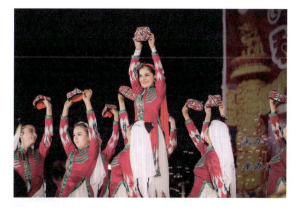
图 9-12 维吾尔族舞蹈

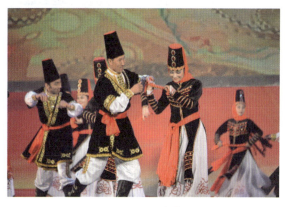
图 9-13 刀朗舞

舞蹈家阿依吐拉的表演真实逼真、惟妙惟肖，令人叫绝。她摘尝酸葡萄的动作使人感受到了满嘴流酸水的情形，摘尝甜葡萄的动作使人体会到她喜获丰收的激动心情。阿依吐拉的表演形象生动，使人能够通过视觉调动起味觉进而展开艺术想象，联想到坐落在大漠戈壁中绿色长廊葡萄沟的风光。葡萄沟位于吐鲁番火焰山西侧的一个峡谷中，这里有一条长流不息的河水萦回在层层叠叠的葡萄田周围，在翠绿丛中常常可见身穿鲜艳服装的维吾尔族少女三五成群手提筐篮穿梭奔忙的倩影。她们边劳动边歌唱，歌声、笑声伴随着潺潺流水，构成美妙的田园曲，令人流连忘返。葡萄沟里的葡萄种类很多，有的像翡翠，有的像玛瑙，有大有小，多汁多味，姑娘们提着篮子在美丽的、硕果累累的、凉风习习的葡萄沟里采摘葡萄。《摘葡萄》舞蹈真实地反映了葡萄架下维吾尔族姑娘的劳动情景，反映了生活，给人留下了百看不厌的美好印象。

9.3.4　傣族舞蹈

傣族是世界上最早的稻作民族之一，他们滨水而居，爱水、祈水，对水有着特殊的感情。在傣族的神话里，造物主英叭原来就是天空中的水汽，而人则是用水拌和泥土捏塑而成，傣族的祖先诞生于水塘。在有关泼水节的各种传说中，尽管人物不同，但他们用水来制服火，用水来洗净血污，用水来祈福等内容是相同的。

傣族人民勤劳勇敢、温柔善良，这是大家公认的，"水一样的民族"是对傣族性格的又一描述。他们礼貌温和、外柔内刚、智慧聪明又幽默诙谐的性格像水一样，有时似涓涓的细流，温柔而细腻；有时像大江的洪流，汹涌而澎湃。傣族的舞蹈也充分反映了这种丰富多彩的民族性格。傣族舞蹈历史悠久，据《后汉书·南蛮西南夷列传》记载，永宁元年（公元 120 年），傣族先民掸人的首领曾向东汉皇帝奉献过大规模的乐舞、杂技。这说明早在 1000 多年前，在当地就有了较高水平的歌舞表演艺术。

傣族舞蹈种类有很多，大致分为三种——自娱性舞蹈、表演性舞蹈、宗教祭祀性舞蹈，每一大类舞蹈中又包括许多种类，最具代表性的为嘎光舞、象脚鼓舞、孔雀舞、跳龙舞等。（见图 9-15）

傣族舞蹈的代表作品为《雀之灵》（见图 9-16），该作品是傣族舞蹈艺术精品，编导杨丽萍，表演杨丽萍，首演于 1986 年。在中国舞蹈界能够自编自演舞蹈精品的艺术家不是很多，杨丽萍可以说是一位舞蹈素质较为全面的舞蹈艺术家。她编导的《雀之灵》完全是模拟动物形态的情绪舞蹈。她通过对孔雀的各种姿态的表现，体现了傣族人民对幸福美满、和平、自由的生活理想的追求。

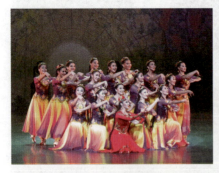
图 9-14　《摘葡萄》

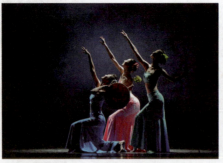
图 9-15　《邵多丽》

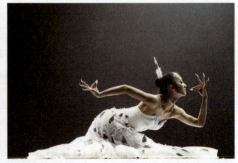
图 9-16　《雀之灵》

该舞蹈表现出晨曦中一只白孔雀，饮露梳翅、迎风起舞的情景。虽然舞蹈情节简单，但艺术表现力却堪称一绝。杨丽萍从小生活在云南，她善于思考、研究，曾仔细观察描摹过孔雀的动态、神态、形态，还研究了傣族传统孔雀舞。在传统舞蹈基础上，极大地发挥了舞蹈艺术表现特长，从画家的绘画中获取孔雀造型的灵感，通过人体的手指、手腕、手臂、肩、胸、腿、脚等部位的不同动作，艺术性地表现出孔雀的造型，表现出孔雀觅食、振翅、跳跃、汲水、飞翔等动态形象。在这部舞蹈作品中，孔雀被赋予了灵性，它是傣族姑娘的化身，它象征美好、吉祥，这是一部形神俱备的舞蹈艺术佳作。

第 10 单元 影视艺术欣赏

■ **学习目标：**
了解电影的发展过程，了解影视艺术的基本特征，学会对影视艺术进行鉴赏与评价，学会对影视作品进行主题思想解读和艺术手法欣赏。

■ **知识目标：**
初步掌握影视艺术的分类和审美特征，了解审美鉴赏的基本知识和理论，了解影视艺术的发展简史。

■ **能力目标：**
能初步运用影视欣赏的知识进行作品鉴赏，提高审美鉴赏水平。

■ **情感目标：**
激发创新意识和创新欲望，热爱生活，增强文化自信。

影视艺术是艺术门类中最能为大众接受和感知的一种艺术形式，是建立在科学技术基础之上的现代综合艺术。它融合吸收了各门艺术的优势和长处，特别是融合了现代科学技术，综合了戏剧、绘画、雕塑、建筑、音乐、舞蹈、摄影等各门艺术中的多种元素的一系列最新成果，被视为 20 世纪最重要的文化现象。

10.1 动作片欣赏

10.1.1 动作片介绍

动作片（action films）又称为惊险动作片（action-adventure films），是以强烈紧张的惊险动作和视听张力为核心的影片类型。具备巨大的冲击力、持续的高效动能、一系列外在惊险动作和事件，常常涉及追逐（徒步或乘坐交通工具）、营救、战斗、毁灭性灾难（洪水、爆炸、大火和其他自然灾害等）、搏斗、逃亡、持续的运动、惊人的节奏速度和历险的角色。

动作片可分为功夫动作片、警匪动作片、黑帮动作片、战争动作片、武侠动作片等。

10.1.2 动作片赏析

1. 《一代宗师》

《一代宗师》（见图 10-1）讲述的是民

图 10-1 《一代宗师》

国期间"南北武林"多个门派宗师级人物以及一代武学宗师叶问的传奇一生。这虽是一部以叶问、咏春拳为主题的电影，骨子里还是一部极具艺术美感的艺术动作片。

要谈论这部电影的艺术美，首先在观众的视网膜上留下印象的就是电影的色彩。这是一部具有商业气质的艺术动作电影，导演王家卫对色彩的把握，不像张艺谋那样华丽，那样五彩缤纷，让人看得眼花缭乱，而是用一种比较单纯的调色方法，表现的不仅仅是一处风景，更多的是风景中的人，还有当时主角的情感和想法。这样的处理方法在这部电影中的运用，呈现出来的就是一冷一暖，两种对比强烈的色调。遇冷时，颜色黑得冷清，或是白得肃穆，再配上一些冷雨或是白雪，丝丝寒意仿佛透出银幕迎面而来，也让观众打了个寒战；遇暖时，酒红的火焰照亮了一个人的脸庞，更显出一个炙烤的轮廓，或是高朋满座的金楼里灯火通明，热闹非凡。明暗对比中透出一种艺术的气质。用西方油画的色彩，描绘的却是一个个富有东方神秘色彩的故事。

其次，观众欣赏的是电影的画面美。提到动作片，观众很自然地会联想到很多武打场面的血腥，但在这部电影中导演巧妙地用画面来表现激烈的打斗场面，少了血腥的镜头。尤为精彩的就是男女主角在金楼对擂的片段。宫二端坐在众女子之中，画面俨然是一幅美人图，其构图一字铺开，人物前面摆着一张桌子，与著名的《最后的晚餐》有异曲同工之妙。众女子浓妆艳抹，金银首饰更是锦上添花，越是如此，就越凸显居于其中的章子怡饰演的宫二的质朴，她梳着长长的马尾辫，一身练武的行头，眼神中透出坚定的决心，镇定自若，卓尔不凡。在与男主角叶问的打斗中，一进一退，以柔对刚。两人在楼梯上决斗，在导演镜头的切换中，通过很多慢镜头的运用，原本激烈的打斗场面一下子变得韵感十足，胜似一曲探戈。

再次，电影的节奏颇具好莱坞的风格。电影节奏一快一慢，这一方面让影片张弛有度，另一方面也迎合了观众的观影心理。遇快时，用鼓点来让整个气氛变得紧张起来，打斗的场面配上有节律的鼓声，一下子就把观众带到了一场场武林争霸的血雨腥风中；遇慢时，南方小曲、西方歌剧还有上海舞曲等舒缓、优美的旋律就会渐渐地出现，萦绕在耳边，似有似无，让人心神愉悦，感叹在那个战火纷飞的峥嵘岁月里，还有这样的音律。正是这一快一慢的组合，推动着故事一步步走向高潮。

最后，除了观众看到的画面以外，构成这部电影艺术化表达的另一重要因素就是电影中的音乐。在《一代宗师》中，不同音乐的运用，也使得电影富有艺术的魅力。在讲到叶问的妻子爱听小曲时，电影中就出现了吟唱小曲的艺人，一曲婉转悠扬的南方小调，仿佛一下子就让人来到了一个不知名的水乡小镇；到了金楼，耳边响起的是一曲西方歌剧，乍一听觉得突兀，可就是这一曲美声的歌剧，真实还原了当时那个年代里东西方文化交汇、社会出现变革的时代背景；等到日本人举兵南下，攻占了佛山之后，背景音乐却是一曲上海舞曲，这不禁让人联想，日本军队此时已经从北方打到了南方，从上海的租界一直打到了广东的佛山，大半个中国都已失守。通过这些音乐，我们可以看到导演为了把故事表现得更加淋漓尽致的良苦用心。

《一代宗师》以其无可辩驳的艺术魅力，为华语电影的发展写下了自己浓墨重彩的一笔。当然，这部影片也不负众望，获得了奥斯卡最佳摄影、最佳服装设计的提名，并且囊括了包括香港电影金像奖最佳影片在内的12项大奖、亚洲电影大奖7项大奖等，获得了业界的一致好评。

2.《刺客聂隐娘》

《刺客聂隐娘》（见图10-2）是一部将个性化艺术风格发挥到极致的电影，影片虽然是武侠题材动作片，但是导演进行了个性化处理，电影表现的重心并不在打打杀杀和刀光剑影的动作，而是集中展现了传统东方美学的特征，更多的是在舒缓的节奏中，用"静"来传达情绪。导演通过长镜头使用和恰到好处的空镜头画面捕捉，在电影中更多地展现出对唯美的追求与诗意的营造，整部影片在一种山水画的影像中创作出了"结庐在人境，而无车马喧"的意境美。

长镜头，顾名思义，就是用一个时间比较长的镜头连续地对一个场景、一场戏进行拍摄，形成一个比较完整的镜头段落。长镜头的运用能够让观众全身心地投入影片中，进而体会出片中人物的内心情感变化。《刺客聂隐娘》

的长镜头往往在展示自然与生活场景和唯美画面中营造出韵味深远的意境之感。影片中最具代表性的场景是聂隐娘暗中观察田季安和胡姬的对话，这里摄影机隐藏在飘动的薄纱之后，画面中的人物若即若离，烛光摇曳，此时镜头移动极其缓慢，随着薄纱的飘动，人物在模糊与清晰的画面之中转换，聂隐娘自己也在纱帐背后若隐若现，人物完全被笼罩在薄纱所构筑的氛围之中。这一场景不仅仅将长镜头所营造的意境美进行了最为淋漓尽致的传达，更是借助这种缓慢的节奏使观众的情绪在观影中得到释放。

图 10-2　《刺客聂隐娘》

除了长镜头的娴熟运用使影片充满诗情画意，意境深远悠长，影片中空镜头的取景亦是至关重要的，正如王国维所言："一切景语皆情语"。空镜头中景物选择的恰当与否同样影响着影片对质朴意境的营造。空镜头在影片中能够起到连接时空转换、调节影片节奏的作用，也可以产生借物抒情、渲染环境、烘托气氛等效果。《刺客聂隐娘》中的空镜头运用频繁，树、山、水、鸟、驴等自然物象多次出现，导演将这些空镜头安排在影片人物活动之后，将人置于更为广阔的自然山水之中，使得影片的节奏和进程进一步放缓。通过空镜头的设置让观众有更多的时间展开想象，也提升了影片的审美意境。

法国著名导演弗朗索瓦·特吕弗认为：一部真正有特点的电影作品，应该是导演个人创造的，电影艺术家要在影片中表现出本人的创作意志和个性，他们不是文学家的奴隶，不应该受制于电影企业和电影创作集体。侯孝贤导演的作品完全展现出了自己别具风格的创作特色，他并非追求过于强烈的戏剧冲突和武侠动作片的刀光剑影，而是用情绪和气韵作为核心，将聂隐娘的多个生命片段连缀起来，展现了一个心中有情的剑客的情感世界，整部影片就是侯式创作风格的集中展现。在影片中，观众不仅能够感受到聂隐娘的情感，更能够通过导演独具特色的镜头运用和画面构图体会到独特的诗意和唯美意境。

10.1.3　动作片艺术特色

1. 逼真性和虚幻性的统一

动作片的逼真性和虚幻性是由现代科学技术手段赋予的。科学技术的进步，使摄像机械、录音设备、感光材料、照相器材、编辑电子化系统越来越先进，拍摄作品具有惊人的保真度。山川之大、虫鸟之微、千里之遥、咫尺之距，人的一颦一笑、物的一抖一动，都可以摄入镜头；海啸龙吟、人声鸟语、管弦之乐，均能进入话筒和录音机中。正是摄像机和录音机的特殊手段，给动作片带来不同于戏剧、绘画、音乐与文学等艺术形式的特质。动作片是以视觉形象的逼真性和虚幻性为生命的，它无法容忍对自己的本性——视觉可信性的丝毫破坏。比起其他艺术，动作片的逼真性和虚幻性，是电影艺术的优势所在。影视里的生活场景，无论是耳闻还是目睹的，都是最接近于客观现实的自然形态和神韵的，它能最大限度地接近生活原貌和自然形态，所拍摄的对象具有特殊的逼真性、虚幻性、可信性和确实性。

2. 再现和表现的统一

影视艺术是再现艺术与表现艺术的复合，动作片画面最能体现再现艺术的特点，声音则体现出表现艺术的特征。动作片的声音和画面并不是独立的元素，而是融为一体的、互相扶持、互相补充的符号系统。动作片将表现与再现融为一体，是表现与再现的统一。动作片的声音表现创作主体，把"情志"作为主要内涵，从而实现它的本质特征；动作片的画面再现创作主体，把真实地描绘对象的本质特征作为自己矢志追求的目标，从而揭示出它的本质特征。

3. 画面感和运动性的统一

从本质上看，动作片是一门采取空间形式的时间艺术。"空间形式"决定了画面感在作品中的重要地位，而"时间艺术"又决定了运动性的重要地位，所以，画面感和运动性是动作片的主要审美特征。正是连绵不断的运动着的画面，给动作片带来了巨大的魅力，抓住了观众的感知和注意力。

动作片的画面感和运动性有两重含义，一是指被拍摄对象自身的运动，动作片能够完整地、真实地展示人物的动作过程；二是指因摄影机的移动以及镜头焦距的变化所造成的运动感。所谓摄影机的移动，不仅可以追随正在运动着的人物和其他物象，也可以使物象活动的背景不断变化，这就可以造成一种特殊的运动感。这种运动感并非在于事物自身的运动，而是由于镜头的推、拉、摇、移与变焦所造成的运动的幻觉。

动作片画面感和运动性的节奏，是情节发展的脉搏，能够创造出不同的情绪气氛，或紧张、兴奋、恐怖、喜悦，或沉闷、压抑、伤感等，能修饰和强化情节内容所表现的情感。画面感和运动性的节奏，不仅仅是根据拍摄对象的运动速度和强度来确定，也不只是根据情节进展来确定，更重要的是要根据画面内容所激发的观众的兴趣的程度来确定。例如，镜头短，不足以展示内容的内蕴，而镜头冗长，就使人厌烦。如果镜头正好在注意力降低时切断，并由另一个镜头所替代，观众的注意力就会不断被抓住。因此，所谓动作片的节奏并不仅仅意味着抓住镜头的时间关系和景深的变化，更是镜头的延续时间和画面的强度与它们所激起并满足的注意力运动的一种结合。

10.2 喜剧片欣赏

10.2.1 喜剧片介绍

喜剧片指以笑激发观众爱憎的影视片，常用不同含义的笑声，鞭答社会上一切丑恶落后现象，歌颂现实生活中美好进步事物，能使观众在轻松愉快的笑声中接受启示和教育，以及得到愉悦的心情。多以巧妙的结构、夸张的手法、轻松风趣的情节和幽默诙谐的语言，着重刻画喜剧性人物的独特性格。

10.2.2 喜剧片赏析

1.《人再囧途之泰囧》

《人再囧途之泰囧》（以下简称《泰囧》，见图10-3）虽然不是部伟大的电影，却是一部对观众和市场充满诚意的喜剧影片。它的精彩程度不亚于任何一部好莱坞商业片。《泰囧》制作精良，故事情节紧凑，尤其是对视听语言的高超应用，是其荣登内地喜剧票房榜首的重要原因之一。

充满了异域风情的精美画面加上极富搞笑色彩的喜剧声音元素，是《泰囧》视听语言的特色之一。对于电影整体来说，《泰囧》的声音设计团队有效地抓住了两个关键因素：一个是"泰囧"的"泰"，即泰国；另一个就是对这部电影的明确定位——喜剧片。泰国是美丽的热带国家，同时也是世界著名的旅游胜地和佛教圣地。《泰囧》的故事情节虽然紧张，但总体基调诙谐轻松，所以在主题音乐方面，《泰囧》选择了很多轻松的泰国流行音乐以及钢琴曲，例如泰国的《想你喔》以及马克西姆的钢琴曲《Hall of the Mountain King》等，为影片增添了浓厚的异域风情和诙谐幽默色彩。同时在音响方面，《泰囧》选用了大量具有泰国当地市井风情的环境音和群杂声等，增强了身临其境的感觉。

《泰囧》是一部喜剧片，所以声音的设计必须满足喜剧的诉求。《泰囧》中的很多喜剧包袱是从最常见的对白里抖出来的，所以在声音选择方面，对白是占第一位的。《泰囧》快切镜头多，场景转换频繁，这对声音设计的要求很高。《泰囧》的声音团队巧妙地运用了音乐将镜头和场景之间的断点进行融合，从而大大增强了整部影片的节奏性和连贯性。

在色彩和造型方面超级丰富的电影美术设计，使《泰囧》的观影感受更上一层楼。在色彩方面，观众可以看到主人公从冷灰色的、压抑拥挤的北京城来到色彩斑斓的、生机盎然的泰国清迈，这表现了现实生活的压抑和外面世界的美好，迎合了观众的心理。同时泰国场景

图 10-3 《人再囧途之泰囧》

多以暖色处理，让观众在感受泰国异域风情的同时，也能感受到美好和温暖。片中王宝强的黄头发和黄渤的一身黑衣形成了强烈对比，对角色的性格塑造和观众的心理认知起到了导向作用。

除此以外，《泰囧》丰富的视听语言，还离不开其高超的剪辑技巧。时尚、快节奏的剪辑方式使整部影片的形式和内容达到了浑然天成的一致。《泰囧》在一定程度上属于公路片，行进感强，场景变换频繁，所以剪辑对故事的推进起到了至关重要的作用。《泰囧》的剪辑，成功地把握住了徐峥喜剧特有的兴奋点，囧意十足。例如《泰囧》中酒店不同的两个房间的那段戏，王宝强和徐峥两条线索同时进行，来回穿插，两个人的囧态相互照应，创造出了无与伦比的喜剧效果。另外，剪辑师为了把"泰囧"的"囧"表现出来，在影片中运用了分屏以及一些技巧性强的特效。不得不说，用分屏剪辑的方法拼贴叙事，很贴合《泰囧》的故事展现。在整体把握上，《泰囧》刚开始的剪辑节奏紧，是为了把观众迅速带入情境，了解人物性格，同时也是为了表现人物的匆忙和烦躁。而随着故事的进一步发展，剪辑节奏慢了下来，给演员表演和情绪表达留出了充足的空间，这是对好莱坞类型片式剪辑的成功运用。

《泰囧》公映后屡次刷新华语片票房纪录，打破了国内烂片泛滥的局面，也改变了观众对内地喜剧电影的看法。好莱坞式的商业制作、精良的视听语言设计，使"泰囧"成为一个有着强烈品牌效应的喜剧系列，并且有着迅猛的势头。系列电影是好莱坞电影攫取世界票房的重要手段，"泰囧"的出现让我们看到了系列电影在中国做长做远的希望。

2.《摔跤吧！爸爸》

印度电影在世界电影史上是别具一格的存在，其电影的喜剧特色与好莱坞超级英雄片、香港武侠片以及日本剑戟片之类以打斗为中心的宣扬暴力美学的影片完全不同，而是作为歌舞片享誉世界。在喜剧电影中精美绝伦的舞蹈无时无刻不充满着艺术感，绝大多数印度电影都会安排编舞并融入剧情，印度人更倾向于用电影表现世界的美好，于是歌舞也就成了最好的载体。

《摔跤吧！爸爸》（见图10-4）在中国取得了口碑与票房的双赢，这部电影几乎彻底改变了一些人对印度电影"剧情不够歌舞凑"的片面印象。电影中并没有编舞，却出现了各种印度民族音乐，这些音乐结合画面形成了极强的喜剧冲击力，尤其是其主题曲《Dangal》。影片一开始，就是阿米尔·汗饰演的马哈维亚在观看摔跤，众摔跤手在镜头前——亮相，昏黄的沙坑、飞扬的黄沙，配合着充满战斗感的音乐，塑造出了一种极强的力量感，让观众似乎能"听到"摔跤手的威武雄壮。而这段音乐在马哈维亚训练两个女儿时也曾出现，画面变成了马哈维亚两个女儿艰苦训练、不堪重负的场景，这里的声画组合让观众看到了一个把自己未能实现的理想寄托于儿女身上的严父形象。另外，影片结尾处看似是因剧情需要而设置的音乐，即印度国歌的运用，也是精华之笔。当时马哈维亚被女儿的教练恶意地关在一处小屋中，以至于未能及时赶到大女儿的比赛现场做实时指导，而只能默默地坐在地上，双手合十地祈祷着。漫长的煎熬和等待之后，印度国歌骤然响起，马哈维亚猛地抬起头，随后眼含热泪，激动不已。此时国歌的出现，发挥出了音乐在整部电影中最强的感染力！《摔跤吧！爸爸》中虽没有出现舞蹈场景，但其音乐的运用极其成功。

图 10-4 《摔跤吧！爸爸》

除此之外，影片中对色调的运用也恰到好处。总体来说，整部电影以温暖的基调为主，即使是马哈维亚对两个女儿进行看似不近人情的训练时依旧如此，喻示着训练虽然艰苦，但是一切都是那样单纯美好，不同于后来在印度国家体育学院的那种严整却冷酷的色调。另外，在马哈维亚被关进小屋无法亲临比赛现场指导女儿时，影片色调变得阴冷而黑暗起来，这透露出一个父亲的焦灼和绝望。直到最后，大女儿终于赢得比赛成为冠军，印度国歌响起，意外被"释放"的马哈维亚一路狂奔到赛场，这时的画面再次恢复了之前的暖黄色色调，传达了父女二人和在场的所有印度人的成功和喜悦。

《摔跤吧！爸爸》是一部典型的"阿米尔·汗电影"。一方面该电影集印度喜剧电影之优势，喜中带泪，表现了民族文化；另一方面，阿米尔·汗借此反映了印度社会对运动员关注的不足，又一次向世界展示了印度体育界的真实现状。阿米尔·汗身上的精神难能可贵，也正是基于这种责任感，阿米尔·汗才不断地用电影去揭露印度社会各界的黑暗，从这一点上说，他不只是一个演员，更是为民请命的英雄。

10.2.3　喜剧片艺术特色

1. 直观视象性

影视艺术主要提供的是由银幕或屏幕所显示的直观视觉形象，"看"是观众最基本的心理要求。喜剧作品所要表现的一切东西，包括思想、情感、梦幻等，都应该转化为可见的喜剧视觉形象。为了不破坏可见性，人物对话语言都应诙谐有趣、压缩、高度精练。法国电影理论家马赛尔·马尔丹明确地指出，"画面是喜剧语言的基本元素"。

喜剧作品所展示的直观视象，几乎可以说是无所不包，从宏观到微观，从物质世界到精神活动，人们能见到的一切，以及人们难以或不可能见到的，都能用画面的形象来表现。例如，它能将内心活动具象化，可以通过外在物象的变化来反映（如天旋地转，可以用房屋、树木等的旋转来表现），也可以通过人物动作和面部表情来表现，即使是潜意识，它也能用画面形象来表现。喜剧作品的直观视象性，使它更易于被理解和接受，易于超越国界和民族，因而，让·爱泼斯坦才认为"喜剧是一种世界性语言"。

2. 时空再造性

喜剧作品再造时空，构建起符合心理的审美空间，可以有多种方式和手段，例如可以在两个因果性镜头之间建立起一种纯虚拟的空间连续关系，这种连接的合理性通过内容的呼应而获得喜剧效果。在喜剧中，时间可以加速或放慢，几天才能完成的花朵开放，数秒即可，而几分之一秒的时间流程，却可以用较长的时间来显示，如子弹射出。也可以将时间颠倒，如各种各样的"闪回"手法，甚至可以让时间停止（定格），让时间消失（跨越），等等。其实，喜剧艺术的空间重构，常常是按时间的重构来进行的。当然，喜剧再造时空，也不是无限自由的，作为影视艺术，它再造时空的方式必然受到所表现的内容的制约，也应该符合观众的心理活动规律。

10.3　爱情片欣赏

10.3.1　爱情片介绍

爱情片是以表现爱情为核心，并以男女主人公在爱情发生的过程中克服误会、曲折和坎坷等阻力为叙事线索，最终达到理想的大团圆结局或悲剧性离散结局的影视作品。

爱情片主要以男女之间的感情纠葛为主线，深入刻画了人物的内心情感。男女主人公可能要面临感情、年龄、

社会等方面的压力和误会、矛盾等曲折，最终收获爱情，这也正是爱情片的看点。

10.3.2 爱情片赏析

1.《山楂树之恋》

张艺谋执导的《山楂树之恋》（见图10-5），自2010年上映以来好评如潮。知名作家王蒙说："我们再也不愿意去经历这样的一段历史，但愿这样的爱情故事已经绝版。"这部影片不仅仅是表现了纯美的爱情故事，它更能够唤起一代人的美好回忆，从而让这种纯美的爱情具有特别的意义。张艺谋导演在这部影片中对色彩的处理极大地渲染了影片纯美的气氛，纯净的红、白的巧妙运用，不仅让影片更加朴素和写实，而且带给观众更强的审美震撼，让人情不自禁地沉醉于伤感的色彩叙事之中。

影片中黑灰色的运用既交代了特有的时代背景，也彰显出了幽淡凄美的气氛。张艺谋作为第五代导演的中坚力量，特别擅长于色彩的运用。可以说，色彩是张艺谋影视美学的核心要素。为了表现"最干净的爱情"，张艺谋导演有意对自己一直坚守的大红大紫的色彩进行了"压缩"。影片中的道路、家、医院等场景中都呈现出灰色调，隐喻了静秋和老三爱情的悲伤结局，同时也为电影本身蒙上了一种伤感的凄美。影片结尾时老三的白血病恰好与这种灰色的基本色调互相衬托，老三和静秋的凄美爱情也在这种灰色调下走向了结束，只留下静秋对老三的孤独坚守。

但是，凄美的灰色调背后依然有红色的运用，影片中屈指可数的大红色彩带给观众一种强烈的审美震撼。影片中红色山楂果的出现将红色所具有的艺术表现力强而有力地传达了出来。红色山楂果在影片中出现了多次：第一次是老三给静秋的一篮子山楂果，它既表现出了老三对静秋的关爱之情，同时也表现了老三对静秋的爱恋犹如山楂果一样呼之欲出。后来几次山楂果都是出现在脸盆画中，尤其值得注意的是，静秋在得知自己被骗后，将盆底的山楂果图案用糨糊进行了遮盖，此时红色的山楂果成为静秋情感的象征。后来误解消除后，静秋将脸盆中的糨糊清洗干净，又露出了山楂果的固有红色，这时的山楂果则隐喻了静秋对老三无比的爱恋之情。

图10-5 《山楂树之恋》

当然，影片中除了灰色和红色的运用之外，其他色彩的出现也进一步构筑了画面的形式美感。片中出现的蓝色调更多的是对当时历史现实的还原，剧中的张队长、老三、学校排球队员等都穿着蓝色的服饰，尤其是静秋，穿上蓝色的运动服时，犹如一枝楚楚动人的莲花，纯净、娇羞、健康、美丽。还有田野里种植的油菜花，寓意着未来的生机勃勃。

色彩作为一种视觉元素进入电影之初，只是为了满足人们在银幕上复制物质现实的愿望。张艺谋在《山楂树之恋》首映式上表示，这次《山楂树之恋》所遵循的拍摄风格就是要洗尽铅华，回归朴素平和，用平静的镜头去表现一个纯粹的爱情故事。影片中我们可以看出他对镜头的平静处理，他将这个纯粹的爱情故事表现得真挚、深切、感人。这部影片的成功，色彩的巧妙运用是功不可没的，灰、白、绿、红、黄……纯粹的色彩交织出一幅幅纯粹的美感画面，演绎出一段缠绵悱恻的爱情故事，给观众带来美的享受和心灵的震撼。

2.《七月与安生》

《七月与安生》（见图10-6）凭借自身过硬的素质在一众无病呻吟的同类题材影片中脱颖而出，两个女主人公的设置点明了人物之间强烈的情感共鸣与命运纠葛，青春的迷茫，在七月与安生两人相互的羡慕、向往中展

图 10-6 《七月与安生》

开。对于每一个走进电影院的观众而言，电影细腻真挚地表达了青春爱情的独特韵味，让人从中听到各自青春的回响。

镜头作为影片结构的基本单位承载了表述主题的作用，灵活自然的镜头运用，表达了青春的多重可能性，也契合电影别有深意的主旨。影片开头，在暖色基调下两个小女孩伴随着轻松的音乐在操场上欢快地奔跑，缓缓升起的镜头画面，借助升格镜头展现了七月与安生天真灿烂的笑容，体现出青春年少欢快的基调以及生命的无限可能性。安生在医院等待七月生产的情节段落里，特写镜头展现了安生紧绷的双脚，固定镜头拍摄出安生在产房外焦急地踱步，在通过多视角保持观众连贯关注的同时，极端镜头的组接强化了该段落的象征意义，彼此纠缠的二人在生死面前却只有莫名的疏离感，生离死别前的真情流露凸显了生命中的美好，也赋予了青春新的定义，残酷与美好的交织共筑了青春真实的面貌。

《七月与安生》在结构上采用隐形叙事作为剧情进程的补充，通过潜文本的运用勾勒了生活的复杂面貌以及众人情感层面的暧昧不清与命运的纠缠胶着。玉坠在电影中起到了潜文本的作用。家明将守护自己的玉坠赠予安生，这是家明真挚感情的流露，亦是两人情感变化的象征。玉坠第二次出现则是在安生与七月告别的时候，特写镜头中见到玉坠的七月神情复杂，伤感和惊讶交织，三人间的情感仍在博弈比较中，不存在取舍与冲突。玉坠第三次出现是家明取走了车祸现场的玉坠，而此后作为闯入者形象出现的七月，注意力都集中在象征家明情感寄托的玉坠上，并没有对重逢的安生带有其他感情，这里三人的关系由嫌隙渐生陡然转至崩塌故事情节依赖玉坠的串联而不显突兀，使得情感表达具有感染力。

电影与音乐的关系并不是简单的加法，对音乐的使用应慎之又慎，过强的情感表达反而会呈现出煽情的效果，造成观众对电影的理解过多地涉及创作者的主观情绪。《It's Just What We Do》伴随电影的开始，配合着两个女孩相互追逐彼此影子的画面，缥缈灵动的曲风契合了电影主题的表达，两人道不清的纠缠、剪不断的羁绊，诠释了隐匿在青春中的复杂心事。在电影的结尾部分，同样的音乐在新的语境中起到迥异的效果，与空寂的心理蒙太奇相互彰显，感染力也随之得到升华。《七月与安生》中音乐的选取注重与电影本身的气质吻合，电影不仅仅需要一首传唱度高的主题曲，更需要补充听觉层面上的意蕴，进而搭建完整的艺术体系。

青春、爱情并不只是一种怀旧式的集体回忆，它既囊括了各式各样无法改变的人生轨迹，又有不同的人对各自过去的怀缅，青春爱情题材不应成为单一的电影属性，而应成为更为宏大的命题，成就电影本身的无限可能。

10.3.3 爱情片艺术特色

1. 具象性与完整性的统一

爱情片在反映、描绘、表现对象时总是通过具体的、生动的个别现象来揭示事物的本质特征和普遍意义，因而具有具象性的特征。就表现形式而言，具象性是指作品所反映的社会内容是具体可感的、形象化的、立体的。爱情片具有再现现实的纪实功能和揭示功能，这一功能决定了爱情片总是具体可感、形象、立体的。

爱情片的形象总是完整的。有内容与形式的统一，部分与整体的融合，人物性格的前后统一，人物性格与环境的和谐统一，人物性格的丰富、复杂性与性格的主要特征的辩证统一，人物形象的现实基础与艺术家的理想、倾向的融合统一，事件与事件之间的内在联系，等等。完整的爱情片形象不是生活中的自然现象，而是艺术家艺

术创造的成果、心智的果实，是艺术美的前提条件和重要标志。

2. 记叙性与情感性的统一

爱情片是再现事件的，从表现方式上看具有记叙性。所谓记叙性就是写人、记事、状物、绘景。它包含两层意义：一是叙述性。事件的发生、发展存在一个过程，这个过程不可能一目了然，只能在屏幕上通过画面——再现，通过声音——道来，这就是叙述性。二是造型性。事件是在一定的环境、空间中发生、发展的，是由一定的人物完成的，爱情片在画面中再现人物的活动、事件的发展、环境的情况，这便具有造型性。

在爱情片中，记叙性与情感性是统一在一起的。情感有三类：道德情感、理智情感和爱情情感。这三种情感既相互联系又彼此独立，它们都是人的情感，我们不能在爱情片中限制作者情感的介入。

10.4 科幻片欣赏

10.4.1 科幻片介绍

科幻片是用科幻元素作为题材，以建立在科学上的幻想性情景为背景，在此基础上展开叙事的影视作品。

科幻片所采用的科学理论并不一定被主流科学界接受，例如外星生命、外星球、超能力或时间旅行等。科幻电影常常使用可能的未来世界作为故事背景，用宇宙飞船、机器人或其他超越时代的科技元素等彰显与现实之间的差异。

许多科幻电影会表现出对政治或社会议题的关注，以及对哲学方面如人类处境的探讨。一些科幻电影是从科幻文学作品改编而成，但科幻电影会注重撷取其中的文学或人文方面的元素，而无视科幻文学比较注重的科学严谨性和逻辑性。

10.4.2 科幻片赏析

1.《流浪地球》

《流浪地球》（见图10-7）根据刘慈欣同名小说改编，讲述了在不久的将来太阳即将毁灭，太阳系已经不适合人类生存，而面对绝境，人类将开启"流浪地球"计划，试图带着地球一起逃离太阳系，寻找人类新家园的故事。

这部影片的世界观是与很多国外科幻片不同的，这是文化差异所致，也是我国科幻电影的优势所在。刘慈欣的想象力非常丰富，着实让人大开眼界。这部突破性科幻片的背后，所展现出来的让人感触最深的是人文情怀。人越是在绝境中，越要抱有希望，这才是人类精神文明的高贵、永恒之光。人类的感情是这部电影的重点，生生不息，生命之中有爱延续；心有家园，燃烧希望之火！

《流浪地球》和诸多西方世界拯救地球的电影不同，是我们中华人文精神和价值的体现，是传承。在电影之中，军人姥爷，宇航员父亲，叛逆却懂得大局的儿子，一家三代人，用自己的行动体现着家族精神的传承。而电影之中的整个世界，则是许许多多这样的家庭所组成的。就像电影之中刘培强说：我们还有孩子，孩子还有孩子，终有一天，他们是可以去贝加尔湖上钓鱼的。传承是为了开拓，一代一代地传承，继承前辈的科技、地球的运动轨迹数据，是为了找到新的行星、新的家园。在新的家园，需要传承所有知识、

图10-7 《流浪地球》

科技、人文和道德。传承过去，是为了开拓未来。《流浪地球》的高潮，在于地球上的人付出了自己一切的努力之后，8000公里高的喷射火焰依旧无法点燃木星，刘培强驾驶飞船，带着飞船上的30万吨燃料，为火焰续上了最后一段的燃烧距离。牺牲自己，拯救世界，这一次，这么做的是中国人，体现的，是人的意志力！面临灭顶之灾，人类不屈不挠，在绝境之中，永不放弃。拯救世界，更是拯救自己。

在这部电影中，科幻世界观也体现了我们的民族气节，有着很多科幻大片所不完全具备的海纳百川的格局。这部《流浪地球》体现了我国科幻文化有容乃大的气度，也证明了我国科幻片未来的无限前景。

2.《海王》

《海王》（见图10-8）是一部超级英雄电影，同时，它也是一部科幻片，一部魔幻片，一部史诗片，一部冒险片，一部硬派动作片。里面有科技，有魔法，有恐龙，有怪兽，有枪战，有冷兵器，有自然灾害，有屋顶跑酷，有飞车（船）追逐，有浪漫爱情，有兄弟阋墙，有恐怖惊悚，有幽默搞笑，有绝地寻宝，有大场面对战特效……在故事架构上，冒险、科幻、爱情、复仇、拯救世界，应有尽有。亚特兰蒂斯一族的服装，使人联想到《星球大战》的士兵；兄弟两人王位之争，不禁让人想到了《黑豹》；海底七大王国的设定更像《权力的游戏》；最后的海底大战又使人回忆起《霍比特人：五军之战》。

图10-8 《海王》

其中，海王这个角色尤其令人印象深刻。他从一个玩世不恭的少年到最后成了一个保护家人而无所畏惧的守护神，这是他整个人物的闪光点，这个人物是值得我们去学习的。在面对困难和险境的时候，海王也成了一个真正的守护神、真正的国王。

《海王》是剧情和人物刻画相对完整和用心的一部电影，情节完整，同时在故事上也做到了不拖泥带水，打破了超级英雄的叙事结构俗套，让我们看到了一个真正意义上的超级英雄，剧情流畅紧凑。

一部好电影离不开出色的配乐，亚瑟初次回到亚特兰蒂斯的配乐充满了史诗感，一下子把亚特兰蒂斯的形象变得更雄伟；而亚瑟和湄拉冒险时的说唱，又让观影者身心愉悦，就连反派黑蝠鲼都有专属的背景音乐；最让人为之一振的当属最后的决战，一次次的打击声刚好踩在点上，观众仿佛是王位之争的观赛者，见证了海王的诞生。

此外，让人印象深刻的莫过于这部电影中的超豪华特效，海底王国，车水马龙的繁华场面，宏伟壮阔的王国宫殿，还有被战士们用来当坐骑的巨鲸、鲨鱼及海马似的怪兽，令人目不暇接，形象逼真，仿佛身临其境。

当然，一部电影，如果仅仅是场景盛宴，还不足以激起荷尔蒙的进发。影片中的亲情戏也让人心动，海盗黑蝠鲼的父亲为了儿子能够活命，坚决不让黑蝠鲼救自己而是自己引爆炸弹自杀身亡；海王的弟弟尽管野心膨胀，不顾兄弟之情，但最后看见母亲突然出现在自己面前，目光立刻变得温柔慈善；最关键的是电影中的主线，海王的父亲天天雷打不动地走到栈桥尽头，一等就是二十年，渴盼自己的爱妻能从海底回家，而海王与父亲之间的那份亲切朴实的感情也令人感到分外温馨。

10.4.3 科幻片艺术特色

1. 艺术的法宝——蒙太奇

蒙太奇是法语 Montage 的音译，原为建筑学上的一个常用术语，意思是装配、构成。在影视艺术中，它不

仅指镜头的衔接，更重要的是对影视的各种组成要素——时间、空间、运动、画面、音响、表演、光效、色彩、节奏等的组织和综合，它是构成方法与构成手段的总称，引申用在制作方面就是剪辑和组合的意思。在科幻片制作中，按剧本或影片所要表现的主题思想，分别拍摄许多镜头（画面），然后再按原定创作进行构思，把这些不同镜头（画面）有机地、艺术地组织、剪辑在一起，使之产生连贯、对比、联想、衬托、悬念、快慢不同的节奏等效果，从而有机地组成一部表达一定的思想内容、为广大观众所理解的作品，这些构成形式与方法统称为蒙太奇。通过蒙太奇手段组接画面，调度音响，就能打破现实时空和上演时空的束缚，创造银幕形象。既可以集中、压缩，又可以延伸、扩展；既可以自由地转移、反跳，又可以灵活地跨越、并列。可以说能用心理时空代替物理时空，引导我们自由地穿越时间和空间。

科幻片的语言是画面，但一个个单独摆放的画面，还不能表现出完整的意义。蒙太奇的主要功能，首先是把画面组成完整的故事，实现叙述功能和结构功能。其次，蒙太奇是一种广义的修辞手段和艺术阐释方法。蒙太奇使生活画面显现出内在的思想意义和审美意义。电影艺术家认为，单个的画面无非是一个摄录过程的产物，这个过程虽然是由人来控制的，但它从表面上来看，只不过是复制自然而已。可是蒙太奇就不同了，人是参与蒙太奇的过程的，时间被打断了，在时间和空间上没有关联的事情被连接到了一起，这看来更像是一个显而易见的创作过程和造型过程。

对科幻片来说，蒙太奇是一流的创作手段，是科幻艺术的重要基础。蒙太奇能帮助科幻片强调或丰富所描绘的事件的意义，从一个场面所包含的一整段时间中，只选取最感兴趣的那一部分；从事物所占据的整个空间中，只挑出最紧要的那一部分。有时候用蒙太奇连接起来的一些镜头并没有现实的联系，而只有抽象的诗意的联系，如有些空镜头，用漫天阴雨表现人悲愤的心情，用鸟语花香表现快乐的心情等。

蒙太奇，是一个极其复杂而又十分关键的手法，可以说，要进行科幻片的欣赏，它是一把重要的金钥匙。

2. 艺术的精华——特技制作

在科幻片中，我们看到的火车相撞、洪水泛滥、飞机坠落、地震惨祸、墙倒房塌、人从高空落下，以及神话片中的呼风唤雨、腾云驾雾、隐身法术等，都不是实景拍摄，而是使用特技，达到以假乱真的艺术效果。有的特技是利用摄影机的性能和照片洗印技术完成的，如利用延时摄影，拍出花儿瞬间的开放；利用停机后再拍，呈现神话中的隐身法术；利用倒拍和倒放，做出跃上高崖的效果。有的利用模型、图画或照片完成，如火车相撞、飞机坠落等。有的模型可以坐人，有的却比玩具大不了多少，拍摄中真景和假景交替结合，使观众看不出破绽。科幻片大都用模型拍摄，有的用背景或透镜合成，如汽车穿过城市的镜头，演员在真车里表演，车不动，用拍好的胶片，在半透明的银幕上变换，观众就可以看到汽车在城市急驶的场面。有的特技靠遮片完成。

特技的搭配是多样化的，科技的发展同特技指导的创新结合起来，新的特技会在银幕荧屏上不断出现。电脑参与影视片制作后，各种特技效果将更加扑朔迷离。

第 11 单元
摄影艺术欣赏

■ **学习目标：**
通过欣赏与学习，能够了解摄影的特性与基本功能，正确认识摄影艺术的价值和意义，感悟摄影艺术所带来的乐趣。

■ **知识目标：**
了解摄影艺术的概念、摄影的基本知识及分类，并初步掌握构图知识和合理运用光线的能力。

■ **能力目标：**
通过对大量优秀图片的欣赏和讲解，逐渐引导学生形成一定的审美能力。

■ **情感目标：**
培养、提升艺术鉴赏能力和审美情趣，提高动手能力和创新能力，改善心理素质，培养积极向上的生活态度。

摄影一词源于希腊语"光线"和"绘画、绘图"，意思是"以光线绘图"。摄影是指使用某种专门设备进行影像记录的过程。我们使用机械照相机或者数码照相机进行摄影，就是通过物体所发射或反射的光线使感光介质曝光的过程。摄影是一门科学技术，也是一门艺术，同时还是信息传播的一种重要手段，现在已经广泛地应用于人类社会的各个领域。随着传统摄影技术的形成和发展而产生的摄影应用科学，它以摄影光学、摄影化学和电子技术为基础，在长期实践中形成了独特的拍摄体系。

摄影的类型很多，按照题材可分为人像摄影、风光摄影、纪实摄影、新闻摄影、商业摄影、生态摄影和特殊摄影七个大类。

11.1 摄影的基本分类及欣赏

11.1.1 人像摄影

所谓人像摄影，是指鲜明而突出地表现人物外貌和神态的摄影艺术及其作品。摄影术自 1839 年发明后，达盖尔的镀银铜板上就开始出现了人像。对于摄影家来说，人像是一个很广阔、很重要的创作题材，在他们所拍摄的形形色色的作品中，人物常常占据重要位置，而在各种各样的综合性影展中，人像摄影占有相当的比例。

世界上没有比人更有趣的生物了。人的容貌和身体是极富魅力的，普通人评价的"美丽"与"丑陋"在摄影艺术家的世界里都是值得表现的，他们通过刻意布设的光线与角度，呈现有意思的视觉效果。

（1）人物的眼睛常常是拍摄的焦点。

无论男女老少，正面直视镜头是肖像摄影最常使用的角度。直视镜头意味着镜头焦距一定要非常精确而清晰地对准人物眼睛，眼睛是肖像最有魅力的部分。

图 11-1 是一幅充满温情的父女照，肖像的重点表现在孩子。柔和的光线下孩子趴在父亲背上，父亲的脸微侧，

孩子的眼睛望向镜头。照片通过后期处理，温暖的色调搭配四周的背景的虚化，准确的聚焦使得观者的目光焦点全部集中在孩子的脸上。

如何传达人物的性格与气质决定了摄影师的拍摄手法，肖像摄影的对象包括了各行各业的名人、政要等，对于不同的摄影对象，摄影师想要传达的人物情绪、氛围以及他观察到的人物状态决定了摄影师选用的光线造型、构图造型和拍摄手法。

图 11-2 是大家熟知的名人，俄罗斯总统普京。一向以严峻冷酷、颇有威严感形象出场的他，在这张照片里面却显露出不常为人所看到的疲惫、沉闷甚至有些忧愁的一面。摄影师敏锐地捕捉到普京神态的这一瞬间，用偏高位的布光、后期处理的冷色调，让观者得以见到名人的另一面。

图 11-1　肖像摄影图例（一）

图 11-2　肖像摄影图例（二）

图 11-3 和图 11-4 是以女性为拍摄主体。前者是深色背景前的浅色人物，后者是浅色背景前的深色人物。前者人物直视镜头，后者人物目光朝向别处。前者是室内的人工布光，光线集中，富有戏剧性地烘托出人物非生活化的服装与神态。后者明显利用了室外投入的自然光线，人物神态自若，扭曲的身体线条与沙发夹角处的直线构成有意思的角度，使得照片有了更多的趣味和张力。

图 11-3　肖像摄影图例（三）

图 11-4　肖像摄影图例（四）

（2）高调照片和低调照片。

在人像摄影领域，我们常常会遇到两种类型的照片：一种是整体色调偏浅、偏亮，以白色和浅灰色为主体色调；另外一种是整体色调偏深、偏暗，以黑色和中灰色为主体色调。我们通常称前者为高调照片，称后者为低调照片。如图11-5和图11-6所示，前者的色调偏浅，柔和，整体感觉明亮，烘托青春靓丽的女孩子正合适；后者的色调很深，人物脸部在阴影中浮现出来，富有神秘感，这类低调照片适合于富有神秘感的氛围，拥有浓郁的艺术气息。

图 11-5　肖像摄影图例（五）　　　　　图 11-6　肖像摄影图例（六）

（3）在摄影师眼中人体是抽象的形体。

人体摄影不同于肖像摄影，在肖像摄影中，人物的眼睛和神态特别重要，而人体在摄影师眼中常常是以一种抽象的线条和块面结构而存在的，摄影师也只有用这样的眼睛去观察才能发现人体之美。

（4）人体之美也是光影之美。

人体之美，在没有受过视觉训练的眼睛里仅仅是所谓身材的好与不好，而在人体摄影领域，人体之美是在精心布设选择过的光线下面，人体结构和形态呈现的光影之美，是去除性别观看到的生命张力之美、形体律动之美。

图11-7与图11-8一个是舒展的姿态，一个是紧缩错位的姿态。前者的下巴与耸立的双肩构成有力的三角形，前伸的腿与膝盖指向不同方向，看似舒展的姿态却蕴含紧张感。而后面一幅照片里，四个人都摆出了紧缩而别扭的姿态，这样特有的姿态经过艺术性的显现和镜头处理，同样拥有魅力。

图 11-7　舒展　　　　　图 11-8　紧缩

11.1.2 风光摄影

风光摄影又称风景摄影。它的题材非常广泛，雨雪、日月、云霞、田野、江河湖海以及城乡建筑、名胜古迹、立体交通、桥梁等大自然的神奇造化和人类的杰出作品，都是它取之不尽、用之不竭的表现对象。对于摄影家来说，风光摄影不仅可以寄托理想，抒发胸怀，表现自己的审美情趣，还可以激发人类对大自然的热爱，提醒全人类保护大自然，珍爱我们共同的家园——地球。

大自然永远是摄影师灵感的不尽源泉，当我们面对一幅幅令人惊叹的风景照片时，一定会有想亲临现场的冲动，不过当我们亲临现场时，或许又会感到现实并不如作品那样精彩。为什么我们去现场会感到还不如图片，并且可能也拍摄不出来这样的场景呢？那就要从图片本身解读了。

在不同光线下大自然展现不同魅力样貌，摄影师捕捉到的是最适宜表现该场景的光线氛围。图 11-9 明朗并且有一定角度的阳光，在起伏的山坡上投下阴影，白色的积雪、金色的草地和镜面的蓝色湖水，近处的建筑物、清晰的投影，光线赋予单纯的景物以迷人的色彩与层次。图 11-10 多云的天空下，光线颜色看起来比较偏冷（通常我们用色温表示光线的颜色）。从厚厚的云层投下来的光集中在海浪和冰川的局部，形成一种神秘又壮观的景象。阴冷的光线也使得聚集着的那群企鹅让人担忧。

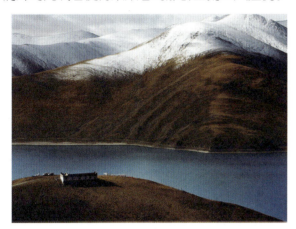

图 11-9 风光摄影图例（一）

图 11-10 风光摄影图例（二）

（1）拍摄时机和地点的选择决定了光线的性质。

不同的拍摄时段对风景的影响很大，不仅仅是因为光线的色彩会发生变化，而且光线的高低位置和拍摄时的角度也是影响拍摄的重要因素。图 11-11 与图 11-12 都是选择黄昏时候拍摄，因角度不同，呈现出来的视觉效果也很不一样。前者太阳与镜头相对，画面是逆光的效果；后者阳光在镜头一侧，投向建筑物，向光一面的墙体被照亮，与蓝色的天空对比明亮灿烂。

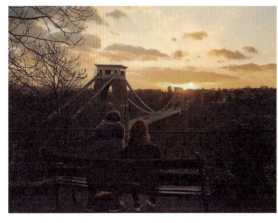

图 11-11 风光摄影逆光

图 11-12 风光摄影侧光

（2）镜头里的风景比眼睛观察的风景更丰富。

一幅优秀的风光摄影照片一定具备从近到远的不同层次景物的变化和丰富的光线变化。优秀的风光摄影照片能给我们提供比人眼所见更有意思的观察角度。图11-13阴天的草原，如果我们在现场或许会觉得是一个比较平淡的场景，既没有太阳投影的丰富光线，也没有各种不同植物的斑斓色彩。但摄影师通过降低相机的拍摄位形成很有意思的对比，青草丝丝毕现，使得平静的草原顿时充满动感。

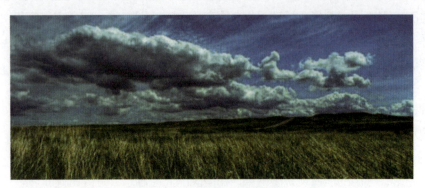

图11-13　风光摄影图例（三）

11.1.3　广告摄影

广告摄影不同于一般的产品摄影。它专门用于产品的推广宣传。在市场经济中，每天都有成千上万种商品，需要通过广告进行宣传。把产品拍成具有视觉冲击力的形象，更容易让消费者一目了然、过目不忘，从而增加对产品的了解，并产生购买欲望。因此，生产商往往不惜成本，力争拍摄制作出醒目而充满诱惑力的广告照片以招揽顾客、打开销路。

广告摄影是美术设计与摄影艺术相结合的造型艺术，因此特写是广告摄影中经常运用的手段。拍摄产品时，一般习惯于整包、整瓶、整盒地摆放在台前，以便展现其全貌全景，但这种镜头给人的感觉平淡而呆板。如果把拍摄的思维转变一下，采用局部拍摄，效果就会大为改观。

比如一家厂商的啤酒广告，仅仅展现了往杯子里倒酒的大特写镜头，那流动的透明液体、丰富的泡沫、杯子表面因遇冷而凝结的粒粒水珠等全都得到了细致而夸张的表现，就会让人看了恨不得立刻端起杯子畅饮。即便是商业色彩很浓的摄影广告，也需要不拘一格的创新思维。任何一幅不甘落寞的广告摄影佳作，都包含着作者刻意求新的心血。

1. 广告摄影类型

广告摄影的分类繁多。从拍摄对象上，可以分为食品摄影、服装摄影、室内摄影、建筑摄影、商业风光摄影、商业人物摄影等；从媒体的应用上，按照媒体对广告摄影的不同设计要求，分为商品目录摄影、包装摄影、报纸杂志广告摄影、路牌广告摄影等。还有一类广告摄影就是不以营利为目的的公益广告摄影。这里根据摄影师的不同表现方式，对广告摄影做以下三种分类。

1）纪实性的广告摄影

纪实性的广告摄影（见图11-14）以完整、准确地传递商品的信息为目的，包括商品的商标、形状、颜色、材质、功能等基本信息，以便消费者能够较为全面地了解商品的基本情况。

图11-14　某女鞋品牌官网主页春款女鞋目录

主要应用领域是产品目录、外包装类广告摄影，追求朴实的画面效果。要求摄影师具有极强的技术操作能力，在质朴的画面中创造出产品的独特个性。

2）插图性的广告摄影

插图性的广告摄影（见图11-15、图11-16)是在早期纪实性广告摄影风格基础上发展而来,主要强调广告作品的画面效果。充分利用摄影的各种手段，营造画面的视觉效果与气氛，强化画面的光影韵味与修饰效果，创造出异乎寻常又不失真的影像。这要求摄影师在精通摄影技术的基础上，将各种摄影技法应用于画面氛围的营造。

图 11-15　插图性的女鞋广告

图 11-16　插图性的餐具广告

3）情景性的广告摄影

情景性的广告摄影（见图11-17、图11-18），往往配以动感的标题，画面具有一种引人入胜的情节悬念。摄影师采用各种可行的手段创造画面的情趣，利用巧妙设计的趣味性故事情节来吸引消费者的注意力，加深人们对产品的视觉印象。

图 11-17　情景性的女鞋广告

图 11-18　情景性的餐具广告

2. 不同材质物品的拍摄及表现手法

我们知道一幅成功的广告摄影作品要包含很多因素：对光线的控制、对材质的体现、对色彩的设计和对画面形式感的追求，等等。在我们拍摄不同材质物体的时候，对这些因素的控制有一些技巧差异。不同材质的物体拍摄和布设方法，是广告摄影的基本技术技巧。在这里我们选择了三种有代表性的物体，初步介绍一下广告摄影中

需要注意的一些技术问题。

1）吸光体的拍摄

吸光体包括粗陶、表面粗糙度中等的金属品、纺织品、木制品等。由于吸光体表面质地比较粗糙，反光比较弱，在拍摄时应该根据表面质感的差异来调整用光的方式。对表面比较粗糙的吸光体可以利用侧光来强化物体的表面质感，增加其立体感。对于表面比较光滑的吸光体，可以利用大面积的散射光来进行照明。对于质感较松的吸光体，可以利用顺光及小角度的侧光来进行照明。在曝光过程中要注意主光源和辅助光源的光比控制，也可以利用阴影的对比来突出拍摄物体。（见图 11-19、图 11-20）

图 11-19　吸光体拍摄（一）

图 11-20　吸光体拍摄（二）

2）反光体的拍摄

反光物体由于表面比较光滑，反射光线的能力强，大部分反光体的拍摄利用柔光箱来减弱光线在物体表面的反射强度。拍摄反光体最重要的是控制物体表面的反光面积和形状。拍摄体积较小的物体时，可以使用隔离罩（白色的纤维制品或半透明的描图纸），在隔离罩外用闪光灯做布光调整。（见图 11-21、图 11-22）

图 11-21　反光体拍摄（一）

图 11-22　反光体拍摄（二）

3）透明体及半透明体的拍摄

透明体及半透明体包括透明的玻璃、磨砂玻璃器皿、水晶、透明塑料制品等。透明体和半透明体的拍摄比较适合采用侧逆光和逆光。逆光在物质颜色的体现方面有着极强的表现力。在拍摄半透明体的时候除了要注意逆光的使用，还要注意正面辅助光的补光使用。调整恰当的光比，使半透明体的质感表现得更加突出。还可以用黑色或者白色的反光板来改变线条的颜色，增加画面的形式感。（见图 11-23）

图 11-23　透明体及半透明体的拍摄

11.1.4　纪实摄影

纪实摄影是摄影术出现以来很重要的一个领域，因为摄影的本质在于记录。纪实摄影的魅力就在于真实，体育摄影等属于广义的纪实摄影的范畴。与风光摄影不同，纪实摄影更看重揭示人与社会之间的各种关系，通过这种揭示来启发人们思考，促进文明进步。

严格地说，摄影的艺术性在纪实摄影照片中似乎体现得不明显。因为纪实摄影最重要的是真实，尤其是新闻摄影中，常常会因为要抓住最重要的瞬间而放弃构图以及光线的美感。但是如果我们把艺术性拓展到真实这个领域，纪实摄影中流露出来的对人性、人类各种行为的目的揭露也会带给观者强烈的震撼。如图 11-24 所示，特警在解救被困的人质，全副武装，手持真枪实弹的武器，歹徒倒地和人质被扶起的情景给观者一种亲临现场的紧张感。

图 11-24　特警在解救被困的人质

图 11-25 与图 11-26 是从不同角度拍摄的"9·11"双子塔被袭击时的情景，一张黑白，一张彩色。图 11-25 抓拍的瞬间很及时，可以说这个瞬间就是图片的核心价值。可以想象在那千钧一发的时刻，什么构图、光线全都不重要了，重要的是飞机即将撞上双子塔，这一时刻记载下了这一历史惨剧。图 11-26 比较有意思的是，生活化的场景与双子塔被撞的背景结合在一起，带给观者更多思考的余地。平静的生活在戏剧化的历史惨剧中更显得珍贵。

艺术欣赏

图 11-25　抓拍"9·11"双子塔被袭击时的情景（一）　　　图 11-26　抓拍"9·11"双子塔被袭击时的情景（二）

对纪实摄影的解读一定要结合图片的拍摄背景与历史现场。纪实摄影的魅力不只是图片表面的表现力，还有很多是图片背后的人文价值。这个人文价值的内容包括文化、历史、政治。

图 11-27　《美国人》摄影作品

图 11-27 所示图片是纪实摄影大师罗伯特·弗兰克《美国人》摄影集中的一张。拍摄背景是 20 世纪五、六十年代美国经济空前发展的时期。这时候的美国已经是世界上经济和军事的超级大国，在美国的经济大发展期间美国人是什么样的，弗兰克通过他的作品给了很好的诠释。这时候由于美国经济发展过快，引起经济危机频繁爆发，给美国贫民带来了巨大的灾难，但上层的美国人依然生活得很幸福。弗兰克的作品很多都用星条旗作陪衬，极大地讽刺美国的政治和经济。人和人的强烈对比使得他的作品非常耐人寻味。

11.2　摄影欣赏要点

11.2.1　摄影作品欣赏要点

无论是前期的摄影还是后期的赏析，方法与要点都属于审美的范畴。一个照片如何拍出来让人感觉美，主要应注意以下几点：

第一，构图要符合审美要求。构图很重要，所要反映的主体在画面上如何摆放，这直接决定了照片的美感。构图的方法有很多，比如九宫格原则、黄金分割原则等，无论是杂志还是书籍，这方面的介绍非常多。

第二，色彩的搭配。一张照片中的颜色要能很好地突出主体，让主体更加鲜明。这里要强调，并不是说照片里的颜色越多越好或越少越好，多少不是重点，重点是看能否为主体服务。

第三，把握细节。大山大河的图片给人以大气的感觉，这是一种美。但看得多了就没什么新意，要想有新意，就必须把握细节，从细节中反映美。如《大眼睛》、汶川大地震中那只紧握铅笔的小手，如张艺谋的奥运宣传片

中孩子的笑脸，等等，抓住细节，往往能收到奇效。这就要求拍摄者必须有一颗善于捕捉细节的心。

11.2.2 摄影作品欣赏方法

1. 解读画面含义

1）审视标题，抓住中心主题

我们欣赏作品，应充分联系画面，看标题所提供的信息，有时间方面的（某年某月某日，表明某个特定的历史时期），有空间方面的（某地方，表明特定的拍摄场所），也有表述事件、情节的，甚至是表达某种特定的情绪心态和感觉的。

2）结合画面，概括主题思想

主题思想（立意）是作品的灵魂。仔细体会作者对拍摄内容主题的提炼与概括及对各种表现技巧的驾驭，这实际上是对创作者心智运作过程的一次重现与还原。

3）分析画面构成形式与表现技巧

摄影的本质是对事物的客观记录，对其建立在写实本质上的画面构成形式和表现技巧进行分析研究是非常重要和有意义的。我们主要从构图、用光两个方面对其进行探讨。

2. 构图技巧分析

1）如何突出画面主体

主体置于画面中心的构图方法，是处理主体最有效的艺术方法之一（见图11-28）。但是，在运用这种构图方法时，应相当细心地安排人与物，因为将主体置于画面的几何中心，往往会使画面显得较为呆板。

图 11-28　《大眼睛苏明娟》

2）如何经营画面空间

画面空间关系的安排其实不仅仅是画面视觉的需要，更是创作主旨的需要。最关键的是要做到"寓变化于统一"，即有意识地对画面中各种元素进行强化或割舍、增强或减弱，使画面布置呈现出统一倾向，并运用对比突出重点（见图11-29、图11-30）。画面空间的经营处理主要包括：形状（主体形状与背景形状）与画面空间的关系，如松与紧、疏与密等；透视与画面空间的关系，如画面视角的开阔程度、远近感觉和空间深度，不同焦距镜头对透视的夸张与压缩处理等；动感与画面空间的关系，如动与静的对比节奏与画面空间的关系，如黑与白、大与小等。

图 11-29 《北京琉璃厂》

图 11-30 《原子的达利》

3）如何处理画面影调

画面影调的构成指画面内的元素明暗分布情况，如画面元素轻重浓淡的取舍与合理的分配、投影的处理、黑白照片中的黑白灰层次与反差控制、背景影调与主体影调的区分处理、整体影调效果与画面情绪气氛的关系等。

图 11-31 《漂浮的树》杰里·尤斯曼

当我们在画面中选择拍摄对象时，在大面积的亮影调中安置一小块暗影调，或是在大面积的暗影调中出现一小块亮影调，都能够吸引观者的视觉注意力，有利于表现所要强调的对象或主体。在画面构图中还可以用均衡构图。如果画面一侧是很深的暗调，另一侧是很浅的明调，利用构图适当地调整明暗关系，就能够改变这种不均衡的情况，从而使画面的结构形式稳定、均衡。（见图 11-31）

生活中的具体物象，运用视觉经验可以把它们分解成抽象的点、线、面的结合体，组织画面线条，就是安排画面中点、线、面的相互关系。例如，水平线条能表现平稳和宁静；垂直线能强调被摄物的坚实感；对角线很有活力，可以用来表现运动和动感；曲线能表现高贵和优美；汇聚的线条可以表现深度和空间。（见图 11-32）

图 11-32 亨利·卡蒂埃·布勒松经典作品

在分析摄影作品时，一般从画面的主线（也称为视觉引导线）着手。在画面中，线条的造型美感在很大程度上取决于它与画面框架的相互关系。如拍摄同一根旗杆，在画面框架中，它可以居中占满画面，也可以靠边分切画面，给人的感觉是不一样的。

3. 用光技巧分析

摄影用光既是一项基本功，又是体现摄影者水平高低的关键。摄影本来就是在用光绘图，形成良好的用光意识，揣摩用光的感觉，学会果断地对拍摄物体的用光方案和措施做出选择和判断，并对每一个具体画面用光的细节进行分析，是欣赏一幅成功摄影作品的前提。

（1）突出趣味中心。

每一幅摄影作品，都有一个主体或者是趣味中心。那么如何突出主体，摒弃一些与趣味中心无关的东西，让观赏者一看就知道这张照片想表现的是什么呢？应根据不同题材选择横幅或者竖幅拍摄的方式来突出主体。图11-33是选择横幅拍摄的方式来表现风景的开阔和宁静。我们根据不同题材进行横幅或者竖幅的表现，是为了更好地突出画面的主体和传达画面的情绪与节奏。

图 11-33　摄影题材横幅表现

（2）拍摄主体位置上的优势和集中表现的光线。

图11-34和图11-35两幅照片使用类似的处理手法，表现的主要对象放在画面正中，而屋顶投入室内的光线，刚好打在拍摄对象身上，既充分体现拍摄主体的细节，又增添了画面的整体氛围。

图 11-34　老人　　　　　　　　图 11-35　孩童

（3）利用潜在引导线条指向被摄物。

如图11-36利用人物的视线作为引导线来突出拍摄的主体，即正在熔化成型的玻璃。也可以利用建筑物的透视线指向的中心点（所有的直线延伸出去交汇于一点）放置主体、表现主体。

图 11-36　威尼斯玻璃工匠

（4）利用各种对比手法来突出拍摄对象。

如图 11-37、图 11-38 和图 11-39 分别运用了明暗对比、色彩对比、虚实对比的方法来突出拍摄对象。明暗对比即对光线有恰当的控制与把握，色彩对比需要摄影师有敏感的色彩感觉，虚实对比涉及对景（焦点前后物体的清晰范围）和对焦方式的精确性。

图 11-37　明暗对比图例

图 11-38　色彩对比图例　　　　　　　图 11-39　虚实对比图例

参考文献
References

[1] 胡先祥. 美学基础与艺术欣赏[M]. 武汉：华中科技大学出版社，2009.

[2] 刘茂松，张明娟. 景观生态学——原理与方法[M]. 北京：化学工业出版社，2004.

[3] 刘玉金. 北京野鸭湖湿地[M]. 北京：中国林业出版社，2008.

[4] [美]克雷格·S. 坎贝尔，迈克尔·H. 奥格登. 湿地与景观[M]. 吴晓芙，译. 北京：中国林业出版社，2005.

[5] 张福起，房伟. 影视作品分析[M]. 6版. 济南：山东人民出版社，2014.

[6] [美]路易斯·贾内梯. 认识电影（插图第12版）[M]. 焦雄屏，译. 成都：四川人民出版社，2017.

[7] 张菁，关玲. 影视视听语言[M]. 2版. 北京：中国传媒大学出版社，2014

[8] 彭吉象. 影视美学（修订版）[M]. 北京：北京大学出版社，2009.

[9] 许自强. 文艺理论基础[M]. 北京：高等教育出版社，2000.

[10] 宋民. 艺术欣赏教程[M]. 北京：高等教育出版社，2004.

[11] 倪文东，傅如明. 书法创作与欣赏[M]. 北京：中国人民大学出版社，2017.

[12] 赵松元. 走进书法世界——书法欣赏[M]. 广州：广东教育出版社，2015.

[13] 金秋. 舞蹈欣赏[M]. 2版. 北京：高等教育出版，2010.

[14] 刘五华. 公共艺术（音乐篇）[M]. 北京：高等教育出版社，2013.

[15] 王成来. 戏曲鉴赏[M]. 西安：陕西人民出版社，2014.

[16] 张凯，张跃，唐宋元，等. 戏曲鉴赏[M]. 重庆：西南师范大学出版社，2008.

[17] 李中会. 戏曲鉴赏[M]. 北京：北京师范大学出版社，2010.

[18] 毛金华. 摄影技法与欣赏[M]. 长沙：中南工业大学出版社，1997.

[19] 顾铮. 世界摄影史[M]. 杭州：浙江摄影出版社，2006.

[20] 冯建国. 大画幅摄影[M]. 杭州：浙江摄影出版社，2007.

[21] 于素云. 摄影技术与艺术[M]. 北京：华夏出版社，1996.

[22] 贺西林，赵力. 中国美术史简编[M]. 北京：高等教育出版社，2003.

[23] 易阳. 铜版画简明教程[M] 武汉：华中师范大学出版社，2006.

[24] 田罡，刘斌，陈道龙. 装饰画[M]. 北京：中国民族摄影艺术出版社，2012.

[25] 程天健. 中国民族音乐概论[M]. 上海：上海音乐学院出版社，2004.

[26] 江柏安，周锴. 音乐的文化与审美[M]. 武汉：武汉大学出版社，2007.

[27] 蔡际洲. 民族音乐学文集[M]. 上海：上海音乐出版社，2007.

[28] 刘叔成. 新编文艺学概论[M]. 北京：中央广播电视大学出版社，1996.

[29] 徐书奇. 艺术欣赏导论[M]. 2版. 上海：同济大学出版社，2012.

[30] 芦爱英. 中国古建筑与园林[M]. 北京：高等教育出版社，2005.

[31] 张科，沈福煦，洪铁城，等. 框架中的魅力——中外建筑艺术鉴赏[M]. 南宁：广西人民出版社，1990.

[32] [德]奥尔夫·伯尔格，爱娃·伯尔格. 世界经典与现代著名建筑赏析[M]. 汤国强，译. 合肥：安徽科学技术出版社，2001.

[33] 萧默. 文化纪念碑的风采——建筑艺术的历史与审美[M]. 北京：中国人民大学出版社，1999.

[34] 沈海泯. 中国工艺美术鉴赏[M]. 苏州：苏州大学出版社，2018.

[35] 王家树. 中国工艺美术史[M]. 北京：文化艺术出版社，1994.

[36] 吴淑生，田自秉. 中国染织史[M]. 上海：上海人民出版社，1986.

[37] 扬之水. 中国古代金银首饰[M]. 北京：故宫出版社，2014.

[38] 尚刚. 中国工艺美术史新编[M]. 北京：高等教育出版社，2007.

[39] 齐东方. 唐代金银器研究[M]. 北京：中国社会科学出版社，1999.

[40] 张道一. 美术鉴赏[M]. 2版. 北京：高等教育出版社，2006.